Sound & music 03

好萊塢實務大師 **RIC VIERS**

音效聖經

The Sound Effects Bible
How to Create and Record Hollywood Style Sound

里克・維爾斯 著

潘致蕙 譯

推薦序

查爾斯・梅恩斯 Charles Maynes

2008 年 1 月 1 日

　　音效，你挑選這本書、或者現在正翻閱這本書的理由。這門學問蘊涵著迷人的傳統——從第一部有聲電影、三〇年代至五〇年代末華納兄弟卡通裡的特雷格・布朗（Treg Brown）經典代表作，到《中土世界》（Middle Earth）與《駭客任務》（The Matrix）的數位音軌。這個領域一直是施展明喻及暗喻手法的遊樂場，並且不斷挑戰從業人員往愈來愈卓越的層次邁進。

　　聲音如同影像，必定來自某處，而本書就是在記錄這段努力的過程。希望透過閱讀這本書，你的知識跟技術都能更上一層樓，在工作中注入創新、獨特的想法，最後激盪出傑出的作品。

　　從事聲音工作面臨的挑戰跟攝影相同，在捕捉聲音的過程中，有很多相似的考量與製作技巧。挑選麥克風就跟攝影師挑選鏡頭與濾鏡一樣，你的錄音器材與記錄媒介也會為音源素材添加一些聲音特質。處理過程中使用的其他工具也可能大幅地操弄聲音，往非自然的方向改變。

　　里克提出一套誡命，可做為錄音工作寶貴的指導原則。不過正如人們所說，要先認識規矩，才知道怎麼靈活運用、甚至打破規矩；然而事情並不僅只於此。不管怎樣，錄音的第一條規矩是：確認錄音機在錄音。即使錄製音量或麥克風位置不太對、或是發生什麼意外，至少你錄到了一些東西。把這點放在心裡，繼續往下閱讀這本書……

譯注：特雷格・布朗是美國華納兄弟娛樂公司（Warner Bros. Entertainment, Inc. ）的知名音效剪輯師，自 1936 年起參與卡通《樂一通與瑪麗旋律》（Looney Tunes and Merrie Melodies）的音效剪輯。

目錄

第 9 章
音效採集

第 11 章
擬音的藝術

第 10 章
打造宅錄擬音棚

第 15 章
聲音剪輯十誡.............159

第 16 章
檔案命名與詮釋資料.......175

第 17 章
聲音設計.............185

前言

　　我是怎麼從在電影學院念導演，到現在成為一位聲音設計師（sound designer）的呢？我不停地問自己這個問題，而答案永遠一樣：需求。

　　從電影學院畢業的那一天，我抓著證書躍下講台，期待有人給我人生第一部電影的合約，然後拿到第一座奧斯卡金像獎。可是事實上，根本沒人來找我，至今也還沒拿到奧斯卡……畢業那個時候，我發現自己剛好處在數位電影製作初露曙光的時期。

　　我隨即跳上數位列車，開始大量收集各種能找到的器材和軟體，想拍出自己的電影。沒多久後，我坐在新的剪輯工作站前，盯著螢幕上初次完成的影片。畫面看起來好棒，對白軌音量設定得剛剛好，配樂都快讓我感動流淚了。然而這一切卻似乎少了點什麼東西，聲音聽起來有點乾。我需要加一些音效。

　　我告訴老婆自己遭遇的困境，結果幾周後，我的第一套音效 CD 包安好地擺在我們小公寓的聖誕樹底下。猶記得打開禮物的景象，如果當時知道那一刻對我的意義，我可能就不會那樣粗魯地拆開包裝。那已經是十幾年前的事了。現在我坐在總數超過 25 萬個音效、數以百計的音效 CD 旁邊寫這段引言。這不是重點，重點是裡面有超過 10 萬個音效是我製作出來的，並且透過業界最大的音效庫發行商做商業發行，包括我自己的音效品牌「音暴音效」（Blastwave FX）產品在內，這都是我始料未及的。

　　我把新的音效 CD 放進數位音訊工作站（digital audio workstation，簡稱 DAW）裡播放。哇！它們跟我在螢幕上看到的有很大不同，環境音（ambience）讓空間地點更具說服力，好比甩門聲之類的實效果（hard effect）讓房間變得真實，而遠方響起的教堂鐘聲幫助觀眾意識到英雄人物已經接近生命的終點。我完全著迷了，問題是要怎樣才能擁有更多音效呢？

　　我在剛問世的網路世界快速搜尋，但結果很令人失望。專業拍片用的音效庫非常昂貴，我從一家發行商那訂了免費的試聽光碟，卻發現不管以何種標準來看，音效都做得不太好。有些音軌有高頻嘶聲，有些則有背景噪音，為什麼我花了那麼多錢買這些聲音素材，卻還得自己清除雜訊、重新處理後才能用在專案中？該怎麼辦？我在底特律，而最近的專業聲音設計師在五百哩外的紐約。我不斷想辦法去找錄製與設計音效的資源，卻白白浪費了力氣。

當時我在底特律，也就是故事的起點，接一些大型影視公司製作案。我認識一些很屌的人物在拍 ESPN、MTV、換日線（Dateline，譯注：此為美國 NBC 電視台的知名新聞雜誌節目）這些節目。以一個剛踏出電影學院的菜鳥來說，我肯定是連攝影機都靠近不了，所以最後我成了一位拿著收音桿的現場錄音師。踏進電視圈後，我幸運地跟一些視我如己出的好公司牽上了線。

有一天收工後，我在受雇公司的器材室裡看到一台數位錄音機。它激起了我的好奇心，也許能用這台東西為我的低成本影片多收集一些音效吧？我問他們可不可以借我帶出去錄點東西，謝天謝地，他們答應了。

頭一天很刺激，我隨便走到一處曠野，戴上耳機，把一支（也是借來的）昂貴麥克風指向樹上鳥兒聚集的位置。我聽見所有聲音，就像是第一次看見顏色一樣！拿著收音桿移動身體重心時，麥克風會收到鞋子的聲音，所以腳步移動起來都要戰戰兢兢。以前我老覺得自己對音效著迷，現在才發覺根本就是上癮了吧。

然後我衝回家，把新的錄音上傳到數位音訊工作站，恨不得趕快按下播放鍵。聽起來會跟現場一樣嗎？音量有沒有錄對？有不小心收到車聲、飛機聲這些不必要的雜音嗎？能不能用在我的案子上？

按下電腦空白鍵（所有剪輯軟體的預設播放鍵）後，我的臉上嶄露笑容、耳朵豎起，就像狗聽到晚餐鈴聲那般，成功啦！我第一個音效：森林_環境音.wav。

接下來我就開始年復一年地採集各種我想要的聲音：車流、敲門、腳步、撞擊聲等等，愈錄愈多，而每次新聲音的採集過程都有不同的挑戰和不同的解決方式。因為出於需要，所以我加強了錄音技巧，每次錄下的聲音都愈臻於完美。我發現自己慢慢從做中學，無師自通。

直到某天清理硬碟時，我才赫然發現自己已經錄了超過一千種聲音。就是那天，我看著鏡中的自己，承認我上癮了，我打心底兒喜歡錄製音效。

現在回想起來還是難以置信我走到了這一步。一開始為了拍片需求所做的實驗，最後變成既能賺錢又為之瘋狂的事業。我很幸運能認識一些音效出版公司並開始專職製作音效庫，進而有機會升級更好的器材、獲得更多經驗，還有參展。沒錯，是商展！

潘朵拉的盒子一旦打開就蓋不回去了。到目前為止，我製作了超過 15 萬個商業發行的音效，散布在 150 個專業音效庫中。下一步要做什麼？我要把這些經驗傳承下去。

這本書是送給下一代音效採集者的禮物。這是一本工作指南，把它放在你

的錄音器材旁、帶著它一起去錄音現場、或把它放在錄音棚內的錄音車上。你會在書裡面找到我當初入門時渴望擁有的所有實用技巧。

本書章節中，我們將討論聲學基礎知識、錄音技術、擬音的要點與訣竅、聲音設計概念等等。沒有什麼我不能說的祕密！好吧，也許是有那麼一些……

關於「底特律修車廠」與「音暴音效」

底特律修車廠（The Detroit Chop Shop）1977 年在我家的空房間內成立，現在是全世界最大的音效供應來源，有八位全職音效設計師在此工作。我們的座右銘是：「每天都要錄新東西。」而我們也確實恪守著這個信念。我身邊都是非常有才華的人，他們既為生而錄，也為錄而生。這群頂尖人才對這個行業有創新的想法，我很榮幸能夠帶領他們。

2008 年底特律修車廠工作團隊

在專業音效出版公司服務了將近十年時間後，為了慶祝我的第 100 個音效庫誕生，我決定用我自己的品牌「音暴音效」（www.blastwavefx.com）來發行。迄今我們發行了 15 個創新而且有高解析度的音效庫，包括 Sonopedia——世界上第一套專業高解析度的通用音效庫。

底特律修車廠跟音暴音效的前途光明燦爛。到目前為止，這是一段美好的旅程，我等不及去面對未來不可知的挑戰。我的事情說得夠多了，現在來談談你吧！

創意咒語

「認識工具，才能打破規則。」

身為一位錄音師／聲音設計師，你會發現創意總是凌駕於科技之上。了解這項技藝背後的技術與科學原理是很重要的，如此一來才能製作出創新而有品質的音效。

有許多聲音與錄音產業方面的月刊、雜誌、網站和機構，我強烈推薦你去挖堀裡面提供的資訊。在現今科技快速變化之際，掌握科技趨勢、器材與科學新知都非常重要。

為了創新，有時候也必須忘記我們曾經學過的，才能成就新的音效與技術。有時候，待在框架內和跳出框架思考這中間有條細微的界線，無論是哪邊，框架還是存在，那個框架是方程式裡的標準或常數，是所有事物的測量基準。規則的建立都有一番道理，而打破規則也不例外。

不要被新的挑戰嚇到，反而應該運用知識和科學來強化自身。更重要的是有足夠信心去實驗與探究。到那時候，你將不再只是一位技術人員，而將蛻變成一位藝術家。

本書使用方法

一如多數專業書籍，這本書並不是休閒時閱讀的小說，這是一本跟 www.soundeffectsbible.com 網站相輔相承的參考書。這個網站有豐富的音效樣本、影片、教學、以及本書各章節的附加資源。

話就說到這裡，讓我們開始動手做吧！

What Is a Sound Effect?
1 什麼是音效？

音效

這個名詞

起源於 1925～30 年

指的是任何非音樂也非說話的聲音，是為了製造戲劇效果，

以人工為重製的聲音，例如風暴聲、門的咿呀聲。

資料來源 Dictionary.com 未刪節版（1.1 版）

的依據為 2006 年蘭登書屋出版的蘭登書屋字典未刪節版（Random House Unabridged Dictionary）

　　電影製作是非常複雜的過程。電影這部機器是由數十個需要保持同步的機件所組成，要相當準確並按照順序執行，才能產出平衡性良好且完美調校的作品。拿走機器中的任何機件、或是調校不正確，都會大大影響最後的結果。喬治‧盧卡斯（George Lucas，這傢伙拍了一部太空電影，我不太記得片名了）曾說：「聲音承載著泰半的體驗。」換句話說，聲音是這部機器的一半生命。

　　後製（post-production）是對電影音軌施展一系列魔法的階段。聲音後製部門的聲音處理工作包括三大元素：對白、音樂、和音效。經由適當的混音，觀眾將不再懷疑，然後逐漸相信自己所見所聞的每樣事物，掉入故事的世界。在這裡，三大元素同等重要。

　　敘事時，可以運用三大元素的其中一種來傳達情緒。在《駭客任務》中，主角尼歐（Neo）在一間白得刺眼的房間裡得知事實真相，此時房裡除了對白以外，所有聲音似乎都從我們的耳朵內被吸走了。在《星際大戰：西斯大帝的復仇》（Star Wars：Revenge of the Sith）中，安納金‧天行者（Anakin Skywalker）注視著科羅森星球（Coruscant）上櫛比鱗次的摩天大樓，心想著是否要背叛絕地武士的那一幕，有將近一分鐘的時間除了音樂，沒有其他任何聲響。而在《搶救雷恩大兵》（Saving Private Ryan）中，湯姆‧漢克斯（Tom Hanks）試圖登上奧馬哈海灘那段畫面，利用斷斷續續只保留音效聲的方式，表現他聽力時有時無，

從清晰到全聾的情況。

　　無論如何，當對白、音樂和音效無縫交織成真實聽覺時，故事就會被帶往截然不同的層次。以《魔戒》（The Lord of the Rings）的戰鬥場景來說，場景中充滿了對白、音樂和音效聲，而且都以最大音量呈現。仔細聆聽它的音軌，事實上所有元素之間都有綿密交錯的混音，製造了極大程度的戰鬥衝擊與混亂。混音真的是一門藝術。

　　音效是敘述故事時不可或缺的要素，它超越了電影、電視與廣播的製作。我有個朋友一定要用嘴巴發出音效才能好好地說故事。每一次我們這些朋友都會戳他一下，問他：「那又是怎麼弄出聲的？」不管他是被灌輸了這種電影文化，或只是單純熱中於自己的故事，總之他覺得要加點音效才能表達清楚，而這也確實讓故事變得更生動了。

　　電影的音效能夠讓用紙糊成、甚或用上百萬小畫素電腦合成影像（CGI）做出的大石頭產生重量。透過時鐘滴答聲，告訴觀眾時間快沒了，或者厄運即將來臨。音效可以將實際上只有滑板大小的太空船變得像德拉瓦州（Delaware）那麼大。在心理層面則能引發恐懼感。在水晶湖露營區樹林中（譯注：電影《13號星期五》〔Friday the 13th〕的故事發生地），從營地顧問小屋隔壁房間傳來令人直打冷顫的低語或呼吸聲即為一例。

　　好萊塢為觀眾設定好一種心態，預期螢幕上看到的每樣事物都有聲音伴隨著出現。只要是暴風雨的夜晚，就有無盡的落雷聲；每次小狗出現在螢幕上，就會聽到狗叫聲；沙漠場景總有一隻啼叫的老鷹；即使不是響尾蛇，你也會聽到蛇的絲絲作響。

　　如果你仔細去聽，廣告片裡也有不斷重覆使用的音效。我一天至少會聽到兩次同樣的風聲，如果音效產業有版稅可抽，音效設計師應該早就可以退休了！

　　有些音效設計師會機智地重覆使用某個音效，做為一種致敬。「威廉尖叫」（Wilhelm scream）就是這樣的音效，你可能納悶我在講些什麼，但相信我，你一定聽過無數次了。

　　「威廉尖叫」曾經用在《星際大戰》和《印第安那‧瓊斯》（Indiana Jones）系列電影、《風雲際會》（Willow）、《鬼哭神號》（Poltergeist）、《玩具總動員》（Toy Story）、《金剛》（King Kong）跟其他上百部電影當中。這個音效是五〇年代電影《軍鼓》（Distant Drums）裡人物被鱷魚吃掉所發出的慘叫。這個音效被班‧博特（Ben Burtt）拿來使用，以另一部五〇年代電影《飛沙河襲擊》（The Charge at Feather River）裡大兵威廉的角色命名，該片也

多次使用這個音效。隨著時間輪轉，愈來愈多電影透過這段著名的電影音效來致敬。

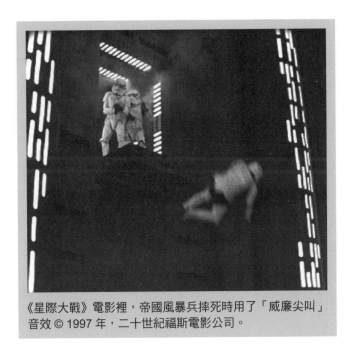

《星際大戰》電影裡，帝國風暴兵摔死時用了「威廉尖叫」音效 © 1997 年，二十世紀福斯電影公司。

　　音效可以定義如下：為了模擬故事或事件的聲響而錄製、或現場演出製造出來的任何聲音。音效在許多行業和不同的應用層面都能發揮效用，包括電影、電視、廣播、戲劇、多媒體、影像遊戲、手機等等。在本書中，我們特別聚焦在電影上的使用，不過隨著劇情片式（feature film-style）的電玩遊戲與電視劇的出現，電影音效使用的分界也變模糊了。

　　在電影世界中，有五種主要的音效類型：

■實效果（hard effects）

■擬音效果（Foley sound effects）

■背景效果（background effects）

■電子音效／製作元素（electronic effects ／ production elements）

■聲音設計效果（sound design effects）

實效果

　　實效果是最典型的音效，很方便立即套用在銀幕上的影像。這類音效包括車輛喇叭聲、槍聲和撞擊聲。藉由實效果，畫面會與聲音產生明確關聯，因此表演如何不是重點；但對擬音來說，表演卻是製造有說服力音效的關鍵。

擬音效果

擬音（Foley）是以音效先驅傑克・佛立（Jack Foley）命名，指的是跟畫面同步的聲音表演過程。最常用的擬音音效是腳步聲；此外，還有更多複雜的音效是由稱做擬音師（Foley artist）的表演者製造而成。擬音師利用衣物的移動和撞擊聲來加強打鬥場景的效果；舞弄刀叉使晚餐鏡頭更加逼真；將紙花灑在空中散落的聲音，讓銀行金庫爆炸的畫面有了生命。

背景效果

背景效果也叫做環境音（ambiences）或氣氛音（atmos），這些聲音填補了銀幕場景的空虛，為某個地點及其周遭環境賦予特定氛圍。這類聲音包括房間空音（room tone）、車流聲和風聲。背景效果（background，簡稱 BG）跟銀幕上任何特定事件都沒有直接關係，舉例來說，如果一陣風從打開的窗戶吹入並吹熄了蠟燭，音效的使用屬於實效果。但如果場景發生在撒哈拉沙漠，風一陣一陣吹過的音效則視為環境音或背景效果。

電子音效／製作元素

電子音效過去受到六、七〇年代科幻片的歡迎，現今則主要被當做聲音設計效果的素材來源或製作元素。製作元素指的是廣播電台台呼跟電視節目、廣告畫面轉換、上電影片名或節目名稱（title）時所聽到的靜電聲、子彈飛過的咻聲、或汽車呼嘯而過的聲音。到了九〇年代，製作元素很常做為電影預告鋪底和片名的效果。這些元素在本質上是一種隱喻，它的使用很主觀。這類效果最早的來源是合成器（synthesizer）和電子琴，後來隨著數位音訊工作站插件（plug-in）的問世而有了無限可能；現在這類音效也可以藉由對器具的音效做聲音處理或濾波來取得。

聲音設計效果

無法自然錄製的效果，都要經由人為設計，通常會利用數位音訊工作站來製作想要的效果。這類型音效從一根針掉下的微弱金屬聲，到史詩戰場上的幻獸大軍，內容包羅萬象。音效設計師是一群精通聲波操縱，能打造寫實與合成音效的音訊工程師。

The Science of Sound
2 聲音科學 認識聲音的傳遞方式

耳朵是非常敏感的儀器,幫助我們進行聽與說的雙向溝通,給我們方向感。內耳鼓膜(eardrum)更對我們的平衡感有極大幫助。

聲音的原理很簡單,大氣壓力的改變會造成空氣分子運動,耳朵會將這種運動辨識為聲音。夠簡單了吧?但等一下,下面還有更多要介紹!

聲波

當一塊石頭丟進池塘時,水會從外力來源的撞擊點產生波浪式位移,波浪出現上上下下的樣態、往外傳送出去,隨著距離增加,能量減少、波浪慢慢變小。影響波浪大小與形狀的因素有很多,像是石頭的大小、石頭墜落或丟擲的力道,墜落的地點是水池、池塘或大海等等。這就是聲波(sound waves)運作的方式。

舉例來說,當鐵槌擊中釘子時,耳朵將這個事件辨識為巨大擊打聲。科學上來說,發生的撞擊引起猛烈的空氣壓力改變,導致空氣分子運動,從事件發生點往四周傳送出去。聲波傳到我們耳朵,鼓膜內數以千計的絨毛感知到振動,

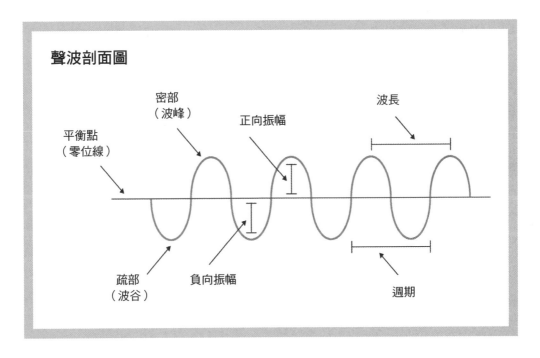

聲波剖面圖

平衡點（零位線）　密部（波峰）　正向振幅　波長　疏部（波谷）　負向振幅　週期

並將事件詮釋為聲音。

　　一個聲波包含了兩個部分：密部（compression）與疏部（rarefaction）。當氣壓穩定不變時，等距分布的空氣分子之間沒有任何運動情形。然而當空氣壓力受到擾動時，空氣分子會像池塘的水波一樣因擾動而上下浮動。往上的運動稱做密部，此時空氣分子緊密壓在一起；當空氣分子下降至低於正常氣壓位置時則稱做疏部。也就是說，單一聲波是由一次密部跟一次疏部共同組成。

相位（phase）

　　數個聲波合併時，會形成更複雜的聲波。兩個相同振幅和頻率的聲波合併，會產生一個有兩倍振幅的聲波；但兩者如果振幅和頻率相同，壓力狀態卻相反（密部遇上疏部），聲波會相互抵消，聲音變得微弱、單薄，甚至沒有聲音。相位問題可能發生在錄音與混音過程中。

　　錄音時使用多支麥克風錄同一個聲音來源，音軌合併後可能會造成聲音反相。如果這些麥克風的聲音合併在錄音機的同一音軌上，會變成單一聲波，而這個新的聲波會是多個聲波的加總，可能只有一點點或完全沒有聲音。一旦分開的聲音合併在錄音機的同一軌裡面，結果就不能逆轉。但如果將每一支麥克風錄在錄音機的不同音軌，剪輯／混音時就可以針對其中一軌的相位做反轉或頻率調整，藉此修補這個問題。

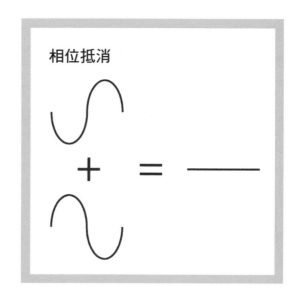

相位抵消

聲音的速度

　　正常大氣壓力下，聲波運動的速度為每秒 1,130 英呎（1 英呎 = 0.3048 公尺，故約 345 公尺）或每小時 770 英哩（1 英哩 = 1.609 公里，故約 1,239 公尺）。儘管有許多影響速度的因素，像是溫度、在海面上或海面下傳遞，這個數字仍然是很好的衡量標準。當聲音發生在 1/4 英哩以外，要花 1 秒鐘才會到達你的耳朵。光傳播的速度比聲音快很多，光速為每秒 983,571,056 英呎（約 299,792,457 公尺），或每小時 670,616,629 英哩（約 1,079,022,156 公尺）。這

就是為什麼我們總是會先看見煙火、才聽見聲音的緣故。發生在數百英呎外的爆炸事件可以立即映入眼簾，那是因為光速傳播；得過半秒左右才能聽見聲音。有趣的是，聲音在水中傳遞的速度快了 7 倍，透過鋼材傳遞則加快 25 倍。

頻率

頻率（frequency）是指每秒鐘內產生完整聲波週期（一次密部和一次疏部）的次數，測量單位為赫茲（Hertz，縮寫為 Hz）。每秒鐘產生 100 次週期的聲音，頻率為 100Hz；每秒鐘產生 1,000 次週期的聲音，頻率為 1KHz（K 表示 kilo，即 1,000）。一般來說，人耳的聽力範圍從 20Hz ～ 20KHz，男性平均聽力為 40Hz ～ 18KHz；女性對高頻的聽力比男性稍微好一點。

人耳可聽見的頻率範圍內有三個主要的區段：

低頻或是低音域：20Hz ～ 200Hz

中頻：200Hz ～ 5KHz

高頻或是高音域：5KHz ～ 20KHz

中頻有時候會再細分成：

中低頻：200Hz ～ 1KHz

中高頻：1KHz ～ 5KHz

耳朵影響著我們感知音量（volume）的方式。即便以相同振幅播放，人耳會覺得高頻比低頻大聲。低頻在被聽到之前通常會先被感覺到，這就是為什麼動作片這麼流行超低音聲道的原因——不只聽見，更要如同身歷其境般感受到爆炸的衝擊。

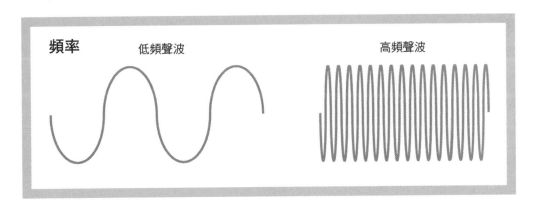

低頻聲波的振幅很大、能量豐厚有力。這種聲波需要很大的力量才能產生，所以會比高頻更難控制或阻擋下來。高頻較為薄弱，但比低頻的傳遞更快且更遠。低頻聲波則比高頻更容易穿透牆壁和其他表面，這就是為什麼我們很難從牆壁聽到人們講話這類較高頻的聲音，卻很容易聽見隔壁房間發出的超低音，甚至是馬路上汽車開過的聲音。

振幅

聲波所表現的能量大小叫做振幅（amplitude），人耳將聲波振幅解讀為音量。聲波振動幅度愈大，聽起來愈大聲；振動幅度愈小，聽起來愈小聲。聲波的振幅測量單位為分貝。

分貝

分貝（decibel）這個字是 deci（源自拉丁文的 10）跟 bel（源自電話發明者亞歷山大・葛拉漢・貝爾〔Alexander Graham Bell 的姓氏〕）這兩者的結合。分貝是測量聲音的對數（logarithmic）單位，如果不想深入了解它的計算方式，最好還是要知道一些基本的知識。每增加 3dB，功率會增加一倍。而每增加 6dB，會讓音量加倍；反之，減少 6dB 會使原始音量下降 50%。因此當一個 -24dB 的訊號提升到 -12dB，聲音會變大聲 4 倍。

音壓

音壓 SPL 是 sound pressure level 的縮寫，測量單位為分貝。一支麥克風的最大音壓是指麥克風在訊號失真前所能處理的最大音訊聲量。下面是一些不同音壓的分貝數參考值：

低聲細語：35dB
談話：65dB
車流聲：85dB
搖滾演唱會：115dB
飛機起飛：135dB
槍聲：145dB
火箭發射：> 165dB
注意，聲音來源的距離遠近會影響音壓的大小。

長時間暴露在高音壓下會導致噪音引起的聽力損失（noise induced hearing loss，NIHL），美國聽力損失人口中有將近 25% 屬於這種類型。錄音量很大的聲音時要非常小心！例如在錄製槍聲或煙火聲時，使用護耳罩（ear protection）並透過音量表監看錄音音量。這是唯一不該用耳機監聽錄音的時候，畢竟你只有一對耳朵！如果你想在聲音專業領域工作的話，就要認清這點：一旦你喪失聽力，你的職業生涯就完蛋了。

下表是根據美國國家職業安全衛生研究所（National Institute of Occupational Safety and Health，NIOSH）和疾病管制與預防中心（Centers for Disease Control and Prevention，CDC）所制訂的標準，這是對於連續處在時間加權平均（time-weighted average）噪音中的建議容許暴露時間。其中要注意的是，為了避免聽力受損，超過 85dB 時，每 3db 的容許暴露時間會減半。

音量暴露時間規範

連續音量的分貝值	容許暴露時間
85dB	8 小時
88dB	4 小時
91dB	2 小時
94dB	1 小時
97dB	30 分鐘
100dB	15 分鐘
103dB	7.5 分鐘
106dB	3.75 分鐘（＜ 4）
109dB	1.875 分鐘（＜ 2）
112dB	0.9375 分鐘（~1）
115dB	0.46875 分鐘（~30 秒）

本表由 http://www.dangerousdecibels.org 授權使用

聲學

研究聲音的科學稱做聲學（acoustics）。在錄音的領域裡，聲學這個詞常用來形容空間的聲音特性及空間對聲音的影響。吉他就是聲學空間的一個好例子：電吉他只有在連接音箱（amplifier）時才會發出適當的音量，琴身形狀純粹是為

了好看而已；木吉他的琴身和形狀則有助於讓聲音產生共振並從音孔中投射出來，自然地放大聲音。

有些空間也是以同樣的原理在運作。教堂跟劇院的外觀在建造時運用了許多用來放大講者聲音的特殊材料。其他環境像是辦公室，會使用吸音天花板或吸音隔間板來降低整體音量。

錄音室和擬音棚（foley stage）都是專業打造而成，因此空間中的聲音不會有人工渲染或放大的現象。以聲學來說，此處沒有反射音（acoustically dead），因此錄音或混音都可以真實重現，不受空間影響。

有些錄音棚（recording stage）及人聲錄音間（vocal booth）會採用木頭或壁磚，使得錄下的聲音具有特別的聲學印記。在音效世界裡，通常最好能夠錄下乾淨而沒有空間或環境音的聲音。需要的話，剪輯時再使用插件加上殘響或其他聲學音像（acoustic imaging）。

殘響

在封閉空間裡產生的聲波很容易出現一種叫做殘響（reverberation）的現象。聲音是種能量，聲波會持續傳遞直到能量耗盡為止。當聲波遇到物體表面時，會直接反彈回來並朝另一個方向前進；然後當聲波又遇到另一個物體表面，會再次反彈往其他方向前進。這樣的反彈不侷限在牆面，聲音會從發聲點位置往所有方向放射出去，因此天花板和地板都要承受這所謂的殘響。

吸音材料（sound-absorbing material）用來控制空間的殘響。不同材料有不同的吸音特性。例如：木頭比混凝土更能吸音、泡棉又比木頭更能吸音。現場收音時，隔音毯（sound blanket）用來暫時「處理」空間的殘響問題，減少反彈的聲波數量。

科學應用

缺乏操作器材的知識，就算坐擁世界上所有器材也是白費。有鑑於此，我們必須深入了解錄音的技術和科學，讓器材在我們手中發揮應有的效能。錄音的過程跟攝影很相似，了解這點是好的開始。

錄音和攝影這兩件事的目標都是把事件捕捉到媒介上，供事後檢視。偉大的攝影師會有一堆鏡頭、濾鏡、三腳架、燈具，甚至是用來拍攝的攝影棚；偉大的錄音師也一樣有一堆鏡頭（麥克風）、濾鏡（等化器〔equalizer〕和其他音訊處理設備）、三腳架（防震架〔shock mount〕和麥克風架〔microphone

stand〕）、燈具（幫助把音訊提高至可聽見程度的放大器），以及攝影棚（擬音棚、配音間、錄音室等）。為了製作最好的錄音作品，我們必須熟悉每樣工具的功能。

錄音鏈

　　錄音鏈（recording chain）是指錄音與回放聲音全部所需器材組成的系統。每一種錄音產業都會根據其獨特的需求來建置這個系統。對現場錄音來說，錄音鏈可以只由一支麥克風、一台現場錄音機（field recorder）和一副耳機組成。這三樣器材已經足夠製作出既專業又有效的錄音成品。接下來幾章我們會進一步來認識這些器材。

The Microphone
3 麥克風 聲音的「鏡頭」

　　麥克風是透過傳導（transduction）的過程將聲能轉換成電能。麥克風裡面的振膜（diaphragm）會因應空氣壓力改變而移動，然後再將這些移動情形轉換成電子訊號，透過導線傳遞出去。

麥克風種類

　　麥克風有兩種主要類型：動圈式（dynamic）麥克風和電容式（condenser）麥克風。兩者使用不同類型的振膜，因此具有不同的聲音特質。第三類麥克風為鋁帶式（ribbon）麥克風，但不列入本書的討論範圍。

　　在兩大麥克風類型中，動圈式麥克風較為耐用，其構造適用於錄製大音量和敲擊聲，像是小鼓或槍聲；不過比起電容式，動圈式的振膜移動比較慢，導致高頻音的重現較不準確。動圈式麥克風不需要外部電力供應。

　　電容式麥克風較為準確，但代價是較為脆弱易壞。電容式麥克風的振膜通常無法承受長時間、大音量的聲音，不過在受控制的環境中，卻能更真實重現原始聲音。電容式麥克風是音效錄音最常用的麥克風類型，其振膜需要電力供應。

虛擬電源

　　電容式麥克風的振膜是以所謂的「虛擬電源」（phantom power）來供電運作。如果沒有供電，就不能將聲音訊號轉換成電子訊號。而為了讓虛擬電源運作，還必須供應少量的電壓到麥克風。

　　這個電壓可以從混音器或現場錄音機這類器材傳送到平衡式導線（balanced cable）；這兩種器材通常都能提供虛擬電源。有些麥克風有內建的電池槽，可以從內部供應虛擬電源。一般來說，虛擬電源是 48 伏特（volt），有些麥克風需要低一點，例如 12 伏特的電壓。供應虛擬電源前請先閱讀麥克風說明書，才不會損害麥克風。

近接效應（proximity effect）

這個現象發生在人或樂器太靠近麥克風的時候。這是一種人為增加低頻的效果，會讓聲音聽起來很沉悶或低頻加重。把聲音來源移開一段距離通常就能解決問題。

頻率響應

不同麥克風因為構造、形狀跟其他因素不盡相同，對頻率的反應也不同。頻率響應（frequency response）是指麥克風所能重現聲音的最高與最低頻率。根據經驗法則，頻率範圍愈寬，麥克風重現的聲音就愈準確。

平坦頻率響應

大多數麥克風的頻率響應都有相似的規格，但在特定頻率範圍內的振幅可能會增大或減小。一般來說，專業的麥克風偏好平坦的頻率響應，這代表所有頻率在重現時都很均衡，沒有渲染的狀況發生（增大或減少頻率）。

不過有些麥克風是專門為了渲染聲音而設計，因此成為特定用途的最佳選擇。Tram TR-50 領夾式麥克風（lavaliere）就是一例。這款麥克風的特色是在拍

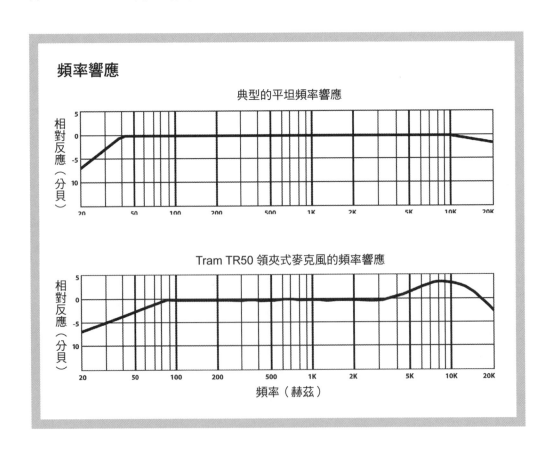

電影時很容易藏在演員衣服底下收錄對白。但問題是，在「埋設」麥克風時也會失去某些頻率（在這裡損失的會是高頻），因為聲波現在必須穿透衣物才能到達振膜。為了彌補這個缺點，TR-50麥克風在8KHz左右加強了對高頻的頻率響應。

為了順利錄製特定來源（像是吉他音箱、大鼓和人聲）而去改變麥克風頻率響應的例子還有很多。如果你想找一支耐操又萬用的麥克風，最好找一支從20Hz到20KHz都有著平坦頻率響應的麥克風，如此一來在錄製各種音源時才不會導致多餘的渲染。別忘了，你永遠都可以在錄音之後再來修飾聲音的頻率。

高通濾波器

有些麥克風和錄音機上面裝有高通濾波器（high pass filter，HPF）的切換開關，又稱做低頻削減濾波器（low-cut filter）。高通濾波器可以削減某個設定點（通常在80Hz到110Hz之間）以下的頻率，對於處理聲音或環境中過多的低頻非常管用。錄音師通常會開啟這個開關來削減錄製對白時的空調聲或其他低頻聲。通常我們不會開著高通濾波器錄音，低頻留待剪輯時才去修正。話雖如此，真的有需要時仍必須使用。

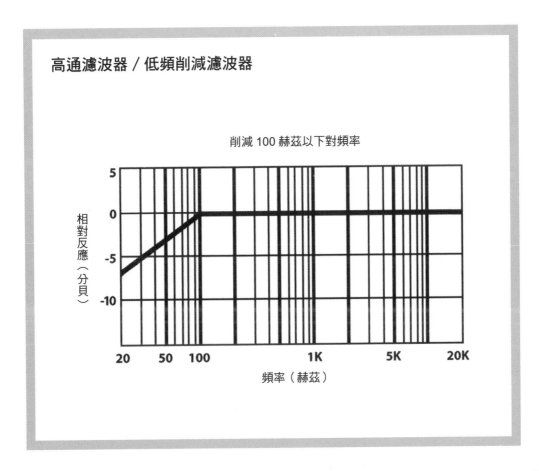

高通濾波器 / 低頻削減濾波器

削減 100 赫茲以下對頻率

相對反應（分貝）

頻率（赫茲）

麥克風指向性

麥克風指向性（microphone pattern）有時候是指拾音的形式，也就是拾音頭（capsule）如何「看見」麥克風正前方及周圍的聲音。麥克風主要有五種指向性類型：

全指向（omnidirectional）：360 度拾取拾音頭周圍的聲音。

心型指向（cardioid）：心型指向主要從麥克風前方收音，並且抑制側面一部分及後方全部的聲音。

高心型指向（hypercardioid）：這種心型指向對麥克風前方的聲音反應較為靈敏，後方也能收到一些聲音。

超心型指向（supercardioid）：比高心型麥克風的收音更集中，對兩側及後方所有聲音有更明顯的抑制效果。

8 字型或雙指向（figure Eight or bidirectional）：雙重心型指向，麥克風前後兩邊都能收音。

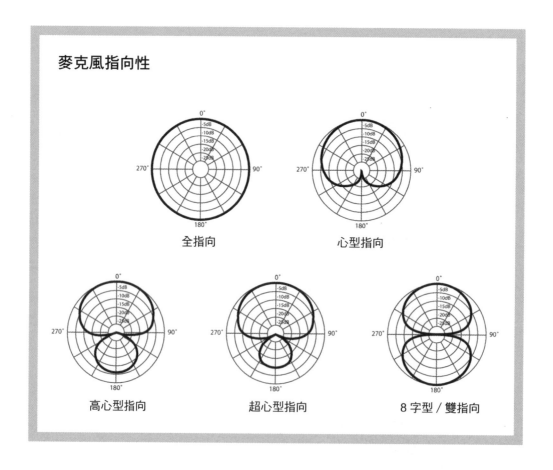

Microphone Models and Applications

4 麥克風的型號與應用
選擇正確的工具來工作

挑選麥克風跟架設麥克風一樣重要。市面上有無數種麥克風供我們選擇，每支麥克風都有自己獨特的聲音跟特性，有些適合錄打擊聲、有些適合錄環境音與柔和的聲音、有些適合錄人聲、有些甚至能在水底下使用。

本節羅列一些麥克風種類及範例，不過產品繁多，未能盡錄。你要做些功課，找出最符合所需的麥克風。麥克風就像吉他一樣：每個人都有自己用來創造奇蹟的的利器。

立體聲麥克風

立體聲麥克風（stereo microphone）總共分成間隔式（spaced pair）、交叉式（XY）、和中側式（middle side，MS）這三種主要的立體聲錄音技術。

間隔式立體聲錄音法是將兩支麥克風分開架設，立體聲音像（stereo image）來自兩支麥克風收音的時間與音量差異。這種架設法的缺點是會引起相位問題（phasing problem）。

交叉式立體聲錄音法是將兩支麥克風的拾音頭在 90 度（窄的立體聲音場）到 135 度（寬的立體聲音場）的角度範圍內分別朝著對方架設。這是最基礎也最廣泛應用的立體聲錄音法。有些麥克風會做成單點裝置（single-point unit），將兩個拾音頭設計在同一支麥克風上，讓架設更快速，省去麻煩的擺設和走線工作。對立體聲錄音來說，這個方法最能避免相位問題。

中側式立體聲錄音法比較進階且複雜。這種方法是將一個心型指向小拾音頭直接面朝音源，得到「中間」（M）音軌的聲音，再將一個 8 字型指向的拾音頭垂直於「中間」拾音頭，錄下「兩側」（S）音軌的聲音。這兩個音軌（M＋S）再利用矩陣解碼器（matrix decoder）生成立體聲音像。你可以藉由調整「中間」（直接音源）和「兩側」（環境音源）的音量大小，來拉近或拉遠立體聲音像。

說明：單點式立體聲麥克風需要搭配一條特殊的 5 針（pin）XLR 頭麥克風線（譯注：XLR 接頭是由 Cannon 電子公司發明，專業影音燈光器材使用的一種接頭，又稱為 Cannon 頭），以傳遞另一個拾音頭發出的訊號。

下面是一些立體聲麥克風的參考型號：

Audio Technica AT-825

這是一款耐用的立體聲麥克風，兩個拾音頭採用 110 度固定角度的交叉 XY 立體聲錄音法擺位，另需搭配使用一條特殊的 5 針 XLR 頭麥克風線。

規格：

麥克風類型：電容式

頻率響應：30Hz ～ 20KHz

麥克風指向性：心型

麥克風拾音頭：兩片小振膜

最大音壓：126dB

虛擬電源：48v

RodeNT-4

這是一款採用 XY 錄音技術，具高品質、低價格、多功能等多重優點的立體聲麥克風，很適合錄製安靜的環境音與一般音效。由於兩個拾音頭之間是以 90 度的固定角度來擺位，立體聲音像因此比其他立體聲麥克風稍窄。麥克風裝有兩個 NT-5 拾音頭，另需搭配使用一條特殊的 5 針 XLR 頭麥克風線。

規格：

麥克風種類：電容式

頻率響應：20Hz ～ 20KHz

麥克風指向性：心型

麥克風拾音頭：兩片小振膜

最大音壓：143dB

虛擬電源：48v

成對的 Rode NT-5

NT-5 是一款單一拾音頭的麥克風，因此你可以選用兩支經過配對的麥克風，以間隔式或 XY 立體聲錄音法收音。 NT-5 拾音頭跟 NT-4 立體聲麥克風相

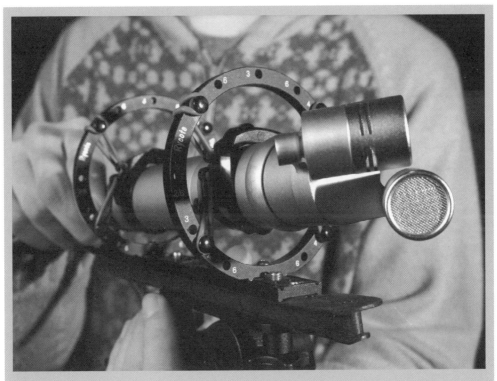

Rode NT-4

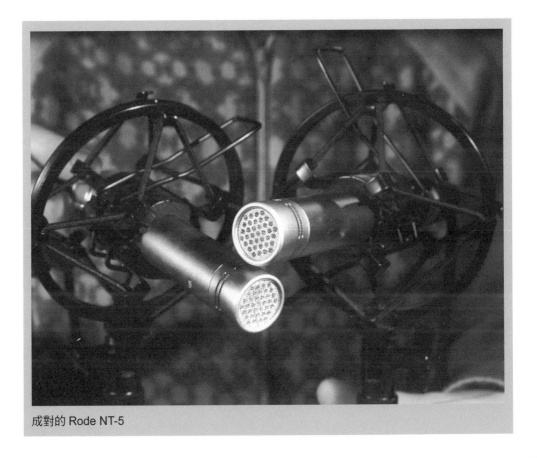

成對的 Rode NT-5

同（譯注：成對是指兩支經過挑選的麥克風，其頻率響應、靈敏度等各項聲音特性彼此相近）

規格：

麥克風種類：電容式

頻率響應：20Hz ～ 20KHz

麥克風指向性：心型

麥克風拾音頭：小振膜

最大音壓：143dB

虛擬電源：48v

ShureVP-88

這款立體聲麥克風是現場錄音的先驅，採用的是 MS 立體聲錄音法。雖然 ShureVP-88 比其他立體聲麥克風還要重，但非常堅固耐操、經得起考驗，另需搭配使用一條特殊的 5 針 XLR 頭麥克風線。

規格：

麥克風種類：電容式

頻率響應：40Hz– ～ 20KHz

麥克風指向性：心型和 8 字型

麥克風拾音頭：兩片小振膜

最大音壓：119dB

虛擬電源：48v

槍型麥克風

槍型麥克風（shotgun microphone）專門用來集中拾取麥克風正前方的聲音，並且抑制兩側及後方傳來的聲音；它的效果就像從水管看出去一樣，只能看到正前方的「影像」。槍型麥克風大致符合這個說法。電影或電視劇的對白聲多半數是以槍型麥克風（通常指吊桿式麥克風〔boom mic〕）錄製。使用槍型麥克風錄音就像是攝影機使用變焦鏡頭（zoom len），有種拉近聲音來源的效果。

下面是一些槍型麥克風的參考型號：

Rode NTG-1

這是一款經濟實惠的短槍型麥克風，頻率響應範圍很寬，在 200Hz 的低頻

有些凸出。

規格：

麥克風種類：電容式

頻率響應：20Hz ～ 20KHz

麥克風指向性：超心型

麥克風拾音頭：小振膜

最大音壓：139dB

虛擬電源：48v

Sanken CS-3E

這款麥克風裝有 3 個擺成超心型指向的拾音頭，具有極佳的聲音品質，受到許多專業工作者喜愛。

規格：

麥克風種類：電容式

頻率響應：50Hz ～ 20KHz

麥克風指向性：超心型

麥克風拾音頭：小振膜

最大音壓：120dB

虛擬電源：48v

Sennheiser MKH-416

這款麥克風是影視製作現場標準的槍型麥克風型號，最適合用來錄製現場的單聲道（mono）音效。其指向性對於從麥克風兩側及後方傳來的過多噪音有相當好的抑制效果。

規格：

麥克風種類：電容式

頻率響應：40Hz ～ 20KHz

麥克風指向性：超心型

麥克風拾音頭：小振膜

最大音壓：130dB

虛擬電源：48v

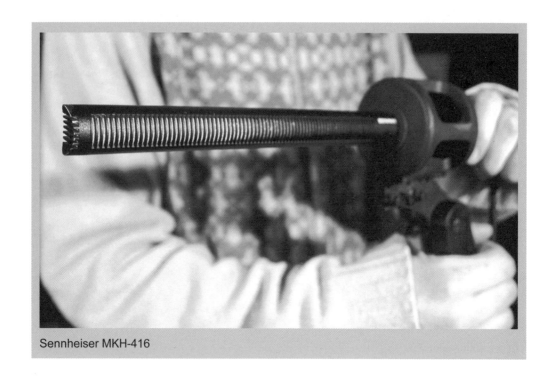
Sennheiser MKH-416

Sennheiser MKH-70

這款麥克風長達 16 英吋（約 40 公分），指向性更加集中，並且收到更遠的聲音。Sennheiser MKH-70 對離軸（off axis）噪音有極佳的抑制能力，能夠把遠處的聲音收得彷彿近在咫尺。影視拍攝時，它通常用在長鏡頭的對白收音，效果相當於攝影機的長變焦鏡頭。

規格：

麥克風種類：電容式

頻率響應：50Hz ～ 20KHz

麥克風指向性：超心型

麥克風拾音頭：小振膜

最大音壓：124dB

虛擬電源：48v

立體聲槍型麥克風

立體聲槍型麥克風（stereo shotgun microphone）跟單聲道槍型麥克風一樣，因為具有相當好的指向性而形成聚焦的立體聲音像。一般來說，這種麥克風會結合一個超心型拾音頭和一個 8 字型拾音頭，以 MS 方式的錄音。不過，Sanken 已經開發出一種能產生真實音像的立體聲槍型麥克風。除此之外，假設

立體聲麥克風採用的是超心型聲道輸出，就可以當做一般的單聲道槍型麥克風來使用。

下面是一些立體聲槍型麥克風的參考型號：

Audio Technica AT815ST

這款立體聲槍型麥克風有一個開關可以切換非矩陣（non-matrixed）MS 或左右聲道的錄音方式，並且可以錄製現場的立體聲和單聲道音效。AT815ST 是一支長 15 英吋（約 38 公分）的短槍型麥克風，相較於長 9 英吋（約 23 公分）的 AT835ST，能承受的音壓比較高、收音距離（throw）也較長。

規格：

麥克風種類：電容式

頻率響應：30Hz ～ 20KHz

麥克風指向性：超心型與 8 字型

麥克風拾音頭：小振膜

最大音壓：126dB

虛擬電源：48v

Audio Technica AT835ST

這款立體聲槍型麥克風有一個開關可以切換非矩陣 MS 或左右聲道的錄音方式，並且可以錄製現場的立體聲和單聲道音效。AT835ST 是一支長 9 英吋（約 23 公分）的短槍型麥克風，相較於長 15 英吋（約 38 公分）的 AT815ST 麥克風，能承受的音壓比較低、收音距離也較短。

規格：

麥克風種類：電容式

頻率響應：40Hz ～ 20KHz

麥克風指向性：超心型與 8 字型

麥克風拾音頭：小振膜

最大音壓：102dB

虛擬電源：48v

Sanken CSS-5

這款麥克風的特色是將 5 個具有高度指向性的拾音頭擺在一個陣列當中，可

以切換成一般立體聲（115 度）、寬立體聲（140 度）和單聲道等三種不同的錄音模式。

規格：

麥克風種類：電容式

頻率響應：20Hz ～ 20KHz

麥克風指向性：心型

麥克風拾音頭：小振膜

最大音壓：120dB

虛擬電源：48v

Sennheiser MKH-418S

這是 Sennheiser MKH-416 麥克風的 MS 立體聲版本，可以用來錄製現場立體聲及單聲道音效。

規格：

麥克風種類：電容式

頻率響應：40Hz ～ 20KHz

麥克風指向性：超心型與 8 字型

麥克風拾音頭：小振膜

最大音壓：130dB

虛擬電源：48v

通用麥克風

通用麥克風（general purpose microphone）可以廣泛應用於各種情況，是擬音棚或現場錄音的多用途工具。

下面是一些通用麥克風的參考型號：

DPA 4012

這是一款能提供優質錄音的頂級電容式麥克風，經常用於鋼琴和小提琴等樂器的錄音。它的指向性比一般心型指向麥克風更寬，能承受非常高的音壓。

規格：

麥克風種類：電容式

頻率響應：40Hz ～ 20KHz

麥克風指向性：心型

麥克風拾音頭：小振膜

最大音壓：168dB

虛擬電源：48v

Rode NT-3

　　這是一款品質穩定的擬音用麥克風，指向性很集中。儘管價格低廉、卻有很好的聲音重現能力。

規格：

麥克風種類：電容式

頻率響應：20Hz ～ 20KHz

麥克風指向性：高心型

麥克風拾音頭：小振膜

最大音壓：140dB

虛擬電源：48v

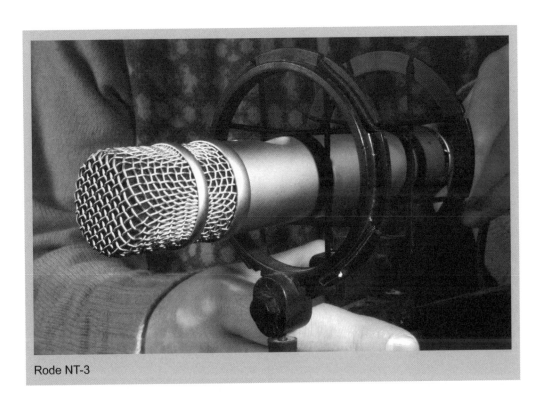

Rode NT-3

Oktava MC-012

　　這是一款物美價廉的俄國製麥克風，對於低頻音和風的噪音特別敏感。一般來說，在進行動態錄音時，這支麥克風要搭配高通濾波器一起使用。

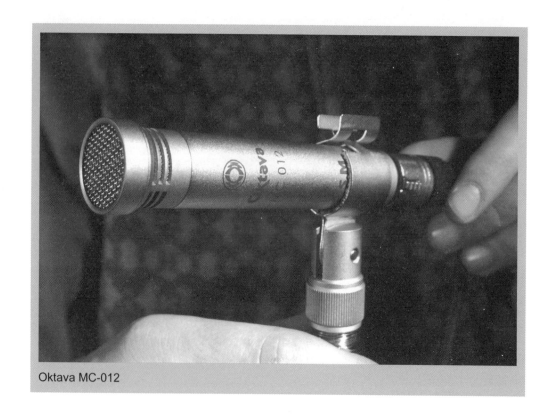

Oktava MC-012

規格：

麥克風種類：電容式

頻率響應：20Hz ～ 20KHz

麥克風指向性：多重拾音頭——心型、高心型和全指向

麥克風拾音頭：小振膜

最大音壓：140dB

虛擬電源：48v

人聲／配音用麥克風

專門錄製人聲的麥克風（vocal/voiceover microphone）特色是使用大片的振膜，在近距離採集人聲時能提供平順且具有良好平衡性的聲音。

下面是一些人聲／配音用麥克風的參考型號：

Rode NT-2000

這是一款穩定可靠的麥克風，擁有極佳的聲音和許多實用功能，像是可變指向性跟可變式高通濾波器。

規格：

麥克風種類：電容式

頻率響應：20Hz ～ 20KHz

麥克風指向性：可變式

麥克風拾音頭：大振膜

最大音壓：147dB

虛擬電源：48v

Neumann TLM-103 麥克風

這款高品質的麥克風主要應用於人聲錄音，在許多專業錄音室裡都可以見到它的蹤影。

規格：

麥克風種類：電容式

頻率響應：20Hz ～ 20KHz

麥克風指向性：心型

麥克風拾音頭：大振膜

最大音壓：138dB

虛擬電源：48v

Shure SM58

這是在舞台或現場演唱會上，符合業界標準的人聲麥克風。儘管不太建議在聲音設計時使用，但是可以用來錄製模仿無線電對講機（walkie-talkie）跟民用波段電台（citizens band radio，CB radio）那種音頻被過濾掉的人聲。

規格：

麥克風種類：動圈式

頻率響應：50Hz ～ 15KHz

麥克風指向性：心型

麥克風拾音頭：小振膜

最大音壓：＜ 180dB*

虛擬電源：無

* 基於動圈式麥克風的物理特性，可承受的最大音壓僅為預估值。

Oktava MC319

這款俄國製人聲麥克風重現出來的高頻聲音比較亮,可以用來錄製鋼琴跟其他樂器。

規格:

麥克風種類:電容式

頻率響應:40Hz ~ 18KHz

麥克風指向性:心型

麥克風拾音頭:大振膜

最大音壓:140dB

虛擬電源:48v

領夾式麥克風

影視製作時,領夾式麥克風(lavaliere microphone)通常會做為吊桿式麥克風的替代或備份方案。它可以外露或隱藏起來,通常會與無線系統一起使用,也可以透過實體線路連接到混音器上。

下面是一些領夾式麥克風的參考型號:

Sennheiser MKE2-P

這是一款超小型的領夾式麥克風,一般用於影視製作;極小的體積很容易藏在衣物底下。在大概 2KHz 以上的高頻,它的頻率響應會逐漸升高,直到 15KHz 左右為止。

規格:

麥克風種類:電容式

頻率響應:20Hz ~ 20KHz

麥克風指向性:全指向

麥克風拾音頭:領夾式

最大音壓:130dB

虛擬電源:內部供電 12v 或 48v

Tram TR-50

這是一款影視產業的標準領夾式麥克風,頻率響應在 8KHz 左右會升高一些,以補償麥克風藏在衣物底下的損失。Tram TR-50 的拾音指向性也很適合在

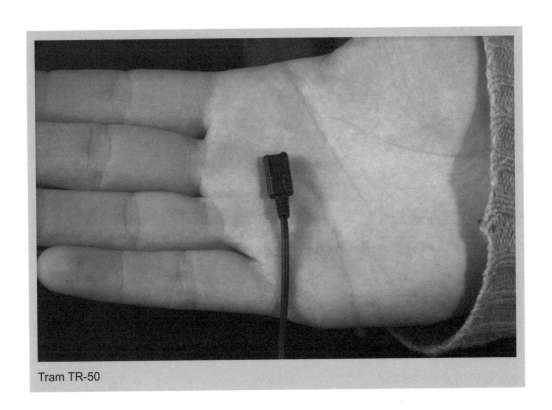

Tram TR-50

拍攝場景或車戲中，當做隱藏式麥克風（plant mic）使用。

規格：

麥克風種類：電容式

頻率響應：40Hz ～ 16KHz

麥克風指向性：全指向

麥克風拾音頭：領夾式

最大音壓：134dB

虛擬電源：內部供電 12v 或 48v

樂器用麥克風

　　這類專門錄製樂器聲音的麥克風（instrument microphone）通常可以承受較大的音量而不損壞。

　　下面是一些樂器用麥克風的參考型號：

Sennheiser E609

　　這是一款專門錄製吉他音箱的麥克風，能高度抑制兩側及後方的聲音。

規格：

麥克風種類：動圈式

頻率響應：40Hz ～ 18KHz

麥克風指向性：超心型

麥克風拾音頭：大振膜

最大音壓：159dB

虛擬電源：無

Shure SM57

業界標準的萬用麥克風，與 Shure SM58 極為相似。兩者的主要差異在於 SM57 的低頻頻率響應向下延伸多一些，而且有防噴網（pop filter）。

規格：

麥克風種類：動圈式

頻率響應：40Hz ～ 15KHz

麥克風指向性：心型

麥克風拾音頭：小振膜

最大音壓：＜ 180dB*

虛擬電源：無

* 基於動圈式麥克風的物理特性，可承受的最大音壓僅為預估值。

AKG D112

這可以說是錄製爵士鼓大鼓的業界標準麥克風，能承受高音壓（超過 160dB）而無明顯的失真。AKG D112 也可以用來錄製貝斯音箱、小喇叭、長號和大提琴。

規格：

麥克風種類：動圈式

頻率響應：20Hz ～ 17KHz

麥克風指向性：心型

麥克風拾音頭：大振膜

最大音壓：160Db*

虛擬電源：無

* 基於動圈式麥克風的物理特性，可承受的最大音壓僅為預估值。

Rode NT-6

這款麥克風有個特殊設計：只需要利用一條 10 英呎（約 3 公尺）的延長線，拾音頭就可以遠離麥克風本體，錄到鋼琴、爵士鼓、木管、銅管樂器這類特殊且位置難以企及的樂器演奏聲。

規格：

麥克風種類：電容式

頻率響應：40Hz ～ 20KHz

麥克風指向性：心型

麥克風拾音頭：小振膜

最大音壓：138dB

虛擬電源：48v

水下麥克風

水下麥克風（hydrophone 或 underwater microphone）專門用來採集水面下的聲音，這種麥克風相當昂貴。

下面是水下麥克風的參考型號：

DPA 8011 水下麥克風

這是世界上最特別的一種麥克風，可以在水裡或其他液體中錄音。麥克風本體跟導線都是密封的，避免液體滲入而損壞內部電子零件。

規格：

麥克風種類：電容式

頻率響應：100Hz ～ 20KHz

麥克風指向性：全指向

麥克風拾音頭：小振膜

最大音壓：162dB

虛擬電源：48v

雙耳麥克風

如果說立體聲麥克風的功能是將聲音展現在聽者面前；那麼雙耳麥克風（binaural microphone）的特色就是重現人的頭部實際上聽到聲音的感覺：將麥克風放在假人頭（dummy head）的耳洞裡面。這種錄音方法大多用在工業、音樂製

作，以及為了創造噱頭；然而只要一點點創新，雙耳麥克風也可以製造出嶄新且富創意的音效。

下面是雙耳麥克風的參考型號：

Neumann KU 100

如果你想要忠實重現人耳聽到的聲音，可以試試看這支麥克風。

規格：

麥克風種類：電容式

頻率響應：20Hz ～ 20KHz

麥克風指向性：耳道（ear canal）

麥克風拾音頭：小振膜

最大音壓：135dB

虛擬電源：48v

環繞聲麥克風

真正 5.1 聲道的環繞聲麥克風（surround sound microphone）裡面安裝有 6 個拾音頭。由於實質上有 6 支麥克風，因此必須以一台多軌現場錄音機、或多台雙軌現場錄音機來錄音。

下面是環繞聲麥克風的參考型號：

Holophone 3-D

這款麥克風能提供真正的環繞音像，大多用來採集音效、收錄音樂表演和活動轉播。

規格：

麥克風種類：電容式

頻率響應：5x20Hz ～ 20KHz，1x20Hz ～ 100Hz

麥克風指向性：多重指向性

麥克風拾音頭：小振膜

最大音壓：130dB

虛擬電源：48v

Microphone Accessories
5 麥克風配件 一定要保護設備！

　　麥克風的錄音品質主要取決於運用了什麼設備來隔絕麥克風及所處環境。麥克風很容易受到風噪、震動和高音量影響，為了減輕這些不良影響，必須使用防護裝備才行。麥克風一定要搭配防震架一起使用。此外，戶外錄音時一定要裝上飛船型防風罩跟防風套。

　　下面是麥克風的配件清單：

防震架

　　麥克風很容易受到手部操作的噪音干擾。不管直接握住麥克風、還是麥克風架，手都會把動作的震動傳遞到麥克風，形成噪音。為了降低這種噪音，可以將麥克風裝在防震架（shock mount）上。防震架利用橡皮圈來隔離麥克風與腳架，吸收震動。手持的防震架又叫做手槍式握把（pistol grip），非常容易攜帶，而且設計成方便裝在收音桿上使用。

Rycote 防震架

Marshall 防震架

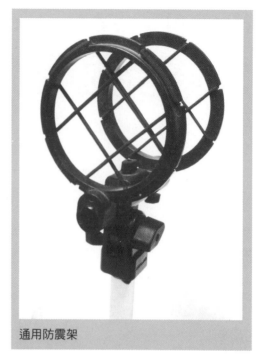

通用防震架

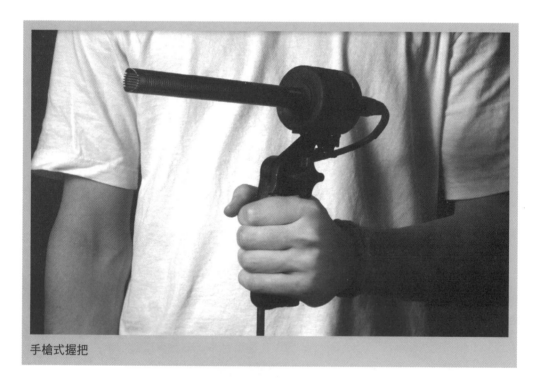

手槍式握把

防風罩

　　過度的空氣運動會產生風噪這類惱人的聲音，此時可利用防風罩（windscreen）來幫助麥克風阻擋噪音。基本的防風罩是一塊能包覆麥克風頭的海綿，為了防止防風罩脫落，偶爾也可以用橡皮筋將其固定。

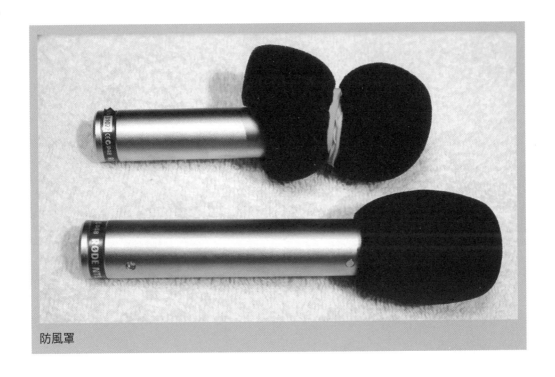

防風罩

飛船型防風罩

飛船型防風罩（zeppelin 或 windshield）是一種長型的密封中空管，設計成可以讓防震架裝進去，避免麥克風被風吹而產生噪音。這些專業防風罩更普遍應用在現場收音工作。飛船型防風罩和防震架在存放時應保持直立狀態，避免防震架上的橡皮圈過度緊繃。

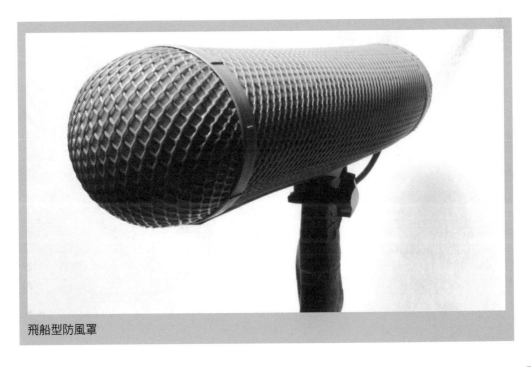

飛船型防風罩

防風套

防風套（windjammer 或 winsock）通常指「絨毛鼠」或「毛怪套」。這些毛茸茸的保護套可以套在飛船型防風罩上，大大地降低麥克風收到的風噪。

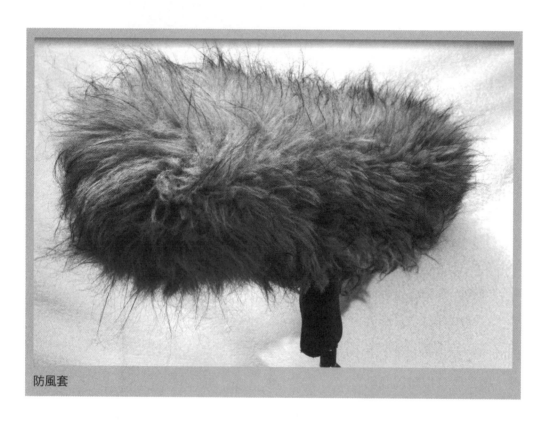

防風套

高效防風毛罩（hi-wind cover）

由 Rycote 公司獨家製造。錄音現場風很強勁時可以用來取代防風套。

麥克風架

麥克風架（microphone stand）有許多形狀、大小和價位。有人聲錄音用或放在大鼓旁邊的桌上型短麥克風架；也有像是錄交響樂團或奈爾·柏特（Neil Pert，譯注：匆促樂團〔Rush〕的鼓手兼作詞者，曾獲得無數音樂獎項，

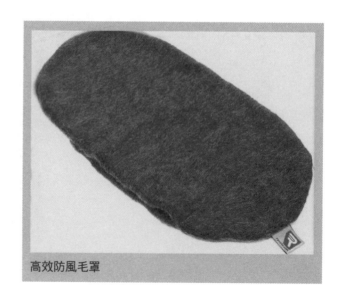

高效防風毛罩

1983 年獲選入主現代鼓手名人堂）鼓組這類長距離收音用的長吊桿麥克風架。多數時候，便宜的麥克風架就有令人滿意的效果，如果麥克風架的旋鈕或接頭鬆動，一定要防水布面膠帶（gaffer's tape）或橡皮圈固定好，避免錄音時抖動。

　　此外，還要確認麥克風架腳上裝有止滑橡皮，才能將腳架與地面隔開。如果為了製造效果而需要把重物摔在地上，此時最好進一步隔開腳架，把它放在一疊吸音毯上，讓吸音毯吸收震動。

收音桿

　　收音桿（boom pole）有時候又叫做釣魚竿。這種移動式麥克風架的長度可以伸縮，讓麥克風更接近動作發生位置。收音桿主要用於影視製作的對白錄音，但在音效採集上也非常管用。收音桿有兩種類型：彈簧線式（coiled-cabled）跟直線式（straight-cabled）。

　　彈簧線式收音桿的桿子內部有一條麥克風彈簧線貫穿，通常不能跟收音桿分離。取而代之的是桿底設有一個 XLR 母頭、並在桿頂穿出一個 XLR 公頭。這種收音桿的缺點是線材可能在桿內糾纏，導致收音桿難以收納。

　　直線式收音桿的桿子內部有一條標準的 XLR 線，可與收音桿分離，桿子可以外接其他線材。XLR 麥克風線從桿子頂端與底部的預留孔穿出來，很方便拆卸。

　　這兩種收音桿有什麼差別呢？彈簧線比較笨重，操作時的動作要比較優雅，減少桿內線材撞來撞去的聲音。相較之下直線式的問題較少，但移動時仍應放慢速度、保持小心。兩者的選擇端看什麼用途。彈簧線式收音桿適用於新聞攝影

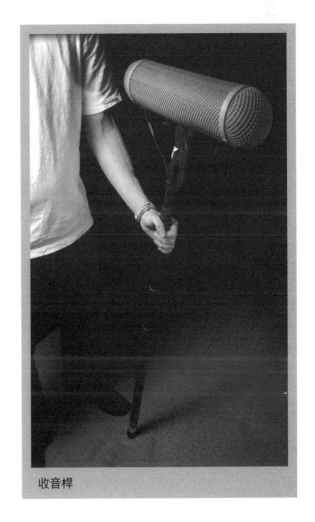

收音桿

及音效採集，因為你不會有時間去整理器材，只要能很快將麥克風指向聲音來源就好。直線式收音桿使用起來要花一些時間，比較適用於拍攝電影，因為每次拍攝，你都會坐在聲音推車旁好幾小時沒事做。

防噴網

我們嘴巴發出的爆發音（plosive sound）會導致聲音失真或出現爆音，通常ㄅ（b）、ㄆ（p）發音開頭的字比較容易有這種問題。專業配音員有辦法減少這些聲音，自然而然說出這些句子而不讓人察覺。很多時候需要有一片網子將麥克風跟嘴巴隔開。這片網子叫做防噴網（pop filter），其目的是為了讓配音員能正常說話，而不必擔心該如何控制語句裡特定字眼的發音。

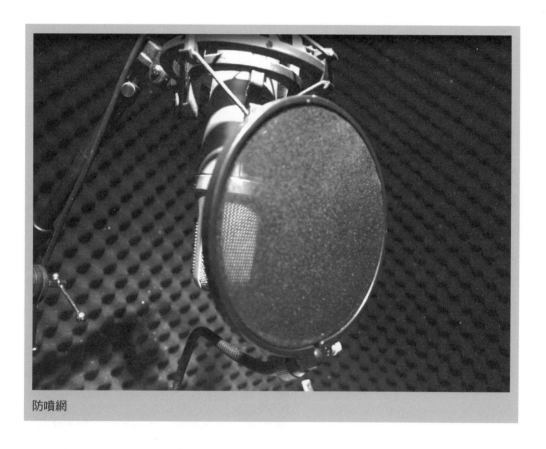

防噴網

衰減器

在錄製高音壓的聲音（槍聲、爆炸聲、人聲尖叫）時，衰減器（pad）可以避免麥克風前級放大發生超載（overload）狀況。衰減器能將訊號降低到可用的程度。有些麥克風本身內建有衰減器；或者你可以額外購買衰減器，接在麥克風與錄音機、或混音機之間。衰減器有不同的衰減量選項（-10dB、-15dB、-

20dB、-25dB 等等）。衰減
量 -25dB，代表可以降低
25dB 的麥克風輸出音量。

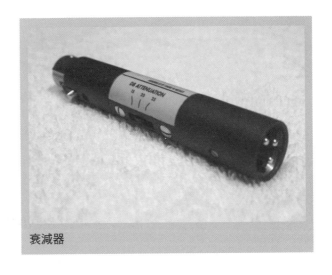

衰減器

導線

音訊世界裡的導線分為
兩種：平衡式（balanced）
與非平衡式（unbalanced）。

非平衡式導線由兩股導
線組成：正極和接地。這種
導線容易受到外部雜訊與外部干擾的影響，通常不建議長距離走線時使用。

平衡式導線裡面有三股導線：正極、負極和接地。這種導線能避免音訊受到
外來雜訊干擾，通常比較適合長距離走線。

要補充說明的是，虛擬電源只能用在平衡式導線上。

導線短路通常是因為拉扯或扭轉線材所導致。拆接線材時要抓住接頭，移
除接線時絕對不要硬拉。如果導線在轉角處相接、或可能跟著器材一起移動，
要使用護線套來保護。收線時，避免緊繞著手臂纏繞線材，這會使得導線內部
損壞；反之，應該要寬鬆地收線，讓線材自然繞圈。這些技巧都有助於延長導
線的壽命。

器材的性能通常都會受到連接導線的影響。因此如果負擔得起，建議購買等
級高一點的導線，除了壽命較長，也有助於屏蔽外部雜訊對音訊的干擾。

纜線測試器（cable tester）

當訊號中斷或發出斷斷續續的劈哩叭啦聲，你必須判定問題出在哪裡。以麥
克風、錄音機、導線三者來說，導線最可能出現問題，這是因為麥克風和錄音機
的電路板跟接線位在內部，不會暴露在現場嚴峻的環境中；而散布四處的導線則
經常是破撞下的受害者。

你可以將有問題的導線連接至纜線測試器，確認看看是不是真的故障。測試
器多半能夠顯示導線內部的哪一股線出了問題，也提供其他有用的訊息。學習焊
接技術可以幫你省時又省錢，幾乎所有短路和訊號故障問題都能簡單地以焊接方
式修好。

纜線測試器

外部虛擬電源供應器

　　有些器材並不為麥克風供應虛擬電源，或者是虛擬電源的供電情形很差。有鑑於此，可以購買攜帶式外部虛擬電源供應器，放在錄音包裡，方便隨時為麥克風供電。這種電源供應器本身要使用 AA（3 號電池）或 9v 電池來供電。

矽膠乾燥劑

　　電子器材通常應該存放在不會發生冷凝（condensation）現象的地方，避免溼氣累積在電容式麥克風的振膜上而影響麥克風效能。為了避免這個問題，放些矽膠乾燥劑（silica gel packet）在儲存盒裡吸收溼氣。你可以在 www.silicagelpackets.com 這個網站購買矽膠乾燥劑 。

The Recorders
6 錄音機
磁帶已死 歡迎光臨數位革命時代

■ 錄音設備簡史

錄音機的功能是接收從麥克風傳遞來的電子訊息，並將其儲存在硬碟或記憶卡（compact flash card）之類的媒介當中。這些年來，儘管媒介有所改變，原理仍是相同的。下面就簡單介紹錄音設備的演進。

滾筒式留聲機

世界上最早的音效是 1890 年 7 月 16 日上午 10 點 30 分在倫敦誕生。說穿了其實就是大笨鐘（Big Ben）在 10 點 30 分的敲鐘聲，用蠟質滾筒錄了下來。這種蠟質滾筒是湯馬仕・愛迪生（Thomas Edison）在 1877 年的發明，也是第一種被廣泛應用的錄音媒介。愛迪生最早試圖以錫箔做為錄音媒介，但由於錫箔很脆弱，只能維持兩、三次的播放壽命，因此改採較為耐用的蠟來錄音。我們知道的滾筒式留聲機（phonograph）裡面安裝的就是這種蠟質滾筒。

蠟質滾筒的運作原理跟較為人熟知的黑膠唱片（vinyl record）很類似。錄音時是把聲音事件的振動以相對應的方式刻岔蠟筒表面，形成溝槽。也正是因為錄音中的刻槽過程，才有了「刻唱片」、「刻專輯」這些說法。滾筒的播放需要一根唱針在溝槽內移動，以反應這些震動並將其轉換成可聽見的聲音。然而蠟質滾筒還是有所限制，首先，它的大小限制了錄音時間；第二，它很容易裂開、破掉，當然還有熔化；第三，播放多次後，蠟很容易磨損而裂成碎片。

唱盤式留聲機

1887 年艾米利・柏林納（Emile Berliner）發明了以平面圓盤或唱片為錄音媒介的唱盤式留聲機（gramophone），取代了滾筒式留聲機的蠟質滾筒。這種被稱做唱片（platter）的材質比蠟質滾筒更加耐用，因此成為將近一世紀錄音與

量產的標準。時至今日，唱片在大多數地區的唱片行裡仍持續銷售。

留聲電話機

　　1898 年維齊馬・波爾森（Valdemar Poulsen）發明了鋼絲錄音機（wire recorder），又叫做留聲電話機（telegraphone）。此裝置是以鋼琴線為錄音媒介，用一塊連接到麥克風上的小電磁鐵來磁化鋼絲。留聲電話機雖然簡陋，但由於堅固耐用，不只為美軍使用，後來還成為企業界聽寫和電話答錄的標準配備。一直到 1940 年代末期，鋼絲錄音機才終於被廣泛應用的磁帶錄音機所取代。

磁帶錄音機

　　磁帶錄音機（magnetophone）是德國人所研發的一種錄音機，採用弗列茲・弗利烏馬（Fritz Pfleumer）於三〇年代發明的塑膠錄音帶。其錄音原理跟鋼絲錄音機相同，差別是錄在成捲的氧化物塗層錄音帶上，較容易儲存和管理。磁帶錄音機是現代各種磁帶格式的雛型。

Nagra 攜行式盤帶錄音機

　　1951 年，瑞士發明家史提芬・庫德斯基（Stefan Kudelski）打造了第一台 Nagra 攜行式盤帶錄音機（譯注：Nagra 是專業電影用盤帶錄音機的廠牌名稱）。Nagra 主打的用途是可攜式的磁帶錄音機，美軍用它來記錄戰事和其他軍事事件。電影界也很快投入 Nagra 的學習與使用，使得 Nagra 變成現場錄音及電影音效錄音的標準配備，一直延續到九〇年代初期。

CD 光碟片

　　數位科技的風潮在七〇年代晚期蔓延至錄音界，不過直到 1983 年，真正的數位錄音媒介才正式公開發行。這種媒介稱做光碟片（compact disc，簡稱 CD），它就好比是其前輩——黑膠唱片的高科技版。CD 是一片外表具有未來感的銀色圓盤，利用雷射方式將數位音訊燒錄至塑膠表面底下的溝槽。1980 年代末期，CD 已經是公認發行音樂與其他錄音產品最簡易且經濟的方式。話雖如此，一直到九〇年代，一般大眾才有機會買到 CD 錄音設備。

DAT（數位錄音帶錄音機）

　　Sony 公司於 1987 年發表第一台數位錄音帶錄音機（digital audio tape，以下

簡稱 DAT）。DAT 跟磁帶錄音機一樣，都是使用磁帶來錄製電磁訊號；不過，錄在 DAT 錄音帶的訊號則是以數位方式來表示類比訊號。錄音機使用類比轉數位／數位轉類比（AD/DA）轉換器來進行數位資料的編碼或解碼，進而儲存在磁帶上。DAT 在九〇年代中期取代 Nagra，成為電影工業新的標準錄音媒介。

硬碟錄音

就在 DAT 錄音誕生不久後，硬碟錄音（hard disk recording）這個小王八蛋也等不及要問世。硬碟錄音使用跟 DAT 同樣的數位科技，差別是錄在更加穩定的媒介，像是可移除式硬碟或記憶卡上，提供更高的取樣頻率。硬碟錄音機很快就站上本壘，成為現場錄音、音效採集與錄音室錄音的業界標準器材。做為電腦錄音的可攜式解決方案，使用者可以利用硬碟錄音機來錄音、剪輯、播放數位錄製的聲音。

上述錄音設備的演進過程起先是由科學推動，後來轉由商務與企業政策主導，各家公司爭相成為下一代儲存／錄音媒介的發布者，以創造數以百萬計的產品銷量，甚至更多再版的商機。身為錄音師，我們從這場戰役中得到的好處就是能以超低廉的價格取得各式先進設備。一套本來要價幾十萬的器材，現在只要幾百塊就能在附近的樂器行買到。這場革命儼然一發不可收拾！

■ 現代錄音機

目前市面上的現場錄音機（field recorder）琳瑯滿目，儘管「數位」這個詞已經與「專業」畫上等號，事實卻不是如此。有些錄音機吹噓自己具備高取樣頻率與位元深度（bit depth），其麥克風前級放大器跟其他元件的品質卻很糟糕。購買之前要先做功課，每台錄音機都要試錄一下。我退貨過好幾台錄音機，因為錄出來的聲音實在慘不忍睹。挑剔一點，這可事關你的聲音作品啊！

為了進行檢測，我們將同時使用 Fostex FR-2 跟 FR-2 LE 這兩台快速晉升為現場工作新標準的錄音機。 FR-2 是一台專業用的雙軌錄音機，可選配時間碼卡（time code card），這台機器幾乎可以處理任何你要錄的聲音。FR-2 的錄音格式是 BWF 檔（broadcast wave format 廣播聲波格式），解析度（resolution）最高可達 24bit ／ 192KHz。FR-2 LE 的價格只有 FR-2 的一半，是比較經濟實惠的選擇，可以錄製 24bit ／ 96KHz 的 MP3 或 BWF 檔。

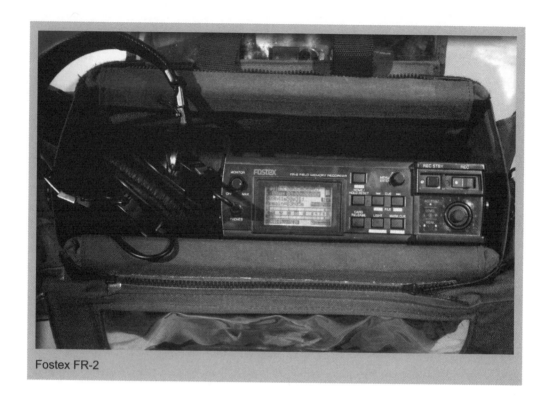

Fostex FR-2

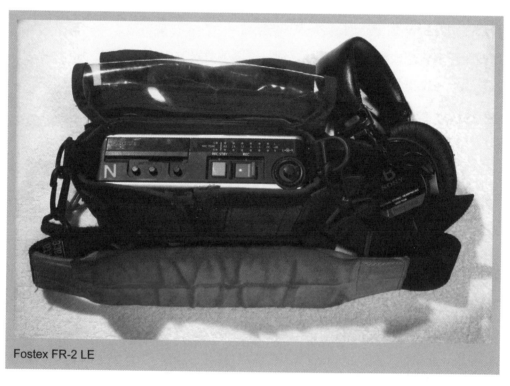

Fostex FR-2 LE

增益階段管理

比起類比錄音機跟 DAT（數位錄音帶錄音機）這兩個先驅，數位現場錄音機的音訊與增益階段（gain staging）組件運作起來沒有什麼不同，唯一的差別在於儲存媒介。在將音訊轉換成數位訊號之前，增益階段的處理要特別小心。

聲音訊號該如何、又該在什麼時機點放大，對錄音品質來說至關重要。我們必須遵守以下原則：當音訊位在訊號處理鏈的最上游，放大程度要最多；放大下游聲音會導致系統噪音與嘶聲（hiss）增加。增益階段管理的概念在於，任何訊號量的調整都不應該高於先前設定的增益點。對現場錄音來說，在增益調整時就要設定好最高音量的大小，不要在主推桿（master fader）上調整。

兩軌，不只是左聲道與右聲道

一台兩軌錄音機可以同時錄製兩個軌道的聲音訊號，只要搭配一支立體聲麥克風、或兩支單聲道麥克風就可以進行立體聲錄音。如果只使用一支單聲道麥克風如槍型麥克風，就只能錄在一軌上。注意，有些錄音機的數位功能選單中會有將單聲道麥克風同時錄到兩個音軌的選項，但這樣做並不會產生立體聲，只是將同樣的資料送到兩個音軌，浪費硬碟空間而已。

別把兩軌想成是左軌和右軌。這兩個彼此獨立的音軌，有助於解決複雜的錄音問題，也提供發揮創意的空間。所以假設你要錄一個類似槍聲的大音量音效，你可能要架設兩支麥克風：一支設定在正常訊號大小；另一支當做備份，訊號大小設定得低一點，以降低失真的風險。每支麥克風都會送到各自的音軌，假設第一軌訊號失真，第二軌也不受影響。確保至少有一軌錄音可用。這對於使用兩支不同角度的麥克風來錄同一事件也有所幫助。

舉例來說，你可以在門的前面放置一支單聲道麥克風，錄在錄音機其中一軌；門的後面再放置第二支單聲道麥克風，錄在錄音機的另外一軌，然後執行預計的音效動作如敲門，把兩個不同角度的聲音同時錄下來。這樣到了剪輯階段，你可以將兩個音軌混合成一個新的聲音，或者將這兩軌分成兩個同時錄製、卻各自獨立的單聲道音效。

可以錄製超過兩軌的錄音機稱做多軌錄音機（multitrack recorder）。現今市面上的多軌錄音機有很多選配與型號，但採集音效最常使用的還是兩軌錄音機。

削峰失真

類比錄音機跟數位錄音機有兩大不同之處：一是錄音媒介，類比錄音機將

資料儲存在磁帶上；硬碟錄音機則是以數位方式將資料儲存在微型硬碟或記憶卡上。二是類比錄音帶對訊號失真的情況寬容許多。

　　類比訊號透過磁鐵將音訊印在磁帶上，當音訊太大時，波形會超出磁帶邊緣。數位訊號只有 0 與 1 的資料。數位音檔有絕對 0 值，通常叫做數位 0（digital zero）。任何高於絕對 0 值的訊號都會被直接削平，直到下一個低於絕對 0 值的取樣出現，這種現象就叫做削峰失真（clipping）。削峰失真比類比失真還要嚴重，一定要避免這種問題發生。有鑑於此，使用數位錄音機工作時一定要搭配限幅器。

　　削峰失真與數位波形在第 12 章〈數位音訊〉將有更深入的討論。

限幅器

　　限幅器（limiter）是一種類比電路，它會偵測訊號何時接近預設音量，並根據訊號調整音量大小，預防聲音超過上限。由於剪輯時很難去修正削峰失真，因此在使用數位錄音機時，限幅器相當有幫助。專業錄音機都有限幅器這樣的配備。

麥克風級／線級訊號大小

　　麥克風級（mic level）／線級（line level）切換開關是用來告訴錄音機輸入來源屬於哪一種訊號；有些錄音機在輸出端也有這個開關，用以決定輸出的訊號類型。

專業線級訊號量為 +4dBu

專業麥克風級訊號量為 -60dBu

一般消費器材線級訊號量為 -10dbV

　　線級訊號比麥克風級訊號還要強。麥克風訊號需要透過一台獨立的放大器，也就是麥克風前級放大器（mic preamp），把訊號提升到可用的音量大小。錄音機上的增益旋鈕（gain knob）或微調旋鈕（trim knob）用來控制麥克風前級放大器。現場錄音機最看重的就是麥克風前級的品質，一台頂級錄音機如果配備很差的麥克風前級，很快就會貶值。

　　所有麥克風送出的都是麥克風級訊號。有些專業設備能讓你自行選擇輸入和輸出的音量大小，例如 Mackie 1604VLZ 混音器的一個音軌分別對應到 XLR

輸入跟 1/4 英吋輸入；XLR 輸入供麥克風級設備使用，1/4 英吋輸入供線級設備使用。直接連接麥克風時，一定要將錄音機輸入設定成麥克風級輸入。

電力供應

現場專用錄音機跟錄音室專用錄音機的差別在於攜行式的設計，意思是它可以藉由內部電池供電來運作。拋棄式電池相當花錢，而且對環境有不良影響；3 號和 9v 這些充電式電池很方便，但一整天下來要更換好幾次；專業電池系統像是 Eco Charge 和 NP-1 電池能直接連接至器材的電源插孔，供應超過一整天錄音所需的電力而不用再行充電。

取樣頻率／量化（quantization）

硬碟錄音機提供各種取樣頻率（sample rate）和位元深度（bit depth）的選擇。取樣頻率愈高，占用的錄音媒介儲存空間也愈多。目前公認的高解析度是指任何高於 24bit／48KHz 的聲音，這是 DVD 音訊的標準取樣頻率。CD 音訊的標準格式則是 16bit／44.1KHz。

下表是根據位元深度、取樣頻率，以及音軌數（單聲道或立體聲）所概算出來的檔案大小：（說明：取樣頻率與數位音訊在第 12 章〈數位音訊〉將有更深入的討論。）

MP3 128Kbps 16bit／44.1KHz

音軌	1 分鐘	1 小時	2 小時
立體聲	0.9Mb	54Mb	108Mb

16bit／44.1KHz

音軌	1 分鐘	1 小時	2 小時
單聲道	5.2Mb	312Mb	624Mb
立體聲	10.4Mb	624Mb	1.25Gb

16bit／48KHz

音軌	1 分鐘	1 小時	2 小時
單聲道	5.6Mb	336Mb	672Mb
立體聲	11.2Mb	672Mb	1.34Gb

24bit／48KHz

音軌	1 分鐘	1 小時	2 小時
單聲道	8.5Mb	510Mb	1.02Gb
立體聲	17Mb	1.02Gb	2.04Gb

24bit／96KHz

音軌	1 分鐘	1 小時	2 小時
單聲道	16.5Mb	990Mb	1.98Gb
立體聲	33Mb	1.98Gb	3.96Gb

日常設定

　　每天出門去工作現場之前應該要花點時間把器材設定好，製作一張例行檢查表是個很好的辦法。下面是我們「底特律修車廠」的檢查清單：

Fostex FR-2 的設定

1. 插入記憶卡並格式化

2. PHANTOM POWER（虛擬電源）設定成 ON

3. MIC ／ LINE（麥克風級／線級）開關切換至麥克風級

4. TRIM（增益微調）設定到「2」點鐘位置

5. HPF（100Hz）（高通濾波器）切換到 OFF

6. TRACK MODE（音軌模式）—— 選擇 MONO（單聲道）或 STEREO（立體聲）

7. QUANTIZATION（量化）設定至 24BIT

8. FS（KHz）（取樣頻率）設定到 96

9. LIMITER（限幅器）設定成 ON

10. MASTER FADER（主推桿）設定到「8」的位置

Fostex FR-2 LE 的設定

1. 插入記憶卡並格式化

　　MENU ＞ Disk ＞ Format ＞ FS/BIT Mode ＝ BWF96/24 ＞ Execute

2. HPF（100Hz）（高通濾波器）設定成 ON

　　MENU ＞ Setup ＞ HPF：Off

3. SAMPLING/BIT RATE（取樣頻率／位元深度）設定到 96/24

　　MENU ＞ Setup ＞ Def.FS/BIT：BWF96/24

4. PHANTOM POWER（虛擬電源）設定成 ON

　　MENU ＞ Setup ＞ Phantom：On

5. MONITOR MODE（監聽模式）選擇 L/R（立體聲）或 MONO（單聲道）

　　MENU ＞ Setup ＞ Monitor Mode：L/R 或 Mono

6. TRIM（增益微調）設定到「2」點鐘位置

　　MASTER FADER（主推桿）設到「2」點鐘位置

說明：有些旋鈕和推桿會以數字做為定位的參考，例如在 Fostex 錄音機上，主輸出音量旋鈕設定到「8」並不是指實際的音量，只是錄音機上的相對位置而已；增益旋鈕設定到「2」點鐘位置也是同樣的道理。此外，預先設定音量並不代表現場錄音時就不會再改變。這只是建立合理錄音音量的一個好的開始，現場工作時必須根據實際狀況需要再做調整。

日常收工檢查事項

　　每天完成錄音工作後也應該按照例行檢查表來收拾工具。下面是「底特律修車廠」的檢查清單：

Fostex FR-2 和 FR-2 LE 的收工檢查事項

1. 在 FR-2（LE）的 MENU（選單）中選擇移除記憶卡
2. 使用噴氣罐幫器材除塵
3. 擦拭線材
4. 將器材收回機箱中
5. 把電池放進充電器充電
6. 將記憶卡內容傳輸到數位音訊工作站
7. 將錄音檔備份到 DVD
8. 將記憶卡收進保護盒中

DVD 備份

　　在類比和 DAT 磁帶流行的年代，錄音完成後會將盤帶跟卡帶歸檔收好。在數位年代，則會將微型硬碟跟記憶卡上的聲音資料傳輸到電腦，記憶卡跟硬碟再進行格式化，清除所有的資料。但如果不幸電腦當機，可能會遺失所有的聲音資料，因此除了將檔案傳到電腦外，還要用 DVD 備份每天的錄音檔。一旦燒錄到 DVD，就能確保資料留存下來。

　　我在工作生涯中目睹過許多承載數百次錄音資料的硬碟損壞，所有資料毀於一旦；因此備份資料是非常重要且必要的程序。如果你還沒遇過硬碟損壞，也不用僥倖，總有一天會輪到你的。做好萬全準備，把你的所有錄音檔案好好備份下來。

耳機

　　耳機的功用是監聽錄音和回放的聲音，通常被稱做「罐子」（cans，譯注：國外耳機俗稱罐子的原因可能源自於一種兒時遊戲，用一條棉線穿過兩個罐子，就可以從自己這邊的罐子聽到同伴往另一邊罐子講話的聲音；又或者是因為早期耳罩式耳機長得就像是兩個罐頭掛在頭上的緣故）。以業界公認的標準型號的 SonyMDR-7506 為例，封閉式耳機的設計不只可以減少麥克風收到從耳罩漏出的聲音，還有助於隔絕外界的聲音干擾。

線材纏在耳機上

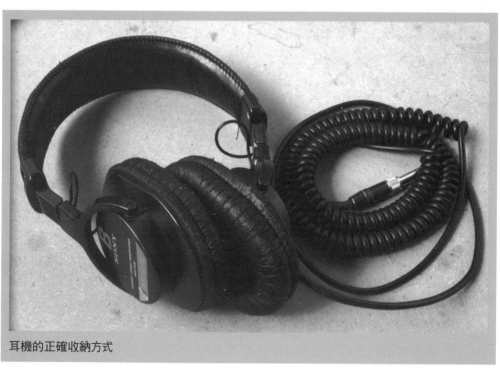

耳機的正確收納方式

小心照顧連接耳機的線圈，不要把線材纏繞在耳機上，導致耳機線彈性疲乏，或是因為導線短路而縮短耳機壽命。務必從頭帶的位置拿起耳機，不要拉扯線材或抓著耳罩。要從錄音機上卸除耳機線時，先抓住耳機接頭 1/4 英吋的位置再拔，不要直接抓著線就猛力拔除。

耳機音量跟你能工作幾年有絕對的關聯。底限是，用可聽見的最低音量來監聽。聽力損壞是永久的，戴上耳機前一定要將音量完全關掉，以避免麥克風回授，不讓耳朵暴露在高音量的環境當中。

耳機擴大機

透過錄音機的耳機擴大機（headphone amplifier）聽到的聲音並不一定跟你錄下的聲音相同。有些錄音機的耳機擴大機會發出很多噪音，當耳機音量加大時，就會出現高頻嘶聲。儘管如此，這個擴大機並不會影響錄音的音量或品質。每台錄音機都不同，多花點時間去測試錄音機，熟悉耳機擴大機的聲音。

有些耳機擴大機可以讓你自由選擇要聽哪一軌，只聽左軌、只聽右軌、左右單聲道（兩音軌合併送給兩耳）、左右軌立體聲，或是 MS（中側式）監聽。如果你的現場錄音機沒有這些選項，其他廠商也推出了一些能夠插在耳機跟錄音機耳機孔之間的裝置，可以有效解決問題。

信賴監聽

信賴監聽（confidence monitoring）是指能在錄音過程中聽到錄進去的聲音。包含 DAT 在內的磁帶錄音機都能做到信賴監聽，原因是在磁帶錄音機的錄音頭之後還有另一顆播放頭。磁帶經過錄音頭時，訊號會錄到帶子上，接著磁帶繼續跑動，經過播放頭就能播放出剛剛錄下的訊號。錄音頭與播放頭的間距使得錄下的聲音比原始聲音延遲約半秒鐘播出，錄音師從而得知剛剛錄下的聲音已經「印」在磁帶上了。

在數位世界裡，有些新式硬碟跟記憶卡錄音機也能透過虛擬的播放頭提供相同功能。聽到延遲的聲音雖然令人感到困惑，但好處是你能確保錄了想要的聲音。不過目前為止，大多數硬碟錄音機還沒有信賴監聽功能。

接頭

接頭（connector）有公頭和母頭兩種「性別」之分。公頭有一根或多根針腳，從設備上輸出訊號；母頭有一個或多個插槽，接收從設備傳來的訊號。

轉接頭

第三種性別的接頭稱為轉接頭（barrel）或變性接頭（gender bender），用來改變接頭的屬性。假設你想延長一條導線，但是要連接的線材兩端都是公頭，就需要利用一個母頭轉接頭來連接。轉接頭有多種接頭樣式。

音訊導線的接頭有三種：電話頭、RCA 梅花頭、和 LXR 平衡式接頭。

電話頭

電話頭（phone jack）因為早期是電話公司跳線盤上的接頭而有此稱呼。電話頭分為 1/8 英吋和 1/4 英吋兩種尺寸，以及平衡式與非平衡式兩種接法。

TS（tip 尖端／ sleeve 套筒）是非平衡式的電話頭，接頭的尖端傳送正極訊號，接頭的套筒傳送接地訊號。

TRS（tip 尖端／ ring 接環／ sleeve 套筒）是平衡式的電話頭，運作方式跟 TS 接頭一樣，差別在於接環負責傳送負極訊號。

電話頭

梅花頭

梅花頭（RCA connector）的英文 RCA 源自其設計者美國無線電公司（Radio Corporation of America）。直到今日，這些接頭仍經常出現在家用影音市場。梅花頭只有兩個導體，因此屬於非平衡式。針腳（或插頭）傳送正極訊號；套筒傳送接地訊號。

RCA 接頭

平衡式接頭

平衡式接頭（XLR）是業界標準麥克風線所使用的接頭，名稱參考自最早設計這種接頭的 Canon 公司的一系列產品型號。儘管來源眾說紛紜，XLR 其實並不具任何意義。這種接頭裡面有三個導體：

Pin 1 傳送接地訊號

Pin 2 傳送正極訊號

Pin 3 傳送負極訊號

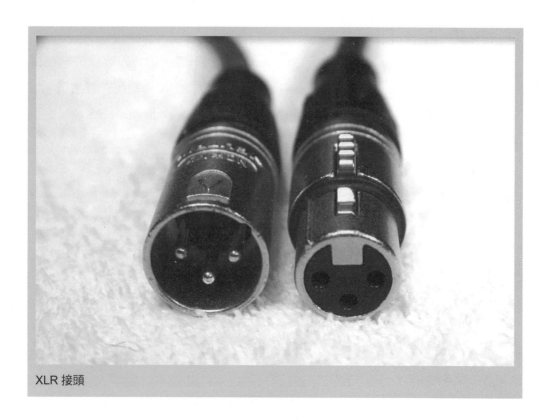

XLR 接頭

Building a Field Recording Package

7 建立現場錄音組合
選對器材 買對價格

你需要整備一套屬於自己的錄音組合，這樣一來無論到什麼地方、遇到什麼狀況，第一時間就能應付。做任何事情，預算多多少少都會影響品質的好壞。慶幸的是，這些年來高端錄音設備的價格愈來愈親民了。

以下是基本、標準、和專業三種錄音組合的範例，價位從低至高：

基本錄音組合

一套基本的錄音組合包括：

■內建立體聲麥克風的錄音機

■電池

■ SD 記憶卡

■耳機

這種組合的市價大概在 400 美金（台幣約 12,000 元）左右，是初入門錄音師在現場和在錄音室都派得上用場的基本錄音工具。在這個價位範圍內，下列器材可以提供許多功能：

Zoom H4 現場錄音機

如果不想站出去引人注意，Zoom H4 會是你低調錄音的好選擇。它的麥克風可以在戶外無風的環境中使用；不過就算加上防風罩，微弱的風吹還是會影響錄音。加上是手持式設計，錄音時務必注意你的移動幅度。

說明：Zoom H4 麥克風看起來很像電擊槍，在公開場所使用時要小心，別讓人把警察叫來。

Sony MDR-7502 耳機

Sony 在幾乎不同價格區間都推出了優質且聲音準確的耳機產品。這是半專業級的耳機，外觀像是一般 MP3 播放器使用的耳機，跟 Zoom H4 現場錄音機搭配良好，有一種像在聽音樂、而不是在錄音的錯覺。

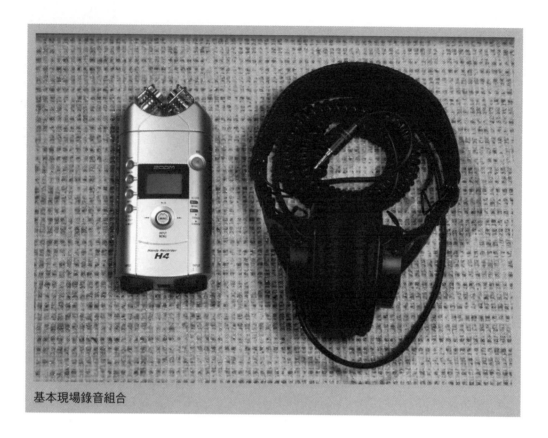

基本現場錄音組合

標準錄音組合

　　一套標準的錄音組合包括：

一台現場錄音機

充電式電池

記憶卡／微型硬碟

耳機

立體聲麥克風

防風器材

防震架

麥克風腳架

麥克風架轉接頭（上面有 3/8 英吋公轉 5/8 英吋母的轉接螺絲）

導線

　　這種組合市價約 2,000 美金（台幣約 60,000 元），比基本錄音組合貴很多，但相對也有更好的錄音品質。在這個價格範圍內，下列器材有比較好的品質：

Fostex FR-2 LE 現場錄音機

Fostex 是知名的現場錄音機製造商。幾十年來這家公司不僅為現場錄音器材制定了標準，並且與時俱進，成為新規格錄音機的先鋒。FR-2 LE 是 FR-2 的小老弟，體積較小、價格也較親民。

Sony MDR-7506 耳機

這是影視和廣播業界的標準耳機。其封閉式設計能夠避免耳機漏音再被麥克風收音的狀況；具有寬廣的頻率響應範圍。

Rode NT-4 立體聲麥克風

Rode 是澳洲一家高品質、低價位的麥克風製造商。NT-4 是一支完美的現場立體聲麥克風，幾乎可以在任何地點捕捉到豐富且真實重現的聲音。儘管這支麥克風有些笨重（這支麥克風很難用 Rycote 懸吊防震架的固定夾夾住），仍是在現場進行立體聲錄音的最佳利器。

Rycote 防風組 #4

Rycote 公司有業界最好的防風器具，幾乎每部電影和電視節目都使用他們家的產品。這個組合提供市面上程度最高的麥克風防護，包括一支有手槍式握

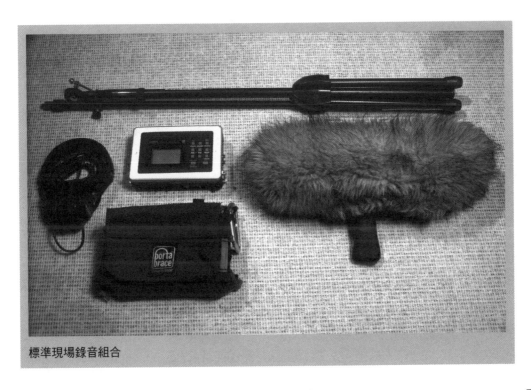

標準現場錄音組合

把的懸吊架、一個（飛船式）防風罩和一件防風套。

專業錄音組合

一套專業的錄音組合包括：

一台現場錄音機

專業級充電電池

記憶卡／微型硬碟

備份用記憶卡

耳機

立體聲麥克風

立體聲麥克風的防風器材

立體聲麥克風的防震架

槍型麥克風

槍型麥克風的防風器材

槍型麥克風的防震架

麥克風架

麥克風架轉接頭（上面有 3/8 英吋公轉 5/8 英吋母的轉接螺絲）

收音桿

導線

提袋

這種組合的市價約 6,000 美金（台幣約 180,000 元）。依照選用的麥克風與錄音機不同，價格很容易就上探 10,000 美金（台幣約 300,000 元）。不過下列這些器材很適合用於高品質的錄音，而且經常出現在電影與遊戲音效錄音師的工具組合當中。在這個價格範圍內，下列器材都具備專業的品質：

Fostex FR-2 現場錄音機

Fostex 以這台錄音機制定了高解析數位現場錄音機的標準，它的麥克風前級擴大器非常安靜，機器本身也很容易操作，所有主要控制功能都有相應的實體按鍵及切換開關，不會層層深藏在軟體目錄裡；亦提供預錄緩衝功能。

NP-1 充電電池與充電器

NP-1 電池是專業級電池，能維持超過一整天的錄音工作。購買時可以選配

LED 狀態指示燈，藉此得知電池是否完全充飽電。我多年使用 NP-1，開機後從未遇過中途電力耗盡這種事。注意，你需要一個特別的轉接器將 NP-1 電池連接到 FR-2 錄音機上。

Sony MDR-7509HD 耳機

這是 Sony 頂級的高解析度耳機，戴起來剛好罩住耳朵而大大降低漏音量；由於這種封閉式設計能夠有效避免漏音傳到麥克風，很適合用來錄製人聲。它的頻率響應涵蓋了人耳能聽到的全部範圍。

Rode NT-4 立體聲麥克風

先不說其他的升級選項，Rode NT-4 本身就是一支很棒的通用立體聲麥克風，可以隨身攜帶。我的 Rode 麥克風維修服務體驗（我自己弄壞的）很棒，他們的處理速度超快。他們對客戶的信任展現在自家麥克風的優異品質上。

Rycote 防風套件組 #4

Rycote 防風套件組 #4 適用於 Rode NT-4 和 Sennheiser MKH-416 這兩款麥克風，但必須把最大的固定夾撐開到極限才能夾住 RodeNT-4 麥克風。為了防止麥克風脫落，使用束帶將麥克風固定在防震架上也是個好方法。

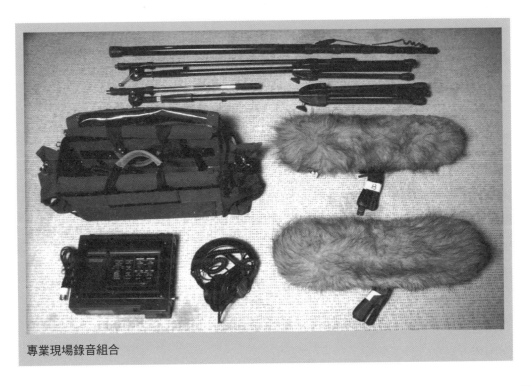

專業現場錄音組合

注意，每支麥克風都需要搭配一組 Rycote 防風套件。

Sennheiser MKH-416 槍型麥克風

這支麥克風是世界上最耐用的槍型麥克風，音質優良，從最熱的沙漠豔陽到最冷的南極寒風，不管怎樣的極端溫度都頂得住。極度集中的指向性讓你可以專注在聲音來源，而不會收到太多環境音。每一位專業錄音師都該擁有這支麥克風。

Porta Brace AR-FR2 製作專用背袋

Porta Brace 是最早為影視產業客製化器材背袋的廠商。他們以藍色尼龍材質為商標，很容易辨識。這種材質可以耐得住現場工作的嚴苛考驗，不會磨破或開裂。底特律修車廠有六個這種背袋，最舊的已經用了十年，還沒看到任何破損的地方。這樣的耐用度可以在嚴峻的錄音環境中保護好你的器材。

其他配件

你可以在自己的裝備中添加其他工具跟設備，方便帶出門工作。機箱是最好的投資之一，如果你打算帶著器材四處工作，這筆錢一定要捨得花下去。錢不要省在這種地方，能夠保護器材最重要。你可以先從買一只派力肯機箱（Pelican case）開始，該品牌的機箱既堅固又防水。

下列是底特律修車廠錄音組合中常見的用品：

手電筒

萬用工具鉗（Leatherman）

接頭與轉接頭

防水布面膠帶

除塵空氣罐

功率逆變器（power inverter）

耳機延長線

無線對講機

雨傘

備用電池

隔音毯

備用麥克風架

沙袋

髮圈

器材說明書

　　整備一套好的現場錄音組合，原則是要能方便攜帶，也要有應付每天挑戰的所有必需工具。一定要做好上戰場的充分準備！

The Ten Recording Commandments
8 錄音十誡 上陣錄音！

多年來，我把錄音時曾經犯過的錯誤記錄下來。我是不二過的奉行者，在底特律修車廠，我有一份給錄音師和聲音設計師看的手冊，上面寫了很多這本書提到的提醒事項與小技巧，還有錄音時最重要「錄音十誡」。

多年過去，這十誡的正確性已經無庸置疑。每一條誡命都很重要，但是全部遵行的成效更強大。好好運用這些誡命來造就專業一流的錄音吧。

■ 錄音十誡

1. 一定要在每次錄音時預跑（pre-roll）及後跑（post-roll）2 秒鐘。
2. 一定要錄到超過你原本所需的素材。
3. 一定要在每次錄音前打聲板（slate），盡可能記錄下所有資訊。
4. 一定要經常檢查錄音音量。
5. 一定要戴著耳機監聽錄音。
6. 一定要消除所有背景噪音。
7. 一定不能中途停止錄音。
8. 一定要將麥克風指向音源。
9. 一定要在進入現場前檢查器材。
10. 一定要遵守著作權法，不要違法。

第一誡 一定要在每次錄音預跑及後跑 2 秒鐘

以錄音工作來說，在每次錄音的前後預留幾秒的無聲時間，有助於讓剪輯的淡入淡出效果更加乾淨；也給錄音師或擬音師一小段準備時間，以減少自身發出的雜音與衣物移動聲，以及「確認聲音在錄」的時間。透過這個確認動作，錄音師會注意到紅色錄音燈這類錄音訊息指示燈、時間顯示是否在跑動，確保錄音正在進行。

早期使用類比和數位磁帶時，錄音師按下錄音鍵後要等一兩秒鐘讓錄音機「跟上速度」。這短暫的時間讓機器的齒輪與馬達開始轉動、彼此同步運動，以減少聲音顫動（wow and flutter）這種類比突波（analog glitch）的問題。錄影機也會這樣，所以為了確保無縫剪輯，影像剪輯機會讓帶子在接點前後多跑幾秒，避免畫面抖動閃爍。一般而言，一定要在每次錄製前後多跑 2 秒。

錄音機在錄音事件前預跑，錄起來會比較平順自然。很多時候，我們會匆匆忙忙按下錄音鍵，使得錄下的聲音聽起來像是頭尾硬被切掉一樣。這個問題特別容易發生在錄製有尾音的音效時，像是玻璃碎裂，或是物體掉落地面持續彈跳或滾動個幾秒，直到完全靜止。聲音錄完後再多跑一段，則可以確保錄下超過實際需要的的聲音素材，讓聲音事件的剪輯更確實。

現今的數位錄音機已經有隨時都能啟動預錄緩衝（pre-record buffer）的功能。以 Fostex FR-2 為例，按下錄音鍵後，機器可以從那個時間點的前 10 秒開始錄音。在受限於磁碟空間或是需要錄下突發事件時，這可是很強大的工具。

想像你正在附近的空軍基地錄噴射機起飛的聲音，你只剩四分鐘的磁碟空間，而你仍有 F-16 的聲音要錄，問題是你不知道下一架噴射機何時會飛過。開啟預錄緩衝功能後，你只需要等到聽見噴射機聲再按錄音鍵。按下錄音鍵的瞬間，機器會儲存 10 秒鐘的預錄聲音，並從按下的時間點繼續錄下去。

這表示錄音技術已經從使用 DAT 錄音的年代往前跨了一大步；在過去，按下錄音鍵意謂著必須等一、兩秒時間，錄音機才會真正開始錄音。坐在鐵軌旁，抱著一堆 2 小時長度的 DAT 帶跟一台正在錄音中的錄音機，只為了捕捉火車行經聲響的日子已經過去了。

知道什麼時候該錄、什麼時候該停，你就能錄下更多可用的聲音，同時也有助於消除錄音前背景雜音、或是聲音尾音被切斷之類的錯誤。

第二誡 一定要錄到超過你原本所需的素材

聲音素材的量一定要錄足夠。聲音採集這個工作沒有什麼叫做錄得太多，你永遠不知道最後剪輯時會用上什麼，而且有時候你認為可用的素材也許會有瑕疵。因此，要額外多錄一些有變化的、不同角度的、備用的錄音。

安全鏡次

「安全鏡次」（safety take）是一個電影術語，意指再拍一次同樣的場景。在拍完一個完美的鏡次後，導演可能會說：「為了保險起見，我們再拍一次！」

為什麼要這樣做呢？原因有很多，但或許最重要的是為了安全起見，寧可多拍一次也不要事後發現有問題才後悔。導演知道一旦進到剪輯階段，就只能處理拍到的畫面。就算是最謹慎的導演，偶爾也會沒察覺明顯的錯誤，像是演員說錯台詞、道具拿錯手或走錯位置等不連戲的失誤。多拍一個安全鏡次，在後製剪輯時就有多一個可用的選擇。

在很難借到的場地錄音時，務必多錄幾次，確保你有許多可用的剪輯素材，槍聲就是一個好例子。你可以把音量拉低、多錄幾次，以免有時發生音量削峰或其他形式的失真（distortion）狀況。再打個比方，假設你那有錢的叔叔終於答應讓你去錄他藍寶堅尼愛車的引擎催動聲，要是錄音過程中沒注意到背景有鄰居車子的喇叭聲，催引擎的聲音就白錄了。這時候，多錄一次總比整段錄音都不能用來得好。

安全鏡次之所以重要，另一種狀況是當物件或地點即將面臨永久性的改變或摧毀。舉例來說，如果你有機會走進一間快要拆除的空屋裡錄罕見的古董壁爐聲，你一定會在那裡走來走去，記錄拆毀的過程；但是一旦房屋拆毀，火爐金屬門因為燒木材被擠壓而發出巨大聲響的過程就再也無法重錄了。因此要趁房子還在，盡可能多錄幾次。記住，安全鏡次有時候也可以當做素材來源，任憑你使用。

原始素材

原始素材在厲害的聲音設計師手裡可是無價之寶。廢墟變財富，垃圾變黃金，把多錄的聲音存起來當做原始素材使用。多次錄下而沒用上的甩門聲，可以用來製造厚實的木質撞擊聲，或變成實彈射進木頭的音效基底。硬碟裡的剩餘檔案夾可以變成回收再利用的素材百寶箱，即使是失敗的錄音也可能變成別樣東西的素材。

原始素材可以變成任何東西，前提是要先擁有原始素材才行！使用道具錄音時，多錄下的聲音可以在事後合併，製造出比原始聲音更大、更長、或更複雜的聲音。每次錄音都要稍做改變，讓每個聲音都能獨一無二，但與其他獨特聲音合併又能創造出意想不到的效果。

就我的經驗來看，最好的撞擊聲來自於多個經過設計的元素，彼此堆疊然後合而為一的錄音。例如把一小堆有二十片金屬和塑膠碎片的垃圾又砸又摔、錄了十個音檔；合併之後，少量垃圾的聲音聽起來會變得像垃圾山那樣巨大。

新聞界有句話說：「最好的攝影師是剪輯師。」剪輯師知道什麼有用、什

麼沒有用。沒做過剪輯的攝影師可能不熟悉剪輯流程，畫面不是拍得太多，就是太少。一位稱職的音效錄音師不只擅長尋找實際可用的聲音，也會物色原始聲音素材。錄製素材時要發揮創意，在錄得太多與太少之間找到平衡點。沒有人會想坐在那裡剪輯數以百計的聲音素材！

環境音

環境音（ambience）通常會剪成大約兩分鐘的聲音，這個長度讓剪輯師有足夠的聲音檔案可以製作或循環使用而不會出現明顯的接點。話雖如此，超過兩分鐘的原始素材錄有以下幾個優點。

首先在錄音過程中，可能有一些沒注意到的背景雜音需要在定剪（final cut）之前移除。如果只有兩分鐘的素材，剪掉任何一部分都會縮短最後的長度。例如錄製購物中心的人潮聲，耳機裡的人聲聽起來就像是難以分辨的白噪音（white noise），一整片都是無意義的雜亂字眼。但在剪輯時，可能就會注意到一些提及受著作權保護、有註冊商標的聲音，像是：「我討厭在 XYZ 購物，在那裡我從來都找不到中意的東西！」這種聲音是沒辦法採用的。成品可能因為這樣的聲音而吃上官司。

以環境音做為聲音基底是辨認不特定地點的最佳方式。使用環境音時，要避免出現可辨識的字眼或話語，因為環境音在循環使用時很容易引起注意，使得聽眾去猜到底在講什麼而跳脫故事情境。要消除具有辨識性的聲音或是所謂的識別符碼，這樣環境音在未來運用時才會更靈活。我鄰居的兒子麥克就是識別符碼的最佳範例，讓我來解釋一下。

多年來，我無意間錄了不下數十次鄰居吼叫兒子名字的聲音。每年七月四日我們社區都會舉辦國慶煙火秀，我的鄰居史考特跟他兒子麥克一定會去看。所有鄰居都聚在一起，少數幾位愛抽菸的人會摸黑試圖用點著的香菸引燃高爆炸性的煙火與沖天炮來娛樂其他人。煙火施放時，我會坐在錄音推車旁的椅子上，監聽幾台錄音機接收擺在「原爆點」附近的麥克風聲音。

這些麥克風架在完全延伸出去的 20 英呎收音桿上，直指著夜空，準備捕捉煙火在空中爆炸的聲音。毫無例外地，每年煙火秀的環境音都有我鄰居大吼麥克別擋住煙火的聲音；隨著麥克慢慢長大後，愈來愈少錄到他的名字。儘管如此，我還是期待能錄下更多煙火秀素材，這樣我才能在剪輯時移除他的名字。

在同一地點多錄一些環境音的另一個優點是可以收集多一點素材，剪輯時才可以疊加或做聲音設計。這對於錄音現場聲音很單薄或太安靜的狀況特別有意

義。舉例來說，雜貨店老闆可能讓你進去錄音，但要是那天客人很少呢？客人愈少代表聲音愈小，這時候如果能多錄個兩倍、甚至三倍的長度，你就能把這些聲音互相堆疊，把又小又沒什麼人的雜貨店音效變成人聲鼎沸的超市環境音。

環繞的環境音

錄超過原本需要的長度，錄到的立體聲音源可以當做製造環繞聲音的素材。現場環繞聲的錄音是門藝術。很難單單從一個方向就錄出立體聲，而且實際上也不太可能找到一個能夠把所有方向的聲音都錄得很棒的完美錄音地點。立體聲的聲音可以依照需求剪輯、循環、淡入、淡出，來消除不相干或無法使用的聲音。不過真正的環繞聲錄音有 6 個音軌，而非只有 2 軌，剪輯起來比較不靈活。

錄製環繞聲材時，有一個省錢的方法是使用一支立體聲麥克風去錄兩倍的素材量。前半段錄音用在左前與右前喇叭，後半段錄音用在左後與右後喇叭。在預算吃緊而無法使用單點環繞聲麥克風（如 Holophone 公司推出的麥克風系列）的情況下，這種方式很有幫助。

另一個更好的假環繞聲錄音技巧是對著一個方向錄 5 分鐘，再對著相反方向錄 5 分鐘；把第一次錄到的聲音擺在左前和右前喇叭，第二次錄到的聲音擺在左後和右後喇叭，出來的成果很有說服力，有時候甚至比真正環繞聲麥克風所錄的聲音更乾淨純粹。

最後，如果你有兩台錄音機（或是一台四軌錄音機）跟兩支立體聲麥克風，你可以建立一組四聲道（quadraphonic）錄音系統。做法是將一支立體聲麥克風朝向前方，另一支立體聲麥克風朝反方向架設，使用兩台錄音機錄音時，用拍手聲來建立剪輯時的錄音同步點。

有變化的錄音

不要錄太多同類型的素材，這只會徒增多餘的錄音檔和浪費時間；相反地，應該多錄一些有變化的聲音，來壯大素材庫。

可以在以下幾個層面做變化：

1. 長度：進行時間長短不一的音效素材錄音。要記住，長時間的錄音很容易縮短，短時間的錄音則不太有變化的空間。錄製不同長度的素材，以便在剪輯時靈活運用。

2. 頻率：錄音的結果會隨著聲音事件的頻率而有所不同。改變前後事件發生的時間間隔，錄音就會不一樣，也會有更大的事後操作空間。

3. 力度：執行動作的力度強弱會引發不同情緒波動（例如甩門），或暗示不同重量（例如厚重的身體跌落木板上）。錄音時，在移動或打擊物件時試著改變力道。

4. 空間感：麥克風的擺放位置會影響聲音的空間感（perspective）。試著把麥克風架在樓梯下方錄腳步聲、從車庫門的內外兩側錄音，或是分別錄下門兩側的不同敲門聲。從不同觀點錄音，不僅能夠錄到不同的聲音質感，這些聲音素材也可以用來混音與設計不同的效果。

5. 速度：物件的速度會影響聲音聽起來的感覺。錄五遍用同樣速度開過去的車子只會得到五遍同樣的聲音。但如果試著錄下時速 15、35、55、75 跟 95 英哩駛過的車聲，你會得有五種不同的音效。你可以將同樣的變化原則應用到其他聲音上（例如開關門、鍵盤打字、風扇速度等等）。

多錄一些

錄製額外的素材讓你有機會製作更好的環境音軌。畢竟，丟棄沒用到的素材比較容易，只要按一下刪除鍵就好，相較之下要回到現場多錄一分鐘都很難。務必錄超過你所需要的，記住，錄得愈多，剪輯時可用的素材也愈多。

第三誡 一定要在每次錄音前打聲板，盡可能記錄下所有資訊

在現場或錄音棚裡工作一整天，產生的音檔可是數以百計。我們經常欺騙自己，以為自己能夠記住每個音檔錄了些什麼。但總是不出所料，剪輯時會跑出一大堆你無法辨識也記不得在哪裡錄的聲音。很多時候錄到了聲音，卻可能幾個星期、甚至幾個月都還無法剪輯。因此你必須在每次錄音時打板，盡可能記錄下所有資訊。

多年前我剛開始研究音效錄音技術時，網路上有篇文章這麼寫著：要記住某個聲音錄了什麼，最簡單的方式就是用攝影機錄下聲音。這麼一來就可以一邊看到錄到的內容，一邊使用影片上的音軌做為音效。當時我只是個業餘愛好者，雖然明知道攝影機的聲音不夠專業，但這是第一次我意識到可以用某種方式來記錄每一次錄音的資料，而這對於命名與描述每個完成音檔來說非常重要。但是該怎麼做呢？

當時我剛從學校畢業，我知道拍電影的現場錄音師在收對白聲音時會習慣記下每次拍攝的資料：場景名稱（scene name）、鏡次（take number）、時間碼（time code）等訊息，甚至有時候連用什麼麥克風都記錄下來。這對他們來說好

像家常便飯，因為通常他們會拿著一塊上面夾著場記表（log sheet）的筆記板坐在錄音推車前。相比之下，音效錄音師不太可能寫下紀錄，我們的工作一直是打帶跑的作戰，紙上作業跟現場工作很少能兩全其美。不過現場錄音師還是會在每次錄音開始時用自己的聲音打聲板，錄下跟寫在紙上一樣的資訊，並提供剪輯師兩份參考資料：一個鏡次會有一張紀錄表和每次錄音的語音紀錄。這就是正確做法。（譯注：影劇打板通常是用攝影機拍攝寫著場景資料的拍板，以及拍板闔上的瞬間，有記錄影像資料跟產生同步點的作用。單純錄音時也有「打板」，差別是用聲音去記下錄音資料，因此用「打聲板」來區分兩者的不同）

　　打聲板是指對該次錄音進行語音描述紀錄。聲板及其記錄的聲音事件一定要是同一個鏡次，兩者不能分開。一段時間後，音檔可能一個個移到別的資料夾、或是分散到不同硬碟中，但聲板一定會跟在每個音檔的最前面，而且與真正要錄的聲音事件有先後區隔。真正的聲音事件如果與聲板重疊，是沒法使用的，所以要確定聲板與聲音表演之間有足夠的時間差。

　　每次錄音一定要加上聲板，記錄內容如下：
■錄音對象或某個物件的名稱或錄音地點
■特殊物件或地點的資訊
■執行的動作

　　下列是一些聲板範例：
「敲門聲、用張開的手掌敲打空心木門」
「敲門聲、用握緊的拳頭敲打實木門」
「車子開過、Pontiac 2007 年份 Grand Am 車款、時速 45 英哩」
「森林、附近有小溪」
「昆蟲、森林環境音」

　　其他可能派上用場的特殊聲板訊息包括：
■麥克風型號
■麥克風架設方式
■錄音時間

　　下列是其他聲板範例：
「用指關節敲門、空心木門、麥克風架在門外」

「敲門、用拳頭敲打實木門、麥克風架在不遠處」

「車子開過、在車內錄音、Pontiac 2007 年份 Grand Am 車款，時速 45 英哩」

「森林聲、附近有小溪、立體聲麥克風」

「昆蟲聲、夜晚的森林、槍型麥克風近距離指向蟋蟀」

還有一個好習慣是在每一個錄音日子當天的第一次錄音，用聲板記錄下列訊息：

■錄音日期

■錄音師名字

■當天使用的麥克風廠牌與型號

■麥克風所使用的音軌

■錄音地點

聲板麥克風

許多現場混音機跟錄音機上都設有聲板按鍵，用來啟動面板上的麥克風。這個按鍵通常會寫著「slate」或「talkback」。當錄音用麥克風架在收音桿上或距離錄音師很遠的腳架上，這支內建麥克風就顯得相當好用。如果錄音機上沒有聲板按鍵，確保唸聲板的聲量要夠大，讓麥克風清楚收到。記住，聲板不必錄到某個標準的可用音量，只要夠大聲，剪輯時能聽清楚就好。

尾板

針對打板會干擾錄音的情況（如火車駛過），要改用打尾板（tail slate）的方式，也就是在錄音結束前打聲板。以電影拍攝來說，如果攝影機無法在開拍時拍下打板畫面，實務上，會在鏡頭結束前將拍板（clapper）倒過來拍攝，讓剪輯師知道這次的打板是屬於前面的拍攝畫面。

我還記得底特律修車廠曾經有位實習生會在錄到一半時打板，整個錄音於是報銷。我最喜歡舉的例子某有次在溜冰場錄音，他為了想錄到贊博尼洗冰車（Zamboni，鋪整冰面的車輛）的聲音，待在那錄了好幾分鐘。剪輯時我們也很有耐心地聆聽那段錄音，等著柴油引擎聲出現，引擎發動的轟隆聲突然間響遍室內，洗冰車開到冰面上，聲音聽起來超棒、既乾淨又完美。但令我們沮喪不已的是裡面摻雜了人聲，而且竟然還是海盜的聲音！海盜說：「啊～洗冰車來啦！」這段錄音就這麼毀了——這位海盜的實習生涯也畫上句點。

我必須解釋一下：底特律修車廠的規矩是，錄音師要用搞笑的聲音或腔調來打聲板，盡一切可能來取悅剪輯師。剪輯師可是一整天都關在剪輯室裡永無止盡地剪檔，沒什麼社交生活；因此我們每年都會整理一捲幕後花絮（outtake）的帶子，配上幽默的襯底音樂，然後大家一起坐下欣賞所有精心設計和意料之外的笑料。

顯然這位實習生很希望自己的 15 秒錄音片段在花絮裡大紅大紫，他成功了，他的聲音的確跟其他花絮一起收錄進去，但這個笑話也犧牲了一次很難得的錄音機會。最後他終於學到了，每一次打聲板說的東西都應該跟錄音事件本身分開。記得，必要時錄完事件再打尾板。

新物件、新錄音、新聲板

把每一個新物件或新動作通通分開錄製也是一個好主意。雖然按一次錄音鍵、從頭路到尾比較容易，但剪輯時會浪費太多時間在冗長的檔案裡搜尋，也得花很久的時間轉檔及載入數位音訊工作站。有鑑於此，每一個鏡次只錄一個新物件，並且加上聲板訊息。

錄製特定物件（如泥巴或火炬）時，雖然可以按下錄音鍵一次把所有事件錄成一大段，但在這種情況下最好還是在每次不同動作前打聲板，有時候簡單在聲板前彈一下手指或拍個手都很有幫助。這樣檔案會產生一個看得見也聽得到的突波，剪輯時就能很容易找到。有些現場錄音機會有一個能夠在錄音時下標記在檔案上的按鍵。

這令我想起一次跟治安署合作的槍聲擬音錄音工作。他們允許一位錄音師進去槍械庫裡錄幾小時的槍聲擬音效果（武器上膛跟退彈匣、扣扳機、上保險桿和其他手持動作）。儘管錄出來的聲音品質很好，但多數錄音卻無法使用。

問題在於錄音師在每次執行數十個動作前只錄了一次聲板，記錄武器的名稱而已。幾週後，剪輯師坐在那裡對錄音師錄到的動作感到迷惘，他們試圖解讀每支槍的數十次擊打和機械聲，卻徒勞無功，最後那些聲音都無法使用，因為根本沒辦法確定每一個動作到底是什麼。剪輯師為了要標示檔案與註記詮釋資料，必須知道精準的資訊才行，錄音師只要在每次特定動作（例如：史密斯威森 9 厘米手槍，上彈匣）前打聲板就可避免這種失誤。

最後，正確的聲板應該要適當地描述錄到的聲音，提供有用錄音資訊，以利日後建立詳實的資料庫，用關鍵字就能搜尋到你費盡時間精力錄下的聲音。

第四誡 一定要經常檢查錄音音量

檢查錄音機上的音量是必要的工作——錄音音量表跟實體旋鈕位置，要盡可能經常檢查。在電影世界中，攝影部門通常在每次搬動攝影機或休息時間時都會「檢查片門（gate）」。有時候毛髮、灰塵或碎屑會進到攝影機片門裡留下痕跡或刮傷膠片，經常檢查片門可以避免工作人員還要重拍一整天的工作，同樣的概念也適用在錄音上。

旋鈕和推桿

嚴竣的工作條件跟經常打帶跑的現場錄音工作會造成旋鈕碰撞或移位，導致音量突然變大或變小，收工時看著錄音機才發現原來一直在用不對的音量錄音，沒有什麼比這個情形還令人沮喪，光想就讓我的胃開始不舒服。每次按下錄音鍵、錄完一個地點、到新地點重新設定的時候，都要檢查你的旋鈕跟推桿。

音量表

美妙的錄音世界有句老話說：「音量表（meter）不會騙人！」假設你的音量表有適當校正過，這句話一點也沒錯，一定要信任音量表告訴你錄音是太大聲還是太小聲，然後做必要的調整。絕對不要根據你的耳朵來調整音量。

我想起天行者路克戴著遮住眼睛的頭盔在千年鷹號上面進行絕地訓練的情景，他的任務是使用光劍來保護自己，不被懸浮空中那無害卻很痛的雷射光束射中。他對絕地訓練者歐比王·肯諾比抱怨防爆罩遮住他的眼睛，他沒辦法看到任何東西，而這位年老的智者回答：「你的眼睛會欺騙你，不要相信它們。」路克無奈地嘆了一口氣，當然最後他及時學會擊中雷射光束，驚訝自己能夠使用這種原力取代眼睛「看」到他的敵人。

同樣的道理，回到現實中：你的耳朵會欺騙你，不要相信它們。

耳機擴大機會欺騙你的耳朵，讓你以為某個錄音的音量太大，而實際上可能是耳機的音量太大。這時候如果去降低麥克風的音量會導致錄太小聲，錄音反而變得無法使用。如果錄音音量一開就設定得太小聲，而耳機音量調得太大，你的耳朵會告訴你聽到的音量適中，而沒有去把麥克風音量提升到可用的程度。因此一定要用眼睛來監看音量表。

數位 0 分貝

如同我們在第 6 章〈錄音機〉所討論的，類比跟數位錄音機的運作方式不

同，一定要不計代價地避免削峰失真的情形發生。類比音量表在 0 以上通常代表還有 6dB 的餘裕空間；在數位音量表上，0 則是聲音能到達的最大音量絕對值。在數位音量表上設定錄音音量時，你應該把 -18dB 這個參考值看做是類比音量表的參考音量值 0dB。這樣一來，有了這 18dB 的餘裕空間，聲音才會達到最大峰值（peak）。

沒有一種專業設備的標準會以數位 0 分貝當做參考值。有些數位設備像是現場硬碟錄音機和攝影機的參考基準會設在 -18dB 處，有些則將參考基準設在 -20dB 處。不管怎樣，原理都一樣：要為最大峰值預留空間。衝擊聲和快速起音的音量會直衝上 -1dB。這沒關係，只要它們不超過數位 0 就好。正確概念是聲音要盡可能錄大聲，但不要失真。

第五誡　一定要戴著耳機監聽聲音

一定要用耳機來監聽錄音品質和麥克風位置。透過錄音機音量表可以監看錄到的音量；透過耳機則可監聽錄音的「畫面」。錄音還有許多面向是音量表顯示不出來的。

所以說，要用眼睛監看音量，但要用耳朵監聽聲音。

舉例來說，如果在行駛中的車內錄音，你也許可以接受音量表所顯示的音量大小，但戴上耳機才發現麥克風收到過量的引擎低頻轟隆聲。此時你應該戴著耳機移動麥克風，找到一個能錄到你想要、聲音乾淨一點的位置。新位置的音量可能比較小，需要調整，這都沒關係，但絕對不要因為音量而去改變選好的麥克風位置。戴著耳機先靠自己的聽力來調整位置，然後再去調整音量。

專業麥克風能收到的聲音會讓你感到驚訝。好的麥克風能把聽起來沒什麼聲音的地方都收得一清二楚。擬音師通常會戴著耳機在錄音棚裡，不只為了監聽自己演出的聲音，也為了監聽是否有其他伴隨而來的意外聲音，例如自身發出的雜音。

人們對環境音很容易充耳不聞，特別是自己身體發出的聲音。在極安靜的狀態，或是由擬音師親身參與摔重物而製造出巨大聲響的情況下，聽見呼吸聲是常有的事。尤其錄個幾次呼吸急促起來，聲音會變得更加明顯。底特律修車廠有個訓練，是在錄音中摒住呼吸，以降低麥克風收到呼吸聲的機率。

記得有一年冬天，我們的一位錄音師重感冒超過一個禮拜，那段期間他的錄音都會傳鼻子發出 2.5KHz 的輕微哨音。我相當確定是這個頻率，因為是我親自將參數圖形等化器（paragraphic equalizer）設定到這個頻率，來砍掉他的鼻

音！當然囉，就是因為他在錄音棚內沒戴耳機，才沒注意到自己的呼吸聲。

　　錄音時沒戴耳機就像是閉著眼睛拍照一樣，你當然拍得到東西，但拍得出有藝術感或壯觀的景色嗎？應該是沒辦法。因此，錄音時一定要戴著耳機，眼睛盯著音量表，用耳朵監聽聲音。

麥克風收音跟耳朵聽見的不同

　　錄音過程中聽到的聲音有別於回放時聽到的聲音，了解這點非常重要。聽起來像雷鳴般的衝擊巨響在回放時可能變成輕輕拍打聲，這跟生理上的聽覺有關。它涉及的不只是聲波如何達到耳朵鼓膜，也跟身體其他部位接收到的振動程度有關，這些感知合在一起就能幫助腦袋判斷聲音的大小跟重量。麥克風並不一定能夠正確傳達大小跟重量，不過別擔心，有一些像是音高轉移（pitch shifting）的剪輯技巧可以加強這些效果。

第六誡 一定要消除所有背景噪音

　　錄出乾淨聲音的關鍵在於環境的聲音是不是乾淨。錄音過程要採取批判式聆聽（critical listening）。說實話，我錄音時有一半時間都在聽我不該錄到的東西，而不是我正在錄的東西。你要訓練自己的耳朵對周遭不明顯的聲音有高度的敏銳覺察。這些聲音在你開始剪輯素材時，可能會變得很刺耳。

　　在我當電影和電視節目現場混音師的那些日子裡，導演經常要求我複誦剛才演員所說的話，通常我都回答不知道，而他們總是十分困惑，為什麼房間裡唯一戴著耳機負責錄音的人會不記得剛剛誰說了什麼？我都告訴他們，我在聽的是錄進去的聲音，而不是在聽他們說了什麼。這兩者之間有很大的差異。專注在背景聲音跟專注在錄音主體這兩件事同樣重要。

　　在尋找適當的錄音地點時，空調低頻哼聲（hum）、車流聲、飛機飛過頭頂的聲音都只是錄音師常遇到的眾多挑戰之一。地球正逐漸變成一個吵雜的星球；沉默是金，因為安靜的地方已經不多了。下面是處理這些問題的一些技巧：

交流電蜂鳴聲／哼聲

　　幾乎所有現場錄音設備都是電池供電的設計，這很明顯是為了方便攜帶，而且同時降低了引起 60Hz 交流電蜂鳴聲（buzz）或哼聲的風險。造成這種電流噪音的原因通常是接地錯誤、由燈光調光器所引起，或是器材跟跟空調共用了同一個的電路。

設備廠商已經為這個問題提出了解決方案，其中最受歡迎且省錢的方式是使用 EBTECH 廠牌推出的哼聲抑制器（hum eliminator）。哼聲抑制器能夠很神奇地濾除交流電噪音，而不會渲染或改變聲音。底特律修車廠的每間錄音室都有一個哼聲抑制器，效果非常好。

現場工作最好堅持使用電池供電的器材。電池除了使裝備輕便，還省了要找出哼聲的壓力和麻煩。然而就算是使用 XLR 導線，如果太接近電源延長線、電源排插或其他電力裝置，還是會引發可怕的交流電哼聲。如果 XLR 導線必須跨過電源線，導線跟電源線一定要兩兩垂直、絕不能平行。兩條線平行時會出現哼聲；把交流電線垂直交叉則可降低出現蜂鳴聲的可能性。

同樣重要的是，所有使用交流電供電的器材在跟使用電池供電的器材連接時也會發出哼聲，包括耳機擴大機，還有來自音效卡、混音器和攝影機的訊號。

空調聲／暖氣聲

有些場所允許你關掉他們的暖氣跟冷氣系統，來營造一個沒有噪音的錄音環境。開口問問不會怎樣。但如果是在工廠或複合式辦公大樓裡錄音，管理部門可能會拒絕你的請求，因為這些建築物的設計是多個區域共用一套冷暖氣系統。要是無法關掉系統，試著用隔音毯或外套塞住空調管道來降低低頻噪音。如果這也行不通，那就試著把槍型麥克風朝著遠離噪音來源的方向收音。

車輛聲

在戶外工作時，現場車子的冷卻聲有時也會成為背景噪音來源。第一次注意到這點是有一次在半夜錄製野外環境音的經驗。那時是八月初，仲夏的蟲兒聲嘶力竭地叫著。我走進人煙罕至的森林深處，那裡又暗又恐怖，天空因為沒有月光而一片漆黑。

我迅速搖下車窗檢查這裡的聲音狀況，跳下車，用麥克風指向那無盡樹海的枝葉，然後怪事發生了。突然一個不自然的聲音出現，一開始只有一聲，接著第二聲……是什麼東西呀？隔了一陣子後我才認出那個聲音，原來是車子底盤金屬開始冷卻收縮。車子繼續在錄音過程中劈啪作響，錄音全都作廢了，我只好跳進車裡，把車開到 1/4 英哩外再走回先前的地點重錄一輪。

在戶外工作時，一定要把剛開過的車子停遠一點。很不幸的，這種情況沒有其他辦法，只能靠時間來冷卻你的愛車。

時鐘聲

時鐘是會騙人的背景噪音來源。即使是聽力經過訓練的人，還是會在錄了幾段聲音後才驚覺壁鐘微弱的滴答聲。最快的辦法是移除時鐘的電池，或把時鐘拿下來放到沙發坐墊或外套底下。在繼續錄音前仔細聽看看你的臨時減聲器（sound dampener）是否管用。

日光燈／安定器哼聲

可能的話，試著關掉現場裝有安定器的所有燈具。儘管我們早已習慣它的嗡嗡聲而不自覺，在聽回放時卻總是異常明顯。在體育館這種只要頭頂日光燈關掉就一片漆黑的現場，使用工作燈是一個好辦法。如果無法關掉日光燈，那就試著把指向型麥克風背對著日光燈收音。請往下看「房間空音」，了解如何透過聲音取樣（sampling）來降噪。

蟲鳴聲

這些小傢伙會迅速摧毀掉現場。昆蟲問題很難解決，因為牠們總是發出好幾分鐘連續不斷的噪音、靜止，然後再次發出噪音。剪輯過程使用參數圖形等化器可以降低或全面消除蟲鳴聲，但不一定行得通。為此我除了去找沒有蟲鳴的地點，不然就是要等到九、十月昆蟲死去或進入休眠狀態才開始錄音。如果必須調整頻率才能降低蟋蟀叫聲，可以將陷頻濾波器（notch filter）設定到8KHz 左右。蟋蟀聲的頻率很明確，一旦找到引起問題的頻率後，就可以把頻寬調窄。記住，蟋蟀聲愈遠，頻率就愈低。

飛機聲

錄音時如果有飛機飛過，最好停下來等飛機離開這個區域再繼續錄音，這可能會花上幾分鐘。對錄音師來說，錄飛機聲從來不會有什麼好事發生。飛機要不是太遠沒法錄好，要不就是因為太近而錄壞。避免在大飛機場附近錄音，那邊的噪音會持續不斷；也要小心飛行員最喜歡開直升機出來兜風的週末時間，他們經常低飛，聲音很容易被聽見。

電冰箱聲

在室內工作時記得要關掉電冰箱，壓縮機才不會錄到一半啟動。密訣是把你的車鑰匙放進冰箱裡，提醒自己在離開前重新啟動冰箱，如果不記得車鑰匙

在哪，你就不太可能把車子開走！我說不太可能，是因為曾經發生過一段插曲。

有一天，我在我老爸家錄製壁爐的聲音。當時他的冰箱電源是打開的，他不太甘願關掉冰箱，因為不想要忘記重開。我拍胸脯保證要他別擔心，我有辦法，絕對不會忘了這件事。於是我關掉電冰箱，把車鑰匙放在裡面的頂層層架上。在我錄音錄了好幾個小時，終於要離開時，我卻忘了鑰匙放在哪裡！老爸他當然也忘了！

找了好一會兒，我確信是自己不小心把鑰匙跟其他帶來要燒的東西一起丟進壁爐裡。我花了整整二十分鐘在灰燼裡翻找，仔細去聽木棍撥開灰燼時有沒有鑰匙的碰撞聲，無奈天不從人願。於是我請老婆開車送來備份鑰匙，回家的路上我接到正在喝冰可樂的老爸打電話來，他剛把我的鑰匙從冰箱裡拿出來。我們全都笑翻了。

殘響

雖然殘響不是真正的背景噪音，但還是該好好來談談如何降低殘響。要選擇沒有相對平坦表面的地點來錄音，因為平坦的表面會導致殘響。帶一些隔音毯或其他吸音材料，有助於吸收房間殘響，讓殘響控制盡可能維持在可用的程度。

如果必須在殘響很重的房間錄音卻無技可施，一定要等到殘響尾音完全靜止下來才能再執行下一次錄音。前一個動作的殘響尾音會影響、並且改變下一個待錄聲音的音色。在體育館或壁球場這些場所，如果環境殘響適當，錄下完整的殘響尾音會很有幫助。

房間空音

電影錄音師通常會錄下差不多一分鐘的房間或環境聲音，這種聲音叫做房間空音。這在剪輯師剪開並且合成不同時間地點、或從不同方向錄下的對白時很有幫助。缺少了房間空音，所有對白片段的背景音可能都不相同，剪輯在一起會變得不自然，讓聽眾出戲。為了避免這個問題，剪輯師會把錄下的房間空音做循環，鋪在所有場景對白底下，幫助對白音軌更自然流暢。

房間空音本身除了是一種很實用的音效外，也有助於結合無聲片段、掩飾中間的斷點。不過對音效錄音來說，房間空音的最佳用途是做為降噪用的音源取樣。降噪程式能學習房間空音或其他靜態噪音的聲音特徵及頻率，再將這些聲音從其他聲音裡確實移除，留下純粹的音效。雖然 Sony Noise Reduction 這類程式非常容易使用，但是處理噪音、把它從聲音裡移除就是一門藝術。學習如

何適當地對音軌進行背景噪音的減降，最好的辦法是多去練習。記得，少即是多（譯注：意思是降噪處理愈少，聲音品質會愈好）。

電視聲

電視機和一些專業監視器會發出特定的 15KHz 蜂鳴音，最簡便的改善方法是關掉電視機（我知道，我很天才吧！）。不過還是有些時候沒辦法關掉，像是在公共場所，或是需要一邊看著影像訊號、一邊為畫面配音的擬音工作。有個辦法是拿一條隔音毯蓋住電視，蓋的位置可能會需要調整一下，但通常需要蓋住電視的背面和上面。高頻的能量太弱，無法穿透隔音毯，通常這樣就能完全消除電視發出的聲音。

無法使用隔音毯時，試著把指向性麥克風背對著電視收音，或將電視切換成靜音。不過有時候即使音量調到最低還是會發出高音，剪輯時要把參數圖形等化器的陷頻濾波器設定在 15KHz 來移除問題頻率。這個頻率跟蟲鳴聲一樣，都很明確，因此把頻寬調窄一些，通常就不會影響到其他聲音。

車流聲

如果有一個你必須錄音的特殊地點，但該處車流聲非常明顯，你可以改在離峰時間錄音，例如半夜。如果錄音地點在戶外，試著用指向性麥克風如槍型麥克風，朝著遠離車流聲的方向錄音。記住，車流噪音可能會被建築物或樹木反射到相反方向。如果是在室內，要避免靠近窗戶錄音。

雖然不見得最好，但要解決現場明顯車流聲的一個方法是在剪輯時以等化器來處理。車流聲在中低頻約 400Hz 處最明顯，要小心頻率不要修過頭而導致音色改變。錄音的目的應該是忠實重現聲音，不需要人為製造聲音。

第七誡　一定不能中途停止錄音

繼續錄下去

一旦按下錄音鍵，錄音開始之後就順其自然，避免變動錄音機、麥克風，或做任何會引起注意的調整，就算中間發現有任何錯誤和失誤也一樣。即使發生了意外，錄下的聲音還是有可能用在最後的剪輯上。

我記得有一天一位錄音師通知我他在擬音棚錄音時用木棍不小心打破了頭頂燈。這完全是個意外，但還是要說這位錄音師真是個倒楣鬼，要是有什麼東

西壞了，通常都可以從他臉上看到內疚尷尬的笑容。不管怎樣，損壞已經造成，我比較想知道錄到的那個撞擊聲能不能用。

於是我們在錄音室聽回收。木棍揮了幾次之後，出現燈泡裂成無數碎片，從錄音師身上掉落的聲音，這碎片聲簡直太酷了。無奈這個聲音還是無法使用，因為在撞擊後，錄音師叫了一句：「天啊！我把燈打破了！」他從這次意外中學到了教訓，切勿打斷錄音。燈泡已經破了，沒有辦法去說什麼或做什麼來阻止事情發生。在這種狀況下，破了就破了，等錄音停止後再來處理吧！

保持音量一致

錄音中要避免更動錄音音量。音量的改變很明顯，剪輯時幾乎沒辦法修正，它也會影響背景噪音，使錄音頭尾的聲音不一致。正確做法是在錄完後另外再錄一次音量修正過的版本，你會驚訝原來有很多作廢片段的全部或一小部分都還有用。

以這條錄音誡命來說，有一個特殊的例外。那就是如果該事件只允許錄一次，像是太空梭升空或拆除房屋，錄音中途就必須趕快調整音量。如果事件像火車經過那樣歷時較久且持續，音量卻過度失真，你別無選擇，只能快點修正音量，至少拯救一部分的錄音。調整動作要迅速，盡可能把接下來的事件錄清楚，剪輯時才可以移除失真的部分，留下可用的音效。

用手勢說話

千萬不要中途說話或下指令來打斷錄音。有時候錄音師會跟擬音師在同一個空間工作，並指導擬音師的演出。在底特律修車廠，我們建立了一套彼此溝通的手勢，像是：

1. 錄音
2. 開始
3. 繼續
4. 安靜
5. 注意你的動作／自身雜音
6. 結束
7. 再來一次

跟別人合作時，這些手勢相當好用。不要用講話聲來打斷別人演出。我們很容易忽略這種狀況，直到剪輯時才意識到自己在錄音過程中說話了。正確做

法應該是用手勢來下指令，或是先讓擬音師完成表演後再來調整。

把錄不好的錄音繼續錄完，總好過打斷最後可能可以派上用場的錄音。記住，你永遠都可以把錄壞的素材存做其他聲音來源。

第八誡　一定要將麥克風指向音源

這點似乎沒什麼好奇怪的，但我確實聽過很多音效的聲音不是偏一邊，就是立體聲音像會移動、或者麥克風位置中途改變，這總讓我感到錯愕。如果把麥克風想成是相機，相機只能「看見」你要它拍攝的地方；麥克風也是如此，它只能「聽見」你要它收音的地方。你在海灘幫朋友拍照時，會把相機放在適當的構圖位置（例如將人物居中，不卡到頭）；麥克風也一樣，它是聲音版的相機，意思是要用你的麥克風為錄音構圖。

把麥克風放在音源中央

在錄某個物體的聲音時，找到發聲的源頭，這就是音源，也是麥克風中心應該對準的地方。如果要錄門的聲音，麥克風必須指向聲音發出的地方，比如

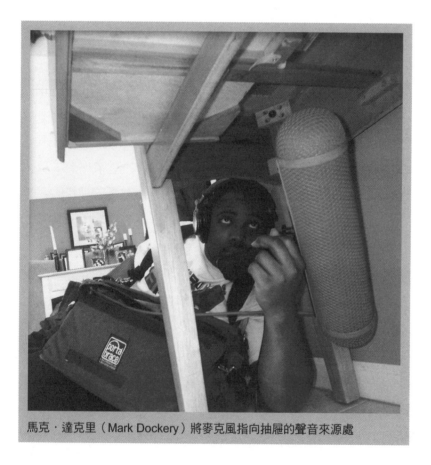

馬克·達克里（Mark Dockery）將麥克風指向抽屜的聲音來源處

門發出軋軋聲是因為門的鉸鏈承受了壓力，因此把麥克風對準鉸鏈會收到最大聲的軋軋聲響。只是把麥克風直指著門，並不會錄到最好的聲音。找到物體的發聲來源，從該處開始收音，然後要有創意，嘗試從不同角度、不同方向收音。

立體聲音像

如果聲音有所謂的三度空間，會像是這樣：

第一度空間──單聲道

第二度空間──立體聲

第三度空間──環繞聲

這三度空間會影響我們對不同方向與不同地點聲音的感知。以立體聲來說，耳朵聽的是左右兩邊的平衡。當我們移動頭部察看周遭環境時，我們不會注意到聲音的巨大改變，這是因為我們的大腦對於周遭氛圍已經發展出一種聲音上的平衡，當你轉動頭部時，環境的聲音也跟著移動。一般來說，這種移動很自然、不容易察覺，因為你的耳朵也在運用三度空間環繞聲。耳朵可以幫你定位從後方傳來的聲音，所以當你轉動頭部時，聽到的所有聲音都會跟著改變定位。

立體聲的運作方式不太一樣。麥克風是冷冰冰且經過計算的設備，受方向的影響極大。來回移動或是往同方向移動立體聲麥克風都會讓聲音產生像暈船那樣不穩定的感覺。這樣的情形在錄環境音這種靜態聲音時特別容易發生。但是不管什麼原則，凡事總有例外，好比錄實驗性的聲音就不在此限。不過一般錄音還是要避免動到立體聲麥克風。

保留立體聲音場

錄製特定地點的環境音時，要先找到用來識別的關鍵聲音，再用麥克風對準。照這個做法你應該就能錄到各式各樣的關鍵聲音。舉例來說，假設你在便利商店的冷藏櫃前面錄音，應該先把麥克風對準冷藏櫃錄音，接著再背對著冷藏櫃錄相反方向（例如前方櫃台）的聲音。這樣的正反錄音能製造出對等的立體聲音場，讓聲音有更多用途。

比方說你想在電影音軌中加入便利商店的環境音，而現實場景裡的冷藏櫃位於背景中央。這時如果你的環境音是從主觀角度來錄製，冷藏櫃的聲音又只在右邊喇叭出現，這個音效就沒辦法使用。而且通常這類場景很有可能由多個不同視角的畫面組成，因此每個畫面中的冷藏櫃位置都不太一樣。這種情況下，如果你能錄到客觀的環境音，就只需要把它當成背景音軌、加到該場景的所有畫面中。

另一種方法是在不同畫面中，音軌來回切換成朝向前方櫃台和朝向冷藏櫃的環境音。你也可以把這兩個聲音混在一起，隨著場景視角變化，慢慢地加大或減少其中一個觀點的音量。從相對的兩個方向錄下對等的立體聲音場，剪輯時會有更大的作業彈性。

錄製靜止物件時，也要保留立體聲音場。例如要把車子引擎聲錄成立體聲，聲音必須平均分布在左右兩聲道。這意謂著聲音在耳機，以及音量表的左右聲道上均呈現平衡。記得要用耳朵聽，而不是用眼睛看。聲音的中心點可能跟音源真正的位置不同。如果引擎的某個部位比其他部位大聲，聲音就會失去平衡。試著從引擎的不同位置收音，來修正這個問題。

移動物體的立體聲

移動中的物體要錄成立體聲時，應該把麥克風擺在物體左右移動方向的正中間。錄音的時候不需要去注意極性問題。如果因為場景需要，車子需要從左開到右，你可以依循從右到左的方向來錄音，然後在數位音訊工作站交換左右聲道。藉由交換聲道，左邊會變成右邊，反之亦然。錄音的時候記住這點，把注意力集中在整體的立體聲音場上，不要去擔心聲音是從左到右、還是從右到左。

不要移動麥克風

錄音過程中絕對不要隨意移動麥克風跟腳架。我們那位海盜實習生就曾經犯下這個錯誤。有一次我們在森林裡錄大自然的環境音，實習生突然有某種生理需求。他決定繼續錄音，於是把麥克風指向不同方向。

一開始剪輯師不曉得發生什麼事，他只聽到立體聲音像的方向性從左邊變成右邊，再仔細一聽，突然出現拉鍊聲，然後是液體濺到乾樹葉的聲音。剪輯師不敢置信，眼睛睜得超大。

實習生自以為動作的聲音不會錄下來，而且想說麥克風只是換個不同方向，不會影響錄音。但實際上並非如此，特別是錄立體聲的情況。如今事隔多年，提到這件事我們還是會笑個不停，哎呀！

麥克風跟隨動作移動

錄音時也會遇到必須移動麥克風的例外狀況。當你一邊握著架在手槍式握把上的麥克風或收音桿，一邊跟隨動作收音時（例如滑板經過），要小心麥克風的手持雜音、導線摩擦聲和風聲。輕輕地拿著手槍式握把或收音桿，放鬆手

臂，不要緊握著麥克風，避免產生動作雜音。另外要注意的是，如果麥克風需要跟隨動作移動，最好選用指向性麥克風，如槍型麥克風；使用立體聲麥克風除了動作會改變之外，背景音像也會跟著移動，這不是我們期待的效果。

第九誡　一定要在進入現場前檢查器材

現場工作就像是露營，你只有自己帶去的東西可用。所以說錄音師必須奉行知名的童子軍座右銘：「隨時隨地做好準備」。

我剛入行時，做了許多電視節目的外景拍攝工作。我對工作人員萬全的準備感到驚訝，每個人都隨時隨地蓄勢待發。在實務上，「墜機備用帶」就是一個很好的證明。這捲空白帶是攝影師藏在車子上，以防臨時發生像墜機之類緊急事件時，身邊有一捲確定可以錄東西的帶子。其他的準備工作像是在冷藏庫裡放一些食物飲料，這樣在法院等待判決、重要囚犯獲釋、搖滾樂團抵達這些深夜新聞事件時就可派上用場。

我很快就意識到墨菲定律（Murphy's Law）一點也沒錯，事實上它也主宰了現場工作。似乎只要忘記帶什麼東西去現場，就剛好會需要用它；要是真的帶去了，卻幾乎不會用到。儘管我曾經無數次因為做好萬全準備而拯救了拍攝工作；但其實有更多次是因為沒準備好而付出慘痛代價。

2000 年總統大選時，我跟好友威斯·希斯（Wes Heath）為 MSNBC 電視公司工作。有一次我們被指派的工作是跟拍副總統艾爾·高爾（Al Gore）的密西西比河沿岸競選之旅。威斯負責攝影，我負責收音。我們把所有能想到的東西都丟上威斯那台可靠的紅色休旅車，沿著競選路線前進。每天我們都會到好幾個地點，抵達新地點後架好機器進行副總統例行演說的直播。我跟威斯反覆聽這些演說內容，幾週下來都快會背了。

而在某一個城市準備直播之際，我赫然發現混音機的電池快沒電了，因為不想冒險做直播，我從手提包拿出一盒全新電池，取出舊電池換上新的，卻發現竟然沒反應！新電池全掛了！此時競選主題曲響起，向觀眾宣告高爾先生就快來了。我迅速換上其他電池，但還是沒反應！

我馬上發現整盒新電池全掛點，完了！這時候有一位錄音師同行看到我的窘境，丟給我一排全新的電池，讓我能繼續工作。在我成功打開混音機的瞬間，高爾也剛好上台。事前準備永遠不嫌多。

接下來那週禍不單行，高爾又跟我的混音機犯沖了。故事說來話長，但我並不擔心，因為車上還有一台備用的混音機。

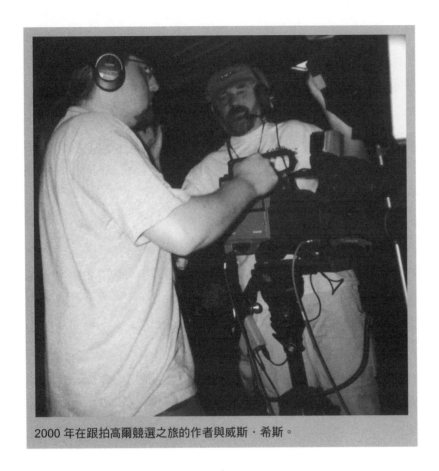

2000 年在跟拍高爾競選之旅的作者與威斯·希斯。

　　大多數時候，錄音工作都是有計畫且在掌控之中。你清楚知道排定的錄音地點、錄音項目，跟預定的工作時程。但假設你坐在停在平交道的火車上而另一列火車正好從對向軌道高速駛來，會發生什麼事？沒有錯，你會錄下它！我遇過很多次這種狀況，而且每一次我都準備好才去錄音。

　　每當我出門去做現場錄音時，通常都把錄音機保持在開機狀態，綁在車子的前座、麥克風線捲好放著，耳機也會放在提袋外面方便取用。有一次我聽到後方傳來救護車的鳴笛聲，我趕快把車停到路肩，按下錄音鍵，抓起耳機並把麥克風伸出車窗外。因為我事先做好了準備，所以幸運捕捉到一次非常難得的音效，也就是救護車開過去的聲音。

　　最初成立底特律修車廠時，我就認為電子新聞採集（electronic news gathering，ENG）工作「有備無患」（bring all and you don't have to use it）的概念非常有智慧。攝影師一定會在攝影機背後的電池匣裡放入充飽電的電池，還有一捲事先錄好彩色條紋訊號跟測試音的錄影帶（譯注：專業製作用的錄影帶最前面一定會錄上彩色條紋訊號〔color bar〕及 1KHz 的測試音，用來校正播放機器的色彩與音量），預備隨時供錄影使用。這也成為我們底特律修車廠的政

策：隨時備妥充飽的電池，還有內部記憶卡重新格式化過的錄音機。每天工作的第一件事是啟動錄音機，接上麥克風、錄下測試軌並回放檢查，然後錄音師才會戴著耳機跟一支接上錄音機的麥克風離開工作室。他們會另外帶一些導線、麥克風腳架、備用電池，還有我們暱稱的「墜機用記憶卡」，只在緊急狀況發生時才會拿出來使用。

出發前先準備好器材再前往工作地點，既節省時間又減輕抵達後的壓力。更重要的是，有台隨時可以開錄的錄音機方便你能隨機錄下突發、不預期的聲音。我們照著這個簡單的原則，已經順利製作出直升機、空軍戰鬥機飛過、摩托車、警笛還有其他許多音效。事實上就在一個月前，我們的一位錄音師才從駕駛座錄到一個新的火車音效，因為他做好了萬全準備。

第十誡　一定要遵守著作權法，不要違法

沒有著作權人的書面授權，絕不能錄製有版權的素材。這點沒有例外，違反這條誡命可能導致嚴重的法律糾紛。這條誡命涵蓋了幾個面向，其中第一個、也是最容易察覺的面向：有版權的音樂（copyrightd music）。

音樂

音樂聲會使環境音的錄音工作變很困難，購物中心、餐廳和百貨公司這些建築物裡都會小聲播放循環的音樂。想要錄音、而不侵犯版權是不可能的。這些場所大多很樂意讓你進去錄音，但通常不會配合你的需要而去關掉音樂。如果你夠幸運能入場看大聯盟賽事（或者偷帶錄音機進去）的話，你會發現裡面充滿了音樂、電影聲音片段跟其他版權素材。

如果你聽見任何音樂，那很不幸地，這個地點就不用考慮了，根本不用想在那裡好好錄音。如果有人在你的任何一個錄音檔中聽見音樂、跑去檢舉，你就會因為違反著作權法而必須負起法律責任。有鑑於此，要使用有版權的素材，必須從著作權人那裡取得許可才行。

而且法律比你想像的還要複雜。舉例來說，如果當地一間中學允許你錄製他們的樂隊，不代表你就同時得到那些樂曲的著作權人許可；除非樂隊指導老師剛好就是作曲人。如果他同意你使用音樂，當然沒問題，但一定要取得他的書面授權。要是事後有爭議，這會是你唯一的證據。

有些音樂並沒有著作權人，屬於公共領域（public domain）的資產，譬如傳統歌曲《我們祝你聖誕快樂》（We Wish You a Merry Christmas），或是貝多芬

的音樂等等。你可以自行重新錄製這些歌曲，隨你高興怎樣使用都可以；不過，你可不能未經授權就擅用別人的錄音作品。

電影原聲帶、廣播、電視放送

電影原聲帶跟廣播電視播放的處理方式應該比照版權音樂，就算是免費的運動賽事轉播也有版權，未經許可不得使用。你不能在電視播出時直接把電視的聲音錄下來使用。如果你要錄公眾海灘的環境音，那裡卻剛好在播放電台廣播，就算只有主持人說話的聲音，這個錄音還是不能使用。電影的任何一句台詞、場景畫面，及其音樂與音效都不能隨意使用。有版權的聲音還包括手機鈴聲、遊戲機台或電玩遊戲的聲音。千萬記住，就算只用了幾秒，都有可能惹上法律糾紛。

配音員

跟配音員（voiceover artist）合作時，要確認是否已經取得他們簽署的同意書，允許你在製作案中使用他們的聲音。不這麼做的話很可能會衍生麻煩的版稅問題或合法使用的爭議。就算是跟親朋好友合作也是一樣，務必確保一切合法。小心一點總沒錯！

確認在錄音開始前就取得對方的同意書，一來因為錄完後很容易就忘記；二來這也表示你跟配音員對於這份工作協議都有清楚的認知。為了以防萬一，你可以請配音員在第一段的開頭先錄下口頭聲明。聲明內容參考如下：

「我是（某某人），我同意讓（某某人）按他們的需求使用這次我錄下的聲音，包括將我的聲音運用在商業製作上。」

以下是底特律修車廠一般在用的同意書範例：

配音員同意書

本人在此授權、並允許底特律修車廠使用本人之姓名，並（或）依所需方式拍攝本人的身體樣貌，和（或）重製及錄製本人之聲音與其他由我製造的音效。我在此同意你、你的授權使用人、繼承人、受讓人可以在任何相關的製作案、展覽、發行物、廣告行銷、和（或）你的任何影片、和（或）其他用途，使用我的姓名、和（或）相片、肖像與任何相關重製品，以及（或）本人的聲音及其他音效的錄音與重製品。

配音員要在這份文件親筆簽上真實的名字、日期、住址和社會安全碼。

註冊自己作品的版權

你要確認自己的作品受到法律保障，以免其他人擅自使用。沒有什麼比聽到自己的作品未經允許就在電台或大銀幕上播放的感覺更差了。這已經在我身上發生過無數次，真是慘痛的教訓，但我已經學會填寫適當的版權聲明文件來保護自己的作品。雇用律師跟填寫文件雖然很花錢，但最後一切都會值得的。

在娛樂圈，法律問題不容小覷。之所以稱做「娛樂產業」（show business）正是因為它是關於娛樂的「產業」。表明自己使用這個錄音的意圖，也等於保護你自己和一起工作的人。要把所有內容寫成書面文字並經過雙方簽名同意；此外，確認你有忠實地記錄自己的作品，並提交至國會圖書館為版權建檔。

不要偷走別人的雷聲

「他們偷走我的雷聲！」，這句話源自一場罪證確鑿的音效犯罪事件。1700年初期劇作家叫約翰・丹尼斯（John Dennis）發明了一種音效裝置，為自己的劇作《阿皮烏斯與維吉妮亞》（Appius and Virginia）製造雷聲的效果。這齣劇不太成功，上演沒多久後就被戲院下檔，換上《馬克白》（Macbeth）。

丹尼斯跑去看這齣莎士比亞劇作演出時，聽到自己的音效用在這部戲上，大吃震驚。有人聽到他說：「那是我的雷聲，有上帝作證，這些混蛋用了我的雷聲，但這不是我的劇啊！」他的這番話後來演變成「偷走別人的雷聲（steal one's thunder）」這句俚語。

你要對自己的工作感到驕傲，盡可能製造新穎、原創的素材。如果你使用別人的素材，就要取得授權並且把功勞歸於應得的人，不是自己做的一定不能居功。我的作品被當做別人的創意、或者被大喇喇地剽竊了無數次；我甚至收集了那些剽竊者的雜誌文章、相片跟電台宣傳帶拷貝（copy）。對我來說，他們的不專業著實令人沮喪。不要偷走別人的雷聲！

Sound Effects Gathering

9 音效採集 地點、地點、地點

找到正確地點

現場錄音無疑是音效製作過程中最困難的部份。選擇正確的錄音地點跟要在那裡錄些什麼東西同樣重要。環境會影響聲音，所以一定要用你的耳朵選擇錄音地點，不要用眼睛。好看的地點不見得是好的錄音地點。

選擇錄音地點的考量如下：

一日的錄音時間

一天當中的每個時段都有高低起伏之分。夜間錄音通常比較理想，但願意讓你進去錄音的場所不一定會願意陪你在凌晨兩點玩樂——他們可能不會允許你在場地裡四處走動而沒人監督。城市早晨的錄音會受到車流噪音影響；在鄉下則要擔心蟲鳴鳥叫。最好提前幾天在你預計錄音的同一個時段去勘察現場，以便了解你即將面對的環境，事先進行規畫。

有異國情調的地點會有與世隔絕的獨特聲音

車流狀況

要釐清楚以下問題：

區域內有沒有繁忙的鐵路？

區域內的飛機航線從哪裡經過？

附近有沒有主要幹道或高速公路？

交通繁忙的區域會對錄音帶來很大問題。車流通常會在遠處形成持續的引擎隆隆聲，而火車、飛機突然出現可能會搞砸錄音。挑選一個能兩全其美的地點：飛機跟火車偶爾才出現，所以會比車流聲容易應付。如果沒辦法選擇的話，一定要等到噪音來源通過後再繼續錄音。

連絡資訊

有些場所會允許我進去錄製工具和機械的音效，像是修車廠。聽起來很簡單，可不是嗎？但是事實上每次我出現，那些工作人員總是不太高興，因為沒有收到我要來訪的通知，而且他們會讓你知道你並不受歡迎。通常要求他們關掉收音機、或是錄音時不要講話和走動，他們的態度都不太友善。我還遇過員工故意打斷錄音，而最後我只能離開。

跟場地所有人或負責人接洽時，要直接切入正題才不會浪費彼此的時間。直接告知他們你可能要請他們配合把音樂關掉，並詢問是否可以關掉冷暖氣系統。如果空間內的鹵素燈安定器（ballast）很吵，問問看是否能把燈關掉（錄音時確定你有攜帶工作燈）。最重要的是留下連絡人的姓名跟電話號碼，以防到現場後沒人知道你是誰。

授權

你必須清楚知道自己在現場可以錄到什麼程度。當錄音的工作內容涉及破壞物品時，這尤其重要。如果你計畫要使用易燃物、武器、爆裂物或任何特別的東西，一定要讓場地內的所有人都知道。在垃圾回收場作業時，問清楚什麼可以摧毀的、什麼不可以。

我永遠記得在密西根州休倫港（Huron Port）附近回收場錄音的經驗。那次我外出去找安靜的錄音場地，發現了一處回收場，這個地點很棒，四處堆滿了垃圾跟廢料。報廢車輛堆了四、五層樓高，就像一堵延伸了數百英呎的高牆，正好能為我想錄的車輛撞擊音效提供絕佳素材。

我走進白色小屋辦公室，他們帶我去見老闆榮恩（Ron）。他非常樂意讓我

來錄音，但那裡有一輛整天都在運作的起重機。榮恩不願意關機太久，讓我收集完想要的聲音素材，但他允許我在沒人的下班時段進來錄音。

我們達成協議，我在隔天凌晨四點進場，他的員工八點才會來上班，足足有四個小時的時間。在離開前，我很確定自己告訴他我會帶一位朋友一起前往，並且會用長柄大槌（sledgehammer）在他的回收場裡錄製各式各樣的敲擊聲和車輛撞擊聲。他笑著跟我說反正那些都是垃圾，盡管玩吧！

隔天清晨，我跟友人花了好幾小時敲破我們所能找到的每片擋風玻璃、大燈、保險桿、擋泥板、水箱罩、引擎蓋跟後照鏡。我們甚至找到一輛報廢的休旅車，進到裡面完全拆毀它。等我們錄完，這台車已經拆得精光。

之後我花了很多天把帶回去的錄音檔剪輯成上千個聲音。這些素材的品質好的不可思議，所有錄音都成了 Sound Idea 公司「撞擊與燃燒」（Crash and Burn）音效庫裡車輛撞擊聲的音效素材，對這個成果我感到非常驕傲。

幾個月後，我接了另一個案子，需要再去回收廠錄音。我打電話給榮恩想約時間，他卻婉拒了。我可以從聲音中察覺到他的猶豫，我很確信上次我們非常尊重他的財產（除了當時在那裡拆了超過 75 輛車）。但後來榮恩告訴我，上回我在那裡錄音的時候，回收廠後方停的那輛車原本是他打算修好後自己要開的。

我心頭一沉，我完全知道他所說是哪輛車。我還記得那天我很納悶為什麼這輛龐蒂克火鳥（Trans AM）車身好好的卻被丟棄，但我也記得榮恩清楚告訴我可以任意處置這裡的所有東西。他很客氣地承認那是他的疏失，是他告訴我可以摧毀任何想要的東西。好險我有明確告訴對方我的意圖，才避免了一場潛在的危機。

確保自己清楚告知對方你預計在現場進行的作業內容。

通報 911

如果你打算在深夜做一些路人可能覺得可疑的事，記得先知會當地警方。警方已經因為有人通報可疑事件打電話給我好幾次，最後都只發現是我和我的麥克風。警方通常都很友善，只要你坦承告訴他們你在做什麼。

記住，擅自闖入私人土地是非法行為。即便只是站在私人土地的邊界錄製環境音，你還是進入了在別人的地盤，警察有權逮捕你，或給你一張法院傳票。相反地，你可以自由站在公有地，像是人行道上。雖說在這裡你沒辦法靠近某些聲音來源，卻是錄飛機、空軍噴射機、港口船隻通過這些聲音的合適地點。

完全隔絕或有環境音？

隔絕環境聲音可能是大多數音效在採集時最重要的影響因素。攝影時，你可以拍攝任何畫面，然後裁切、加框、挖除，或貼到不同的背景上，做法不勝枚舉。聲音的處理就講究許多。原始聲音來源必須乾淨、沒有任何背景聲音，包括房間空音跟聲學印記（sound signature），才有辦法像攝影一樣再進一步進行剪輯。挑選錄音地點時要盡量挑剔，地點會影響你的聲音。

為了製作好萊塢先鋒（Hollywood Edge，譯注：好萊塢先鋒是世界上最大間專業音效出版公司 Sound Idea 旗下的一家音效製作公司）的「強烈衝擊」（High Impact）系列音效。我有幸進入賽巴斯丁‧克雷斯格（Sebastian Kresge）位在密西根州底特律的豪宅。我第一次到那裡是為了幫電影錄音，後來跟那裡的管理員變成朋友，他安排我再回來這邊錄一次音。這棟豪宅原來是零售連鎖店創始人克雷斯格的家。K-Mart 連鎖店店名一開始即是以他的姓氏來命名。這棟大宅建於十九世紀初，裡面有許多令人讚嘆的家具、房間、送餐升降機跟其他在世紀交替之際發明的科技產物。

我跟底特律修車廠的錄音師布萊恩‧柯里奇（Brian Kaurich）帶著麥克風錄音機回到這裡，這裡的聲音讓我們大為驚豔。地下室、閣樓，跟僕人宿舍長廊的聲音都很有特色，效果絕佳；像這樣的地點蘊藏著很多值得一錄的聲音細節。

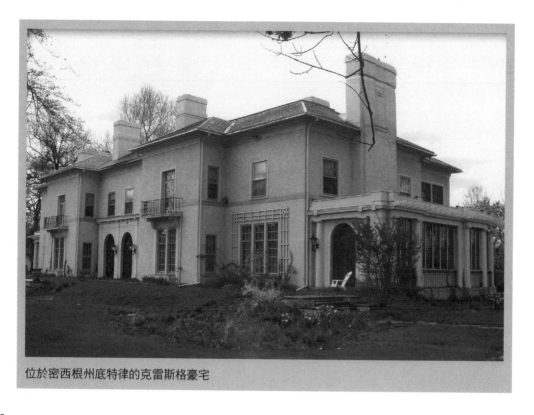

位於密西根州底特律的克雷斯格豪宅

一般音效最好能夠隔絕環境音，然而真實環境有時候卻能提供一些獨特的聲音。

所有事物都能製造聲音

我在創造出十幾萬種音效之後學到一件事，就是每樣事物都有自己的聲音。隨著數位音訊工作站的出現，以及插件愈來愈唾手可得，幾乎所有聲音都可以用來製造其他新奇的音效。如果你不曉得接下來要錄什麼的話，儘管去實驗吧！有時候你會找到新奇刺激的聲音；有時候到了剪輯階段，你才會知道自己原來發現了什麼。要有創意，做各種嘗試！

在現場或是擬音棚進行錄音工作時，列出一張待錄項目清單。以這張清單做為指導方針，盡可能多錄下一些聲音。不過同時也要保有創造力，當靈感來臨時，要跳脫原訂的計畫去錄音。最令人沮喪的狀況是身上背著價值超過一萬美元的錄音器材、車子油箱加滿、排了八小時以上的錄音行程，卻不知道要錄些什麼。

花點時間拋棄自己對某些音效的成見也很有幫助。太空船在電影中聽起來一般是怎樣，並不代表那就是最好的聲音表現方式。要挑戰極限，嘗試新的可能，永遠不要停止實驗。有時候，最酷的聲音是來自於最普通的音源。

錄音現場瘋狂的尼克‧德蘭考斯基（Nik Drankoski）

多年來，我花了很多時間把錄音檔拿來亂玩和做實驗。我用電影燈具的遮光片製造出潛水艇內部牆壁金屬彎曲的聲音；把 CD 托盤馬達之類的電子器材當做太空船艙門開關聲的基礎聲；我還反轉了豬在餵食槽吃東西的咕嚕聲、調低音高，就變出令人毛骨悚然的魔怪尖叫聲。

你永遠不知道在現場、或在剪輯時會發現什麼。最好的例子發生在底特律修車廠的某次訓練課程中，當時我正在教新進員工如何使用 Sony 的 Sound Forge 聲音處理程式軟體。我告訴他們任何事物都能製造出絕佳且可用的聲音。剛開始他們不相信，於是我就教他們所謂的「貓音效」。

那時我們正在剪輯一些居家生活音效（印象中是門聲），其中一段的背景聲音裡可以聽見我們養的貓——小公主的微弱叫聲。我要他們一邊看著、一邊學起來。我把聲音剪下來，把音量做正規化處理（normalize，譯注：normalize是一種數位音訊處理方式，可將音檔的音量提升到目標音量，通常為數位音量表的最大值。正規化的方式分為兩種：峰值正規化與響度正規化）。假設音檔裡有嘶聲（hiss）跟背景雜音，這個聲音很明顯沒有辦法派上用場。然而經過一些片段循環、音高調整及聲音處理後，幾分鐘內我就做出了二十幾種很棒的科幻音效。他們坐在那兒目瞪口呆，我只告訴他們一句話：「所有事物都能製造聲音」。

要記住，錄音需要高超的技術，好的錄音更是需要高度的創意。不要受限於你對某些音效的既有想法。勇敢跳出框架外、拋棄成見。事實上，你應該先把聲音錄下來，再去做不同嘗試。

Building a Foley Stage for a Home Studio
10 打造宅錄擬音棚
設計與建造錄音空間

■ 傑克・佛立

擬音是表演音效的藝術，其名稱來自於三〇年代在環球影業（Universal Pictures）任職的音效先驅——傑克・佛立（Jack Foley）。傳統上，擬音師會一邊看著大銀幕畫面、一邊表演音效；現今擬音這個詞則用來形容人為表演出來的一般音效，並不一定要看著畫面表演。這包括了取自於音效庫（sound effects library），也就是一般所知的罐頭音效（canned sound）聲音。

「罐頭音效」的由來是因為早期的音效都錄在盤帶上，並保存在錫罐中。《歡樂時光》（Happy Days，譯注：1974 ～ 1984 年美國 ABC 電視網播出的情境喜劇）裡的笑聲就是知名的罐頭音效例子。音效庫是聲音設計師很好的素材來源，除了提供建構音效的有用素材來外，同時也提供難以錄製或取得的聲音，像是 F-16 戰機座艙罩的關閉聲。

擬音棚（Foley Stage）這個名詞原來是指佛立在環球影業製作音效的工作間，人稱「佛立的房間」（Foley's room）或「佛立的錄音棚」（Foley's stage）。不久後，其他電影公司的聲音部門也起而效尤，紛紛建造自家的「佛立的房間」，使得這個名稱就此沿用下來。佛立的擬音師生涯超過三十年，儘管他對電影界有莫大的貢獻，他的名字卻從未因為自己獨特的音效工作而出現在電影工作人員名單（credits）上。

佛立認為音效就像大銀幕上演員的演技一樣，需要被表演出來。他完全融入角色中，不只是按照角色走路的方式跟著做出腳步聲這樣而已。擬音確實是一種需要勤奮練習才能臻於完美的藝術形式。

■ 施工

在擬音棚錄音跟現場錄音的基本原則一樣：好的錄音要有好的錄音環境，畢竟對一個事件進行錄音，目標是該事件的聲音，而不是它的周遭環境（背景的狗吠或火車鳴笛聲）。最好的錄音環境是安靜的空間，你可以在那裡放心錄製作品。

在電影領域裡，錄音棚是一間經過特殊設計，在視覺上、聲學上都與其周遭環境隔絕開來的房間。好萊塢頂尖的錄音棚不只隔絕了所有燈光來源，內部也藉由聲學處理來降低殘響；而且使用吸音材質建造，可消除外面漏進來的聲音。佛立所在的環球影業十號錄音棚原來是間攝影棚，那時候還是默片時代，當然不會稱之為錄音棚。而自有聲電影（talkie）出現以來，攝影棚就轉做錄音棚了。現在很多錄音棚都會搭蓋「懸浮」地板（floating floor），在與周遭地面相隔的位置澆灌水泥版，以降低從鄰近地面傳來的低頻振動。

對我們來說，要做的事是對現有空間進行改造，包括大幅降低聲音從內到外、從外到內的傳遞情形（為了我們自己好，也為了鄰居好），同時也要減少室內殘響。理想的空間可以是車庫或地下室。如果天花板夠高，車庫會是很好的地點，一來活動空間較寬敞，二來車庫門很方便打開讓車子之類的大型機具進來錄音。不過，外面的聲音很容易穿透車庫門，遇到強風也很容易因顫動而發出聲音。地下室四周牆面被土地環繞，能大大地減少外來聲音；缺點則包括會傳來樓上的腳步聲、大型道具不方便進駐，還有天花板較低等。接下來就來分析到底該如何設置這兩種環境。

■ 設計車庫擬音棚

擬音棚的用意是在聲學上把空間獨立隔開，但這得傾家蕩產才有可能完全做到。話雖如此，你還是可以將環境的影響降到一定程度，營造一個適合錄音的場所。

隔音

第一，找到聲音進出的孔洞以阻絕噪音主要滲入的來源。要記住，聲音是空氣的流動。如果空氣會流動，聲音就可能傳遞。關掉車庫內的燈光，如果在

窗戶以外的地方看到光線，那麼同樣的位置也會滲入聲音。檢查窗戶、門框和管線通道的四周。車庫門最好是實心門；鑲板門的接合處會有縫隙。

牆壁與天花板

接下來處理牆面，如果是薄木牆，你需要增加隔音層（layers of insulation）以增厚空間的外層。聲音是一種聲學能量，當它穿透高吸收性的物質時，能量會減弱。隔音層愈厚，隔音效果愈好。別忘了天花板，你可能需要在樓頂或頭頂夾層加裝隔音層，減少從通風孔或其他孔洞傳來的噪音。

聲學處理

前面你已經完成了外層處理，接下來要用布類吸音材質來處理內部牆面。在所有牆面和天花板上鋪一層隔音毯——也就是搬家用的家具保護毯，幫助減少殘響跟隔絕空間。合適的吸音毯可以在家具行、搬家用品店，或像 Markertek.com、BHPhotovideo.com 等網路商店購買。

除了吸音毯外，還需要加上一層吸音泡棉（sound foam）來幫助吸音。吸音泡棉可以在任何樂器行或像 www.usafoam.com 這樣的網路商店購買。聲音會持續在表面來回反射直到能量消失，因此你需要在所有牆面與天花板都擺放吸音材質。記住，不需要鋪滿每一吋表面來降低殘響。在沒有專業設計師或聲學專家的情況下，混合使用吸音毯跟吸音泡棉就可以達到最好的成果。吸音跟隔音一樣，材質愈厚，效果愈好。

車庫門

你可能需要使點力氣和創意來避免車庫門在風突然吹來的時候抖動而發出聲音。解決辦法包括放置大型重物把門頂住、用夾鉗把門固定至車庫牆上，或是用彈力繩把門綁好。聲音處理方面，在門上加裝吸音棉之前，先用一兩層吸音毯覆蓋。

地板

在地板上鋪一張厚地毯的效果最好，能防止從地面回彈的反射音在錄音機錄下直接音的幾毫秒之後又馬上傳到麥克風。不要把地毯釘死或黏在地上，因為有時候會需要露出下方的水泥地面以便錄製腳步聲、其他移動聲，或是扔砸蔬菜水果製造真實的飛濺聲，以及碰撞和其他衝擊之類的破壞聲。

對擬音棚來說，為了降低環境音所做的努力永遠都不嫌多。如果你做對了，耳朵應該會因為安靜無聲而耳鳴。記住，像車子喇叭聲、卡車隆隆聲這些大音量的聲音仍然可能傳進來，這時只要暫停錄音，等聲音過去就好了。

■ 地下室擬音棚設計

一般地下室都是堅固的水泥牆，特別是四周都被土地圍住，自然能阻隔外界的噪音。如果可以的話，將你的擬音室安排在角落，這樣就可以直接利用兩面現有的牆壁。地點要選擇遠離有頻繁活動的房間，例如廚房或客廳，還要遠離像污水泵、暖爐、洗衣機和烘乾機等公共設施。最好位在不常用的餐廳或空房間底下。

牆壁

首先你必須搭出心目中擬音棚的整體框架。如果可以搭在角落，除了有現成的兩道牆面，你仍然需要搭起四面牆以利塞入吸音泡棉。使用 2×6 規格（譯注：木材尺寸的表示方法，意思是指木材斷面厚 2 吋、寬 6 吋）的木頭間柱（stud）做框架，就能夠放進厚厚一層吸音泡棉，再用填縫劑（caulk）沿著地面接合處密封縫隙，避免聲音從縫隙滲進來。

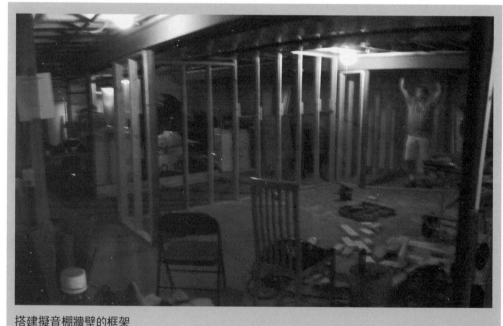

搭建擬音棚牆壁的框架

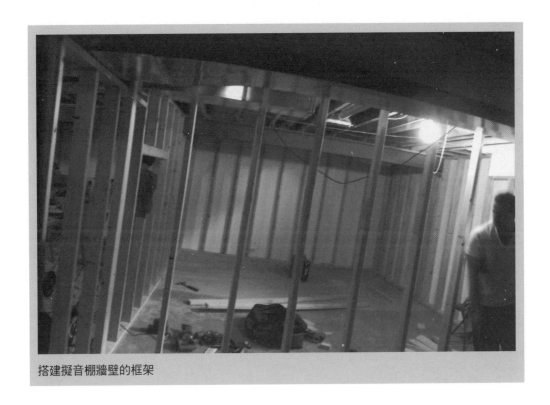

搭建擬音棚牆壁的框架

　　如果預算許可，把兩道面向地下室內部的牆壁都做成雙層牆，讓房間達到最大程度的隔音，並且錯開這兩層牆壁的框架位置來達到最佳效果。除此之外，雙層乾式牆面（drywall，譯注：指隔間牆施工時沒有用到水泥等富含水份的材質）也能避免外面的聲音進入房間。雙層乾式牆也要彼此錯開，比如一層做成水平向、另一層做成垂直向；之後塞入厚厚的吸音材料，所以不需要塗上水泥漿或貼上膠帶。

天花板

　　現在你需要蓋一道跟樓上地板隔開的天花板。務必使用實心的材料。吊頂式天花板（drop ceiling）的隔音效果不好，而且會發出聲音或振動。相較之下，乾式牆是比較好的選擇，但要知道，你處理的是地下室的天花板，因此要避免封住管線、瓦斯和水閥周圍區塊，以防有維修需求。必要的話，在新蓋的天花板上預留活動式維修孔。

　　你要應付的主要聲音來源是樓上腳步聲的振動，所以擬音棚的天花板應該懸浮在地下室天花板下方。如果行不通，那就在天花板上添加適量的吸音棉，並且加厚乾式牆夾層。

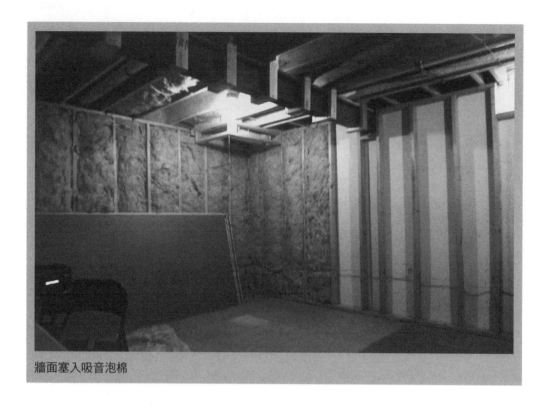
牆面塞入吸音泡棉

空調

　　下一個任務是對付必要之惡，也就是冷氣通風口。沒有通風口，就等於蓋了一間空氣無法流通的房間，裡面很快會變熱，所以一定要透過通風口讓涼爽的空氣進到房間。在通風口內擺放吸音泡棉有助於降低冷氣機噪音，以及通風口傳來的風聲。

聲學處理

　　現在要處理的是房間內的殘響聲。如果是車庫擬音棚的話，在地面鋪上地毯可以避免形成不必要的反射音。記得使用可移動的地毯，才能利用水泥地面來製造某些音效。使用雙層吸音毯包覆牆面與天花板，然後在上面放一些吸音泡棉。你可以用厚 2-1/2 英吋厚、長 72×寬 80 英吋（約 6 公分厚、長 180×寬 200 公分）的雞蛋箱泡棉來覆蓋較大片的面積。注意，這裡說的是雞蛋箱造型的聲學吸音泡棉，不是真的雞蛋箱泡棉。真的雞蛋箱泡棉除了分散高頻以外，對房間的聲學處理沒有任何幫助。使用 3 英吋（約 7.5 公分）的釘子將吸音泡棉固定在牆上，不要使用乾式牆的螺絲，以免造成吸音泡棉扭曲變形。牆面都覆蓋好後，整個房間聽起來就像是把聲音從你耳朵吸走一樣。擬音棚差不多快完成了。

門

最後，選擇一扇實木做成的門，能帶來最好的隔音效果；相反地，空心門會讓聲音穿透。使用防風雨條（weather strip）來密封門的邊緣。吸音泡棉應該裝在門的內側來降低室內的反射聲。

記住，雖然你不能製造出真空狀態，但是如果依照這些步驟進行，就能成功蓋好一間方便靈活運用且隔絕大多數外界噪音的擬音棚。

The Art of Foley
11 擬音的藝術
祕訣、小技巧與專業工具

擬音師（Foley artist）也算是某種音樂家，但他們使用的不是傳統樂器，而是用一般家庭用品跟在回收場就可以找到的材料來實現他們的藝術。每位擬音師的表演方式各異。他們每個人都有自己的風格，隨著時間跟經驗累積也會持續轉變。要把技藝雕琢到完美境界的方法唯有持之以恆地做下去。

錄音技巧

擬音大多採用近距離收音技巧來錄音，讓聲音集中並減少空間的影響。一定要錄乾（沒有其他效果）的聲音，事後再加上壓縮和殘響效果。

擬音坑

專業的擬音棚會設置各種表面材質的擬音坑（Foley pit），讓擬音師可以在上面表演音效。材質通常包括水泥、空心木質、實木、泥巴或土壤、大理石和礫石。擬音坑的大小形狀不一，但理想的尺寸為 4×4 英呎（約 120×120 公分）。這些擬音坑主要用來錄製腳步聲，但也有很多不同用途。打造這些表面有點難度，主要的挑戰是該怎麼鋪設材質並做隔音，甚至與水泥地面隔開。

下面是自製擬音坑的祕訣：

製作實木擬音坑

良好的實木擬音坑相對容易製作。一開始先用 2×6 規格的板材製作一個 4×4 英呎的框架。然後把一塊合板裁成 4 塊 4×4 英呎

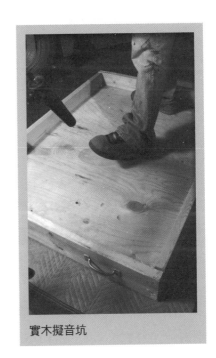

實木擬音坑

的板子，放在框架內，並且務必穩固地黏在一起，才能消除晃動。再來要將擬音坑與底部的水泥地面隔開，可以在底部釘上一塊地毯或吸音毯來達到這個目的。

這個擬音坑會產生原始的木頭聲音。你可以修改設計，在合板上面放置實木地板會有不同質感；也可以在坑上鋪一塊地毯來模擬真實的居家地板。

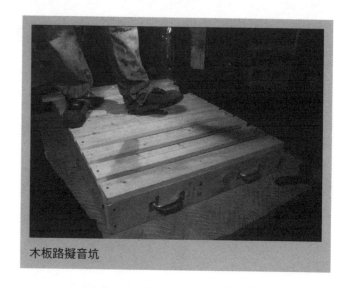

木板路擬音坑

製作木板路擬音坑

木板路能發出走在木頭甲板上、或老西部電影中常聽見的木頭表面聲。使用 2×6 板材製作一個 4×4 英呎的框架，再將幾塊 1×4 的板材一一橫跨在框架上，用螺絲固定。螺絲可以稍微鬆開，讓木頭發出嘎嘎聲；或是栓緊，發出標準的木地板聲。要在木框底下墊一塊地毯或吸音毯以隔絕坑底水泥地面的聲音。

製作空心木質擬音坑

為了製造木頭共鳴的聲音，使用 2×6 板材製作一個 4×4 英呎的框

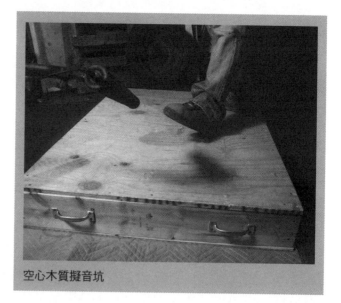

空心木質擬音坑

架，上下用合板覆蓋。這樣做能讓聲音在 6 英吋（約 15 公分）厚的內部空間回響。同樣地，要在木框底下墊一塊地毯或吸音毯。

製作礫石、砂土、泥土擬音坑

開始有趣了，專業擬音棚真的會在地面挖出坑洞，倒入土壤和礫石。但如果礙於預算也許就行不通，所以我們來看看其他的替代方案。如果你不介意弄

髒的話，最簡單的辦法是在厚厚的地毯或吸音毯上放大量的礫石。地毯愈厚，水泥受到的衝擊聲愈不紮實。缺點是必須清理，不過你可以把礫石收進桶子裡留著以後再用。

同樣的辦法也適用在砂土坑。你需要一層相當厚的砂土讓它聽起來有說服力，而且要想辦法降低坑底的地面聲音。要有沙礫質感的聲音，可以把稻草跟樹葉加進砂土中。如果砂土揚起、灰塵很大，噴上薄薄的水霧。如果需要泥坑的話，只要多加些水就好。

如果不需要考慮占用了多少面積，最好製作一個 4×4 英呎的水泥框，鋪上地毯或吸音毯，然後倒入砂土或礫石。如果要節省空間，你可以在水泥框上方覆蓋一片合板，就會變成空心木質擬音坑。

急用的話，普通木框也可以用來裝砂土或礫石，但木頭會共振，要用一層厚地毯或吸音毯來幫助減少木頭聲。先用 2×6 板材製作一個 4×4 英呎的木框，底部加裝一片合板，在坑裡多放幾層的吸音毯，木框底下再鋪上地毯。在擬音坑錄個幾次當做測試，並依需要做調整。

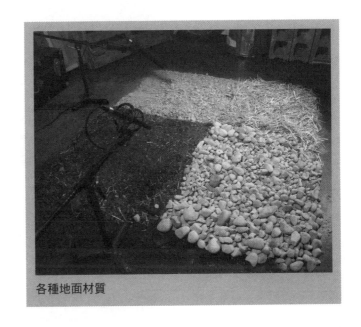

各種地面材質

擬音材料與道具

出去現場工作時，多留意周遭有沒有什麼可以帶回擬音棚的新奇表面材料或道具。你要當一個收藏家，每次丟掉東西前，都要問問自己它可不可以拿來當做擬音道具。你會驚訝，原來有好多東西都可以留下來好好利用。玻璃瓶、藥盒、紙箱跟雜誌都是可以用來擬音的物品。請你的親朋好友幫忙收集這些東西。有些東西看起來很怪，但發出的聲音終究會證明它的價值。

多年來，底特律修車廠收集了無數道具跟不同材質的表面。每隔一段時間，擬音棚看起來就像佛烈德‧桑福特（Fred Sanford，譯注：美國 NBC 電視台情境喜劇《桑福特跟他的兒子》〔Sanford and Son〕裡的人物，桑福特是一位貪婪的

老商賈，經營一家破舊
的古董店）的客廳一樣，
但這些全是擬音這行需
要的工具。記住，如果
沒有可錄的物品，麥克
風跟錄音機也就毫無用
武之地了。

　　回收場是搜找道具
的寶庫。大多數回收場
都會願意割愛壞掉的引
擎蓋或擋泥板。把回收
道具帶進擬音棚之前一
定要先清洗，因為可能
會不小心偷渡昆蟲或其
他生物進去。

　　多去找一些磨損的
道具，老舊物品的聲音
比較好聽。將門鉸鏈浸
到水中，生鏽後就能發
出金屬咿咿呀呀的聲音；
裝卸碼頭、建築工地跟
雜貨店可看到的木棧板
能發出老舊的木頭表面
聲。一堆木棧板疊起來
就是錄製走路聲的絕佳
道具；走在錯開的木棧
板堆最上層會發出擠壓
的聲音。

居家裝修店
　　另一個搜找道具的
好所在是居家裝修店，

道具！

道具室層架

表面道具

在那裡找到的材料當然要付錢買，但會值得的。從各種表面材料到適合砸碎的物品，應有盡有。在這種店鋪要購買的擬音道具清單如下：

磚塊

煤渣磚

砂土

圓木棒

礫石

植草磚

合板

石塊

細沙

板金

墊片

木板

四分板

木板條（2×4、2×6等規格）

一元商店

最好的道具來源非一元商店莫屬了。我把這些店當做是大型道具間，而且最棒的是，每樣東西都只要一塊錢！當你需要打破大量玻璃時這就很重要了。我跟附近的一元商店談好，他們會留下所有在運送過程中損壞的玻璃，把這些瑕疵品用半價賣給我，這樣雙方都省下一筆錢。現在這種店還販賣食品，雖然可能沒有最好的貨色，但這些食品會是很好的音效來源。

花點時間到一元商店逛逛，摸一摸、動一下架上的產品，店內其他客人可能會對你投以奇怪的眼光，媽媽們會把小孩帶開，但你最好在結帳前就知道這些商品聽起來如何。這個練習能幫你打開心胸去看待家裡那些早就有的東西。音效錄製工作有一半的時間都是在找尋可以錄的東西，你可以在一間二手店內找到無數的物品跟靈感。

碎片

無論是在五金行用原價、或在一元商店用優惠價買到這些材料，如果你留下重擊後的碎片，花得錢都會值得了。把各種材質分別放入各自的收納箱裡，

玻璃則應該依據不同種類放置。舉例來說，相框的玻璃碎片跟燈泡的玻璃碎片聲音完全不同，你甚至可以做一個垃圾箱來集中各種撞碎後的材料。

擬音的祕訣

市面上沒有任何書籍專門討論擬音的黑魔法，這一直令我備感驚訝，也許是因為魔術師不願意透露自己的祕密，我不太確定。可以確定的是擬音是一門大學問，其內涵比這本書探討的範圍還大上許多。在這裡提供一些幫助你快速上手擬音工作的祕訣與小技巧。

閉上眼睛尋找聲音

我一定要再強調一次：用你的耳朵錄音，不要用眼睛。在尋找聲音道具時，不要著眼在你要找怎樣的物件，而應該把要找的聲音放在心上。有些道具很難能找到，或根本不存在──像是克林貢相位槍（Klingon phaser，譯注：此為電視影集《星艦迷航記》〔Star Trek〕中的一種武器）。當你拿起新道具時，去扭它、轉它、搖它、丟它，跟其他道具互相磨擦看看，了解道具發出的聲音，忘記它的長相。聽眾不會在乎它是什麼顏色，只會在乎它聽起來如何。

小心拿道具

手拿道具的部位會影響發出的聲音。開始錄音的時候先拿住道具的邊緣，拿中間位置有時候會悶住聲音。不過有些時候拿中間位置，反而又會讓其他部位發出聲音。在道具上多做實驗，測試拿住不同部位的聲音。

拿道具的方法也同樣會影響發出的聲音。輕輕拿住道具，會產生更多共振或振動；緊握道具則會悶住聲音。對道具施加壓力是發出聲音的好方法。有些道具在緩慢移動時的聲音似乎比較生動，而有些道具需要快速移動才會發出有趣的聲音。再一次強調，要多做實驗！

防護器材

必要時，要穿戴防護器材。在錄製會產生有害粉塵與碎屑的撞擊聲時，戴上防塵口罩。戴上眼部防護用具（安全眼鏡〔Safety glasses〕或護目鏡〔goggles〕）保護眼睛，以防碎片射入。有時候會需要戴上手套來保護手部，防止被玻璃、碎片，或其他尖銳物品割傷。棉質手套比皮手套安靜，但無法完全防止手部割傷。

擬音工作的服裝要求

一間好的擬音棚，目的是創造一個可以在裡面工作的隔音環境，讓你能夠錄下純粹的道具或動作聲，不被任何外來噪音干擾。在完全與外界噪音隔絕的房間裡，唯一多餘的聲音潛在來源就是你自己。務必注意自身發出的雜音，穿著要安靜、無聲。

選擇沒有噪音的拉鍊或沒有乙烯基塑料的衣服，因為這些材質會跟著你的動作發出聲音。穿長運動

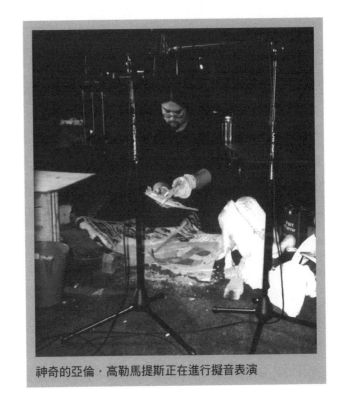

神奇的亞倫‧高勒馬提斯正在進行擬音表演

褲較佳，牛仔褲也行；穿著寬鬆讓你方便移動而不影響錄音。穿著舒適、但不要太大雙又笨重的鞋子；移動時要把跳來跳去的長鞋帶綁好。在底特律修車廠內，經常可以看到擬音師穿著用膠帶黏住的衣服鞋子走來走去。另外，不要穿戴會發出聲響或是會摩擦道具的首飾（手表、戒指、項鍊等等）。這讓我想起一位擬音師朋友亞倫‧高勒馬提斯（Aaron Golematis）。他總是戴著一條用狗鏈做的自製項鍊，項鍊末端有個大十字架（想像《天龍特攻隊》〔The A-Team〕裡的怪頭 T 先生）。那條項鍊搭配他的長版皮大衣和全身黑的服裝（夏天也不例外），再加上比大衣更長的馬尾，就是亞倫這個人的標記。毫無例外地，每次錄音要拿下項鍊時他總是會抱怨，但首飾跟錄音是沒辦法共存的。

不要餓肚子工作

不要空腹做擬音！麥克風非常敏感，會收到肚子發出的咕嚕咕嚕和脹氣聲。如果工作到很晚沒時間休息，吃些餅乾跟喝水讓肚子安靜下來。當然，要在錄完肚子叫聲再吃。

沉默是金

手機要完全關機。手機會干擾錄音器材，即使切換成震動模式也一樣。在準

備錄音前務必關掉手機；如果手機未關機，那就要放到遠離錄音器材的地方。

聲音阻尼器

毛巾、破布、泡棉跟吸音毯都可以拿來當做阻尼器（dampener，譯注：阻尼是指任何振動系統因外界或自身原因消耗能量而逐漸降低振動幅度的機制。簡單說 就是一種減震裝置）。阻尼器還可以用來隔開道具跟表演的平面。在道具內部放入毛巾可以降低共鳴聲，這跟在大鼓裡塞毛巾是同樣的道理。

如果在道具上面放置阻尼器的效果仍舊不如預期，試試看在阻尼器上面再擺個重物，或者用 C 型夾（C-clamp）跟其他扣件將阻尼器緊固在道具上。

表演聲音

優秀的擬音師會使用道具來表演聲音，而且不只是動一動物件而已。依我的經驗來看，音樂家會是最好的擬音師，他們懂得如何讓動作與聲音並行。不過就算你不是音樂家也毋需氣餒，多去研究音樂家跟他們的表演方法。找一位音樂家來幫你錄音可能更有幫助。雖然我從事擬音多年，我還是認為高勒馬提斯（他是一位才華洋溢的瘋狂音樂家）比我好上十倍；只要有機會，我都會把他帶進錄音室裡一起工作

擬音用具

這是在擬音棚內需要準備的工具及用品清單：

斧頭	破布
棒球棒	繩索
掃帚／畚斗	橡皮筋
水桶	橡皮手套
空氣罐	橡皮槌
木匠鐵槌	護目鏡
C 型夾	沙包
棉質手套	長柄大槌
防塵口罩	吸音毯
防水布面膠帶	彈簧夾
刀子	毛巾
皮手套	重物
拖把	

Digital Audio
12 數位音訊 認識0與1的世界

數位音訊說穿了不過就是 0 跟 1 的組合。將類比資訊轉換成數位資訊的過程稱做「數位化」（digitizing）。聲音訊號經過 A/D（analog to digital 類比轉數位，以下均以原文表示）轉換器分析後，從類比聲音訊號轉成數位資訊；相反地，D/A（digital to analog 數位轉類比，以下以原文表示）轉換器則是把數位資訊轉成類比聲音訊號。這兩種轉換器在數位現場錄音機與音效卡（sound card）內都可以找到。

取樣頻率

A/D 轉換器針對類比訊號波形進行分析，然後每秒以預定的次數來取樣聲波，就是所稱的取樣頻率。舉例來說，48KHz 的取樣頻率代表聲音每秒被分析48,000 次。取樣頻率愈高，頻率的解析度就愈高。

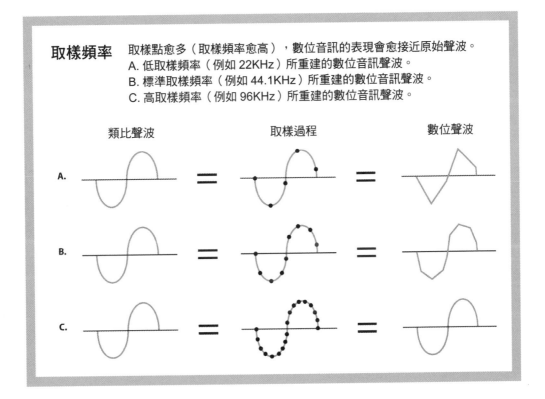

取樣頻率 取樣點愈多（取樣頻率愈高），數位音訊的表現會愈接近原始聲波。
A. 低取樣頻率（例如 22KHz）所重建的數位音訊聲波。
B. 標準取樣頻率（例如 44.1KHz）所重建的數位音訊聲波。
C. 高取樣頻率（例如 96KHz）所重建的數位音訊聲波。

類比聲波　　　　取樣過程　　　　數位聲波

A.

B.

C.

奈奎斯特定理

奈奎斯特定理（Nyquist Theorem）以其發現者——工程師哈利·奈奎斯特（Harry Nyquist）的姓氏來命名。該定理說明，取樣頻率必須至少達到被取樣聲音最高頻率的兩倍。如果取樣頻率低於最高頻率，就會在轉換過程發生一種稱為疊頻（aliasing，又稱混疊）的現象，讓某些頻率失真。人耳可聽見的最高頻率達 20KHz，因此 20KHz 的頻率每秒要取樣 40,000 次。

然而研究人員發現，當取樣頻率高於最高的預期頻率時，轉換過程仍會發生疊頻。有鑒於此，在 A/D 轉換器開始處理前先置入低通濾波器，以阻擋所有高於 20KHz 的頻率。低通濾波器不一定能像防火牆那樣精準阻擋高於某一特定點的頻率，而是使頻率逐漸下滑。這種斜坡效果會削減大於 20KHz 的頻率。為了補償這種斜坡效果，取樣頻率因此做了調整，使錄音的最高頻率可達到 22,050Hz。這樣一來，A/D 轉換器就可以往上取樣更多訊號，才不致於引發明顯的疊頻現象。這也是 CD 標準聲音取樣頻率定為 44.1KHz 的緣故。

量化或位元深度

位元深度指的是聲波振幅的測量或取樣方式。下圖中，取樣頻率的量測值以水平軸表示，位元深度的量測值則以垂直軸表示。位元深度 16 使用了 65,536 階來測量音量；24 位元深度使用了 16,777,216 階（譯注：以數位音訊來說，通常以 24 bit 來稱呼 24 位元深度。以此類推，本書將以 bit 來表示位元深度）。如你所見，24 bit 的解析度是 16 bit 的 256 倍，因此 24 bit 表現出的波形音量也比較好。位元深度愈高，就代表振幅的解析度愈高。

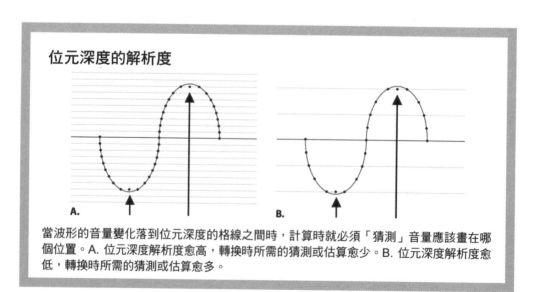

位元深度的解析度

A.

B.

當波形的音量變化落到位元深度的格線之間時，計算時就必須「猜測」音量應該畫在哪個位置。A. 位元深度解析度愈高，轉換時所需的猜測或估算愈少。B. 位元深度解析度愈低，轉換時所需的猜測或估算愈多。

數位音檔

數位音檔涵蓋 A/D 轉換器收集到的所有資料。音檔大小會根據三個因素而有所不同：取樣頻率、位元深度、和時間長度。

取樣頻率大小

48KHz 跟 96KHz 的檔案大小相差 200%。也就是說，相較於同樣長度、位元深度、取樣頻率 48KHz 的音檔，96KHz 的數位音檔大小是前者的兩倍大。

位元深度大小

16 bit 跟 24 bit 的檔案大小相差 300%。也就是說，相較於同樣長度、取樣頻率、24 bit 的音檔，16 bit 位元深度的數位音檔大小是前者的三倍大。

音檔的解析度會決定數位音訊工作站處理該檔案所需的運算能力。如果是高解析度音檔，數位音訊工作站需要更強大的運算能力。對某些系統來說，這意謂著需要更長的算繪（render）時間，而且在同時回放多個音檔時可能發生回放抖動（jittery playback）情形。隨著中央處理器（CPU）處理速度愈來愈快，未來家用電腦很快就不用倚賴外部處理器，而能獨立處理更多的高解析音軌。

音檔畫面全覽

下圖是 Sony Sound Forge 的音檔畫面：

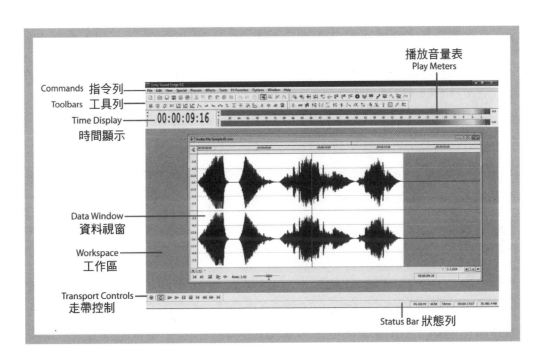

資料視窗顯示的是音檔波形。上一頁的範例是立體聲音檔，所以顯示兩條波形。上面的波形是左軌，下面的波形是右軌。波形左邊的數字表示音檔的振幅；音檔上方的數字表示時間長度，游標線表示音檔正在播放的位置。

波形中央的實線稱做零位線，表示此處的氣壓沒有任何改變。這是沒有任何音訊的位置，也稱做基線。如果一段音檔切換成靜音或插入無聲片段時，波形的取樣點仍會顯示在取樣頻率的間隔上，只是全部都落在這條線上。

專業音檔格式

專業音響領域有三種主要的音檔格式。這些檔案格式採用未經壓縮的脈衝碼調變（pulse code modulation，PCM），並以最高品質傳遞。幾乎所有專業聲音軟體都能處理這些檔案。以下是這些格式的簡單介紹：

.AIFF 檔
（Audio Interchange File Format 音訊交換檔案格式）
由蘋果公司（Apple）開發

.WAV 檔
（Waveform Audio Format 波形音訊格式）
由微軟公司（Microsoft）開發

.BWF 檔（偶爾會是 .BWAV 檔）
（Broadcast Wave Format 廣播波形格式）
由歐洲廣播聯盟（European Broadcast Union）制定

BWF（廣播波形格式）是 WAV（波形音訊格式）的下一代，這種檔案格式是目前業界公認的新型音檔標準。它的檔案架構允許包含詮釋資料（metadata）、時間碼戳記（time code stamping）跟交錯式檔案（interleaved file）。基本上 BWF 就是資料大量擴充的標準 WAV 格式。

MP3 檔
MP3 是壓縮過的音檔格式，在消費市場上很受歡迎。這種檔案通常應用在網路音檔分享、MP3 播放器，還有影像遊戲上。MP3 在維持合理音質的前提

下，將檔案壓縮成原來的 1/10 大小。多數人無法分辨 .WAV 檔跟 .MP3 檔的音質差異，但對專業錄音師來說，兩者的音質差異就跟用指甲刮黑板一樣恐怖。縱使音效最後發行規格可能是 MP3 檔，但是以 WAV 格式來進行錄音、剪輯和母帶後期處理（master），再轉檔成 MP3，效果還是好多了。

時間碼

SMPTE 時間碼（譯注：此為美國電影電視工程師協會制定的一套時間碼格式，將時間以「小時：分鐘：秒：影格」來表示，影視製作多採用這種時間碼）是一種時間戳記系統，讓影片跟電影的每個影格（frame）都得到一個特定的時間位址。影片每秒有 30 個影格（用 fps〔frame per second〕來表示每秒有多少個影格）；電影每秒有 24 個影格。最常用的時間碼為 29.97NDF（non drop frame，無丟格）。丟格（drop frame）時間碼每隔一段時間就會丟掉影格，以補償電視開始出現彩色畫面後所丟失的時間。不過這點對聲音來說並不是特別重要，除非是在處理影片，那就一定要確認聲音跟影像的影格率（frame rate）一致。

MIDI

由大衛・史密斯（David Smith）在八〇年代早期建立。MIDI（musical instrument digital interface 樂器數位介面的縮寫）是一種讓電腦跟樂器互相溝通並同步的通訊協定。音訊不經由 MIDI 線傳輸，而是透過 5 針的 DIN 接頭導線來傳輸數位訊息。較新的通訊協定使用 Firewire、USB 接頭也是相同道理。（譯注：DIN 為 Deutsche Industrie Normen 德國工業標準學會的縮寫，這邊指的是該學會制定的某一種訊號傳送用接頭。）

MIDI 器材跟介面幫助你把合成器跟其他器材連接到數位音訊工作站上，然後你就可以透過實體鍵盤在軟體上演奏音色模組。數位樂器演奏起來的效果就跟真實樂器一樣充滿生命力。

SPDIF

SPDIF（Sony/Phillips digital interface，Sony/Phillips 數位介面的縮寫）是數位音訊傳輸的一種通訊協定。SPDIF 最常使用的接頭是 RCA 梅花頭，這種格式在專業與家庭劇院在內的消費級器材中都能看見。在使用 DAT 錄音機的年代，SPDIF 線的用途是將 DAT 錄音機的數位音訊輸出到工作站。由於傳輸的全都是數位訊號，不經過數位化轉換、或聲音重錄的過程，因此聲音非常乾淨。

Studio Equipment
13 錄音室器材 選對器材

了解錄音與數位音訊工作站的基本原理後,現在我們來看看錄音室裡需要什麼器材。首先來看看數位音訊工作站重要的組成部份。以電腦為基礎的數位音訊工作站包括五項主要元素:

1. 數位音訊工作站(digital audio workstation,DAW)
2. 插件(plug-in)
3. 音效卡/聲音介面 (sound card / audio interface)
4. 監聽喇叭 (moniter)
5. 儲存裝置 (storage)

數位音訊工作站

數位音訊工作站是施展所有魔法的地方。聲音檔可以在這裡打開、接受處理,以各種想得到的方式操弄。獨立型工作站(standalone workstation)不需要以電腦做為系統主機;但靠電腦運作的系統搭配軟體,功能會更多樣化、效果也更好。以電腦為基礎的數位音訊工作站會消耗電腦主機的處理能力與大量的RAM(隨機存取記憶體)容量。

在挑選軟體前,要先有一台可以擴充 RAM、又快又穩定的電腦。每個工作站都有不同的電腦需求,購買前要先了解這些需求。多數工作站都要靠主機處理資訊,Pro Tools HD 例外。這套軟體使用外部的處理器來處理所有音訊,電腦僅用來控制軟體,是專業電影與音樂製作的業界標準系統。

非破壞性剪輯

在類比磁帶的年代,剪輯意謂著真的拿著刀片一劃一劃地切開磁帶,然後拼接到另一段磁帶上,這個看似野蠻的過程非常繁瑣且耗費時間,況且具有破壞性。有了數位音訊工作站後,你其實只是在置入聲音檔,而這些置入的資料則構成了剪輯清單(edit decision list,EDL)。

在數位音訊工作站上,剪輯清單稱為一個專案(session)。當檔案需要拼

接或做淡入淡出時，你是在製作一張複雜的播放清單。工作站會根據時間軸（timeline）來決定什麼時候播放檔案，音軌清單（track list）則決定要播哪一軌檔案。清單中包含許多其他要素，像是音量與音場（pan）設定、效果或插件設定，以及自動化設定。這些資料會全部儲存在該專案的資料夾裡，儘管專案做了一些變更或修改，原始音檔仍維持不變。

　　Sound Forge 這類數位剪輯軟體的運作方式則有些不同。在檔案確實儲存之前，所做的改變都是非破壞性的；但是當檔案儲存後，音檔的原始內容就會改變。檔案儲存前的剪輯或其他更動要不是儲存在 RAM 上，就是存在硬碟的暫存檔案夾裡。當檔案播放時，編輯器會指出暫存檔案位置，無縫地回放音檔。

工作站種類

　　數位音訊工作站軟體有各種外觀與大小，主要可分為三類：

■剪輯工作站（editing workstation）
■取樣循環工作站（loop-based workstation）
■多軌工作站（multitrack workstation）

這三種工作站各自有其獨特的數位音訊處理方式。下面是每種工作站的簡介：

剪輯工作站

　　剪輯工作站通常稱為編輯器（editor）或波形編輯器（wave editor），這些工作站大多提供兩軌的聲音剪輯功能。不過最近 Sony 提升規格推出了多軌的版本 Sound Forge 9 。編輯器可以對音檔做各種處理，並且完成母帶後期處理工作。最新的編輯器可以置入插件鏈（plug-in chain），同時執行數個插件，讓你即時聽到它們合力運作的效果。雖然大多數編輯器都可以運用交叉淡化（cross fade）跟一些限定的混音技巧，但你會發現取樣循環或多軌工作站在這個層面的工作能力更強大。

取樣循環工作站

　　Abelton 出品的 Live、Apple 的 Garage Band、Sony 的 Acid 等工作站都可以將現成的音檔在時間軸上做循環。軟體畫面中的格線用來表示音樂小節，方便你將不同的循環音檔完美地設定在對應的節拍上。這不僅很方便進行音樂創作，也是一套很好的音效設計工具。

　　取樣循環程式很適合用來製造合成聲音與科幻素材。由於音高移轉（pitch

shifting）非常容易，因此你可以在不同音軌上以不同音高來疊加同樣的聲音。大多數的取樣循環軟體也可以當做多軌錄音機，使用起來更加靈活，充滿無限可能。

多軌工作站

多軌工作站專門用來進行多個音軌的錄音與混音，運作起來跟原來使用類比兩英吋盤帶錄音機的方法相同。不過兩者的差異在於數位多軌系統提供了無限變化的可能，音軌可以移動、交叉淡化，甚或用滑鼠輕輕一點就能翻轉過來。多軌工作站既是錄音機、也是混音器，它跟類比混音系統具有同樣的功能，像是插入（insert）、子群組（subgroup）與主推桿（master fader）；而其優勢是工作站上的各種工作都能完全自動化執行，讓混音控制更精確。

軟體選擇

軟體是數位音訊工作站的核心。事實上，它就是工作站本身。工作站類型的選擇要視你的需求而定。如果只是單純剪輯用途，像 Sound Forge 這類的編輯器就可以完美執行；如果要做聲音設計，取樣循環或多軌工作站比較適合。

預算允許的話，結合這三種工作站能讓你有最多的選擇和聲音處理工具。但如果為了聲音設計而必須在多軌和取樣循環工作站之間擇一使用，取樣循環工作站可能俾較好。它除了軟體循環的功能外，還保有多軌錄音的功能。

插件

在類比聲音製作的年代，外部處理器是透過實體插線（patch）來連結混音台的訊號鏈以進一步修飾聲音。數位音訊工作站的運作方式也一樣，不過倚賴的卻是插件。插件基本上是一種應用在音檔資料上的數學運算或演算法。由於插件是只存在於數位世界的軟體，因此沒有實體插線或昂貴的硬體組件。這樣的科技進展為專案工作室帶來了物美價美的工具。

隨著現今電腦的處理能力的提升，插件能夠即時地應用在音檔上，它跟類比系統使用外部處理器的運作方式相同。訊號（儘管只是 0 與 1）傳送到處理器（或插件），經過處理後再送回主混音當中。在類比系統中，進出處理器的訊號音量需要做調整，以防訊號超載或削峰失真。

軟體插件有幾種類型：

■ Direct X（由 Microsoft 公司開發）

■ RTAS—Real Time Audio Suite 即時音訊套件 （由 Digidesign 公司開發）

■ VST—Virtual Studio Technology 虛擬工作室技術 （由 Steinberg 公司開發）

大多數的數位音訊工作站都支援這三種格式，但購買前仍要跟軟體製造商仔細確認插件的相容性。記住，插件是軟體，一旦打開包裝後就不能退回原購買的商店。為了避免軟體被盜用，有些廠商如 Audio Ease 會設計要有加密鎖（dongle）才能夠啟用程式。其中一種廣泛使用的加密鎖是 iLok，這支 USB 鑰匙是由 PACE 這家防盜公司所製造，用來儲存你所有喜愛軟體的使用許可。

針對插件開發的新一代外部處理技術陸續問世。舉例來說，TC Electronics 和 Universal Audio 兩家廠商目前提供的音訊處理插件，其外部處理器是透過 PCI（peripheral component interconnect，周邊組件互連的縮寫）插槽或 Firewire 來連接電腦。Digidesign 的 ProTools 軟體則提供了可以在 DSP（digital signal processing，數位訊號處理的縮寫）專利晶片上運行的 TDM（time-division multiplexing，分時多工的縮寫）插件。經由外部處理來釋放中央處理器，讓電腦專注執行檔案播放，而不是執行插件的複雜運算過程。

最常使用的插件類型分別是：

類比模擬器

發燒友（audiophil）對數位音訊最大的抱怨經常是聲音太冷調、太刺耳。類比聲音是用真實的電路來做處理，過程中自然而然會讓聲音變得溫暖，這是數位處理的缺憾。為此，軟體開發者打造了能夠重現類比處理那種溫暖音色的插件。類比模擬器（analog simulator）為數位聲音增添了溫暖的特性。我最喜歡的是 PSP 推出的 Vintage Warmer，套用他們的預設值就能夠立即得到專業效果；當然你也可以自行做些調整與實驗來找到想要的聲音。

PSP Vintage Warmer

自動修剪／裁切插件

音軌轉換器插件

壓縮器插件

自動修剪／裁切

　　大多數的數位音訊工作站都會提供一組工具，讓你得以動手剪輯。自動修剪／裁切（auto trim／crop）工具可以移除檔案中的無聲片段，並且根據預設參數在開頭跟結尾處自動做淡入淡出效果。當一段音訊頭尾的波形不在零位線上而發出咔嗒聲或爆音時，這個功能對移除檔案頭尾的雜訊很有幫助。

音軌轉換器

　　音軌轉換器（channel converter）可以將單聲道音檔轉換成立體聲音檔，反之亦然。此外，它還可以執行音像移位效果（panning effect）跟音軌交換（swapping channels）。

壓縮器

　　壓縮器（compressor）可以自動控制訊號的音量大小，預防訊號超載並維持穩定的音量。補償性增益（makeup gain）通常插入在壓縮器訊號鏈的末端，用來加大壓縮過的訊號音量。壓縮器對於控制整體

聲音的平衡很有幫助，對多軌一起混音的狀況特別有效。

圖形等化器

圖形等化器（graphic equalizer）的特色是可以增減不同的頻段（band of frequency）以修飾整體音色。頻率可以畫分成多個頻段，最常分成 5、10、20 或 30 個頻段。等化器的頻段愈多，每段的頻寬就愈窄。

圖形等化器插件

參數圖形等化器

相較於圖形等化器，參數圖形等化器（paragraphic equalizer）對頻率的選擇與頻寬的調整有更好的控制力。它可以增減特定頻率的增益值，卻極少或甚至不會影響周遭的頻率。參數圖形等化器是剷除特定頻率的利器，例如電視機發出的 15KHz 蜂鳴聲。

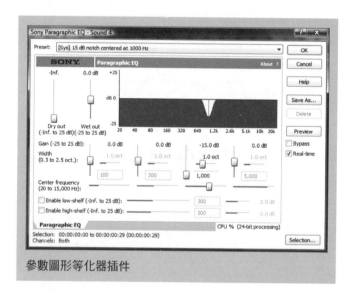

參數圖形等化器插件

閘門

閘門（gate）打開時，高於特定音量、也就是高於閾值（threshold）的聲音

可以通過並且被聽見；閘門關閉時，音量低於閾值以下的聲音則會被消音而無法被聽見。閘門效果器能幫助自動降低背景噪音。設定閘門參數時要小心，如果設定得太極端，聲音會被切斷。

閘門插件

插入靜音

在音檔中插入靜音（insert silence）的意思是在音檔的某個位置加入一段設定好的時間長度，以調整整體音效的時間。舉例來說，假使你手上有時鐘發出的單一滴答聲，經過降低背景噪音後，以及壓縮跟正規化處理後，現在這個聲音樣本處理乾淨了。你可以插入靜音段落讓滴答聲循環播放，聽起來就像時鐘在走一樣。如果這個取樣占 10 個影格，在檔案後面插入 20 格的靜音（別忘了，1 秒有 30 個影格），就會得到一個 1 秒鐘的聲音樣本，循環播放就可以製造出準確的時鐘滴答聲音效。

殘響和延遲（delay）這類插件會延長實際音檔的聲音。使用時，如果檔案結尾不是完全無聲而無法讓效果繼續延長，聲音在音檔播完後就會自然停止。如果聲音在未完成前就中斷，聽起來會好像哪裡出錯了一樣。遇到這種情況，你需要在檔案結束後加上足夠的靜音片段，讓具有延遲或殘響效果的尾音能持續淡出，直到聲音自然消失。

預計要做成音訊 CD 的音軌在開頭的地方必須插入 15 格（或半秒）的靜

靜音插入插件

音，這樣 CD 播放器在播放前才有足夠的時間去讀取音軌。不加上靜音片段的話，CD 播放器一前進到該音軌時，音軌的開頭會被切掉一小部分，通常發生在按下「上一首」或「下一首」按鍵的情況。

限幅器

限幅器基本上是一種具有極高、或無限大壓縮比例的壓縮器。所有的壓縮器都能當做限幅器使用。限幅器對現場錄音機這類器材來說最為實用，能夠預防錄音時訊號到達峰值或削峰失真的情形。

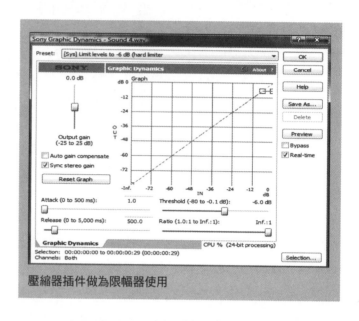

壓縮器插件做為限幅器使用

降噪

降噪插件（noise reduction plug-in）是透過掃瞄、偵測和移除噪音的方式來處理音訊。FFT（fast Fourier transform 快速傅立葉轉換的縮寫）降噪讓你能擷取音訊中的噪音片段，並將擷取下來的片段做為要從整個檔案中移除的音頻參考。接著軟體會以

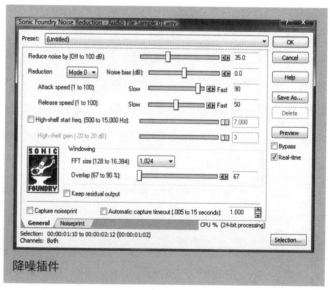

降噪插件

強大的運算能力來分析其餘的音檔，從檔案中移除或降低那個特定噪音的特色。選擇「擷取」樣本時，一定要選一段只包含噪音的聲音段落，才會有最好的降噪效果。

降噪插件雖然是非常強大的工具，但還是要適度使用。為了移除噪音而過度處理聲音，會造成抖動和打嗝般的不自然數位聲音。高頻噪音比低頻噪音更

容易察覺，如果沒辦法運用插件找到一個好的平衡點，那就用等化器去調整較高的頻率。再次強調，降噪要適可為止。

正規器插件

正規器

正規器（normalizer）用來設定音檔的最大音量。利用這個設定，插件可以在不影響檔案動態（dynamics）情況下，將音檔的整體振幅等量增減到預設值。在某些應用程式或 CD 播放器中，就算正規化音檔剛好落在數位零的音量位置，仍然可能造成削峰失真。因此，應該將音檔做正規化調整至數位零以下的 -0.5 dB 位置。

MP3 轉檔過程中應該使用正規器，來避免發生削峰失真情形。一般來說，檔案轉成 MP3 前應該把正規器設定在 -1dB 到 -2dB 之間。轉檔後要檢查檔案，確保沒有削峰失真。

音高轉移

音高轉移（pitch shift）是一種強大的插件，用來提高或降低聲音的音高。傳統上，音高愈高，波長愈短；音高愈低，波長愈長。音高轉移是聲音設計常用的技巧之一。降低音高會使得聲音馬上變重，聽起來更雄偉。

有些音高轉移插件可以提高或降低音高，同時維持聲音的長度（duration）。這個效果如果適度使用時可能不會被察覺；不過使用極端的話，會出現《駭客任務》裡聽到的數位失真效果。

音高轉移插件

殘響

殘響插件（reverb plug-in）賦予音檔特定環境的聲音特性，例如音樂廳、教堂、或下水道等等。多年來，這些插件演變得非常複雜。現今的卷積殘響效果器（convolution reverb）讓你能夠取樣一個地點或空間的脈衝響應（impulse response，IR）；一旦取樣後，該空間的聲學反應就能應用在其他音檔上，準確性很高。

殘響插件

最好且最多人使用的其中一種卷積殘響效果器插件是 Audio Ease 開發的 Altiverb。這款軟體有超多預設效果，還附帶一張脈衝響應光碟，讓你可以直接在現場錄製自己的脈衝響應，再應用到錄音上。Audio Ease 有一個開放社群資料庫，你可以跟其他使用者分享你的脈衝響應。Altiverb 社群資料庫裡面比較特別的脈衝響應包括金屬管、直升機座艙、手機擴音器，甚至是垃圾桶。Altiverb 是專業聲音設計師的必備工具。

頻譜分析儀

頻譜分析儀（spectrum analyzer scope）這個插件用來觀測音檔的即時頻率

頻譜分析儀插件

分布圖與各頻段的音量分布情形。這個工具可以找出不想要的頻率，並觀察其與其他頻率的音量關係。

時間延展或壓縮

時間延展／時間壓縮（time stretch ／ time compression）效果器可以延長或縮短音檔時間而不影響音高（pitch）。小幅度使用就很有效，而且不會被察覺。這在音檔需要符合特定時間長度時非常好用。

時間延展／壓縮插件

插件鏈

插件鏈是一系列以菊鏈（daisy-chain）技術串連在一起的處理器，可以一次完成所有的效果。使用插件鏈時，必須適當調整音量，這樣插件才不會造成進入下一個處理器的輸入訊號失真或音量過高。除非要做出特殊效果，不然最好有節制地使用效果器，太多效果會削弱原始聲音。多數效果處理器（effect processor）都有一個乾／溼旋鈕（dry ／ wet knob），可以選擇效果較「溼」（全面加上效果）或較「乾」（不做效果處理）、或是乾溼的混合。

在插件鏈中放置效果器的順序會影響其前後的使用效果。如果在插件鏈最末端放置殘響效果器插件，殘響效果器會處理在它之前的所有插件；如果殘響效果器放置在插件鏈最前端，表示殘響聲音也會被之後的插件再次處理。殘響效果器插件通常都會放在插件鏈的最末端。殘響效果器如果放在高比例的壓縮器之前，殘響尾音會忽大忽小抖動。

音效卡和聲音介面

音效卡跟聲音介面是軟體用來把聲音帶進或帶出數位音訊工作站所使用的裝置。音效卡裝在電腦內部的 PCI 插槽上；聲音介面則是透過 USB 或 Firewire 線來連接電腦的外部裝置。數位音訊工作站都有自己能夠處理的最大解析度限制，音效卡跟聲音介面具有內建的 A/D 與 D/A 轉換器，用來決定數位音訊工作

站所能使用的最大取樣頻率及位元深度。

數位音訊工作站可以搭配使用很多不同廠牌型號的聲音裝置。現在多數的電腦都有可以處理高解析度音訊的內建音效卡，這些消費級裝置能夠提供一定程度的音訊播放品質，但不代表足夠精確。音效卡和聲音介面就像是現場錄音機的耳機擴大器一樣，它們不影響音訊的實際品質，只會影響人耳聽到的聲音。然而，這些裝置的音訊輸入會直接影響錄音的品質。

音效卡有時候會把來自電腦的噪音也加到錄音當中。有鑑於此，於是有人發明了接線盒（breakout box，BOB）這種裝置，將音效卡的輸入孔分離出來。聲音介面並不會有這種問題，因為它們只透過一條專門傳輸資料的數位線連接到電腦。

選擇這類器材之前，要考慮下面幾點：

聲音會直接錄進電腦嗎？

需要 XLR 或 1/4 英吋的接頭嗎？

需要幾軌的輸出？（如：5.1 環繞聲混音）

需要耳機孔跟音量控制嗎？

需要 SPDIF 接頭嗎？

需要 MIDI 介面嗎？

裝置會用在多台電腦上嗎？（筆記型和桌上型電腦都算）

需要使用高解析度的取樣頻率嗎？

這些問題會幫助你決定要使用音效卡或是聲音介面，指引你找到適合的設備。

監聽喇叭

監聽喇叭這個名詞是指經過專門設計、組構，在聲音重現時具有平坦頻率響應的專業級喇叭。「喇叭」（speaker）一般則是指聽起來不錯，但不太適合專業用的消費級喇叭。專業級喇叭與消費級喇叭的差別在於準確度。

監聽喇叭是錄音鏈的最後一環，對於能否準確重現聲音來說至關重要。聲音經過渲染的監聽喇叭會讓剪輯師以為聲音需做某些修正。舉例來說，消費級喇叭經常針對低頻做加強，而這種人為的加強會強化實際的聲音。如果在專業製作中使用這種喇叭，你會以為低頻需要用等化器來修正，但其實低頻並沒有問題。

如同專業級麥克風一樣，專業級監聽喇叭也要有寬廣且平坦的頻率響應範圍。雖然有些麥克風會加強特定的頻率，但對監聽喇叭來說是不必要的。專業

級監聽喇叭在 20Hz ～ 20KHz 、甚至更廣的範圍內都要有平坦的頻率響應,挑選監聽喇叭時必須記住這點。

主動式與被動式監聽喇叭

監聽喇叭分為兩種:主動式與被動式。主動式喇叭(需供電)的每個喇叭音箱都有內建的擴大機來驅動喇叭。使用主動式喇叭時,每支喇叭的輸出音量大小要做匹配,確保真的達到立體聲平衡。藉由調整每支喇叭的音量控制旋鈕就可以做好音量匹配。被動式監聽喇叭沒有內建擴大機,因此需要外接擴大機來放大訊號。

擺放位置

監聽喇叭的擺放位置跟聽眾耳朵的相對關係非常重要,這將影響你聽聲音的方式。監聽聲音的方式有三種:遠場、近場、以及使用耳機。

遠場監聽喇叭(far field monitor)很大(大概從 2×3 英呎、約 60×90 公分起跳),通常架在錄音室內的假牆面或天花吊板底面。這種監聽喇叭在音量大的狀況下會發出正確的聲音。由於擺放位置離聽眾較遠,因此受房間聲學環境的影響較大。遠場監聽喇叭一般用於音樂和電影原聲帶的混音作業,價格非常昂貴。

近場監聽喇叭(near field monitor)的尺寸較小(通常小於 2×2 英呎、約 60×60 公分),擺放在靠近聽眾的位置。由於距離較近,比較不受房間聲學環境的影響,聲音的重現程度也比較正確。近場監聽喇叭不像遠場監聽喇叭那麼貴,比較適合宅錄或專案工作室使用。近場監聽喇叭應該擺在距離牆面至少 1 英呎(約 30 公分)以上的位置,而且不可以放在房間角落,以防低頻在牆角和牆面之間來回堆疊、增強。喇叭可以放在桌上或腳架上;放桌上的話,可以利用隔離墊來削減喇叭發聲時的振動。

超低音喇叭(subwoofer)通常會跟近場監聽喇叭搭配使用,用來彌補大多數近場監聽喇叭不容易重現的低頻,頻率通常落在 20Hz 到 80Hz 之間。超低音喇叭多半擺放在房間角落。將超低音喇叭與地面隔開的好方法之一是使用腳錐(feet),把它的尖端放在地面,能夠減少經由地面、牆面及天花板傳導的低頻吸收量。

耳機是進行批判式聆聽的最準確方法。它是錄音師的聽診器,讓聆聽者只聽見訊號本身,不受房間聲學與環境聲音(從窗戶外傳來的鳥叫聲、空調聲等

等）影響。要注意的是，耳機很難準確重現極低頻（低於 50Hz），因為這種頻率比較多是感覺、而不是聽覺，儘管如此，耳機還是能提供最準確的重現聲音，你的錄音室裡最好要有一副耳機。

定位

理想的監聽喇叭位置應該定位（position）在耳朵的高度，架得太高或

正確的監聽喇叭擺法

太低都會影響聽到的聲音。監聽喇叭應該左右對稱，與聆聽者呈等邊三角形關係。聆聽者在三角形中間的這個位置叫做甜蜜點（sweet spot），是最佳的聆聽位置，能同等地聽到從兩支喇叭傳來的聲音，也是準確重現真實立體聲音場最重要的位置。

播放參考（playback reference）

在音樂界，一剛開始在百萬錄音室裡錄製歌曲，然後再拿去汽車音響、甚至只有五十美元的立體聲系統播放做為參考，都是很常見的事。這種做法已經行之有年，主要是為了讓專業人員聽到聽眾實際會聽見的混音。百萬立體聲音響並不是一般聽眾常用的聽歌器材；一般人經常使用車內音響、帶去海灘的隨身聽，或像現在這樣大家都用手機來聽音樂。電視專業人員也採用同樣的方法，電視轉播車會用頻寬較窄的單聲道喇叭來製作混音參考，確保成品在一般電視機上也會好聽。

在電影界，製作混音參考的方法有兩種。一種是在一間設置得像電影院一樣的錄音室裡混音和監聽電影。這樣的錄音室稱做配音棚（dubbing stage）或混音棚（mixdown stage），混音師坐在觀眾席，像看電影那樣聽聲音。另一種是利用家庭劇院系統來監聽特別要以 DVD 格式發行的電影混音。迪士尼（Disney）是第一家把院線發行（theatrical release）版本做成家庭劇院混音（home theater remix）版本的主流片廠，並巧妙地將其命名為「迪士尼強化家庭劇院混音 5.1」

（Disney 5.1 Enhanced Home Theatre Mix）。

運用不同種系統來聆聽你的聲音、音樂、或其他經器材處理過的聲音，有助於更進一步了解混音的狀況。包括專業系統在內，每個系統聽到的聲音都不同。於是，THX（編按：THX 源自於喬治盧卡斯的第一部科幻片《五百年後》〔THX 1138〕。1982 年，盧卡斯影業成立 THX 工作室，從事影片錄音工程，並積極研發電影院音響系統的改善方案）這些公司就制定了標準來修正這個問題，規範電影院跟家庭劇院聲音聽起來應該有的表現。只要這些標準愈來愈廣泛應用，娛樂體驗的整體品質就會提升。

我記得第一次觀賞《星際大戰》的時候，我坐在汽車電影院的躺椅上，有一支單聲道喇叭吊在我爸的車窗外，當時還是小孩子的我對那個聲音十分驚奇。然而，導演喬治·盧卡斯卻對自己精心製作的混音必須在低於標準的器材上播放感到失望。正因如此，他創造了 THX（Tomlinson Holman Experiment，湯姆林森·霍爾曼實驗），並以其主要開發者來命名（編按：湯姆林森·霍爾曼為美國電影理論家、聲音工程師、盧卡斯影業〔Lucasfilm〕THX 認證及後來 10.2 環繞聲系統的開發者）。

THX 做為電影院與家庭劇院器材的認證標準，雖然認證項目包含影像跟聲音，但最知名的還是它對聲音的研究。THX 認證的電影院在聲學環境、播放系統和整體噪音值等層面都必須符合嚴格的規範，涵蓋範圍從空調系統、電影投影機、到隔壁影廳播放聲軌所產生的噪音。THX 認證的家庭劇院器材可以確保影片內容以高度準確的方式重現。THX 的目標是要讓觀眾聽到電影工作者所期望呈現的混音效果。

播放音量

整體來說，播放音量要維持穩定。雖然一定會遇到那種檔案太小聲、需要調大監聽喇叭音量，才能確認有沒有雜訊或背景噪音的狀況，但是聽完後，仍應保持好習慣將監聽音量回復成原來的大小。這樣有助於訓練耳朵在某種平均的音量下聆聽不同檔案。

大多數專業錄音室的監聽喇叭平均音量落在 80dB 左右。你可以在 Radio Shack 這類電器行裡買到音量表，用音量表適當地校正錄音室監聽喇叭音量。校正好監聽喇叭後，試播一些音樂 CD 跟電影 DVD，幫助自己適應房間的聲音。如果愈清楚知道監聽喇叭是如何重現聲音的，就愈容易運用它來工作。

注意，長時間暴露在大聲環境下會導致耳朵疲勞，最後導致耳朵損傷。

聽覺疲勞

即使是在適當音量下聆聽，每隔幾小時還是要讓耳朵休息一下才行。監聽聲音時經常會發生一種現象，就是錄音師「聽不見在混什麼」。這是因為耳朵一直重覆聆聽同樣的聲音或歌曲，失去了分辨聲音好壞的能力。耳朵開始疲乏，思緒也逐漸無法專注。發生這種情形時，放下你手邊的混音工作去休息吧！隔天或幾天後再重新檢視混音，你會有新的想法，也會對聽到的東西感到吃驚。

開關監聽喇叭

工作室電源開啟時，監聽喇叭一定要最後再打開；電源關閉時則要第一個關掉。這樣做可以保護喇叭，避免關閉其他器材時產生尖峰訊號（spike）而傷害喇叭。監聽喇叭如果跟其他器材的電源同時開啟或關閉（也就是所有器材共用同一個開關）也會造成傷害。將所有監聽喇叭接在同樣的電源供應器或排插上，工作會變得容易許多。

儲存裝置

無論挑選何種廠牌的數位音訊工作站，都要遵循一項不變的原則：務必將檔案儲存在電腦 C 槽以外的其他磁碟上。C 槽是儲存作業系統與應用程式的空間，如果你將影音檔案放在 C 槽，就等於強迫電腦同時存取多個磁區而衍生遲緩反應與播放問題。

利用不同磁碟來負責播放工作，讓 C 槽硬碟專注執行作業系統與應用程式。檔案存在不同磁碟上也可以避免當 C 槽或作業系統不穩定時資料遺失或損壞的意外。如果必須重灌作業系統或是當機了，你會遺失這顆硬碟的所有資料。所以安全第一，務必把你的檔案存在不同硬碟上，而且要經常將硬碟資料備份到固態媒介上（CD 或 DVD）。

購買儲存硬碟時，要挑選轉速至少高於 7200 rpm（譯注：revolutions per minute 每分鐘轉速的縮寫）的型號。這個速度是指硬碟轉速與資料搜尋速度。轉速一定要快，才能即時播放多個檔案。磁碟陣列（redundant array of independent disks，RAID）也能加快速度；不過一顆良好的舊式硬碟就能有不錯的效果。

磁碟重組能夠減少存取資料時的資料塞車情形。每個月要固定清理硬碟，

釋放存取空間、備份並刪除老舊資料。硬碟跟電腦一樣，在涼爽狀態下運作得比較好，在極高溫下速度會減緩，最後會燒壞。

這年頭，器材多不代表就會有好聲音

羨慕別人的機櫃

在過去，一間宅錄工作室看起來可能就像 NASA 的小型控制室一樣，到處都是導線、跳線排（patch bay）、滿機櫃的器材跟上千顆訊號燈。如今只要一台桌上型電腦跟一副 好耳機就能製作出專業效果。也就是說，用不著去羨慕別人的機櫃，雖然這是工程師常有的心態，是一種想擁有更多器材的慾望。

擁有一堆器材雖然代表有更多的工具選擇，但奇怪的是你不會精通每樣器材。擁有少量、使用起來順手的器材總比擁有許多器材、卻不知道如何使用來得好。市面上永遠都會有酷炫的器材等著你去買，我也常常萌生罪惡感。買器材要有節制，你的荷包跟混音作品都會感謝你。

我們已經討論過錄音室的基本器材需求，接著就來看看還有哪些東西能改善室內聲響。

控制介面

數位音訊工作站的各種控制選項都在電腦內，所有主要功能，像是錄音、播放、停止和推桿移動都是由軟體控制。剛開始從類比進入數位的日子，老派的混音師總會抱怨他們不能用「手」來控制混音，這些經驗豐富的前輩已經習慣藉由實際移動推桿來控制音量。為了回應他們的需求，製造商著手研發一種透過 MIDI 線連接到數位音訊工作站的控制介面。這些介面把混音工作帶到電腦外，回到了混音師的手上。控制介面先驅之一是 Mackie 公司。他們的 HUI（human user interface 人性化使用介面的縮寫）協議能夠支援各大數位音訊工作站；Alesis、SSL、Tascam 等製造商至今仍以此做為產品的協議基礎。

HUI 問世以來，已經發展成 Mackie Control Universal（Mackie 通用控制介面）。它無疑是宅錄、專案工作室及專業錄音室最普遍使用的控制介面，可擴充的控制組件幾乎可以控制數位音訊工作站的所有主要功能，讓聲音處理工作具有更貼近實體操作的感覺。現今市場上有愈來愈多的控制介面；有些數位音訊工作站會把它當做外部控制器來使用。更新的控制介面則是透過 Firewire 或 USB 連接。

儘管控制介面不是必須，卻又無可取代。在進行自動化控制，也就是讓混音重複已執行功能的編排過程（例如：淡入淡出跟音場定位）時，如果使用控制介面，工作變得比較簡單。一旦你習慣用它來混音之後，就不會想回去用滑鼠混音了。小心，控制介面會令人上癮！

監聽管理系統

數位音訊工作站的音量輸出可以從聲音介面的內建目錄，或使用機器面板上的旋鈕來控制。然而聲音介面所能提供對聆聽方式的控制選項並不一定能滿足你的需求，於是有了像是 Mackie 的 Big Knob 或 PreSonus 的 Central Station 這類監聽管理裝置（monitor management device），方便你更靈活地控制監聽喇叭。

監聽管理系統有不同的控制器和功能，包括對講（talkback）、減量監聽（dimming）、單聲道混音（mono mixdown）、靜音（muting）、耳機監聽（headphone cues）、輸入選擇（input selection）、以及監聽喇叭選擇（monitor selection）等等。下面是這幾個功能的簡介：

對講

對講功能是控制室與錄音間的溝通管道，運用的是對講設備的內建或外接麥克風。對講內容透過控制室的監聽喇叭或耳機監聽混音來傳遞，而不會出現在錄音音軌中，讓控制室與演出人員能進行雙向溝通。對講功能設置在一些監聽管理裝置和混音器上；有些機器甚至可以將對講訊號輸入錄音機中（通常是兩軌錄音機），做為打聲板的功能。

減量監聽

按下 Dim 按鍵可以衰減混音音量（比方說 -20dB）。按鍵放開後，混音會回復正常音量。

單聲道混音

在進行立體聲混音時，最好測試混音在單聲道裡的狀況，檢查有沒有相位問題。

靜音

靜音按鍵的功能很容易理解，它在回授（feedback）或發出無預期極大音量的聲音時很有幫助。

耳機監聽

耳機監聽功能幫助你決定要把什麼內容送到耳機裡；這個功能連帶有一個音量控制器。

輸入選擇

如果需要在不同音源，像是 CD 播放機、電子琴、或其他音源輸入之間進行切換，這會很好用。

監聽選擇

使用一對以上的監聽喇叭有助於檢查混音在不同喇叭播放出來的表現。監聽選擇按鍵可以將音訊切換到不同喇叭中監聽，不需要手動跳線。

電源穩壓器

將所有器材插到一台電源穩壓器（power conditioner）有助於濾除交流電裡的雜訊，保護器材不受突波（surge）影響，並且改善音訊品質。當然，單一個電源開關也很方便，可以在一天工作結束後一次關閉所有器材的電源。記得先關掉你的監聽喇叭！

Designing Your Own Studio
14 錄音室設計 打造工作環境

　　錄音室是讓藝術家自我實踐創造力的空間。一間好的錄音室仰賴環境、靈感與科技三者的平衡。如果你在家工作，盡可能選擇一間遠離紊亂日常生活的房間。想著逃脫這一切、想著天堂……現在，回到現實，運用你手頭上的東西來工作吧！

　　剪輯用錄音室（editing studio）會影響你聆聽聲音的方式。房間的聲學環境必須經過處理，才能造就平衡性良好的聆聽環境。此外你還需要一間能讓耳朵與外界聲音隔絕的房間。

　　有一天我開著窗戶在處理一條環境音軌，讓我很挫折的是，音軌背景的鳥叫聲太吵。我一直在其中找可以使用的乾淨片段，但是直到我按下停止播放才意識到，原來我聽到的鳥叫聲不是來自音軌，而是從窗戶外傳來的。我感覺自己就像「三個臭皮匠」（Three Stooges，譯注：這是繼卓別林開拓無厘頭默片喜劇後，在 1922 到 1970 年間活躍於美國的知名喜劇組合。他們在哥倫比亞電影公司出演超過 190 部短劇）那樣急切地想去除畫中的污點，結果卻發現這個污點是光線造成的一樣。關上窗戶後，我繼續音軌地處理工作。

底特律修車廠的 A 錄音室

底特律修車廠的 D 錄音室

　　擁有一間能防止外在環境跟門外繞射聲音干擾的房間很重要。同樣地，也要避免門內的聲音傳到外面。我們來看看居家剪輯室的兩種不同空間設計：一、將地下室改造成工作室；二、將臥房改造成工作室。

將地下室改造成工作室

　　最理想的狀況是你有足夠空間跟預算可以去建造一間剪輯工作室。如果你已經在地下室蓋了一間擬音棚，比較干脆的做法是把工作室蓋在隔間牆的另一側，並在兩個空間中間裝一道窗戶；這樣你就可以在窗戶的一邊錄音，在另一邊的人演出音效。另一道步驟是在兩間房間中間蓋一道相隔 18 英吋（約 45 公分）的雙層牆，把兩間房的聲音隔開，這樣比較理想。

窗戶

　　窗戶可以裝上有機玻璃（plexiglass，編按：又稱塑膠玻璃），方便你看見擬音棚內進行的情況。塑料或玻璃窗工廠都會願意以一般玻璃的價格提供客製化需求。如果有做雙層牆的話，兩道牆再分別裝上一扇 1 英吋（約 2.5 公分）厚的有機玻璃窗

建造中的工作室窗戶

戶，以減少聲音傳導。將其中一面窗戶的安裝角度稍微傾斜，避免聲音在窗戶之間形成駐波（standing wave）。

纜線出入口

你可以設計一個出入口（port）讓纜線在兩個房間之間穿梭，不過一定還是會漏出一些聲音。試著讓出入口彼此錯開數英呎。最好在牆板的兩端焊上客製化的插孔（jack），而且務必讓音訊線遠離電線。在有插孔的狀況下，牆板之間也要間隔數呎。儘管有牆板，聲音仍然會洩漏出去，因此要再做額外的隔音補強。

聲學處理

一般來說，工作室不必像擬音棚一樣得把聲音整個密封住。如果預算夠的話，你應該採取跟第 10 章擬音棚同樣的步驟來建造工作室的門、牆壁和天花板。牆面不需要每英吋都貼滿吸音材質，而應該用水泥或膠帶將乾牆的縫隙填補好，並在表面上漆。接著，使用吸音泡棉來吸收房間殘響。聲學吸音棉板的尺寸不一，其中又以 2 英吋厚、2 英呎寬 × 4 英呎長（約 5 公分厚、60 公分寬 ×120 公分長）的大小最好用，室內設計的質感也會因此提升。

電力

如果你是從頭開始打造自己的工作室，務必將電力供應來源安裝在不同的斷路器（breaker）上。可以的話，工作室的電力接地（electric ground）要單獨一路、跟屋內其他電力隔開，才能消除空調、風扇和冰箱運轉時所產生的蜂鳴聲和哼聲。燈光開關避免使用調光器；就算使用調光器，也一定要把它跟工作室的其他迴路分開，否則聲音訊號會產生蜂鳴聲。

將臥室改造成工作室

如果空間和預算有限，家裡多出來空房間還是可以改造成不錯的工作室。但很不幸地，一個房間通常有四面牆，而平行牆面之間容易產生並累積殘響的能量。因此你必須利用一些吸音泡棉來處理牆面，減少房間的殘響。

聲學處理

在其中幾道或所有牆面貼上吸音泡棉（2 英吋厚、2 英呎寬 × 4 英呎長；約 5 公分厚、60 公分寬 ×120 公分長）。不需要整面牆都貼滿，目的只是要避免

空牆面相對而已。錯開牆上的吸音泡棉位置也會有所幫助。地面鋪上地毯或至少一小塊地墊，都有助於減少來自天花板的反射音。布沙發或椅子也能削減中高頻聲響的累積。

門

房間換上實木門可以減少漏進或漏出房間的聲音。雖然不太美觀，但是在門上加裝防風雨條的隔音效果最好。

家具

避免擺放那種會因為喇叭聲音而振動、抖動或發出金屬聲響的書桌或家具。工作室的目的是要在空間條件允許的情況下，讓耳朵聽到最正確的聲音。因此即使是最輕微的家具或金屬物體共振都可能會影響人耳所能聽到的真實聲音。

在大型空櫥櫃或家具當中塞入吸音材質，減少低頻累積；這包括會讓聲音進入並產生共振的空衣櫃。用布料蓋住、或用笨重的擺飾壓住金屬表面。此外，也要避免使用會受低頻影響而振動發聲的玻璃架或玻璃桌。

工作室的內部噪音控管

照著前面的步驟，你已經盡全力去減少聲音從房間外面傳入的情形。現在就讓我們來討論房間內部產生的聲音。電腦風扇通常是問題所在。它的白噪音聽起來好像很安靜，但通常會遮蔽監聽喇叭的聲音，特別是遮蔽了嘶聲與背景雜音。聆聽環境保持愈純淨愈好。

電腦擺放的位置也可能是問題根源。把電腦主機放在桌子底下，一方面能降低直接噪音，另一方面仍能使用光碟機和 USB 埠；放在櫃子裡是可以降噪沒錯，但密閉空間會因為不良通風、或根本不通風而導致電腦過熱，更何況還要考量怎麼開關

AcoustiLok 降噪機櫃

光碟機的問題。從主機接到螢幕、鍵盤和滑鼠的線材也要很長才夠用。

專業的解決辦法是使用像 AcoustiLok（www.norenproducts.com）這類的隔音機櫃（isolation cabinet）。這樣的機櫃能完全消除電腦主機發出的噪音，會用到的連接埠和線材也都很方便插取。挑選隔音機櫃時要特別注意，有些廠商並不重視空氣流通和通風設計。高端的機櫃提供了可以顯示櫃內溫度的溫度計，並有內部抽風扇可以吸走主機散發的熱氣。

照明

燈光跟聲音有什麼關係呢？我們的身體是在感官平衡的狀態下運作，限制或禁用其中一項感官會讓其他感官變得異常敏感。處理聲音時，你會希望加強聽力；所以有個辦法是在低亮度的區域工作，這能幫助你集中聽力。間接照明能夠營造很好的氣氛，同時也削弱電腦螢幕刺眼的強光。

The Ten Sound Editing Commandments

15 聲音剪輯十誡 前進剪輯！

聲音剪輯是修整、裁切和準備音訊的過程。我除了保留一份自己過去多年錄音時犯錯的清單外，也列了一張剪輯犯錯清單。下面是從事音效剪輯工作時要注意的聲音剪輯十誡：

■ 聲音剪輯十誡

1. 你應該為聲音檔命名
2. 你應該經常儲存檔案
3. 你應該採取非破壞性的剪輯方法
4. 你應該備份專案文件夾裡的媒體檔案
5. 你應該裁剪聲音檔
6. 你應該守護並維持平衡的立體聲音場
7. 你不應該切斷聲音
8. 你應該移除聲音中邪惡的咔嗒聲（click）與爆音（pop）
9. 你應該在剪輯時運用智慧下判斷
10. 你應該保護自己的耳朵

第 1 誡　你應該為聲音檔命名

每個聲音都需要一個描述性的名稱，畢竟聲音檔案沒有像影片檔縮圖那樣的視覺參考易於指認，所以只能靠檔案名稱來分辨。命名檔案的時候要想盡辦法多去描述，但檔名要保持簡潔或使用縮寫；冗長的檔名不一定能成功轉換到不同的平台或燒錄軟體。聲音剪輯人員除了搜尋檔名以外，還可以利用詮釋資料，以一種全新方式來搜尋音效，這我們會在下一章進行討論。

剪輯音效時，應該以聲音現在聽起來是什麼來命名，而不是曾經是什麼。有些素材播放出來的聲音不像是原始素材所發出的聲音，反倒比較像別種素材，

所以要根據它實際聽起來的聲音去命名。舉例來說，如果你錄下一台車輪裝有大型履帶的推土機聲音，聽起來卻像軍用坦克車駛過，那就應該把這個聲音命名為「坦克」；「推土機，坦克」可能又更好。

記住，大腦無法看見你到底錄了什麼，只能根據記憶中的聲音去詮釋聽到的聲音。這個觀念正是你進入聲音設計領域的第一步。當你拋開心中既定印象，忘記眼前所見，重新用耳朵去「看」時，你就能在音效錄製的過程中開創一個嶄新的面向。把這個原則應用在剪輯工作，累積一些經驗後，你會發現自己對錄音有截然不同的想法。更重要的是，這會改變你聽聲音的方式。

第 2 誡　你應該經常儲存檔案

在電腦的領域，每個人都非常熟悉「當機」這兩個字，光是輸入這個字就令我的手指顫抖。當你做出好的混音或做了對的聲音，結果電腦當機不動，更糟的是它突然關機，沒有比這還要令人沮喪的事了。這種事我們都遇過，如果你還沒經歷過的話，也要引以為戒：它遲早會發生的。我前前後後因為軟硬體當機已經失去了數百個音效和混音。

要避免這樣的災情，最好的預防方法就是盡可能常去儲存檔案，這條誡命在取樣循環跟多軌工作站上更加適用。養成好習慣在每次工作檔做了重大改變時就儲存一下（多數應用程式都是按 CTRL+S），這包括較大的音量改變、插件調整，或者是重新編排音軌。

有些工作站提供自動儲存功能，幫你建立備份工作檔。雖然這是一個好的開始，卻不見得絕對安全。反正只要你工作到一個階段，一定要先存檔。

注意，在音訊編輯器中儲存檔案有時候可以避免用完所有的復原功能（undo）次數。

第 3 誡　你應該採取非破壞性的剪輯方法

取樣循環和多軌工作站提供了完全非破壞性的工作環境。不論如何，你還是可以偶爾從工作站進入音訊編輯器中開啟檔案。在編輯器中，你對檔案所做的更動在存檔之後就會永久改變，因此是破壞性的。有些工作站則提供在音訊編輯器中開啟拷貝檔案的功能。複製下來的檔案會延續原始檔名、存在磁碟中，但是通常檔名會加上字尾如「Take 2」。

工作一定要備份

在音訊編輯器中，你是使用原始檔案來作業。記得一定要拷貝檔案、把它貼到一個新的資料視窗中再來實驗，才不會改變原始檔。你也可以使用工作站中的「另存新檔」（Save As）功能，以儲存你所做的變動，而不影響到原始檔案。「另存新檔」時，原始檔會關閉（內容不改變），然後開啟剛才儲存的拷貝檔案。

在底特律修車廠，我們從不剪輯錄到的原始檔案。開始工作時，會把先前錄好的檔案備份在網路伺服器上，並且在一天工作結束時燒成 DVD 格式。接著在 Sound Forge 中開啟檔案，剪輯者選擇好要做的檔案後進行拷貝、貼到新的資料視窗中（在 Sound Forge 中，把檔案貼到新視窗的快速鍵是 CTRL+E），新檔案會存成最終版本的剪輯音效。最後在原始檔案的拷貝部分加上標記，標明哪些聲音已經用過。

儲存不同版本的專案

使用取樣循環和多軌工作站作業時，不同的混音版本要存成不同的專案文件檔，這樣在混音錯誤時才有退路能夠回到前一次混音。舉例來說，假設你在執行某個戰鬥場景的音效混音，而你想要改變其中某些聲音的空間感。這時候你應該先儲存現在工作中的專案，然後另存一份拷貝檔，在檔名加上可辨識的標記。

例如：

AMBIENCE BATTLEFIELD CLOSE PERSPECTIVE 01

（環境音 戰場 近距離空間感 01）

AMBIENCE BATTLEFIELD DISTANT PERSPECTIVE 01

（環境音 戰場 遠距離空間感 01）

如果同類型的聲音有不同版本，建檔時只需要把專案文件檔的檔名再加一號。

例如：

GUNSHOT PISTOL 9MM EXTERIOR 01

（槍聲 九釐米手槍 室外 01）

GUNSHOT PISTOL 9MM EXTERIOR 02

（槍聲 九釐米手槍 室外 02）

第 4 誡　你應該備份專案文件裡的媒體檔案

有些取樣循環和多軌工作站能讓你選擇在專案文件檔中要複製的媒體，然後儲存在與專案文件相同的檔案夾裡，這個功能在很多方面都非常實用。磁碟很快就會被檔案、資料夾、暫存檔、臨時聲音素材跟其他數位的東西塞滿，最後你可能在某次清理硬碟時無意間刪掉專案文件中的檔案。

記住，專案文件檔只是一份剪輯清單，它僅僅指出你的檔案在硬碟裡的儲存位置。藉由上述把使用過的媒體複製到專案文件的同一個資料夾中，就代表集中了工作需要的所有組件，有利於日後在專案文件中再次操作。你也可以直接把這個資料夾裡的備份專案文件跟所有媒體燒錄下來。

把專案帶到另一個工作站或別人的錄音室時，務必把媒體檔案也一併帶過去。不過相較起來，分享或傳送專案文件檔在實務上比較複雜。首先必須確認的是，先前儲存專案文件檔的軟體版本不能比要移過去的錄音室或工作站使用的軟體版本還要新。舉例來說，Vegas 6.0 的專案檔可以在 Vegas 7.0 中開啟；反過來，Vegas 7.0 的專案檔則無法在 Vegas 6.0 中開啟。你還必須確認別人的錄音室或工作站是不是也安裝了該專案裡面用到的插件。如果沒有的話，就無法執行那些插件或效果了。

把專案文件裡的媒體檔案複製下來是保障混音能在未來繼續使用的上上策。日後你可能會修改專案文件檔、或者增加或移除音軌。而且隨著 5.1 環繞聲道愈來愈普及，你永遠無法預料什麼時候要回頭重新檢視舊的立體聲專案文件檔，把它重新混音成最新的環繞聲的版本。

第 5 誡　你應該裁剪聲音檔

音效製作好、準備要存檔時，一定要將頭尾的無聲區塊移除。這樣不僅節省硬碟空間，也確保檔案載入專案文件的剪接點時，聲音能立即播放出來。而且，檔案頭尾的取樣頻率如果高或低於零位線，就會出現爆音，因此要使用自動裁剪功能確保檔案頭尾都落在零的位置。

一個音效不管錄了幾次，都應該要分開存成獨立的檔案。過去在使用音效 CD 時，數個聲音被放在同一條音軌上，另外用索引標記出每個聲音開始的位置。當這些 CD 音效載入工作站後，音軌裡全部的聲音會在同一個檔案中，要經過額外的步驟才能裁剪出你想要的聲音，在專案文件中使用。當 CD-ROM、DVD-ROM 和硬碟音效庫逐漸成為主流標準之後，現在每個音效都會製作成獨立的檔案。

有幾個儲存獨立音檔的基本原則。連續性質的音效，像是洗碗機的啟動、運轉、停止，會被存成視為一組音效，存成一個檔案。

例如：

DISHWASHER TURN ON RUN OFF 01.WAV

（洗碗機從開始運轉到停止 01.WAV）

洗碗機音效的循環做法是將該音效檔拉進專案文件中，再製作成另一個獨立的檔案。

例如：

DISHWASHER RUN LOOP 01.WAV

（洗碗機循環 01. WAV）

開門跟關門會分別存成兩個不同的檔案：

例如：

DOOR OPEN 01.WAV

（開門 01.WAV）

DOOR CLOSE 01.WAV

（關門 01.WAV）

某人在門前插入鑰匙，打開門走進去，然後關上門。這可以存成一個檔案：

例如：

DOOR KEY UNLOCK OPEN WALK THROUGH CLOSE 01.WAV

（用鑰匙打開門到走過去關門 01.WAV）

霰彈槍連擊三發（聲音重疊）可以存成單一檔案。

例如：

SHOTGUN BENELLI 12 GAUGE THREE SHOTS 01.WAV

（伯奈利霰彈槍 12 號口徑連續發射三槍 01.WAV）

同樣的霰彈槍單發射擊三次（射擊、暫停、射擊）會分別存成三個檔案。

例如：

SHOTGUN BENELLI 12 GAUGE SINGLE SHOT 01.WAV

（伯奈利霰彈槍 12 號口徑發射一槍 01.WAV）

SHOTGUN BENELLI 12 GAUGE SINGLE SHOT 02.WAV

（伯奈利霰彈槍 12 號口徑發射一槍 02.WAV）

SHOTGUN BENELLI 12 GAUGE SINGLE SHOT 03.WAV

（伯奈利霰彈槍 12 號口徑發射一槍 03.WAV）

把音效分開存檔，就能提高搜尋與取出音效、置入專案文件工作視窗的效率。

第 6 誡　你應該守護並維持平衡的立體聲音場

剪輯立體聲時，要確認立體聲的音場是平衡的。如果立體聲音場不平衡，環境音跟其他有連續性的聲音都會偏向一邊。如果聲音比較集中在左軌，要降低左軌的音量，讓它跟右軌音量達到平衡；反之亦然，這樣才會有自然平衡的聲音。

如果其他不平衡的聲音不太需要展現立體感，那就把它轉換成單聲道。只要利用音軌轉換（channel conversion）工具、或乾脆選好你想留下的音軌，把它複製到其他音軌上使用即可。要記住一點，儘管現在這個聲音同時出現在兩個音軌上、代表（左和右）兩個音軌，但它們仍舊是單聲道的聲音。如果使用音軌轉換工具將兩個音軌混在一起，一定要檢查有沒有發生相位問題。

在電影中，不平衡聲音可以跟對應的影像搭配使用。它也可以當成某種情境的音效，像是力場的能量持續從左側轉移到右側。但一般來說，最好還是保持聲音居中與左右平衡，後續在使用這個聲音時才比較好控制。

第 7 誡　你不應該切斷聲音

音效應該有自然的開頭與結尾。不管是切斷哪一端，人們都會察覺到它被卡掉了。最好的剪輯是不會引起注意的，這需要練習，假以時日你一定能憑著第六感找到音效頭尾最自然的剪輯點。

起始點

要找到聲音的起始點，首先要找到聲音開始冒出來的地方。這對處理緩慢飄出的聲音來說有點棘手，你可以在起始點使用淡入效果讓聲音逐漸轉變，但

最好縮短這段變化的過程。衝擊、槍聲、或是其他有明確起始點的聲音，要在波形凸起之前就進行裁切。

如果音檔開頭有瑕疵、或有冗贅的片段，要在瑕疵出現前加上簡短的淡入效果。舉例來說，你有一段人在冰上奔跑然後用腳滑行的聲音。如果只想保留滑行的聲音，勢必要剪掉腳步聲，但在開始滑行前可能還是會摻雜一點點最後的腳步聲。為了修正這個聲音，要在腳步聲之後加上一個簡短的淡入效果，刮冰面和滑行的聲音才會乾淨。

結束點

相較之下，好的起始點比結束點容易找得多。一般做法是等到聲音結束後才剪掉或淡出。比方說，你錄了打破玻璃的聲音，在剪掉前要等所有碎片聲都安靜下來才行。驚人的是，光是一塊碎片的聲音就能持續很久。

有些聲音不會結束、或總是持續太久。以水上摩托車為例，你可能只想錄個幾秒鐘，但水上摩托車駛向遠方的聲音還是持續了好幾分鐘，緊接著是愈來愈明顯的背景環境聲音（水花四濺、其他船隻等等）。遇到這種狀況，你就放手把事件整個錄完吧，之後再把那幾秒鐘的聲音做淡出，水上摩托車聽起來會像是揚長而去一樣。這個手法可以削弱所有可能被察覺到的背景聲音，並且把聽眾的注意力聚焦在主要音效上。

如果某個聲音永遠不會停止，那就只好錄一段你認為適當的長度，然後找一個點來執行淡出效果。音效淡出跟音樂淡出不一樣：一首歌曲可以從任何位置做 8 到 20 秒的淡出；正常音效的淡出時間只有 1 到 4 秒。假設你在處理一段既沒有啟動、也沒有關機的機器聲，你應該做 1 秒的淡入，讓聲音持續一、兩分鐘（需要的話可以更長），再做 4 秒鐘的淡出。

淡出時要避免聲音相互衝突。假設你在淡出聲音的過程中聽到了另一個聲音，這個淡出效果反而會被凸顯出來。舉例來說，當你開始淡出一段群眾鼓掌聲，在淡出結束前卻有人吹了口哨，那淡出效果就沒意義了。淡出效果要保持乾淨，不要在最後迸出的雜音。

音效要經過剪輯處理才能不斷使用。別光想著要立即使用什麼音效，試著保持聲音的客觀性，在使用時才會有更大的運作空間。

第 8 誡　你應該移除聲音中邪惡的咔嗒聲與爆音

在類比剪輯的年代，剪輯點可以很輕易地就遮蓋掉。來到數位時代後，這些

全都與數學運算有關。由於波形是由數字（也就是取樣頻率）建構而成，你必須把它們剛好剪在正確的數字格線上，確認聲音裡頭沒有任何的數位雜音或瑕疵。

咔嗒聲與爆音

一定要在把零位線上進行裁切，這非常重要。如果裁切在波形的其他部位，會產生咔嗒聲跟爆音。取樣頻率愈高，解析度愈高，代表能夠執行剪輯的取樣點也愈多。而這也允許你在零位線上下、與基準點有微幅差距的位置進行剪輯，但不能相差太多。

低頻比高頻還難剪輯，因為它的波形很大、波峰間距很遠，與零位線交會的點較少；高頻的波形較窄、波峰密集，與零位線的交會點也因此較多。

交叉淡化

交叉淡化是一種能夠把不好聽的咔嗒聲與爆音修剪掉的技巧。有些數位編輯器會提供選取局部波形、並插入其他位置的功能。插入時，該局部波形的兩端要先做交叉淡化，避免發出咔嗒聲或爆音。你可以手動調整交叉淡化的速度與陡峭幅度（steep）。

移除數位咔嗒聲

有些插件可以在音檔中自動搜尋並移除咔嗒聲。不過這些插件雖然有用，卻不一定百分之百正確，也有可能在要修復的位置引發混疊現象。在零位線上進行裁切是避免產生咔嗒聲的最好辦法。

數位錯誤

當聲音錄在 DAT 這類磁帶格式上，或是要將 DAT 帶的內容做數位化處理、再輸入音訊工作站時，都有可能發生數位錯誤（digital error）。比起以往利用磁帶來錄音，現今以磁碟來錄音的數位錯誤狀況較少，但有時候也會因為數位音訊發生錯誤而導致檔案毀損。這時候就要回頭利用原始檔案來修正這些錯誤，或是把它們全數剪掉。

第 9 誡　你應該在剪輯時運用智慧下判斷

清楚知道自己該在哪一點執行剪輯，你就能成為一位優秀的剪輯者。剪輯要考量的層面很多，像是節奏、內容的前後關係，還有除錯等等。剪輯點前後

的內容也會影響剪輯的方式。剪輯的概念是藉由移除或插入另一段內容來連接前後兩個段落。切記，剪輯到不被人察覺的境界才算成功。

節奏控制

音效本身節奏的控制可以營造一種優雅、急迫、甚至氣勢磅礴的感覺。聲音的節奏通常在錄音的當下就已經決定，但好的剪輯者卻有辦法改變它。如果一段音效裡同時包含多種元素，決定個別元素間的相對時間長短就很關鍵。

如果在剪輯點的前後有一段留白，你只需要留意每段間的時間關係。舉例來說，拉開手榴彈保險插銷、投擲手榴彈、爆炸這三個獨立的聲音實際上構成了一個聲音事件。當你要利用這三個獨自剪好的聲音來製造一個完整效果，節奏的掌控就很重要。如果只單純把這些聲音一個接著一個剪開再合併起來，聽起來會很急促，就像卡通或廉價遊戲的聲音一樣。

為了營造緊張感，在拉保險插銷跟投擲手榴彈兩個動作之間隔一小段時間；間隔較長會更有戲劇張力和精心設計過的感覺。擲出手榴彈跟手榴彈落地的間隔則代表手榴彈的投擲距離，間隔時間短，手榴彈聽起來就像掉在附近；間隔時間長，自然會有丟得比較遠的感覺。此外，手榴彈爆炸的時機也能增加懸疑感。

你可以用節奏來暗示速度的快慢。比方說，你可以把風扇葉片的單一旋轉聲複製起來，然後緊密結合在一起製造出高速感；或者間隔較遠，顯現出緩慢的效果。經過剪輯，腳步聲也可以傳遞有關速度的訊息。你可以讓這個路人聽起來很像在趕時間、悠悠哉哉，甚至是受傷。總而言之，時間點掌控了一切。

在剪輯過程中要設計事件發展的節奏時，這些都要考慮進去。除非是為了達到特殊效果，不然聲音一般都不該有匆促的表現。單一音效的剪輯要流暢。

處理錯誤

錄音過程中很自然會發生錯誤。這有時候會發生在聲音事件的中間；發生在頭尾倒沒什麼關係，你可以簡單移除不要的內容，不必丟棄整個音檔。

舉例來說，假如你砸了一個瓷碗，其中一塊碎片擊中了附近的金屬物品，而那個聲音很明顯不是這個效果的一部分，那就必須移除金屬敲擊聲讓音效更加純淨。把聲音播放出來，直到你聽見那個不該出現的撞擊聲，波形會呈現尖尖的凸起。選取金屬撞擊聲的聲波區塊並刪除，接下來檢查接點有沒有咔嗒聲或爆音。在某些音訊編輯器中，你可以選取一個區塊、然後跳過該選取區塊，然後播放、預覽其他區塊的剪輯成果。這個功能在你想要實驗哪個剪輯點的效

果最好時非常好用。

另一種錯誤的例子則像是背景突然冒出的汽車喇叭聲。如果這次錄的是持續性的音效（例如環境音），你可以剪掉有車喇叭聲的區塊，然後在剩下的區塊之間做交叉淡化，使接點融合在一起，聽起來更自然。如果錄的並不是持續性的聲音（例如飛機從頭上飛過），就需要多做一些處理。

最近我錄了一段保齡球砸進電視機的聲音事件，聽起來非常棒，但錄音時電視機整台翻了過去撞到麥克風架，導致後半部聲音都沒辦法使用。為了修復這個聲音，我又多錄了幾次砸電視的聲音。剪輯時保留了原來保齡球砸破電視機面的前半段聲音，後半段加上一段補錄的砸電視聲，就變成一段天衣無縫的音效了。

都卜勒效應

當飛機或其他車輛通過，音高會有所改變，這種現象稱為都卜勒效應（Doppler effect）。都卜勒效應是以其發現者——奧地利物理學家克里斯蒂安·都卜勒（Christian Doppler）來命名。這個效應的來由是因為接近中的物體會使高頻累積，待物體通過後高頻又會過渡成較低的頻率。這就好比船隻駛過水面時，船首會推擠前方的水，形成小波浪；船尾則會牽引出大波浪的航跡。聲波的原理跟船首波浪與航行軌跡的關係有著異曲同工之妙。

下圖中，當汽車接近某一點（編按：即圖中麥克風的位置）時，會先聽到高於正常的頻率；汽車通過後則突然轉變成較低的頻率。每當警車或救護車呼嘯而過時，音高都會明顯變化，這可能是我們最能察覺都卜勒效應的時候。

在都卜勒效應期間裁切聲音很容易會暴露出接點位置。直接剪掉前後、再

都卜勒效應

接起來，會產生兩種不同的音高。聲音從一個音高跳到另一個音高，這是很明顯的錯誤。某些時候，漸進的交叉淡化可以掩飾接點，而將兩個音高融合成一個緩慢且持續轉變的音高。儘管如此，在都卜勒效應過程中執行交叉淡化仍不一定每次都能成功。

第 10 誡　你應該保護自己的耳朵

失去聽力前，一切都充滿樂趣，像在玩遊戲一樣；然而一旦失去了聽力，遊戲就結束了。

我剛畢業時找了一份幫教堂安裝音響系統的工作。這座教堂超級大，據說可以容納超過一萬人！我們用了 20 多英哩（約 32 公里）的線材來安裝喇叭和混音台。有一天監工大哥的電子表鈴聲大作，他看起來不為所動，鬧鈴響了十秒後我開口問他可不可以關掉。他笑了笑之後關掉，告訴我他已經聽不太到自己的鬧鈴聲。身為一位資深的專業音控人員與音樂家，他的耳朵長年暴露在危險的高音量環境中，結果在 4KHz 左右的頻段出現聽力喪失情形，而這剛好就是他手表的鬧鈴頻率。

長時間暴露在高音量下，耳朵會永久損傷，一旦失去聽力就永遠無法恢復了。如果你真的想長久待在錄音圈，務必保護雙耳。大聲不代表比較好，一定要用適當音量去聆聽。

多大聲才叫太大聲？

這真是個好問題！無奈並沒有正確答案。沒有任何規格指出數位音檔應該要「多大聲」。當然你可以分辨出什麼時候聲音因為過度壓縮而失去動態。聲音如果大聲到出現明顯的嘶聲，就應該降低音量；沒有什麼你應該遵照的，只有指導原則而已。

在剪輯過程中，大聲只是一個無關緊要的說法，音量才真正重要。你可以利用峰值表（peak meter）知道有沒有發生削峰失真的情形，不過音量單位表（volume unit meter，簡稱 VU 表）對於找出整體聲音的音量比較管用。數位音訊工作站播放時的表頭能幫助你判斷該點的音量數值，但不是絕對正確。沒有什麼比真實的類比音量表更好用了，而最受推崇的類比音量表應該非杜若音量表（Dorrough）莫屬吧！全世界的專業錄音室裡都可以見到這種音量表的蹤跡，它能同時給予峰值、音量單位表，還有相位指示（phase indication）。

在適當的音量下剪
輯還是可以處理像爆炸
聲這樣音量強烈的聲
音。不必所有聲音都設
定到最飽滿的音量。高
頻音不需要進行正規化
調整，讓音量跟正規化
後的槍聲一樣大。如果
你的耳朵在長時間剪輯
後痛了起來（即便不在
工作中也痛的話），就

運作中的杜若音量表

表示你是用危險的音量在監聽。一旦感覺有異狀，就趕快把音量降下來。

音效應該要多大聲？

製作音效時，要讓聲音保有良好的動態範圍。保持這個動態範圍並且把音量正規化到 0（前提是音量正規化不會增加底噪大小）。音效可以之後再跟製作案中的其他音訊一起做整體的平衡調整。

觀察電影 DVD 跟音樂 CD 的波形是個好主意。電影波形不如你想像的那樣，它比音樂專輯的波形小很多。在電影中，槍擊類音效聽起來很大聲，實際上的聲波要比流行音樂的小鼓聲還小得多，這是動態與壓縮達到一種健康平衡關係的緣故。

電影《星際大戰》的音效波形

不過有趣的是，如果拿 1980 年左右的歌曲錄音跟 2000 年的來比較，你會發現兩者的音量有很大差異。這個差異在於後者失去了動態，這正是響度戰爭（Loudness War）釀成的損失。

響度戰爭

九〇年代初期，混音工程師為了擴張數位錄音的極限，開始把 CD 音訊的音量範圍用到最滿。這意謂著歌曲必須仰賴壓縮和母帶後期處理，音量才能達到 0 的位置。此後，一大堆唱片製作人要求混音師把聲音壓縮到極致，這樣他們的作品在廣播中就會比別人的大聲。這些唱片製作人口袋賺飽了錢，卻犧牲了音樂品質。

很不幸地，整體音量並沒有一定的標準。一如有些電視台或廣播電台聽起

響度戰爭！1987 年 U2 樂團《無名之街》（Where The Streets Have No Names）

2004 年 U2 樂團《暈眩》（Vertigo）

來總是比別家大聲，電影 DVD 跟音樂 CD 也是同樣的狀況。如果真要說有的話，只有一個可接受的平均音量範圍；不過那都是相對的說法。

實踐聲音剪輯十誡

底特律修車廠的每一間錄音室都貼了一張紙，上面寫著「LISTEN」（聽）這個字。這是剪輯工作的箴言，它涵蓋了聲音剪輯的十條誡命。按照下列步驟來監聽聲音，你終將得到絕佳的音效。

剪輯箴言
L-I-S-T-E-N

L Listen Critically 批判式聆聽
I Identify Clicks, Pops, and Errors 辨識咔嗒聲、爆音和錯誤
S Signal Process（EQ and Compression） 訊號處理（等化與壓縮）
T Trim ／ Crop the File 修剪／裁切檔案
E Examine Fade-Ins ／ Fade-Outs at the Zero Line 檢驗淡入淡出是否在零位線上
N Normalize ／ Name File 正規化／檔案命名

剪輯音檔時，這個字會提醒你記住準備音檔的基本過程。說明如下：

批判式聆聽

以聆聽音檔的整體感為出發點，問自己一些簡單的問題像是「這個聲音聽起來好嗎？」、「這個聲音能不能用？」如果答案是否定的，就不要用這個聲音。

辨認咔嗒聲、爆音與錯誤

如果音檔有明顯的咔嗒聲、爆音和失誤，透過剪輯來修正波形；任何聲音裡頭都不容許這類瑕疵存在。

訊號處理（等化與壓縮）

運用等化器來平衡聲音。一般來說，以等化器做減法頻率調整是為了削減不好聽的背景噪音或惱人的頻率；加法頻率調整則是為了增加或強化缺乏的頻率，或是賦予特定效果（例如低頻隆隆作響聲）。至於振幅，應該透過微幅壓

縮處理來維持聲音平衡。

修剪／裁切檔案

每一個音檔照理說都要能夠立即播放出來，並且在聲音終止時就結束。使用修剪／裁切功能自動執行這個動作，或以手動方式執行淡入和淡出。

檢查淡入淡出是否在零位線上

在完成音檔修剪裁切、或淡入淡出之後，記得檢查檔案一開始的第一個取樣與結束前的取樣。找出檔案頭尾可能因為高或低於零位線而發出咔嗒聲跟爆音的位置。修正有問題的取樣，對其執行淡化功能，讓它回落在零位線上。

正規化／檔案命名

要對音檔進行正規化處理，使其音量達到 -0.5dB。環境音或鋪底的聲音不必經過這道程序，這類聲音的峰值從 -18dB 到 -6dB 都是可以接受的範圍。最後，要竭盡所能地去描述和命名這個音檔，然後把有說明功能的關鍵字嵌入檔案的詮釋資料中。

File Naming and Metadata
16 檔案命名與詮釋資料
資料庫詳盡的重要性

一旦你開始錄製和剪輯音效後,你會驚訝自己在硬碟裡累積了多少聲音,然後很快意識到在一大堆檔案裡要找到對的聲音有多麼困難。正因如此,你應該採用良好的檔案命名系統,並將詮釋資料整合在檔案中。

檔案名稱架構

利用檔案名稱架構(file naming structure)將檔案按照字母或類別來分組,讓重要資訊一目了然。重點是這些資訊必須非常精確,足以清楚描述檔案。好的檔案名稱架構幫助你輕鬆迅速地找到需要的檔案。想像自己只能用幾個關鍵字來提問「20 道問題」(20 Questions,編按:在美國蔚為流行的猜物遊戲,在不能直接詢問「那是什麼東西」的遊戲規則下,挑戰者可以向對手提出 20 個問題,諸如「它是什麼顏色的?」、「它是活的嗎?」來推敲最終答案)。

現今常用的檔案命名系統有三大類:

■以類型分類的檔案名稱
■以效果分類的檔案名稱
■以編號分類的檔案名稱

不論採用哪一種分類,你必須找出自己最適合的方式。下面我們就來仔細研究這些檔案的命名架構:

以類型分類的檔案名稱

大多數音效都被歸類到最上面的這種類型。專業音效庫各有千秋,沒有所謂標準的分類方法。一個大分類要能涵蓋其標題底下所屬的每一個聲音。

以類型分類的檔案名稱,其命名次序如下:

1. 類型
2. 名詞

3. 動詞

4. 描述

5. 編號（號碼前面補 0）*

* 號碼前面補 0 的意思是在個位數字前面加上 0（例如 5 改成 05），藉此解決作業系統和搜尋引擎只根據第一個數字編排而衍生的次序錯亂問題。例如：1、10、11、12、13、14、15、16、17、18、19、2、20、21、22 等等。

在個位數字的前面補上 0 就可以修正錯亂的次序。

例如：01、02、03、04、05、06、07、08、09、10、11、12 等等。

名詞應該使用一個單字、或兩到三個字組成的詞組來表示發出聲音的主要物體。一般來說，動詞應該使用現在簡單式（例如：用 run 而不是 running），並且避免連接詞跟介系詞（and、with、of、from 等字眼）。描述的字數盡可能愈少愈好，並應填入搜尋檔案時會想到的任何重要資訊。（譯注：建議讀者盡量以英文來命名檔案。目前為止不是所有程式都能接受中文檔名，中文檔名在不同程式中有可能會變成亂碼。由於本章教導的規則是以英文為主，因此必要的字詞仍以英文呈現。）

下面是一些以類型來分類的檔名範例：

TECHNOLOGY BUTTON PRESS DVD PLAYER EJECT TRAY OPEN 01
（科技 按鍵 壓下 DVD 播放器托盤 開 01）

TECHNOLOGY BUTTON PRESS DVD PLAYER EJECT TRAY CLOSE 01
（科技 按鍵 壓下 DVD 播放器托盤 關 01）

FOOTSTEPS TENNIS SHOE SINGLE STEP LEFT HARD WOOD FLOOR 01
（腳步 網球鞋 單走一步 左腳 實木地板 01）

FOOTSTEPS TENNIS SHOE RUN HARD WOOD FLOOR 01
（腳步 網球鞋 跑 實木地板 01）

CRASH METAL POTS PANS 01
（碰撞 金屬 鍋碗瓢盆 01）

IMPACT BULLET HIT METAL 01

（衝擊 子彈 射擊 金屬 01）

FOLEY LID UNSCREW PLASTIC BOTTLE 01
（擬音 蓋子 轉開 塑膠瓶 01）

　　以類型分類的檔名最符合手動搜尋時的邏輯。名稱雖長，卻能讓人一眼就看出主要資訊。一旦你建立了一套自己的分類，往後就能以縮寫來代替完整的檔名。下面是一些類型名稱和縮寫的範例：

類型名稱	縮寫	中文意思
AMBIENCE	AMB	環境音效
ANIMALS	ANM	動物音效
CARTOONS	CAR	卡通音效
CRASHES	CRASH	撞擊音效
CROWDS	CRWD	人群音效
EMERGENCY	EMER	緊急事故音效
ELECTRONIC	ELEC	電子音效
EXPLOSIONS	EXP	爆破音效
FIRE	FIR	火焰音效
FOLEY	FOL	擬音音效
FOOTSTEPS	FOOT	腳步聲音效
HORROR	HOR	恐怖音效
HOUSEHOLD	HOU	居家音效
HUMANS	HUM	人聲音效
IMPACTS	IMP	衝擊音效
INDUSTRY	IND	工業音效
MULTIMEDIA	MULT	多媒體音效
MUSICAL	MUS	音樂類音效
OFFICE	OFC	辦公室音效
SCIENCE FICTION	SCIFI	科幻音效
SPORTS & LEISURE	SPL	運動休閒音效
TECHNOLOGY	TECH	科技音效
TRANSPORTATION	TRAN	交通運輸音效
WARFARE	WAR	戰爭音效
WATER	WAT	水聲音效
WEATHER	WEA	天氣音效

例如：

AMB KITCHEN INDUSTRIAL 01

（環境音 廚房 工業 01）

EXP BOMB DEBRIS 01

（爆炸 炸彈 碎片 01）

IMP ANVIL METAL 01

（衝擊 鐵砧 金屬 01）

你也可以加上底線符號「_」來隔開欄位。

例如：

AMB_KITCHEN_INDUSTRIAL 01

（環境音_廚房_工業 01）

EXP_BOMB_DEBRIS 01

（爆炸_炸彈_碎片 01）

IMP_ANVIL_METAL 01

（衝擊_鐵砧_金屬 01）

你應該選定一種檔名的英文大小寫用法並保持一致：

HOR_MONSTER_GROWL 01

（恐怖_怪物_咆哮 01）

MUS_DRUMROLL_SNARE 01

（音樂的_輪鼓_小鼓 01）

WEA_LIGHTNING_CRASH 01

（天氣_閃電_打雷 01）

hor_monster_growl 01

（恐怖_怪物_咆哮 01）

mus_drumroll_snare 01

（音樂的 _ 輪鼓 _ 小鼓 01）

wea_lightning_crash 01
（天氣 _ 閃電 _ 打雷 01）

　　大小寫混用會造成閱讀上的困難，在處理數以百計或數以千計的檔案時你會特別有感。例如：

technology button press dvd player eject tray open 01
Technology Button Press Dvd Player Eject Tray Close 01
FOOTSTEPS TENNIS SHOE SINGLE STEP LEFT HARD WOOD FLOOR 01
footsteps tennis shoe run hard wood floor 01
CRASH METAL POTS PANS 01
Impact Metal Bullet 01
foley lid unscrew plastic bottle 01

以效果分類的檔案名稱

　　以效果分類的檔案名稱在一開頭會先放名詞（例如：效果或道具名稱）。這種命名方式在歸類時很有效率，但如果所有音效都放在同一個資料夾，手動搜尋的過程會變慢。到時候，你的環境音檔案會到處散落在檔案夾裡，而不是集中起來。

　　以效果分類的檔案名稱，其命名次序如下：

1. 名詞
2. 動詞
3. 描述
4. 編號（號碼前面補 0）

下面是一些以效果分類的檔名範例：

BUTTON PRESS DVD PLAYER EJECT TRAY OPEN 01
（按鍵 壓下 DVD 播放器托盤 開 01）

BUTTON PRESS DVD PLAYER EJECT TRAY CLOSE 01
（按鍵 壓下 DVD 播放器托盤 關 01）

TENNIS SHOE SINGLE STEP LEFT HARD WOOD FLOOR 01

（網球鞋 單走一步 左腳 實木地板 01）

TENNIS SHOE RUN HARD WOOD FLOOR 01

（網球鞋 跑 實木地板 01）

METAL CRASH POTS PANS 01

（金屬 碰撞 鍋碗瓢盆 01）

METAL IMPACT BULLET 01

（金屬 衝擊 子彈 01）

LID UNSCREW PLASTIC BOTTLE 01

（蓋子 轉開 塑膠瓶 01）

注意，CRASH（碰撞）跟 IMPACT（衝擊）這兩個音效的檔名改變成這樣是因為現在是以動作來區分。

名詞在最前面會使得不同類型的音效集中在一起，造成手動搜尋的困擾。

例如：

DOOR OPEN CARGO BAY WAREHOUSE 01

（門 開 貨物灣倉庫 01）

DOOR OPEN OVEN 01

（門 開 烤箱 01）

DOOR OPEN SPACESHIP ESCAPE HATCH 01

（門 開 太空船逃生艙 01）

DOOR OPEN HOUSEHOLD 01

（門 開 住家 01）

所有關於 Door（門）的音效都集中在一起，但群組之中實際上混合了各種類型音效，包括居家、工業和科幻等音效。

命名檔案時，避免在開頭使用動詞，因為基本的動作大概就是那些，這樣反而

會把不相干的物件劃分在一塊。

例如：
OPEN CAR DOOR 01
（開 車門 01）

OPEN JAR PICKLE 01
（開 泡菜罐 01）

OPEN LAPTOP COMPUTER 01
（開 桌上型電腦 01）

OPEN LETTER MAIL PAPER 01
（開 信紙 01）

　　跟名詞一樣，動詞群組中也混合了幾個類型，包括居家、辦公室、科技和車輛。

以編號分類的檔案名稱
　　以編號分類的命名方式經常用來製作參考資料表單或軌道清單。當詮釋資料是可以搜尋到的主要資料來源時也適用這樣的分類。命名這些檔案的方法有兩派：

第一種方法會同時寫上類型縮寫或是音效名稱。例如：
HUMAN LAUGH FEMALE ADULT GIGGLE 19
（人類 笑 成人女性 咯咯笑 19）

會簡化為
HUM_LAUGH 0019 或 HUM 0019
（人類 _ 笑 0019 或 人類 0019）

第二種方法僅以號碼來命名。例如：
HUMAN LAUGH FEMALE ADULT GIGGLE 19
（人類 笑 成人女性 咯咯笑 19）

會簡化為

0019

　　第一種方法提供了該檔案的音效線索；第二種方法常出現在圖庫跟美工圖案上，在音響業界並不普遍。剪輯者打開一個專案文件檔裡面隨便都充斥著數百個沒有任何描述文字的檔案，有沒有號碼對他來說不具任何意義。

詮釋資料

　　自從檔案開始加入詮釋資料後，已經大幅改變音效搜尋引擎與其他檔案管理程式。NetMix 和 Soundminer 兩家公司是詮釋資料嵌入（metadata embedding）與音檔搜尋的開拓者。BWAV 檔的詮釋資料存在檔案的表頭資料裡；只要在檔案中添加詮釋資料，任何 WAV 檔都可以轉存成 BWAV 檔。有些數位音訊工作站允許你在軟體內搜尋詮釋資料，有些則需要併用外部搜尋軟體。

　　在詮釋資料的描述欄位（description field）中輸入關鍵字時，並且盡可能地多輸入一些最能夠精確描述該音效的詞語。搜尋軟體不只能將描述的詞語視為一個整體去尋找關鍵字，還會搜尋個別字詞。比方說搜尋 CHAIR（椅）這個字，描述欄位裡只要有 CHAIR（椅）這個字的檔案通通都會被找出來。

例如：
EMERGENCY WHEEL CHAIR ROLL BY 01
（緊急情況 輪椅 駛過 01）

HORROR ELECTRIC CHAIR ZAPS 01
（恐怖 電椅 電擊 01）

HOUSEHOLD CHAIR SLIDE TILE FLOOR 01
（居家 椅子 滑動 磁磚地板 01）

如果你想在一個以上的音效堆當中搜尋某種特定聲音，詮釋資料會很有幫助。搜尋 SPLASH（濺）這個字會跑出：

WATER SPLASH ANCHOR DROP BOAT 01
（水 濺 下錨 船 01）

WATER SPLASH DIVE HUMAN 01

（水 濺 潛水 人類 01）

WATER SPLASH DOLPHIN JUMP 01

（水 濺 海豚 跳躍 01）

　　簡單來說，詮釋資料大幅提升了搜尋效率。你可以一方面用更詳細的訊息來描述檔案，另一方面訂立一個簡要的檔名。現今，手動搜尋早已被更先進的詮釋資料搜尋引擎所取代，於是檔名就不再那樣重要了。

Sound Design

17 聲音設計 推桿、插件與魔法

　　錄音是非常技術性的工作，科學層面大於藝術層面；聲音設計跟混音則是藝術層面遠大於科學層面。

　　聲音設計完全關乎創造力，沒有第二句話！聲音設計沒有所謂絕對正確的方式，只有比較好的方式。在找尋各種聲音解決方式的同時，請發揮你的想像力。當你腦海中能夠浮現一個（人耳從未聽過的）聲音，並且用現實世界的元素重現這個聲音時，就代表你登上了創造力的巔峰。在那之前，讓我們先從一些基本原則開始做起。

由最乾淨的素材開始

　　使用最乾淨的素材來工作是聲音設計成功的祕密，你在錄音和剪輯過程中下的工夫在這裡都會有所回報。走到這個階段，你已經完成所有元素的錄製、剪輯與命名工作。現在你手上有了大把顏料，可以盡情在畫布上揮灑啦！

　　像是龍捲風襲捲拖車營地這樣的複雜事件，裡面包含了在這場破壞交響樂裡協奏的數百個精細聲響。這些效果都是分開錄製的聲音，然後才在聲音設計過程中進行混音與合併。真正的龍捲風很難錄音，更遑論這是一件危險的事。就算能安然錄下這個事件，你會發現真實聲音的動態較差，還不如用預錄效果去設計合成的聲音。成果真的有夠神奇：風聲四處打轉，金屬片亂刮、玻璃碎裂，以及箱櫃撞翻的隆隆作響。

　　用於聲音設計的音源素材不應該有任何背景雜音、咔嗒聲、爆音及錯誤。檔案中如果有這些聲音，都會在設計的聲音裡顯現出來。我製作過許多同一時間播放百種素材的混音，有好幾次到快完成混音時，我才注意到混音裡冒出一個咔嗒聲還是故障音（glitch），這到底是從哪個素材裡冒出來的？

　　我皺著眉頭回去一軌一軌地聽，才終於找到那個惱人的聲音。這麼多年來，我已經學到教訓。現在我在試做聲音之前，一定會確認每個聲音都是完美純淨

的。要特別小心素材裡可能出現的嘶聲跟噪音。如果每樣素材都有噪音，愈來愈多素材堆疊之後，噪音就會加劇。

動態

動態是高低音量間的關係。良好的動態意思是有自然的音量高點與低點、有大小聲的差異。壓縮功能的使用要有節制，音效才能保有動態。

電影音效不必像廣播音效那樣大聲或經過壓縮。在電影音軌中，各式各樣的音效彼此調和，混音既平衡又具有動態。電影音效要盡可能地保有動態，不必在這個階段進行高度壓縮。壓縮程序全部留到整合混音師（re-recording mixer）的最終混音裡再去做。

廣播中的音效可能是單獨播放，沒有任何東西可以遮蔽聲音裡的背景噪音，所以這裡的音效要乾淨且經過適度壓縮才行。尤其聽眾可能暴露在有噪音的車內、車流或工作環境中，因此為了讓他們聽清楚，廣播訊號都會做高度壓縮，才能跟這些環境聲抗衡。高度壓縮訊號會壓扁音效，使其失去大量動態。從聽眾的角度來說，這在聽廣播時不太會察覺到，但在電影院就不是這樣了。

要知道，聲音一旦經過高度壓縮便不可能回復。但如果音效原本就有好的動態，你可以選擇使用它原有的動態，或在混音時再進一步壓縮。對某些剪輯者來說，過度壓縮音效已經成了一種反射動作。盡量避免這種錯誤，少即是多。

臨時音軌

為了取得想要的聲音，你可能需要用上臨時音軌（scratch track）。臨時音軌可以當做參考和用來測試時間長短，但不是最後混音用的音軌。臨時音軌在唱片錄音工作的應用相當普遍，歌手可能會先錄下歌曲的人聲臨時音軌給其他音樂家當做參考。之後，臨時音軌會被完美雕琢的正式音軌給取代。在正確音效尚未完成前，你可以借助臨時音軌來安排音效的出場次序，讓創作過程往前推進，而不需要等到某一軌全部完成後才繼續往下做，以此節省時間，工作起來更加順暢。

暫混／併軌

執行併軌（bouncing tracks）是因為多軌錄音機只有一定的軌數。這在數位時代已不常見，但某些數位音訊工作站仍有軌數限制。假設可錄的軌數全部用完，你可以將部分音軌混成同一軌，以釋出音軌空間。比方說，如果你有一部 8 軌錄音機（這東西還存在嗎？），1 到 7 軌已經用來錄製鼓組，此時你可以把這

7軌一起混到第 8 軌中，就能將原本的 7 軌釋出，用來錄製吉他、貝斯、歌聲等其他的元素。

　　在製作內含數百個元素的複雜音效時，併軌很有幫助。就算還有空軌可用，在混音複雜度或電腦處理器可能超載的考量下，仍需要將多個音軌合併輸出成一軌。不管是因為哪種情形，併軌都能簡化混音的處理流程。

　　要挑選相似的音軌來作業。假如你剛好在製作鬼屋的音效，試試看把所有木頭吱吱嘎嘎作響的聲音全都混成一軌，然後把鬼的聲音混到另一軌。繼續這樣做，直到把所有相似的聲音一個一個都分組到新的音軌上。現在你只需要處理十幾軌、甚至是更少的音軌，而非原本的上百條音軌。記得要將暫混（temp mix）的專案確實存檔，需要時才能進行調整跟重新輸出。

子群組

　　子群組（subgroup）是管理眾多音軌的另一種方法。子群組取代輸出暫混的方法是將多個音軌匯整到一個子群組中，使用一支推桿就能控制整個子群組的音量。有了子群組之後，你還是得在這個群組中製作子混音（submix）。以鼓組為例，不同樂器的音軌可以集中至子群組，但如果小鼓太大聲，還是要處理小鼓的那一軌，而不是整個子群組。

誇大與重現

　　聲音設計的目的並不是要忠實重現某一個聲音，也因此需要精心設計。錄音比較著重在忠實重現聲音；聲音設計則是關於創造一個新的聲音或一組聲音，好比一部電影從頭到尾的所有音軌。為了展現效果，設計過的聲音通常會誇大，但不一定要很大聲。有時候反而會以靜音或無聲的方式來誇大效果。

　　轉移焦點（shifting focus）是一種常見的聲音設計手法。這個責任多半落在電影混音師身上；不過聲音設計師也可以瞄準一個特定的聲音，然後像電影攝影師變焦那樣去轉移焦點。聲音本身的音量不一定要加大，降低其他隨附音軌的音量也可以達到效果。

疊加

　　聲音可以不斷疊加（layer），營造一種更為壯大或更加繁忙的感覺。疊加時，你可以改變某幾層聲音的音高，讓聲音聽起來具有深度、或產生特殊效果。疊加手法也可以用來建構環境的聲音或是不好錄的聲音（例如龍捲風）。

把不同、或者相似的聲音放在一起，奇蹟也許就會降臨。奇妙的音效可能來自看似彼此不搭嘎的聲音。我最愛調配的是蒸汽龐克（steam punk）、也就是具有儒勒·凡爾納風格（Jules Verne style）物件的音效（譯注：蒸汽龐克是在八、九〇年代流行的科幻題材，多以維多利亞時代為背景，虛擬出一個以蒸汽科技為主，將蒸汽動力誇大並且神化的文明或世界觀。這類型作品中經常出現蒸汽火車、重型鋼鐵機具等等。最具代表性的是法國小說家儒勒·凡爾納的一系列作品《從地心歷險》、《環遊世界八十天》和《海底兩萬哩》）。通常我會瀏覽垃圾桶檔案夾，隨便抓一些本身沒什麼用處的怪異音效，像是皮帶扣的叮噹聲、小金屬片咿呀聲，跟木頭受力的吱嘎聲等等。我把這些檔案全部丟入ACID（譯注：德國 Magix 公司推出的一款數位音訊工作站），超酷炫的聲音就此誕生。不需要太費力、憑想像創造出來的音效簡直令人驚豔。

聲音疊加手法為音效增添了第三度空間。現在你知道原來可以在後製時做疊加，那你在現場錄音時應該會有更多想法。

在 Sony 的 Vegas 軟體中進行疊加

偏移疊加（offset layering）

把同一個聲音放在許多不同音軌的同一個時間位置上，只會讓音量變大聲。疊加同一個音軌時，音軌與音軌之間要一軌一軌彼此偏移。舉例來說，如果你有一段 1 分鐘的聲音，先把它每隔 10 秒剪成一段。接著把這些片段分別複製到其他軌上。以這個例子來說有 6 段聲音，所以要複製到 6 個音軌上，再把這些

在 Sony 的 Vegas 軟體中進行偏移疊加

片段都設定為該音軌的起點。按下循環播放前,將每個音軌的聲音都延長至 1 分鐘。

　　上圖是這些音軌排列出來的樣子。每個片段都放在該音軌的開頭,但由於它們前後相隔一段時間,因此後面一軌會比前一軌的音檔內容慢 10 秒鐘播出:

第 1 軌——聲音片段從 0 秒位置開始播放。
第 2 軌——聲音片段從 10 秒位置開始播放。
第 3 軌——聲音片段從 20 秒位置開始播放。
第 4 軌——聲音片段從 30 秒位置開始播放。
第 5 軌——聲音片段從 40 秒位置開始播放。
第 6 軌——聲音片段從 50 秒位置開始播放。

偏移疊加的結果是一段聲音分別在 6 個音軌上、6 個完全不同的位置播放。

　　偏移層加能夠從單一音源製造出更豐富、更複雜的聲音,讓原本無趣的聲音更有深度、更飽滿,也為環境音、科幻音效、水、及其他聲音帶來更繁複的素材來源。

交叉淡化

　　有時候你可能需要延長音效,又不希望改變音高,這時候時間壓縮效果器

在 Sony 的 Vegas 軟體中進行交叉淡化

（time compression）就能派上用場，但只能小幅度使用。試著把這段聲音複製起來、進行交叉淡化。注意淡入和淡出點，要選擇比較自然的音軌位置。交叉淡化可以很快地將兩個不同的聲音融合在一起。

取樣循環

取樣循環很受音樂創作者的歡迎。一小節打鼓的節奏和貝斯聲線就能不斷地循環，進而發展成完整的歌曲。在音效的世界，取樣循環有多重用途。它不僅能延長因失誤而裁短的聲音樣本，也有助於創造出馬達、引擎跟其他重複性的聲音。

取樣循環的段落不會再加上淡入淡出的效果。相反地，聲音的起始跟結束點在循環過程中並沒有接點。決定循環的起始點必須很小心，想要循環得天衣無縫，循環點絕對不能被察覺。建立了適合的循環之後，聲音就會按照設定的循環次數連續播放。你可以自行決定聲音要播放多久。

起始點與結束點的波形一定要剛好位在零位線上，才不會有咔嗒聲和爆音。循環接點必須互補，假設起始點在波峰起始處，結束點就應該在波峰結尾處。

找尋引擎聲和機器聲的循環點時要特別注意音高與頻率。這些聲音聽起來非常一致，但實際上音調跟音高可是一直不斷波動著。開始循環時，這些細微的變化會變得更明顯，導致循環效果變差。你可以用挑選的適當段落來做實驗，以決定最好的循環點。

單聲道的聲音比立體聲的聲音容易循環，因為單聲道的聲音只有一軌，而立體聲有兩個單聲道音軌。以立體聲的循環來說，需要找到兩個音軌都剛好交會在零位線上的時間點。有些音訊編輯器有零點自動偵測功能（snap-to-zero function），能自動搜尋音檔中最接近的波形與零位線交叉點。

在 Sony 的 Acid 軟體中進行取樣循環

交叉淡化循環

在無法順利製造無縫循環點的情況下，有時候會需要進行交叉淡化循環（cross-fade loop）。每次當你想要重複聲音片段的時候，你必須手動複製、貼上，並且做交叉淡化。務必確認經過交叉淡化的循環片段有同樣的長度，才能確保聲音對應準確。這種手法非常適合用來處理沒有自然循環點的聲音，例如漫長、虛無縹緲的氛圍聲或舖底聲。

關鍵影格

關鍵影格（key frame）功能讓你可以在波封（envelope，也叫做橡皮圈）範圍內設置定位點（anchor point）。在數位音訊工作站中，可以利用這些波封進行音量、定位、靜音和匯流排輸出（bus send）等自動化控制。利用關鍵影格功能，就能對混音有無限且精準的操控。二十年前這個簡單的技術只有在百萬級混音台上才看得到，如今不用 100 塊美金（台幣約 3,000 元）就可以在樂器行買到。

反轉

把聲音反過來播放，通常會製造很明顯不自然的效果。但如果合併一連串的聲音、或處理得宜，反轉（reverse）的聲音就會很有說服力。反轉功能很適合用來創造強勁的吸力效果、或吸引聽眾注意。舉例來說，你可以把一段爆炸聲複製起來做反轉，然後跟原本的爆炸聲做交叉淡化，就會出現真正爆炸前那種能量蘊釀或逐漸積累的效果。火球、太空船開過去和火箭射出的衝擊聲等，都能受益於這個技術。

把一段聲音做正反向的循環播放，可以營造出持續的氛圍聲或舖底的電子聲響。如果要製造這些音效，記得使用較長的聲音片段（盡量達到 30 秒），並將反轉片段完全交叉淡化，然後疊到正向片段的上方，這樣聽起來就會同時有前進與後退的聲音。

科幻音效也可以利用這種方式來製作。這一次要用較短的聲音片段，而不是長片段，也不要做交叉淡化，而是在循環點的位置保持乾淨的裁切狀態，成果是——聲音來來回回地前進倒退移動，發出有說服力的發電機、能量場，或其他調變的聲音。循環片段愈短，製造出的音調愈高。而真的很短的聲音片段（想像毫秒那樣的長短）在循環時，會產生神奇的蜂鳴跟發電機聲。

人聲模擬

許多聲音設計師會拿起特地預留在剪輯台旁邊的麥克風把自己的聲音錄進音效中，這叫做人聲模擬（vocalizing）。你可以只靠自己的聲音去創造出一種聲音，或是去模擬潤飾另一種聲音。如果情況不方便或找不到適合的道具來生成想要的特定音效，那就抓起麥克風實驗吧！班·博特（Ben Burtt，譯注：美國聲音設計師、導演、編劇、剪輯師及配音員，聲音設計代表作品出現在《星際大戰》、《法櫃奇兵》、《E.T. 外星人》、《星艦迷航記》等電影中。）就是利用這種技巧創造了 R2-D2 的聲音基底。絕對不要低估自己嘴巴所能製造的聲音。

移調

把聲音的音高降低會立刻出現重量感，有助於增加爆炸聲或槍聲的厚度。音高降到極低時——例如降低 50 個半音（semitone，譯注：移調效果器上的音高移轉多是以音樂上的半音來計算），會出現超自然的奇異聲音，是科幻與恐怖效果常用的技巧。

對真實世界的聲音來說，移調（pitch-shift）要適度使用。太過度的話會異

常明顯，毀掉效果。好的聲音設計要像好的剪輯一樣，不引起注意才算成功。

降低音高時，要注意是否同時降低了高頻，導致聲音變悶。相反地，升高音高也會影響到低頻，導致聲音變單薄或變微弱。

移調疊加

我最愛的聲音設計技巧之一就是移調疊加（pitch layering）。移調疊加的做法是將一個聲音帶入取樣循環數位音訊工作站中，然後把聲音複製到多個音軌上。在這裡，我們用 4 軌來做示範說明。第 1 軌保持不變，第 2 軌往下移調 3 個半音，第 3 軌往下移調 6 個半音，第 4 軌往下移調 9 個半音。現在播放檔案，這個效果是都卜勒效應與音高移轉的混合體，既延伸又強化了聲音。現在試想一下，把同一段聲音複製出來的 20 條音軌做移調疊加，會有怎樣的效果？

極度地使用這個技巧會製造出爆炸聲逐漸消退且尾音拉到無限遠的效果；低度使用則能暗示聲音移動或經過。記住，所有檔案不必從同一時間點一起播放。你可以藉由偏移、甚至循環這些音軌的手法來取得很酷的科幻脈衝或調變聲，任憑你的想像力所及。

臨場化

一般音效製作最受歡迎的方法是先錄下乾（編按：不加入效果）的聲音素材，之後再利用插件處理，讓它們對應到使用的環境。臨場化（worldizing）正是這種思維的延伸。

臨場化不使用數位或類比處理器來處理聲音，而是在真實地點架設喇叭、播放音源的錄音檔，然後在新的環境中重新錄製該音檔的聲音，讓聲音產生全新的特性，提高可信度。臨場化這種做法可以回溯到五〇年代，但最先採用這個稱法的人是喬治·盧卡斯和華特·莫屈（Walter Murch）。臨場化主要應用在電影製作。

潤飾

有些聲音在現實生活中已經聽得很膩了，爆炸聲就是其中之一。遇到這種情況，你可以添加一些東西來加強音效的說服力，這就叫做潤飾（sweetening）。潤飾是指藉由附加元素、等化、或其他效果來增添聲音豐富度的過程。以爆炸聲這個例子來說，可以藉由增加低頻、或是鋪一層降低音調的槍聲，再加上一些玻璃或木頭碎片聲做為襯底來潤飾這個聲音。

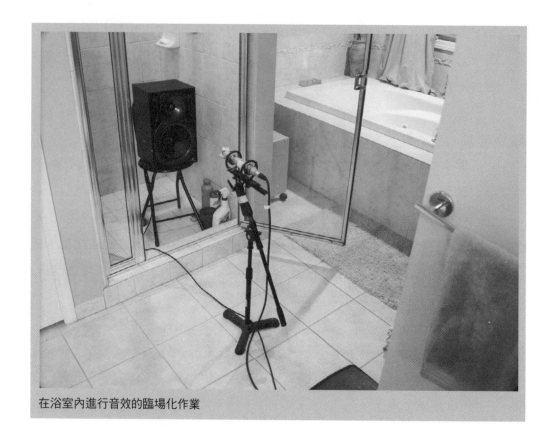

在浴室內進行音效的臨場化作業

　　電影聲音設計師通常會在爆炸聲底下疊加動物的吼叫聲，讓聲音聽起來更猛烈。爆炸聲加入動物吼叫聲的極端範例可以看看──應該說是去聽聽看──《蒙面俠蘇洛》（The Mask Of Zorro）。進行潤飾的時候，一定要保持原始聲音的完整性。蛋糕的主要成分不是糖，但是沒有糖嚐起來也完全不同！

混音

　　一旦把聲音放數位音訊工作站，你就必須把它們混成最終的單聲道或立體聲檔案。混音跟聲音設計一樣，都是一門藝術，非常主觀且展現個人風格。到最後，你要決定該讓聽眾聽到什麼？什麼時候該聽到？該如何與其他聲音取得平衡？

　　你的品味與判斷是這個階段的重頭戲。每位廚師都使用同樣的食材，但不是所有廚師的名字都能掛上招牌，這是為什麼？因為主廚知道如何把食材搭配成美味佳餚；同理，你應該把創造出色的聲音當做自己的目標。

　　剛開始混音時，你會下意識地推大每個聲音的音量，但這麼做只會製造出白噪音而已。所有元素在一開始就齊聲吶喊，聽起來就像一片汪洋大海。好的混音要有良好的動態。與其一開始就把音量推到最大，不如試著從 -18dB 左右

開始混音，之後會有更多餘裕空間可以運用。這麼一來，你手中的碰撞聲和衝擊聲聽起來更大聲了。音量會在平穩與波動之間取得平衡。

　　將多個聲波合併在一起會導致頻段重疊。如果增加某幾個音軌的低頻，整體混音可能會變得混濁；相反地，如果增加某幾個音軌的高頻，聲音會變得清脆而尖銳。把頻率的分布處理到跟音量一樣平衡，有利於製作出悅耳的混音。

母帶後期處理

　　母帶後期處理是音效製作過程的最後一環。在這個階段，重要的工作是確認音效已經準備妥當並且做好微調。記住音效箴言 L-I-S-T-E-N。挑剔一點，確認檔案完美。最後的等化程序要在這個階段完成，數位音量表上的整體音量不能超過 0。

多錄一些音源素材！

　　一旦掌握了聲音設計的要領，你的耳朵會開始用有別於以往的方式來聆聽聲音。你可能會在走入房間的時候聽見過去不曾注意過的安定器哼聲；下回你打開冰箱門時會注意到它發出的軋軋聲；風扇、馬達與自動窗戶聽起來也許可以拿來當做機器人的素材來源。錄音時一定要多多注意有新意又可用的聲音。豎起你的耳朵去觀察四周環境。實驗！實驗！再實驗！

The Sound Effect Encyclopedia
18 音效百科 創造各種音效的方法

多年來，許多聲音設計師不約而同地開創了更好的音效製作方法、技術和哲理。這個百科的用意是希望做為不同類型音效在錄製和設計上的開端。聽起來可能有點陳腔濫調，但是錄音沒有所謂錯誤的方法，只有更好的方法。而實驗正是成為一位成功聲音設計師的關鍵。下面內容包含了一般常用音效是如何錄音、剪輯、設計的相關資訊。

這些聲音的範例可以在 www.soundeffectsbible.com 這個網站中找到。

■ 環境音

環境音效對營造場景、填補空間音和設定氣氛來說極為有用。環境音可以做為場景內的主要焦點、用來強調一日中的時間點、表明室內／室外場影、或人物的視角等等；但主要的用途是執行電影音軌的暗示功能，像是廚房窗外傳來鳥兒的輕聲細語暗示著早晨時分；辦公室窗外傳來車流隆隆聲暗示著外面是城市等，這些聲音立即建立了聽眾對畫面地點的概念。

錄製環境音的主要挑戰通常是環境不太受控或者幾乎無法掌控，所以錄音很可能會有背景噪音或摻入其他聲音事件，需要在剪輯過程中將其過濾或移除。背景噪音像是遠方持續的車流隆隆聲這類聲音，可以藉由等化的程序來清除。

錄製環境音的最好辦法是多錄一些需要的素材量，這樣才會有多出的素材可以做音軌疊加、或者替換被外來聲音污染的素材。想要有一分鐘可用的環境音，在現場至少應該錄下五分鐘的素材才夠用。使用麥克風腳架是個好方法，可以確保方向性一致，並且減少錄到衣物摩擦、手臂移動或抖動的聲音。你的手臂會對此非常感激。

儘管環境音可以人為製造，現場採集聲音的效果還是最好。在剪輯過程中拼湊出來的環境音可以變出超現實的環境，或者可以用來加強不理想的現場錄音。有些地點會因為進出許可、預算，甚至是歷史因素的限制（好比第二次世

界大戰戰場）而不可能再去錄製。再次提醒，你要一邊下功夫， 一邊運用想像力才行。

　　錄音的音量會因為地點而有所不同。一般來說，-40dB 應該是錄製環境音的最低音量，錄的比這個標準還小聲的音檔可能會無法使用。如果提高錄音音量，但聲音還是低於 -40dB，試試看往音源移近一些。調高音量後的明顯嘶聲可以在剪輯時利用濾波器或降噪插件來移除。如果仍然太小聲，換個地點重錄。環境音一定要錄成立體聲才行。

　　下面是錄製與剪輯環境音的一些技巧和小祕訣：

機場航站內部

　　機場安全法規使得進入機場重地的錄音許可愈來愈難取得。要知道在國土安全部的高度警戒下，錄音師看起來可能相當可疑。如果你得不到許可，試試看在身上偷藏一台 Zoom H4 或其他迷你錄音機跟一對耳機進去。找到一個靠近人群的好位置。二樓陽台這種較高的地點可以錄到很好的空間音，也有助於淡化明顯的講話聲。

機場跑道

　　找一條靠近跑道的路。大部分機場附近都有旅館，這些旅館的停車場正巧位於飛機起降跑道的路線下方。如果可以的話，盡量靠近圍籬的邊界錄音。再次提醒，小心警衛可能會跑過來阻止你。靠近飛機工作時務必戴上聽力保護裝置。

　　這類型的環境音很難再進行疊加，因為一次有好幾架飛機起降實在太不合理了。不過你可以將多架飛機的活動聲跟靜音片段進行交叉淡化，讓環境音聽起來更豐富。

機場航站廣播

　　絕大多數機場都有用來發布通知的公共廣播系統（public address system，又稱為 PA 系統 ），而在真實世界裡這些通知內容都會牽扯到有版權的航空公司名稱跟其他企業名稱。在這種情況下，打造專屬於你自己的個性化通知比較快、也比較有效率。隨便使用一支麥克風錄下人聲，虛構一間航空公司（例如：指北針航空），把要說的台詞寫成稿子。不要呆板地逐字讀稿，最好知道自己在講什麼。

　　錄好訊息之後，你需要處理人聲，讓它聽起來像是從公共廣播系統傳出來

一樣。使用等化器濾除所有的低頻：先刪除所有低於 1KHz 的聲音，再繼續下一個步驟。些微的聲音失真會更接近 PA 系統的播音效果，所以現在要來加一些人聲和延遲與殘響效果，讓聲音彷彿飄盪在航站當中。

Audio Ease 的 Speakerphone 是模擬這種音效的優秀插件，只要選擇其中一種預設效果就差不多完成了。

城市

當我們談起城市的環境音時，通常會先想到幾種特定的聲音：汽車喇叭聲、車流聲跟警笛聲。試著將這些元素組合成一般的城市背景音。如果剛好沒有錄到警笛聲，事後隨時都能補上。城市日常生活的環境音必須充斥各種忙亂的聲音；如果你找的錄音地點不如想像中繁忙，記得多錄些素材，剪輯時再來疊加。靠近街道地面的錄音能引領聽眾貼近動作核心；從屋頂或窗戶位置往外可以收到整座城市的聲音。

布萊恩‧柯里奇在紐約時代廣場錄製城市環境音

高速公路車流

車流聲是最好錄的環境音之一。馬路四通八達，使得車輛的聲音老是出現在錄音當中。在路旁架設麥克風可以錄下車子從左開到右的行進方向感。在天橋上的某一側錄音，會錄到持續且均衡的立體聲音場。聯結車開過時司機通常會很樂意對你按喇叭，只要給他們做個公認的按喇叭手勢，並且注意你的錄音音量就好。

辦公室隔間

辦公室四四方方的隔間跟現代辦公設備的嗡嗡聲會讓聽眾（跟員工）昏昏欲睡。要錄製裡面有人的辦公室環境音，祕訣是在他們不知情的狀況下錄音，讓他們什麼也看不到。如果他們意識到有人正在錄自己的聲音，通常會過度表現、問東問西、或完全不講話。尊重他人隱私是你的責任，如果對話內容可能

引人注意，而且似乎涉及隱私，一定要從錄音中刪除。

餐廳

在速食餐廳錄音的主要挑戰是店員會此起彼落、不斷轟炸地唸出餐廳名稱。「歡迎光臨 XYZ 漢堡，我能為您點餐嗎？」、「請問您想升級您的 XYZ 漢堡嗎？」剪掉這些句子後很難還有剩餘可用的環境音。建議你跟店經理商量，看看他們願不願意改說：「您好！我能為您點餐嗎？」，讓你錄個幾分鐘就好。問一下不會怎樣的。

帶位入座的餐廳比較方便進行錄音工作。店經理通常會讓你進門錄音，唯一的問題是他們不太願意關掉播放中的背景音樂。跟他們問問看是否可以把音樂關掉幾分鐘，順便詢問能不能讓你進去錄廚房的環境音。可別忘了大型冷藏室跟工業用洗碗機！

城市與郊區

想像一下郊區的聲音，會是怎樣？你的腦海中應該已經浮現狗叫、除草機、小孩嬉鬧跟灑水器的聲音。現在想像一下城市街道，狗叫地更兇猛了，除草機聲音變成遠方警笛聲，小孩長大了，變成青少年在打籃球，灑水器則變成零星的槍聲——歡迎進入聲音的刻板印象中！

把對環境的刻板印象提煉出來是錄製環境音的重點。這些聲音提示幫助聽眾辨識出特定地點。我還從沒看過 NBC《法網遊龍》（Law and Order）有任何一集的法院、警隊房間、公寓在窗戶打開時不會傳來警笛聲。想要獲得最佳效果，先分層錄音，再把聲音混在一起，就會得到一個多采多姿的背景音軌。

■ 動物音效

多位名導都曾說過，拍電影要避免的五個大麻煩，其中之一就是動物。這主要是因為動物即便受過訓練，性情仍然難以預測或很難搞定。對錄音師來說，這問題還更大。

在電影中，導演通常很容易拍板決定使用後製音效來加強動物的表演。不只如此，電影還可以剪成只聽到遠方叢林傳來的大象吼叫聲，畫面中卻不見大象的蹤影。觀眾對這隻動物的線索僅僅來自一個低成本音效，這比起請一位馴獸師真的把一頭大象帶來現場省錢多了，反正能夠達到同樣的效果。但對錄音

師來說，如果錄音中沒有那頭動物的聲音，觀眾就會認為那頭動物不存在。

下面是錄製與剪輯動物聲音的一些技巧和小祕訣：

錄製獅子的吼叫聲

一般動物聲的錄音

儘管電影中的動物總是吵翻天，但實際上牠們一般都不太會發出聲音（至少在你要錄現場對白之前都很安靜）。有時候你可能要用一些技巧來引誘動物發聲，其中一個技巧（雖然有潛在危險）是在動物所在位置的上風處拿一根點燃的香菸，煙會慢慢飄向動物，引起牠的反應並發出聲音。

一天中的時間也會影響到動物發聲的慾望。某些動物可能在餵食時間發聲，某些動物可能更常在早晨或傍晚發聲。如果你打算去動物園錄音，最好跟動物照護員合作，他們能幫忙哄動物發出聲音。

使用槍型麥克風，在收錄動物聲音的同時，還能降低收到的背景雜音音量。收音桿有助於推近麥克風，但小心動物會感到威脅而做動作攻擊。錄音時放輕鬆，慢慢靠近動物，不要突然移動。避免大笑或說話。

蝙蝠

高音調的蝙蝠叫聲可以透過人聲模擬發出尖叫聲和提升音高的方式達成。如果是一群蝙蝠，你可以多錄一些不同的叫法，避免一直重複使用同樣的聲音，聽起來會太假、太有人工的數位感。拿著一雙皮手套互相拍打可以做出翅膀的聲音。一定要修掉多餘的低頻，不然蝙蝠聽起來會很像有一雙超大的翅膀。

金字塔內的甲蟲

昆蟲動作的設計方法是用手指頭有節奏地敲打蔬菜的表面。你可以先從高麗菜或瓜類開始，錄下聲音然後調高音調，讓聲音變細、變小，動作聽起來也會快一些。

你可能會想削減 1KHz 以下的頻率，讓聲音聽起來變得更微小。甲蟲的吱吱叫聲的做法跟蝙蝠聲相同，但音調要再高一些。最後添加一些殘響效果，聲

音聽起來就會像在金字塔中繚繞一樣。

蟋蟀

蟋蟀的叫聲跟氣溫有直接關係。根據《老農夫曆書》（Old Farmer's Almanac，譯注：1792 年由羅伯特·B·湯馬斯〔Robert B. Thomas〕創刊，每年發刊四冊，全年發行達三百萬本，是北美洲最長壽的刊物。這本刊物收錄天氣預測、種植圖表、天文數據、食譜等不同主題的文章；對天氣預測的準確率號稱高達 80%），你可以去數蟋蟀在 14 秒內叫幾次，再把這個數字加上 40 就可得知華氏溫度。蟋蟀叫愈多次，那年的氣候就愈溫暖。在田野錄製蟋蟀叫聲時，記得春天、冬天、秋天都要分別錄音，以取得不同氣溫狀態下的聲音樣本。

錄製大自然的聲音時，交通噪音老是造成干擾。蟋蟀叫聲的頻率在 7KHz 到 8.5KHz 之間，而大多數交通噪音落在 200Hz 到 900Hz 之間。使用等化器削減這些頻率，就可以降低或消除所有交通噪音。如果你只在乎蟋蟀的聲音，使用頻譜分析儀找出蟋蟀叫聲的正確頻率，再針對這個頻率進行強化。

要是背景噪音太大聲，那就試著找出單次叫聲，做為聲音設計的基底，從頭設計聲音。這些聲音疊加數十次之後，聽起來會變成一大群蟋蟀的叫聲。有些人有學蟋蟀叫的特殊口技，儘管不如真正的蟋蟀聲，但急用時，人聲模擬的方法也可以設計出具有說服力的聲音。這招在模擬一隻孤單蟋蟀的叫聲時，特別更好。

蛇

不管電影裡出現哪一種蛇，你都會聽到它的尾巴發出嘎嘎聲。這是個好萊塢的獨特聲音印記。響尾蛇的聲音可以利用嬰兒的手搖鈴玩具製造，錄下搖動玩具的聲音並調高音調，剪掉搖動過程中的無聲片段，讓它聽起來快一點。你可以自己用嘴巴模仿嘶嘶叫，然後調高音調。試試看多疊幾個不同的嘶嘶聲，聽起來會很有趣。

模仿動物聲音

如果你無法抽身跑一趟動物園或其他地點，那就自己模擬音效吧！只要用對技巧跟方法，模仿出來的動物聲也會很有說服力。建議你從電視節目或電影中找出真實的錄音作品當做參考，然後用耳機聽取播放出來的樣本聲音。現在，用你自己的聲音去揣摩看看。

在你試圖調整動物叫聲的音高，將其帶入人聲範圍內時，這個方法最有效，你的聲音會更接近真實。對著杯子或空垃圾桶製造聲音、讓聲音產生共鳴，就像長著巨大胸腔或身軀龐然的動物那樣。錄好聲音之後，再以先前你調整動物聲音檔的同樣幅度大小去調高或調低你的聲音。

■ 卡通音效

卡通的聲音聽起來當然要很滑稽，極盡所能地誇大螢幕上的古怪動作。卡通音效起源於音樂，不管是腳步聲、講話聲、撞擊聲、或爆炸聲，都可以用打擊樂器、木管、銅管跟絃樂來表現。這些卡通音效並不真的來自畫面中的物體，因此可以從四面八方蒐集素材來用強調動作、或與動作並陳。現代卡通的技術與風格更為先進，倚賴更多以聲音設計為主的素材來輔助高科技電腦動畫。

當你著手錄製卡通音效前，先好好研究你想要的聲音。觀看《三個臭皮匠》影集跟漢納・芭芭拉卡通公司的舊作（Hannah-Barberra cartoons，譯注：1957至 2001 年間美國知名動畫的製作公司，著名作品有《摩登原始人》、《藍色小精靈》等，後來被華納兄弟所併購）。這些作品的聲音很老舊，當時是用低傳真（low fidelity）方式錄製的，不過演出卻很經典。注意片中音效運用的時機與方式，在準備讓你的聽眾開懷大笑之前，先學學大師們的經驗吧。

下面是錄製與剪輯卡通音效的一些技巧和小祕訣：

卡通音樂音效

鍵盤樂器跟合成器對製作卡通音效真的沒太大幫助。雖然有一些聲音可以用，例如高音木琴，但還是無法取代真正的樂器聲。中學樂團的指導老師或許可以提供許多音樂類音效。他們那裡有一堆樂器，而且多半會演奏那些樂器（至少足以讓樂器聽起來有趣）。要注意，大部分學校的練團室四周都是平坦的磚牆，容易累積大量的殘響，可能要準備隔音毯來幫助改善室內聲音。不過最好還是去借用學校的劇場吧，那裡可能做過聲學處理。

在出發錄音之前先列出一張清單以節省時間。記住，無論你找誰來幫忙，他們可都是自願奉獻自己的時間。請尊重這點，工作要迅速專業，你永遠不知道什麼時候還會再找他們幫忙。如果你花太多時間在找「對」的聲音，下次他們可能就不太願意來了。

許多樂器必須透過彈奏來交流並傳遞情感。這正是好的卡通音效所應具備

的條件。試試看用各種樂器去表現下列的情緒和動作：

憤怒

驚嘆

幸福

笑

嘲諷

一句短短的語句（看吧！什麼？）

悲傷

尖叫

嘆息

滑行（往上或往下）

　　麥克風的選擇方面，使用心型指向的麥克風吧。動圈式麥克風能夠承受銅管樂器的高音壓；電容式麥克風對絃樂與木管樂器的收音效果較佳。下面是一些好用的樂器清單：

銅管樂器

軍號

法國號

薩克斯風

長號

小號

低音號

絃樂器

班鳩琴

大提琴

豎琴

口簧琴

鋼琴

小提琴

木管樂器

豎笛

長笛

雙簧管

卡通打擊樂器效果

在卡通裡面，打擊樂器幾乎可以用來製造各種聲音：撞擊聲、腳步聲，甚至敲頭聲。雖然有許多著名的卡通音效只能由特定樂器做出（例如定音鼓），但表演的方式比樂器本身是什麼還要重要。

打擊樂器真的很大聲。以鼓類樂器來說，應該使用動圈式麥克風，而非電容式麥克風。一般來說，音色偏高的聲

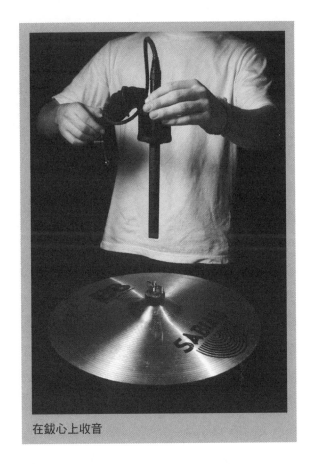

在鈸心上收音

音應該以電容式麥克風來收音；為了避免電容式麥克風在錄大聲樂器時受損，記得把麥克風架在距離樂器幾英呎遠的位置。鈸的麥克風應該直接架在鈸心正上方；麥克風如果靠近鈸的邊緣，空氣會在樂器與麥克風之間來回往返，發出一種搖擺的聲音。以下是一些好用的樂器清單：

正規打擊樂器

大鼓

管鐘

邦哥鼓

康加鼓

鈸

小鼓

鈴鼓

三角鐵

定音鼓

鐵琴

哨子

木魚

木琴

非正規打擊樂器

玻璃瓶

垃圾桶蓋

銀器

喬・派瑞斯（Joe Parisi）在配音間搞笑的模樣

卡通人聲

　　狂笑聲、吹口哨和嬰兒嗚咽聲都算是老派又經典的人聲音效之作。釋放你的想像力、超乎異常的想像力、瘋狂的想像力！每個人都有一位能發出千奇百怪聲音的天才朋友，找到他，給他一張模仿清單。這張清單能讓他專注在發揮創造力，而無暇去想接下來要說的話。注意，聲音不可以跟有版權的卡通人物太相近，避免被告的風險。挑選麥克風時，試試看大振膜的電容式麥克風。

■ 撞擊音效

　　最好的撞擊聲音效是當它的效果超越我們平日生活的經驗。即便剪輯時還可做強化和應用別的技法，但撞擊聲在現場、在外景時的表演是創造逼真和超凡撞擊音效的關鍵。撞擊聲的錄製過程會有極其混亂和無可避免的身體碰撞，表演時最好有助理在一旁幫忙。不過只要有耐心，一個人也能做出很棒的音效。

　　在各種型態的錄音中，撞擊聲無疑是最紓壓的！下面是撞擊聲錄製與剪輯時的一些技巧和小祕訣：

車輛撞擊

　　駕駛在知道自己快要撞到東西時，一定會猛踩剎車。典型的車輛撞擊聲會先從凌厲的輪胎磨地聲開始。如果想錄下很棒的輪胎磨地聲，你可以跟助理在廢棄停車場裡開車繞圈，讓車子繞圈行駛並且急轉彎。站在中心點，拿著收音桿一邊保持安全距離、一邊錄下每一個動作的聲音。使用槍型麥克風，對準輪胎。

　　如果要錄製車輛開近的聲音，你應該拿著收音桿站在路旁。當車子迎面而

來時，把收音桿舉在馬路上方。如果你想錄下車輛接近的立體聲，務必要改變飛船型防風罩內的麥克風位置，讓麥克風在水平舉起時，左右音場與地面平行。

現在來談談撞擊聲。回收場可以提供所有你需要用來製作逼真撞擊聲的資源。拿一支長柄大槌，好好收集車輛各部位的撞擊聲。下面是錄製項目的清單：

保險桿

擋泥板

水箱罩

大燈

引擎蓋

輪圈蓋

車頂

後照鏡

尾燈

行李廂

窗戶

擋風玻璃

有了這些元素後，就可以開始建立初始的撞擊聲。在撞擊點之後剪掉或淡出輪胎磨地聲，來暗示車子滑行到另一個物體或另一輛車後完全停下來。如果是高速事故的撞擊聲，你可以把輪胎磨地聲保留到初始撞擊後，讓人感覺到車速有多快。如果一輛車撞到另一輛停放的車輛，會先發出撞擊聲，然後才是輪胎磨地聲，以此暗示停放的車輛遭到大力推移。

引擎蓋和行李廂也很適合用來製造金屬撞擊聲響。撞擊聲可能是單次，也可能是多次，後者暗示有其他物體撞上汽車。初始撞擊應該是這個音效中最大聲的元素，所有在撞擊前後發生的事件應該相對小聲，這樣的動態才會產生強烈撞擊的感覺。疊加多個撞擊聲，並對某些音軌做移調處理，撞擊的力度聽起來會大大增加。

接著還要加入一些水箱罩跟尾燈的塑膠破裂聲。記住，是不是車尾被撞並不重要，重點是尾燈有沒有發出很棒的塑膠破裂聲，為混音加料。第二步是加入玻璃撞擊聲，最後是碎片灑落聲。雖然擋風玻璃是由防爆玻璃製成，但是典型的車輛撞擊音效一定會摻雜玻璃碎片聲。這部分碎裂聲可以利用後照鏡或大燈來製造。

做為這個音效的最後修飾元素，你可以用蒸汽聲來模擬破裂的散熱器。經過頻率過濾處理後的空氣罐聲音有不錯的蒸汽效果。此外，還可加入輪圈蓋的聲音。如果沒辦法錄到真的輪圈蓋，那就用金屬垃圾桶蓋來代替。錄下輪圈蓋滾動，以及它開始旋轉、晃動、直到靜止下來的整段聲音。最後加上長長的汽車喇叭聲。汽車喇叭聲不容易做循環處理，你應該去錄一個合適的長喇叭聲來備用。

材質碰撞

碰撞的物體有各種形狀、大小和類型。這是一個物質世界，任何事物都有毀壞的一天。建立一個豐富的材質庫，以便在製造碰撞聲時使用。下面是碰撞材料的收集清單：

鋁片

磚頭

硬紙板

陶瓷

煤渣磚

盤子

玻璃

金屬

紙

水管

塑料

石頭

保麗龍

瓷磚

木頭

碰撞聲一般都會使用立體聲麥克風來錄製。由於碎片很少會集中在同個地方，立體聲音像有助於捕捉撞擊時左右碎片飛濺的細微差別。如果需要讓音效聚焦在特定的位置，可以選定其中一軌的聲音做成單聲道。碎片四處飛濺，很可能會擊中麥克風架，因此為了避免毀掉錄音，用隔音毯把麥克風架的底座包好，讓碎片掉在毯子、而不是腳架上。

下面是錄製不同素材碰撞聲的一些小祕訣：

玻璃

許多素材都歸在玻璃類，包括玻璃瓶、水杯、魚缸、鏡子、玻璃窗等等。跟大多數用來錄音的撞擊素材不同的是，玻璃只能錄一次，一旦破了，就無法再用剩下的碎片錄到破掉的瞬間。相較之下，其他素材就比較能夠容許失誤。有鑑於此，多用幾支麥克風和多部錄音機一起來錄製玻璃破裂聲。每一部錄音機的錄音音量都要設定成不同大小，才能確保至少有一個錄音可用。

用隔音毯保護麥克風腳架的底座

打破玻璃時一定要穿著防護衣物並戴上護目鏡。

玻璃瓶

錄音時，玻璃瓶不一定會照預期地打破。沒關係，留下那些錄音，等有一天需要啤酒瓶掉到地上卻沒破掉的聲音時就能派上用場。提高打破瓶子機率的方法是讓瓶子從側邊掉落；從頂端或底部丟瓶子的聲音雖然比較大，但那是玻璃最堅硬的部位，所以不一定會摔破。錄製玻璃瓶聲音時，把麥克風架在 1 到 2 英呎遠的地方。玻璃瓶內如果有液體，瓶子摔破的聲音會不同。如果有多支玻璃瓶的話，在瓶子裡面加水製造一些變化。

水杯

廚房水杯這類物品的錄音方法跟玻璃瓶相同。大多數玻璃水杯的底部會比其他部位厚，水杯底部直接掉下會產生比較平板、厚實的破裂聲；水杯顛倒過來掉落後的碎裂聲才會有強烈的衝擊感。再說一次，在水杯內裝一些液體的錄音會比較有變化，剪輯時也有多一些選擇。

玻璃片

在錄玻璃片的碎裂聲時，要使用空心磚將其撐高。空心磚高度愈高，玻璃落地的距離愈遠。把玻璃片的四個角搭在空心磚上幾英吋就好。空心磚要先鋪上地墊之類的制震材質，再放上玻璃片，以削減空心磚可能發出的聲響。如果空心磚會晃動，在底下放一些碎布讓它平穩。

現在把玻璃片擺在空心磚上，用鐵槌敲擊玻璃的中心。敲擊時小心自己的動作，不要敲過頭，以免割傷自己。玻璃會碎裂一地，同時製造出撞擊音效與碎片音效。

奈特・里奇特（Nate Richter）正在敲碎一片玻璃

塑膠

收納箱和舊玩具（可別拿《星際大戰》的角色）都是很好的塑膠撞擊聲來源。軟塑膠容易彎曲，硬塑膠容易開裂。打破硬塑膠時要戴上手套，因為碎裂後可能形成鋒利的邊緣。汽水瓶和塑膠水壺都可以用來製造小碰撞及掉落的聲音。

遇到收垃圾的日子，去找找有沒有人家不要的 DVD 和 VHS 播放機。這些機器掉落或砸破的塑膠碰撞聲很不錯，內部的電子零件也用來製造許多塑膠碎片聲。

木頭

開始錄碰撞聲之後，你很快會發現每種材質都有獨特的聲音，木頭就是一個好例子。不同種類的木頭聲音也不同，有些聽起來厚實、有些單薄。同樣尺寸與厚度的鑲板跟合板聽起來就完全不同。

在錄鑲板的聲音時，對木板施加壓力是很好的表演技巧。立起木板的長邊，用斧頭劈開，劈下約 6 英吋（約 15 公分）深度時用手將鑲板扳成兩半，一隻手

拉向你自己，另一隻手往外推，
動作慢一點效果最好。

一般碎片

　　每次砸完和撞碎所有物品
後，要把碎片分開收納。不同
種類的玻璃（燈泡碎片、水杯
碎片、玻璃窗碎片等等）分別
放在各自的收納箱裡。分開存
放，方便以後還可以錄單一種
類的碎片聲。除此之外，你也
該準備一箱混合的碎片，在製
造一般撞擊碎片音效時使用。

亞倫·高勒馬提斯緩慢撕開木片

　　麥克風要盡量靠近碎片，讓錄音的音量大一點。 兩手之間保持一段距離，
各抓一些碎片，就可以創造比較寬的立體聲音場。錄音過程中，兩隻手彼此靠
近、再分開，來來回回移動，讓碎片隨機落下。

　　從手中倒下碎片聽起來可能會很假或刻意設計過。試試看把碎片抓在手裡，
呈握拳狀，手背朝上伸出拳頭，輕輕地移動你的手指頭，讓碎片從指縫間落下。
避免過多的手跟手指頭聲音。

粉塵

　　製造粉塵聲需要一些技巧。真實生活中的粉塵很安靜，但是做為音效，粉
塵要稍微加工才能被聽見。粉塵掉落的表面跟粉塵本身一樣重要。要錄製粉塵

分裝不同碎片材質的箱子

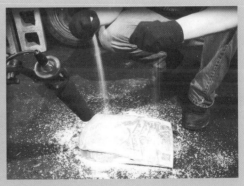

利用岩鹽製造粉塵聲

聲，你需要無數個掉落表面並且在上面彈跳的小東西。實際上是這一道表面在製造聲音。下面是一些製造粉塵與細微碎片聲的素材來源：

玉米種子
碎蝴蝶餅
米
岩鹽
碎墨西哥玉米脆片

電梯墜毀

在我所有設計過的音效中，我最喜歡的就是電梯墜毀聲。製造複雜的音效很具挑戰性，也同樣很有收獲，而這需要一些技巧和相當多的素材。

電梯井基本上是一座垂直的隧道，殘響效果器有助於製造出從外部聽到的電梯墜毀環境音。一開始要先設計一個金屬受壓迫的聲音徵兆，營造將要發生什麼事的懸疑感，然後用粗吉他絃或鋼琴絃來模仿纜線斷裂的聲音。

以一道長且尖的金屬聲響當做緊急剎車聲（最終會失靈）。我最鍾愛的道具聲音是一個 12 英吋（約 30 公分）的四腳金屬蠟台，用它滑過玻璃面，會發出我聽過最恐怖的金屬摩擦聲。因此我使用這個聲音來做剎車聲的基底。

最後，還要一個在電梯井底部的撞擊聲。電梯井內部牆壁的聲音是以木頭材質元素來製作，但金屬和鋁製元素仍是主角。既疊加、又把所有元素混合在一起，效果會很震撼。

燈具撞擊

燈具和其他電子設備砸壞時並不會真的放射出巨大的電弧。特效技術人員是造就這些視覺效果的幕後黑手。要錄製燈具撞擊聲，先找一盞舊電燈，摔落或撞倒它。燈泡要是沒破，就再額外錄一個燈泡碎裂的聲音。再加上一些用電鑽機或其他方式處理過、聽起來還不錯電線短路聲，就完成了。

鋼琴墜毀

既然鋼琴是由木頭製作而成，其主要的衝擊碰撞當然會是空心木頭聲。重重摔落的聲音可以利用床頭櫃或其他木櫃來製造。用長柄大槌製造一些額外的衝擊和砸碎聲。把木鑲板擺在空心磚上、從中間大力砸下，會有很好的碎片聲響。

把砸破各個元素的聲音加在一起變成長達幾秒鐘的單一事件。記住，鋼琴

很笨重，所以衝撞聲也必須聽起來沉重。接下來隨機敲打並用手按住一些真正的琴鍵，不要使用合成器，因為它們沒有木頭琴身那種滑順而豐富的音色。最後再用一些木頭碎片沿著短木板或紡錘擦製造出聲音，用來模仿琴腳的碰撞聲。

露營房車衝下山坡

不管怎麼想破頭，這都不是一個普通的聲音。會在這裡列進來說明完全是因為錄音的過程正好說明了聲音設計的一個大原則：即興創作。

有一天我跟朋友去回收場錄製車輛撞擊素材時遇見了一輛大型露營房車。我們跑進去砸毀所有找到的東西，就是那個時候，我萌生了用這些聲音來製造露營車滾落山坡這個音效的靈感。我抱這個想法，繼續錄下更多素材。

我們開始在車裡四處丟擲碎片，然後我拿著麥克風留在車裡，他去外面狂砸玻璃。碎玻璃往內掉在我們鋪好的大碎片上，接下來他又跑去車子的側邊前後搖動車子，最後用長柄大槌擊打車廂 。

收工後我衝回家，剪好所有元素，開始疊加。總共有數百個聲音那麼多，我在時間軸上做記號，標示好待會要加入露營車翻過去發出大聲響的那個位置。我以此做為指引，建立衝擊點前後的音效，成果真是不可思議。

我在現場錄音時習慣即興發揮。原本我並不是去那邊專門錄露營車聲音的，但靈感乍現時，就得跟著走。有時會成功、有時不會。但不管怎樣，你都能從中得到寶貴經驗。

電視機爆裂

我前前後後砸過了十幾台電視機，從來都不覺得膩。電視機爆裂聲有幾種錄法，一是把電視機的背面朝下、螢幕朝上平放，然後將一顆保齡球直直砸在螢幕上。或者，你可以把電視機放在桌子邊緣，然後用長柄大槌砸玻璃；由於電視機靠邊放，碎片會從側面掉落。第三種方式是把整部電視機抬起來重摔在地。

這些撞擊聲其實沒有太大的不同，基本上全都是碎玻璃和塑膠的組合。碎片聲也許有所不同，但都可以事後再加上去。如果沒有真的電視機可砸，那就運用你的想像力，從玻璃和塑膠素材開始嘗試吧！經過處理的短噴氣聲可以用來模仿電視機映像管炸開的聲音。

樹木倒在車上、地上、房屋上

樹木倒下的音效是由一個木頭受到壓迫或吱嘎作響的聲音，再加上另一個

伴隨樹叢撞擊而來的斷裂聲所組成。森林裡的枯樹是開裂、加壓、撞擊聲的絕佳素材。設計出來的樹木倒落音效雖然乾淨，卻少了在真實森林裡那種自然的回聲。把真實聲音與設計過的元素合在一起，效果會超越真實的聲音。

要製造衝擊樹叢的聲音，你可以把重物丟到一堆樹葉中，樹枝有助於分散衝擊力道。樹非常重，撞到地面的瞬間要有強大的重擊聲，因此可能要增加初始撞擊聲的低頻。

車輛和房屋這些表面受到的撞擊聲可以疊在設計好的樹木倒落聲上。藉由調整低頻來模擬撞擊表面的聲音。以車輛衝撞來說，不會有很重的低頻隆隆聲。房屋撞擊聲是玻璃與木頭的組合；車輛撞擊聲是玻璃與金屬的組合。

窗戶碎裂

窗戶玻璃的價錢很昂貴，也不容易找到整塊完整卻被棄置的玻璃。儘管廢棄房屋是這類素材的寶庫，卻不容易得到進去砸碎玻璃的批准。如果你獲准入內，請打電話給我，我一定跟你去錄音！

你可能要在錄音室重新製造窗戶碎裂的效果。窗戶很堅實，與其打造一個窗框，還不如分開錄下玻璃片的聲音，之後再錄一些木頭受撞擊而碎裂的聲音。剪輯時把這些元素疊在一起，做出逼真的音效。

■ 人群音效

人群音效可以當做環境音，也可以單獨使用。以喧嘩音軌（walla track）來說，既可以是群眾一邊竊竊私語、一邊等待法庭開審的聲音；也可以是某位觀眾不相信判決結果而驚呼一聲的單獨音效。人群聲可以在拍攝現場、或某個安排好的錄音棚內錄製。

在現場錄製人群聲

現場錄製人群聲時最好是偷偷來，因為一旦麥克風被發現，你想錄的聲音就會消失。群眾會變得做作，或者好奇問：「你在做什麼？」、「那是麥克風嗎？」之類的問題，搞亂錄音過程。為了減少你被看見的機會，試著在沒人注意的地點安裝隱藏式麥克風。角落是很完美的麥克風藏匿點，既不擋路，也能輕易地藏在燈具、植栽、或其他裝飾物品中。

如果情況允許，最好將麥克風架在人群頭頂 3 英呎（約 1 公尺）高的位置

採集直接音。理想上，人群聲要錄成立體聲，因為人群聲在成品中幾乎都是以立體聲的方式來呈現。以人群聲錄音來說，RodeNT-4 立體聲麥克風是不錯的選擇，但要藏好以免被發現。

暗中錄製人群聲

立體聲領夾式麥克風很方便藏在襯衫衣領、背包背帶、或其他不容易被發現的巧妙位置。然而大多數立體聲領夾式麥克風都是消費級產品，不像設計精良的麥克風可以發出飽滿的聲音。解決辦法之一是改用一對架設成立體聲擺位的 TRAM 麥克風來收音。要錄到最好的人群環境音，你應該把麥克風夾在衣服外面。當領夾式麥克風別在身上時，你的呼吸要放輕一些並減少身體動作，才不會影響錄音。另一個辦法是藏好 Zoom H4 手持式錄音機。

錄音時要站得穩穩的，不要一下偏左、一下偏右，導致立體聲音場移動。除了在不同位置錄下不同觀點的聲音，也要遠離吵雜或討人厭的說話聲。有辨識度的聲音，例如音色獨特或大嗓門的人聲，在剪輯後的音效成品中會形成明顯的循環點。所以要小心別錄到了重複或帶有特徵的聲音。多試試不同的麥克風擺位來降低或消除這類不好的聲音——以領夾式麥克風來說，這指的就是你身體發出的聲音。

在錄音棚錄製人群聲

如果沒有妥善規畫就把群眾請到錄音室，花費會很高而且場面難以控制。如果是雇用配音團體或配音員，你得好好規劃時間才能省錢。找志願者來錄音的壓力更大，除了時間很難協調，他們通常是業餘人士。當錄音棚內必須保持安靜時，他們很可能聚集起來；對一毛錢都沒領的志願者更要耐心以對。不管是什麼狀況，都要讓錄音順利，準備工作相當重要。

劇團通常很樂意幫忙，畢竟他們是演員，而你需要能表演的人。記得給他們一份音效拷貝，讓他們可以在自己的製作案中使用。跟演員一起工作很有效率，他們知道該怎麼做，能夠給出滿足你需求的各種聲音。問題是演員可能演過頭。

幾年下來，我還沒有遇過哪個團體裡面沒有怪咖的。裡面總是有人特別大聲、反應特別遲鈍，當然也有最後才拍手的人。跟這群特別的人工作時，要循循善誘、鼓勵他們融入團體中。好的人群聲聽起來應該是合而為一的，非預期的聲音會破壞整體效果。

列一張你想錄的聲音清單。利用下列指引來錄製人群聲：

痛苦

啊

噓聲

念誦

歡呼

倒數

哭泣

反對

驚呼

嘲笑

笑聲

呻吟

喃喃自語

噢

恐慌

各式語句（是、不是、萬歲、新年快樂、聖誕快樂、驚喜等等）

尖叫

嘆氣

喧嘩

下面是一張人群動作的擬音清單：

禮貌地掌聲

大大小小團體的掌聲

熱烈地掌聲

齊聲拍手

衣服動作聲（大衣飄動、褲腳摩擦等等）

進／出房間

腳步（行軍、跑步、走路等等）

跳躍

坐下

起立

跺腳

　　錄音時，每種聲音至少都要有一次可用的保險錄音。需要比實際人數更多的廣大人群聲的話，就多錄幾次，準備豐富充足的素材供事後疊加及循環處理使用。仔細聆聽每個聲音的開頭與結尾，看看有沒有特別凸出的人聲，人群聲要一起開始、一起結束才對。此外，你還必須要求錄音群眾移除身上任何會發出雜音的首飾或沉重的鞋履。用手勢跟群眾溝通。

　　這些好用的手勢包括：

停

大聲點

小聲點

繼續

　　請群眾圍成半圓形。如果有男有女，讓他們男女交錯站立。把麥克風放在群眾前方 6 到 10 英呎（約 2 到 3 公尺）、頭部以上 3 英呎（約 1 公尺）高的位置。每錄一次就讓群眾交換位置；如此一來，群眾聲在進行疊加及循環處理時才不會太突兀。

錄製群眾場景

　　戰爭場景的聲音設計很難不加入人群聲的音軌。你可以先錄 5 到 10 人的小群體再來疊加，但這樣的聲音動態絕不會等同於大群體或「軍隊」那樣。當你組織一大群人時，要盡量善用機會，多收集一些可能不會立即用到的聲音素材，事後你會感謝自己有這麼做。

　　下列是群眾場景要收集的聲音清單：

憤怒的暴民

酒吧裡的人群

酒吧裡打群架

中世紀戰爭

中世紀人群

軍事戰役

怪物咆哮

海盜打鬥

體育賽事的群眾（各種運動）

僵屍呻吟

戰爭場景主要錄製的是男聲，女性壓低聲音後也可以加入。

喧嘩音軌

喧嘩聲可以定義為場景中不清晰的背景人群交談聲。一條好的喧嘩音軌來自表演者隨意發出、卻像極真實交談的聲音。喧嘩音軌中要避免出現有意義的真實語句，否則很容易被辨識出來或很明顯。請表演者重複唸出蔬菜的名稱，像是大黃、豌豆、胡蘿蔔、酪梨、西瓜等等。一開始他們可能覺得很蠢，但效果非常好。

■ 緊急事故音效

錄製緊急事故音效時會面臨一些特殊挑戰。時間安排和許可取得是主要的障礙，也總少不了地點問題和背景噪音。訓練有素的專業人員在處理緊急事故的場面可是非常真實的，他們的設備和車輛都不是那麼輕易就能錄到。當你有機會跟在他們身邊錄音時，切記要有禮貌、迅速且有效率。有時候一通求救電話進來，錄音就會被迫中止。保持機動性，遇到這種情形時要趕緊把路讓開。

下面是錄製與剪輯緊急事故音效的一些技巧和小祕訣：

消防隊

根據六度分隔理論（Six Degrees of Separation，譯注：1967 年美國哈佛大學心理學教授史坦利・米爾葛蘭姆〔Stanley Milgram〕做了一個連鎖信實驗，證明任意兩個素昧平生的人之間，只要透過六個人便能產生關聯，這個現象又稱為小世界現象），每個人都會認識家裡有消防隊員兄弟的某人。我自己就有三位繼兄弟是消防隊員。在他們不需要冒著生命危險出去當救火英雄時，通常都會待在消防隊裡看電視、健身，還有製作世上最好的辣椒醬。也就是說，消防隊員一有機會就會去做其他事情，他們不會呆坐在那裡等著警鈴響起。

消防隊裡面有太多有趣的聲音，你可能會花上好幾個小時來錄消防車的車

廂、拉桿跟設備。器材室裡面有消防勤務外套、面罩、氧氣罐跟其他安全裝備，消防隊裡通常也會有遊戲室、健身房、淋浴更衣室和其他房間，當然還有車庫，及其貨艙門和消防專業工具。

好的聯絡人會把消防隊要出任務的地址透露給你。或許他們不會讓你搭車隨行，但你可以自行前往現場並在安全距離外錄製緊急事故的聲音。消防隊大多不會介意開警笛給你錄。由於消防隊員通常受過急救訓練或本身就是急救人員，他們能引導你找到一輛可以錄音的救護車。

尼克・德蘭考斯基與特種警察部隊裝甲車

亞倫・埃森堡（Aaron Eschenburg）與特種警察部隊坦克

警用廣播

錄製警用廣播音效的最大挑戰在於必須知道自己該說些什麼。你可以買一台警用電台掃瞄器，把警用無線電呼叫聲錄下來當做腳本內容的基礎。你也可以在不同網站上即時聽取全國各地的警用電台，但務必在腳本中移除真實姓名、地址、車牌號碼。比較簡便的辦法是拿掉地址或車牌的其中一個數字，以保護無辜百姓的隱私跟避免嫌疑犯的姓名曝光。

按照腳本來錄音時，在麥克風前面放一支無線電對講機，然後拿另一支無線電對講機到別的房間演出警察的呼叫聲。錄音機會收到從無線電對講機傳出來的濾波後聲音，而不是你的直接聲音。警用廣播的另一種錄音法是直接錄下人聲、再經過濾波程序來模擬無線電對講機。

警笛

　　警察通常不會因為你要錄音就啟動警笛，但問問看也無妨。你可能會被拒絕個數十次，但只要得到一次同意，你就會滿載而歸。警笛很大聲，所以至少要離車子幾英呎遠，以立體聲麥克風錄音。為了避免麥克風前級超載失真，增益要調小一點。田野或建築空地都是理想的錄音地點。記住，地點不太重要，因為警笛很大聲，增益相對地會調很低。

　　我有幾次因為警笛引發振動而使錄音機微型硬碟出錯的經驗，所以建議你使用記憶卡這類固態媒介。你可能短期內都不會有第二次錄音的機會了，因此要確定一次到位。

　　警笛不必錄得很長，因為它本身就有循環點。警察願意讓你錄多久你就盡量錄，用那些素材來製作音效。警笛聲有各種不同的鳴叫聲跟音調，想辦法錄下每一種。提醒一下，你應該主動詢問對方能不能讓你在車內錄警笛。但不管怎樣，從外部錄音還是最重要的，畢竟車內聽到的警笛聲可以用 Altiverb 或其他殘響效果器去模擬。

■ 電子音效／成像元素

　　成像元素（imaging element）一剛開始是為了要替體育節目和新聞播報中的標誌與動畫配上聲音。雖然有些成像元素取材自真實世界的聲音（像是火球和爆炸聲），但這些電子音效（electronic effect）使用起來可是抽象大過於字面意義。在這類元素中，最常聽見的是用來表示快速通過的「咻」聲，它通常放在飛行標誌後，或類似影片劃接（wipe）效果那樣的視覺轉換元素。

　　在成像元素剛開始出現時，電子琴是主要的聲音來源，音效因此兼具合成感與音樂性。這些年來隨著 3D 繪圖技術發展，動畫變得愈來愈複雜，連帶也影響了描繪動作的聲音。時到今日，一張圖像所搭配的單一成像元素有可能多達數十個聲音。

　　製作成像元素的關鍵在於找到好的音源，然後經過大幅度地處理，使它聽起來比實際上更浮誇。製作成像元素的練習方法是去錄下有許多圖像的節目，然後用自己創造的聲音來取代該節目的聲音。藉由這個練習，你會找到用音效開口說話和模仿動作的方法。

　　下面是用來形容成像元素的詞彙定義：（編按：原文依照成像元素的英文名稱字母來排序。在此保留同樣的順序，並附上原文為參考）

accent 重音

重音元素聽起來像是事件的標點符號。這是對所有製作元素或成像元素的主要描述。

arpeggio 琶音

琶音這種音樂元素有著音階重複上升或重複下降的旋律線。

ascend 上升音

音高以一定斜率往上爬升的聲音

bed 舖底聲

舖底是一個或一組持續的聲音，維持時間長。舖底聲跟氛圍聲不同，前者可以是音樂。

bumper 轉場聲

轉場聲這個突兀的元素通常還包含失真。轉場用來暫停、或短暫地打斷節奏。

burst 迸發聲

這種元素給人一種事物彼此分離、散開的印象，像是精靈粉塵或火花。

chopper 直升機效果

一種節奏斷斷續續的聲音元素。

composition 合成音

合成或疊加數個元素，一段時間過後創造出一個新的複合元素。

data element 數據元素

這種元素給人一種數字連續跑動的印象，像是計數器或衛星傳輸。

descend 下降聲

音高持續下降的一種聲音。

distortion 失真聲

主要是指不清晰、扭曲、以及過載的聲音。

drone 氛圍聲

一種持續、音高或音量鮮少或幾乎不變的無調性舖底聲音。氛圍聲這種單調的

221

聲音主要用來喚起感覺、表現某人現身或事物降臨、或引發情感，通常是低沉的脈動，但也可能包括人聲和細微的元素。

feedback 回授

一種從原始音源返回的聲音。有些元素聽起來不摻雜其他效果；有些可能包含殘響。

glitch 故障音

故障或短路時出現的聲音元素。

hit ／ impact 碰撞／衝擊音

通常是指由一個初始重擊起音所組成的單一事件。儘管衰減（decay）時間與殘響多寡可能不同，但是這些元素都具備瞬間衝擊的特徵。

hit to whoosh 揮擊出去的咻聲

伴隨揮擊動作而發出的咻聲或嗖聲。

logo 標誌聲

可以用在標誌或署名的單一元素或一系列元素。

musical element 音樂類元素

音樂類元素，但不一定是音階的組成。

power down 電力下降聲

一種減弱鬆弛、模仿電力喪失的聲音。

power up 電力上升音

一種加強繃緊、模仿電力開啟或高漲的聲音。

ramp 爬坡聲

一種音量或音高慢慢爬升，然後在最高點嘎然而止的聲音。

shimmer ／ tinkle 閃爍／叮噹聲

一種可以用在精靈粉塵或其他魔法效果的元素。

stab 連擊效果

把數個元素合併在同一個擊打聲中，例如一次擊打聲跟一次掃頻聲的組合。

station ID 台呼

數個元素連續的相加組合，類似轉場效果，但有開頭和結尾，中間可以加上配音。電台和播客（podcast）一般多會使用台呼。

stinger 轉場效果

數個元素連續的相加組合，像是一次擊打聲、一次電力上升和一次掃頻聲結合而成的序列（譯注：stinger 跟 bumper 都是轉場，stinger 通常不會超過 5 秒，可以是音樂或音效；bumper 則是不超過 15 秒的短音樂，又稱做「橋樂」）。

stutter 結巴效果

一種斷斷續續或無法完成的元素。

sweeper 掃頻聲

具有音樂感的咻聲或嗖聲。

swell 消長聲

一種增強至最高點，然後鬆弛下來的聲音。

tape rewind 倒帶聲

一種暗示時間短暫回溯的元素，聽起來通常很像真實磁帶播放機發出的倒帶聲。

wash 沖刷聲

一種經常被殘響稀釋或模糊化的元素。

whoosh to hit 咻聲到揮擊聲

從咻聲或嗖聲逐漸增強，最後發出揮擊聲。

whoosh 咻聲或嗖聲

給人一種飛過去、轉場、過渡印象的元素，一般帶有空氣感、頻率飄忽（flange）或相位移動（phaser）的效果。

■ 爆破音效

如果要跟巨大火球吞噬直升機與機上乘客的視覺效果匹配，沒有什麼比轟然巨響、砰砰砰的爆炸聲還要更厲害的音效了。整個六〇、七〇年代，好萊塢

好像只有少數幾種爆炸音效可用，甚至延用到八○年代早期的電視影集鐘。利用現代影視製作中的疊加與合成步驟（當然還有更高的錄音品質傳真度），得以做出更複雜煙火及爆破後一片混亂的場面。

世界很複雜，幾乎很難找到一個不需要混合其他元素就能直接使用的原始爆炸音源。除了這個門檻之外，現在的影像剪輯經常會在短短幾秒內以多機視角來呈現爆炸，所以必須要有不同觀點的音場來附和。爆炸與爆裂聲響大多是由一系列聲音提示點所構成，除了無數個起始與中斷的聲音，更充斥著各式碎片及衝擊聲。

在收集爆炸聲素材的同時，要知道剪輯過程中可能會將許多層聲音混合在一起。這些分層可能包括玻璃碎裂一地、金屬射過來、地上的東西散落各處，甚至有火的元素。一如其他混音，使用最乾淨的聲音素材會得到最好的結果。

下面是錄製與剪輯爆炸音效的一些技巧和小祕訣：

炸彈計時器

滴答聲／嗶嗶聲

在一連串動作段落中，沒有什麼能比炸彈即將爆炸更有張力了！是滴答聲還是嗶嗶聲都好，緊張感都不會變。製作炸彈計時器聲非常簡單……嗯，至少比解除炸彈簡單。

計時器的嗶嗶聲

嗶嗶聲或滴答聲的時間要準確。以嗶嗶聲來說，你可以使用任何會發出嗶嗶叫的道具，包括微波爐按鍵或其他小型電子產品。音調高的嗶嗶聲聽起來比較像是來自先進的高科技，如果想要利用合成器插件產生嗶嗶聲，你可以從製造一個 4KHz 的正弦波（sine wave）著手。

嗶嗶聲長度最好要有 3 個影格左右、或是 1/10 秒，嗶嗶聲後加上 27 格無聲片段後變成整整 1 秒，再依需要次數循環這個片段。如果想要加快嗶嗶聲，可以調整成每半秒嗶一聲的頻率；要更緊張的話，可以調整成每 1/4 秒嗶一聲。引爆前的嗶嗶聲警報可以直接取用一個嗶嗶聲，後面加 1 格，一起做成循環。

計時器的滴答聲

任何機械式的短擊聲都可以當做滴答聲。一個「滴」聲和一個「答」聲兩個短擊聲加起來的效果最好。以時鐘來說，「滴」的音高聽起來比「答」高，

加起來就是時鐘動作的擬聲詞「滴答」。我不是鐘表師傅，但我猜想滴答聲可能是時鐘內部齒輪機件張力釋放所造成。

滴答聲的時間設計跟嗶嗶聲類似，不過要記住，滴答聲會高低音交替出現。光只有「滴」聲雖然也可行，但是不太容易營造出懸疑效果，這也許是因為兩個音調一起播放，音樂性比較明顯。實驗看看，找出最適合你的效果。

深水炸彈

深水炸彈在第一次世界大戰期間問世，是當時英國海軍為了對抗敵軍潛水艇而研發的一種爆炸裝置。這種武器基本上是把炸彈放在金屬砲筒裡，到達設定的深度後引爆。爆炸發生在水下，但水面可以看到餘波，因此製作這種音效的收音方式有兩種：水面上和水面下。

水面上聽到的爆炸聲

水面上的聲音由兩個元素組成：一次低頻爆炸聲和後續強大的水體噴濺聲。挑選一個乾淨的爆炸聲（沒有混入碎片聲或火的聲音）做為起頭。由於爆炸發生在水面下，正常來說不該聽見爆炸的高頻區段，因此要將高頻削減至100Hz到300Hz的範圍內。所有高於300Hz的頻率都不會被聽見。

水花四濺基本上是爆炸碎片所引起。這可以用大量水花噴濺的聲音來製作（例如抱膝跳入水池中）。如果水花稍小，試著加上更大量的水花聲，並對其進行移調疊加。

更複雜的效果可以使用金屬鼓，或把垃圾桶投入水池或湖中，來模擬炸彈一剛開始衝入深處的聲音。加上少量水花噴濺和一些海浪的聲音，然後就等著爆炸。

水面下聽到的爆炸聲

這種在水底爆炸的空間感必須動些腦筋才能做對。你可以再次利用從水面上收集到的相同元素，但是必須經過濾波處理。音效前段是水花濺起的聲音；音效後段則不該出現水花聲，因為在水下並不會聽到水面的聲音。調整爆炸聲的音高，一開始正常，然後急轉直下。你應該在這裡混入一些音高往下的水流聲，以削減高頻。最後再用微弱的水波聲和一些泡泡聲來製造餘波盪漾的效果。

爆炸

爆炸聲包括一個初始的衝擊震盪，有時候伴隨著碎片，在逐漸削弱的過程中可能會有火球或火焰，尾聲淡出後經常還會有碎片繼續掉落。下面是爆炸聲的做法：

衝擊聲

真實生活中很難錄到爆炸聲。最好聯繫你所在地的歷史學會或軍事基地，他們也許有管道、或有資源協助你錄到真實的聲音，諸如坦克、武器、加農砲等。只不過你仍然可能會不得其門而入，所以需要一個強而有力的替代方案。

煙火彈（firework mortar shell）的火藥爆炸效果是很好的初始衝擊聲。這是很好的開始，如果可以的話，使用兩支麥克風把煙火彈的聲音分別錄進兩軌現場錄音機（一支進左軌、另一支進右軌）。也可以用獵槍聲、重金屬衝擊聲和小鼓打擊聲來替換。

第一支麥克風建議挑選小振膜的電容式麥克風，像是 Marshall MXL-991。這支麥克風的聲音非常好，而且就算損壞要再買一支，也不會超出預算。把麥克風架在離煙火彈 2 英呎（約 60 公分）遠、比煙火彈邊緣高 1 英呎（約 30 公分）的位置。麥克風角度正對著煙火發射孔，這樣的觀點會產生一種迎面而來的衝擊聲。

第二支麥克風建議使用短槍型麥克風，放在距離煙火彈 4 英呎（約 120 公分）遠、比發射器邊緣高 3 到 5 英呎（約 90 到 150 公分）的位置。一如先前，把麥克風正對著發射孔。這樣的觀點能夠錄到爆炸當下完整飽滿的聲音，因為麥克風距離夠遠，足以讓一些低頻慢慢成形。你會注意到從周遭環境回彈（slap back）或延遲的聲響（例如：聲音從房屋或樹木位置彈回來，再次傳到麥克風）。要降低這些回聲（echo），試著在沒什麼東西或東西很少的環境錄音，好比大型的空曠場地。沙漠的錄音效果最棒。

藉由這種雙麥克風收音系統（double miking system），得以同步錄下同一事件的兩種不同空間感。如果其中一支麥克風的音量超載或損壞，仍有另一個備用的錄音可用。

等到了剪輯階段，你再決定哪一軌的效果最好，或是保留兩軌混合使用。當這個音源的聲音經過移調，再加入殘響，就會有更飽滿有力的爆炸聲了。

碎片

碎片種類的選擇取決於場景。戶外爆炸事件通常伴隨著塵土碎片；車輛爆炸聲的元素可能包含引擎蓋、車門、或其他金屬碎片。房屋和建築物爆炸則包括玻璃、磚塊、木頭等物件。錄音時不需要事先安排碎片的時間，剪輯時再將這些元素剪貼拼湊在一起就好。

碎片最好是在與外界隔絕的地方或是在擬音棚內錄製（後者較佳）。立體聲麥克風對此的錄音效果比較好。採用立體聲方式錄音，聲音擺位就等於完成了一半。立體聲音場讓碎片聲有了深度層次，有助於提升音軌中的聲音質感。

如果想製造更複雜的效果，你可以設計一個讓碎片掉落的特殊表面。這個表面可以是木棧板，其中一側立起來讓碎片從縫隙中落下，再從棧板上彈起。或者你可以隨意堆疊一些空心磚，讓碎片從邊緣落入中空處。垃圾堆或是平面上紊亂的碎片都是可以跟墜落碎片產生互動的適當材質。

尾音

爆炸聲的尾音會持續傳遞至遠方。尾音可能原本就存在錄到的音源當中，不過事後要再加強或進行替換。有個辦法是在聲音移調前，把殘響加在爆炸聲的音源上。

殘響要持續 5 到 15 秒，這樣一旦移調，聲音延續的時間才會比較久。受到爆炸衝擊影響的頻率，音調也會跟著移轉，聲音變得更平順豐富。避免使用清脆、偏重高頻的殘響設定。因為我們不希望聽到音調調低，卻依然明亮的聲音。運用殘響時必須找到乾／濕設定的平衡點，將檔案移調，然後播放成果。實驗幾次後，你就會駕輕就熟。

另一種製造逼真尾音的方法是反轉爆炸音檔、加上殘響，再做聲音移調。把這個檔案存成其他名稱（例如：爆炸反轉元素），然後疊加在原始爆炸聲底下。移調疊加手法也能夠延長尾音的時間。

火球與火焰

因應爆炸場景的需要，你還可以加上一團火球翻騰，甚至加上一層從著火碎片中竄升的效果。時機的掌控是音效能不能讓人信服的關鍵。火球應該在初始爆炸觸發後產生，逐漸變大，跟爆炸熱風造成的結果很像。試著調整淡入淡出的效果與時機，找出最佳平衡點。調整層疊的音高，做出火球竄升的效果。

煙火

在錄音的第二誡中（詳見第 8 章）我提到我會在社區每年國慶煙火秀的日子錄音。雖然我知道會有很多的背景噪音，像是人群歡呼、大笑，甚至大吼「麥克！」，我還是會把煙火秀錄完，因為過程中有許多製造爆炸效果的有用素材。關於這個主題，我用上述的方式錄音，但多帶了兩台錄音機：

第二台錄音機的立體聲麥克風指向人群。煙火做為前景，為事件提供自然的混音。從頭上震耳欲聾的爆炸聲和煙火劈哩啪拉聲中仍能聽見人群的驚呼聲。

第三台錄音機則是裝上槍型麥克風，指向煙火反方向的四周樹林，將聲音送到錄音機的其中一軌（左軌或右軌）。這支麥克風的聲音特性與架設位置使得聲音從遠方樹林反彈回來時，形成一種聲音反射的空間感。第二支麥克風的部分，我用另一支槍型麥克風架在 20 英呎（約 6 公尺）的收音桿上，直指空中。這支麥克風會捕捉煙火在頭頂爆炸的超棒聲音。而在這樣的觀點下，煙火起初從地面升空的聲音聽起來相對微弱且遙遠。

有趣的是，我在煙火秀錄下的這些聲音最後出現在各大電影、電視節目、甚至是《榮譽勳章》（Medal of Honor）和《決勝時刻》（Call of Duty）之類的電玩遊戲中。有一天我打電動的時候認出了自己曾經錄下的某個聲音，剛好就是在打電動房間外不遠的地方錄的。你永遠不會知道自己的聲音最後怎麼使用或用到哪裡去了。那些沒有殺傷力的水瓶火箭說不定會被設計成下款熱銷電玩的迫擊砲聲呢！

保險箱炸開

以西部片中使用的傳統保險箱來說，一開始要有一個很響亮的黃色炸藥爆炸聲。你可以調低槍聲的音高（最好是獵槍），用它來當爆炸聲的來源。保險箱都會放在室內，所以要避免使用殘響尾音長的爆炸聲；短促且突然的聲音才適當。

接下來要加上生鏽金屬的咿呀聲做為保險箱打開的聲音。打開門後，讓門稍稍關上來增加一些門的特質。最後用紙張的聲音來模擬爆炸後鈔票碎片四散的情景。你可以丟一疊鬆散的紙堆到空中，比較節制的方式是兩手各拿一堆紙張、讓紙片紛紛飄落。

引燃導火線

導火線是最駭人聽聞的爆炸計時方式。嘶嘶聲和火花聲營造出跟電子計時

器同樣的懸疑氣氛。製作這個聲音的方法是先錄下火花聲再做疊加。火花的聲音很細微，因此要將槍型麥克風擺在靠近音源側邊的位置來收音。嘶嘶聲跟細碎爆裂聲主要是高頻，音量提升時要削除所有多餘的低頻，以免干擾聲音。

■ 火焰音效

火焰會發出各式各樣的聲響，從顫動的風聲到火花劈哩啪啦聲、爆裂聲，再到猛烈的轟隆聲。這些聲音會根據燃燒所用的材質而有所不同。

下面是一些很方便用來製造聲音的燃燒材料：

紙板

圓木棒

乾草

薪柴

打火機油

圓木

報紙

樹皮

樹枝

下面是錄製與剪輯火焰音效的一些技巧和小祕訣：

火焰錄音

壁爐是錄製火焰聲的好地方。因為在室內，錄音時可以用一些隔音毯來隔絕火焰以外的聲音。可以的話，挑選一間遠離繁忙交通動線的屋子來錄音，畢竟外界的聲音還是會從煙囪漏進來。另一個辦法是使用烤肉架來錄音。雖然你得小心鳥叫、車流聲、鄰居的聲音等等，不過換個角度想，烤肉架讓你能更自在地使用打火機油，把火生得更旺。

為了錄火焰聲音而架設麥克風時，記得熱力上升會損壞麥克風的振膜。麥克風要架低，並且架在火焰側邊。火焰一般都很小聲，麥克風要在不遭受損壞的前提下盡可能靠近火焰。你可以用一隻手放在麥克風前測試，如果你的手受不了熱度，麥克風就要退後一點。

短槍型麥克風能讓火焰聲感覺靠近一點而不危及麥克風，幫助你順利錄到

有近距離空間感的火焰聲。立體聲麥克風會有不錯的火焰立體聲音像，但聽起來不夠近。你必須判斷火焰是出現在主動還是被動的場景中。如果火焰聲是被動的環境音軌，立體聲麥克風會是完成工作的最佳工具；但如果火焰是場景中不可或缺的一部分，單聲道麥克風可能是比較好的選擇。

記住，一旦聲音錄成單聲道，就不可能真的變成立體聲；但如果聲音錄成立體聲，還是可以轉換成單聲道。這個規則的例外情形是，假設你已經有一個好又紮實的單聲道錄音，在剪輯時就可以透過單聲道聲音疊加和音場定位，以人工方式建立起的立體聲音軌。聲音疊加時，一定要取用單聲道檔案的不同段落去進行，不然可能會導致相位相反、或是削弱音場定位效果。如果疊加得當，音軌會有火焰近距離立體聲音像。這個方法不見得適用於所有單聲道錄音檔，但在這裡管用，因為火焰基本上是由火花爆裂、隆隆聲與風聲顫動所組成的一種氛圍聲。

大量的火星霹靂啪啦和爆音會讓錄音峰值暴衝。在這種狀況下是可以接受的，因為這都只是短暫的事件，回放時聲音聽起來會是正常的。錄音的重點應該是盡可能去收集可用的火焰動作聲。廣播劇常用的技巧是拿玻璃紙揉出火焰的爆裂聲。這招對改善火焰聲音可能有用，但真實火焰會顫動並發出轟隆聲，玻璃紙只能夠模仿爆裂聲。如果火焰缺乏清脆的聲音，可以試試看這個方法。

低頻可以留待剪輯時加強。在錄到的聲音底下製造隆隆聲響，有助於放大火焰的大小與強度。比較特殊、難以重現的聲音是金屬受熱膨脹彎曲的聲音。把板金製成的通風管或金屬垃圾桶蓋放在火裡面燒 30 分鐘，是很好的聲音來源。

火球

火把是製作火球聲的絕佳來源。移調疊加的做法可以提升爆炸熱風的重量感與大小。增加低頻會產生不錯的隆隆聲。火球聲如果疊加數十次，再進行大幅度的移調疊加，就會變成大片火海聲。這個構想是為了創造滿滿一面燃燒中的火牆，所以裡面不該出現過大或過小的聲量，以免引起注意。嘗試疊加火球聲，讓它們同時動作：當一個火球聲開始淡出，另一個火球聲就趕快補上。

用嘴巴吹麥克風的聲音也可以做為火球和熱風的音源，這樣的低頻隆隆聲跟火球衝擊波一致。最好能將這個聲音加在真的火把移動聲底下做為補強，甚至再加上火花爆裂的素材。如果聲音裡頭有刻意的移調，像是火炬通過的聲音，就應該使用都卜勒效應插件來處理火焰聲，這樣音高改變才會與火炬的移動情形相符。

汽油彈

這種燃燒武器在九〇年代初期問世，它是一個裡面裝滿汽油或其他易燃液體的瓶子，瓶口不用瓶塞堵住，而是塞入一塊破布並且浸泡在液體中。點燃破布後丟出去，撞到物體時，玻璃破掉、汽油四濺，而點著的破布會引燃汽油，產生巨大的火球。汽油彈音效的聲音設計可以拆解成點燃的火把跟火把的移動聲、砸破玻璃瓶，最後是火球和火焰聲。

移動火把的聲音

拿一根木棍或木椿，末端包上厚厚一層棉花或布料做成火把。布要綁緊，才不會在點燃時滑落。接著把布浸入打火機油中（用髮膠噴霧或其他易燃液體可能會造成火花爆裂或發出其他不必要的嘶嘶聲）。準備一桶水，工作完成後務必熄滅火把。當然囉，這種工作只能在戶外或在超大的車庫裡進行。

在點燃火把前就先開始錄音，並以不同的速度在麥克風前後揮動。火把旋轉畫圈時會發出很有趣的聲音，設計火球聲時可

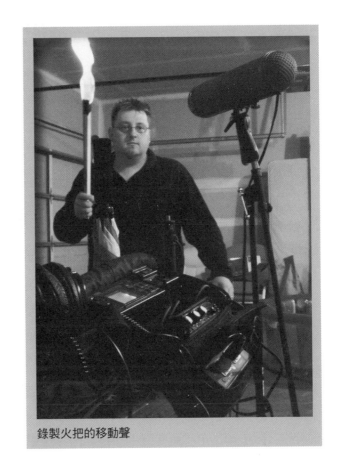

錄製火把的移動聲

以使用。完成後，同樣也錄下火把浸到水桶裡熄滅的聲音。在水桶內不要過度移動，才不會收到水濺起來的聲音。

■ 擬音音效

技術上而言，擬音是針對影像做聲音表演的方式。許多音效庫都有擬音合輯，裡面包含各種以擬音方式製造的聲音，像是腳步聲、衣服移動摩擦聲、敲

門聲等等。這些合輯對於有急用、卻沒時間或預算進行擬音的聲音設計師來說很有幫助。

　　擬音的界線在今日已變得模糊。有些擬音音效庫也會收錄公認的一般音效，這些聲音可以應用在影像的同步音軌、多媒體、廣播跟其他需要用到音效的行業中。現代擬音音效的定義可以是針對影像做表演，也可以是為了製造特定聲音而使用天然或人工道具所預錄下的聲音。

　　下面是錄製擬音音效的一些技巧和小祕訣：

身體墜落

　　要製造有說服力的身體墜落聲，你需要一個重物或假人（dummy）——我說的假人不是指傻傻的實習生。在底特律修車廠，我們有一個大家很愛把她叫做「維妮」的人體替身（body double）。這個替身的身體是把抱枕塞

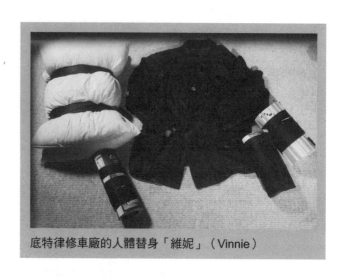

底特律修車廠的人體替身「維妮」（Vinnie）

入一件皮外套裡做成的，外套沒有拉鍊，因為拉鍊振動的話會發出聲音。如果你只有拉鍊式外套，那就把拉鍊拿掉、或是用膠帶貼好。

　　把假人丟到不同材質的表面，製造出逼真的身體墜落聲。真正的身體墜落聲結合了兩到三種聲音；要達到這個效果，就要錯開假人掉落的部位，讓它產生多重聲音而不是單一撞擊聲。拿住假人時要跟表面平行，讓一端先掉下去、另一端再跟著掉下。皮革會發出不錯的肉質撞擊聲，但身體墜落聲要取信於人，關鍵在於假人的重量。如果假人太輕，在外套裡塞一兩本電話簿以增加重量。

開／關門

　　之前我們討論過錄製門板咿呀聲的技巧。開關門的收音方式不同，門的咿呀聲來自鉸鍊，開關門聲則來自門鎖。在靠近門把的位置架設一支槍型麥克風，集中錄下門的聲音並削減空間的聲響。

　　即使人在房裡，你還是得使用防風罩，因為開關門的動作會引發空氣流動聲響，傳到麥克風。把麥克風架在距離門數英呎遠的地方，會更有相對位置感，

也比較接近預期的效果。話雖如此，就算近距離錄下門的聲音，還是能在剪輯時運用殘響插件製造出立體的空間感。

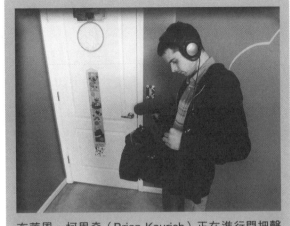

布萊恩·柯里奇（Brian Kaurich）正在進行門把聲的錄音工作

旗幟

棉質枕頭套可以發出旗幟在風中飄揚的聲音。抓住枕頭套的長邊，上下擺動你的手，向下擺動的瞬間加大力道。擺動動作不要太規律、避免被察覺；應該要以隨機的動作來模擬真實的風。擺動速度慢，聽起來像是微風吹過；擺動速度快，聽起來就會有穩定強陣風的效果。

樹葉

製造草地聲的慣用伎倆是把類比磁帶綁成一團。等你把舊卡帶全數轉成MP3檔後，拉出磁帶，揉成很大一團來製造聲音。如果要力求純正，可以在森林裡找些樹枝和落葉，不要去摘還在樹上的葉子。首先是因為它們仍有生命，再來是因為枯掉的葉子和樹枝聲比較有趣。有些人造植物的聲音聽起來也很接近。

馬蹄

如果我這本書沒提到用椰子殼製造的馬蹄聲這個頗具代表性的音效，就太不負責任了。這個技巧不需要什麼高明技術，但很管用。把椰子剖成兩半，挖掉果肉（裡面有乳狀汁液，要有弄髒環境的心理準備）。馬蹄在路上走的

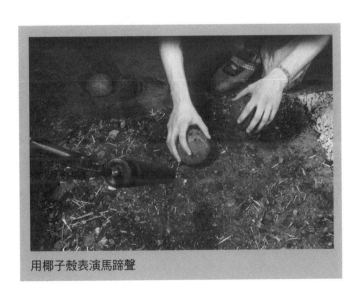

用椰子殼表演馬蹄聲

音效最適合在摻雜泥土跟稻草的混合土壤上進行。如果椰子的聲音微弱又不自然，可以試著裡面墊一些泡棉。

表演馬蹄聲的方法有兩種，最常採取三步為一組的做法，這對不擅長音樂（或者說是節奏感不好）的擬音師來說很容易操作。聲音聽起來會像這樣：叭—答—但；用這種方法帶出的馬匹奔跑聲還算是差強人意。不過對於那些認真看待自己專業技術、又有節奏感的人來說，真正的四步韻律聲會是：叭—答—答—但。四步一組的馬蹄聲節奏在慢步時最為明顯。

重擊

真實生活中的重擊聲聽起來並不會很刺激（除非你是被揍的那個人）。重擊聲來自快速的肉體撞擊，聲音不太有活力。在《法櫃奇兵》這類電影中聽起來很刺激帶勁的原因是，電影裡的重擊聲是錄音技巧與聲音設計結合的產物。

製造衝擊聲的道具有很多。純粹主義者喜歡拿像牛排這類肉品來擊打。相較之下，有些人選擇用比較不污穢的報紙或電話簿來代替；還有些人會用木製球棒來揮打皮外套或棒球手套。每種方法都有其獨特的聲音。

我個人喜歡以皮革撞擊做為起始聲，再增添一些蔬菜拍打的啪嗒聲來加強肉體受到重擊的聲音。你也可以在重擊底下疊加骨頭斷裂和其他撞擊聲。有些聲音設計師會加一點殘響來營造更誇張的斷裂聲。說到斷裂聲，牛鞭斷裂聲也可以模仿重擊聲。

石門

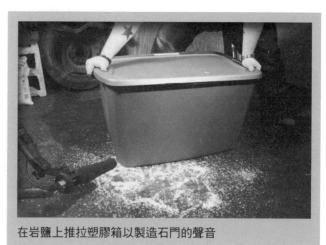

在岩鹽上推拉塑膠箱以製造石門的聲音

有一天在完成長時間的擬音工作後，我開始清除棚內的道具。其中有一件道具是內層貼著一層地毯讓聲音聽起來較紮實、較少塑膠感的大塑膠箱。我把箱子拖到走道上，它在地板上移動時發出奇異的磨地聲。我立刻戴上耳機，把麥克風指向地面。當我一把箱子推近麥克風，馬上發現一個不可思議的石頭移動聲。

我進一步實驗這個聲音，發現如果在水泥地灑上薄薄一層顆粒極細的岩鹽，

會加強石頭磨擦地面的聲音特質。塑膠箱本身良好的共鳴會放大聲音的重量感。剪輯時，我很訝異我根本不用調低聲音，只要增加低頻就能讓聲音聽起來變大聲。就這樣！我得到一個巨石門關閉的音效了！

在那之後，我嘗試使用空心磚和不同種類的石頭。我調低它們的音調、調整頻率來加強聲音效果，卻無法重現塑膠箱的笨重和臨場感。這個經驗告訴我們一件事，那就是真實的事物不見得最好。多多實驗其他替代方案，創造你想要的聲音，不要滿足於「好吧！我想那就是它聽起來的樣子」。你必須讓聲音成為你想要的模樣。

抽打／咻聲

在麥克風旁使用木棒憑空抽打空氣所發出的咻咻聲可以運用在很多東西上。例如讓動作片的飛踢更有感覺；可以加速、循環、疊加，製造出回力鏢颼颼飛過的聲音；也可以做為電視劇《左右做人難》

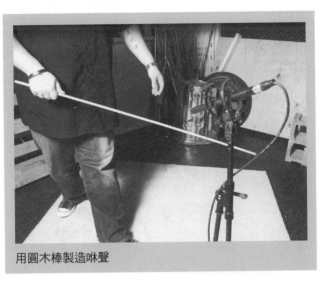
用圓木棒製造咻聲

（Malcolm in the Middle）裡面的那種場景轉換效果。

錄製抽打聲時，把麥克風要架在表演區域約 1 英呎（約 30 公分）遠的地方。你需要利用防風罩來抑制抽打時攪動的猛烈氣流。使用圓木棒或棍子當道具，站在麥克風旁邊，對著麥克風上下抽動棒子。要是你直接站在麥克風前，會使得更多空氣流向麥克風，剪輯時得削減一些氣流造成的低頻。

不同大小、長度的木棒會製造出不同的聲音。把起司刨絲器綁在繩子上擺動會發出有趣的空氣聲。多支棒子一起抽動也有獨特的效果。掃帚柄和同軸纜線等其他道具也值得一試。

■ 腳步聲音效

腳步聲會因為鞋款類型、表面材質、重量和步伐而有所不同。麥克風通常舉在演員頭上收音，因此腳步聲聽起來若有似無。這時候腳步聲這樣簡單的音

效就能拯救音軌的平衡
性。沒有腳步聲，場景
聽起來會詭異的安靜，
絕對不要低估這些聲音
在電影中的重要性。

多數獨立電影負擔
不起擬音師或租借擬音
棚來表演擬音的費用。
這些效果大多預備在聲
音設計師的個人音效庫

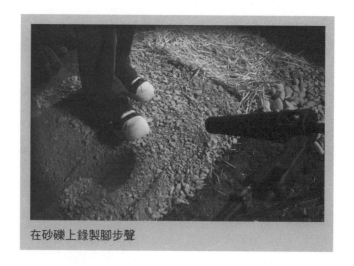

在砂礫上錄製腳步聲

中，用以填補腳步聲的空缺。只要是跟鞋子與地面有關的錄音樣本在這種情況
下都是很珍貴的資源。

在擬音棚錄製腳步聲

使用麥克風近距離錄腳步聲的效果很不錯，因為鞋子本身可能很小聲；槍
型麥克風或高心型指向麥克風都有助於減少錄到擬音時的衣服移動聲。把麥克
風架在距離地面 6 英吋（約 15 公分）的矮腳架上，放在表演者前方約 1 到 2 英
呎（約 30 到 60 公分）遠的位置。麥克風朝下直指兩隻鞋中間的地面。

一般不會以立體聲方式來錄腳步聲，因為到了後製時會難以剪輯。腳步聲
左右移動的效果和音場定位會留到電影最後的混音階段才做。

步伐的速度和密集度都能傳達人物當下的情緒，因此錄音時的擬音表演非
常重要。實驗不同風格的走路方式，腳跟先下、再換腳趾著地的走路方法可以
凸顯真實的走路步伐。至於跑步聲，試試看讓腳跟和腳趾同時著地，傳達出特
定的步伐感覺。透過一些練習，你就會知道該怎樣改變表演方式來因應不同的
場景需求。

現場錄製腳步聲

在現場錄製腳步聲時，所處環境會變成聲音的一部分。要在這樣的環境下
錄到完整的腳步聲，需要有別於在擬音棚內表演時的麥克風架設方式。把麥克
風架在遠近不同的位置收音可以增加空間的深度，使地點成為表演的一部分。
對室內現場收音來說，一對立體聲麥克風就可以肩負起室內聲學環境音的取樣
工作；對室外現場收音來說，就要使用一支架在收音桿上的短槍型麥克風，跟

著腳步收音。

現場錄音能為聲音增添在擬音棚也複製不來的特質,像是在老舊樓梯上來回走動產生的上百種咿呀聲。這是在擬音棚搭建一道樓梯也幾乎不可能重現的聲音質地。經年累月下來,老舊樓梯在原地變形,發展出迷人的吱吱嘎嘎聲。新建的表面可沒有經歷那種足以讓聲音完熟的醞釀時間。

如果真的必須在擬音棚模仿這個效果,首先要使用 1×4 規格的木板蓋一組樓梯,三到四階應該足夠。然後把角落一些原本用來固定的螺絲鬆開,讓木板因為承受壓力而移動。花些時間測試表面,找出吱嘎聲的確切位置。不過儘管這個技巧有效,還是不如真的古老樓梯來的有說服力。

在現場用長收音桿收音有利於表演者從錄音師身邊跑過,製造行經而過的聽覺感受。使用收音桿時一定要限制手部動作,戴上手套,桿子在手中轉動時會比較順暢且沒有聲音。有線收音桿可能因為導線線圈在收音桿內部碰撞而發出聲音,所以你必須保持動作流暢,減少導線的移動。短槍型麥克風要架在收音桿的末端。

鞋類與地面

鞋子能夠賦予聲音獨特的個性,但最終還是關乎表演。我已經說過,但還是要再強調一次,關鍵在表演。

下面是能幫助你完成聲音採集工作的鞋類清單:

赤腳
木屐
軍靴
夾腳拖鞋
硬底鞋
高跟鞋
涼鞋

鞋子!

軟底鞋

網球鞋

工作靴

下面是用來錄製腳步聲的各種表面：

木板路

地毯

水泥

泥土

草地

砂礫

乾草

樹葉

大理石

金屬

泥巴

岩石

雪地

樓梯

空心木頭表面

實心木頭表面

■ 恐怖音效

不管是怪異、超自然、血腥暴力、哪一種邪惡題材，恐怖音效都需要有創造力的表演、不尋常的道具，還有一支清理事後混亂場面的拖把。當你意識到下面幾點後，錄製這些音效的恐懼感很快就會不見了。蔬菜水果通常是砍殺電影（slasher film）裡壓碎骨頭、分屍很好的聲音來源；超自然的人聲通常是建立在自然的人聲基礎上；夜裡可怕的聲響通常是在擬音棚裡用道具製造出來的聲音。所有這些元素在剪輯過程都會變成嚇人、可怕和怪異的音效。

下面是錄製與剪輯恐怖音效的技巧和小祕訣：

血滴

血濃於水，這不只是在形容親情。血確實比水濃，這兩種液體的聲音不大相同，血滴飛濺的聲音聽起來要比水滴還重。你可以在水中添加麵粉讓它變濃稠，這樣就有血噴出去一樣的效果。你也可以試試看使用西瓜肉，讓飛濺聲更加濃稠。

開腸剖肚

剝柳丁皮的動作會發出撕裂聲。扭開萵苣和高麗菜葉會有扯開的聲音。扳開甜瓜聽起來來就像屍體被撕開一樣。把這些聲音疊在一起就會得到最令人反胃的聲音。

斷頭台

有些音效需要經過解構才會知道是由哪些元素組成，才能再一個個把聲音重建成形。以斷頭台來說，疊加數個元素比實際打造一具斷頭台便宜多了。斷頭台的聲音可以拆解成下列元素：

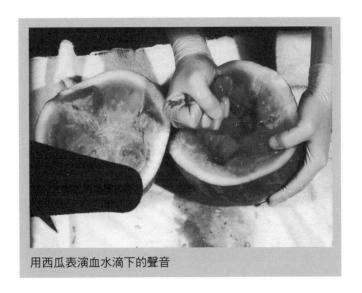

用西瓜表演血水滴下的聲音

鍘刀落下
肉被斬開
頭掉下來

真實斷頭台鍘刀落下時會撞到木框。把劍刮金屬（比如另一把劍）和劍刮木頭的聲音加起來，就可以合成這個聲音。兩次聲音的速度與強度要互相配合，

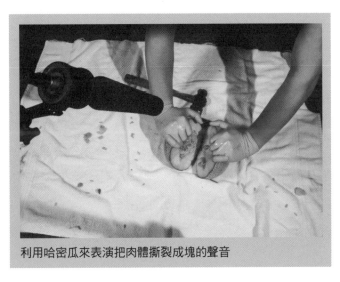

利用哈密瓜來表演把肉體撕裂成塊的聲音

連續動作要順順地銜接。

斬肉的音效可以用一個快速剁開蔬菜的聲音，跟另一個用斧頭砍進半邊西瓜肉的聲音疊加而成。把結球萵苣整顆丟下當做頭掉落的聲音。如果想要模仿頭掉進籃子的聲音，那就把萵苣丟進用來當寵物床的那種竹籃當中。結球萵苣掉在空心木質表面，聽起來就像頭顱掉在行刑台上一樣。最後，捏爆一顆番茄，讓噴濺的番茄汁代表血從脖子上灑下的聲音。

刀子砍在身上

拿一把刀插入甜瓜可以得到很不錯的穿刺肉體聲。為了避免明顯的果皮聲，先剖開甜瓜，再從內部下刀。剩餘葉菜堆也是很好的表面材質，把剩菜集中成一整堆來增加刀子刺入的深度。

動作要快狠準，剩菜堆才不會動來動去。記住，皮膚既厚且密實，因此製造出的音效要盡可能地去揣摩這種質感。如果你使用萵苣，要把大片葉子朝下放在葉菜殘屑堆上，以此做為待砍的肉體表面。

怪物

好萊塢拍怪物電影（creature film）已經數十年，問題是怪物的聲音聽起來總是差不多。我們很少聽到有哪種從未耳聞的怪物吼聲，幾乎都是一些老套的音效。這一部分原因是因為動物是恐怖怪物吼叫及咆哮聲的主要來源。如果你想要經典的怪物叫聲，可以從獅子咆哮、美洲豹嚎叫跟大象的吼叫聲下手。

最獨特的音效都是從頭做起的。人類的聲音範圍幾乎比任何動物都廣，所以多試試自己的聲音。發出你想要的聲音，用麥克風錄下來做為初始素材。不要把動物的聲音當做主角，但可用它來美化你現有的聲音。

一如先前在介紹動物音效所說的，可以利用杯子、垃圾桶和其他空容器來強化聲音的共鳴。如果你打算調降音高，讓聲音更大聲，吼叫聲就必須快一些；這樣能避免音高調低後聲音變得太長，有時候反而會無法使用。表演時盡量誇大，要像野獸一樣、要放得開！沒有人會看到你，大家只會聽而已。

不要讓你的創造力侷限在人聲和動物聲上。吱吱作響的冷凍櫃門、地氈上發出嘎嘎聲的木椅、甚至是轉動的引擎等等器械的聲音來源，都能製造怪物聲所需的基礎元素。如果你想創造獨一無二的聲音，就得做一些從未嘗試過的事。把毫不相干的道具或人聲做疊加和移調處理，來創造超凡的聲音。

虐待蔬菜水果

蔬菜水果可以發出超多可用的聲音：折斷、嚼東西聲、擊打身體的悶聲、汁液噴濺的衝擊聲、沾上黏液的動作聲、某種東西的觸感等各式各樣的聲音。你可以利用蔬菜聲去潤飾其他聲音；把聲音疊加起來得到汁液噴濺的互擊和衝擊聲；或是把操弄蔬菜的動作聲調高來製造昆蟲或其他毛骨悚然的聲音。一切都取決於你的想像力。別忘記媽媽的話：「絕對不要低估蔬菜水果的力量。」

利用一支槍型麥克風，近距離錄製動作，並以防風罩或防風套保護麥克風不受飛來的碎屑影響。以蔬菜水果製作聲音的場面會凌亂不堪，所以最好能夠一個人錄音、另一個人進行擬音表演。如果你自己來，記得在身邊放一條毛巾，接觸麥克風或錄音機之前先把手擦乾淨。

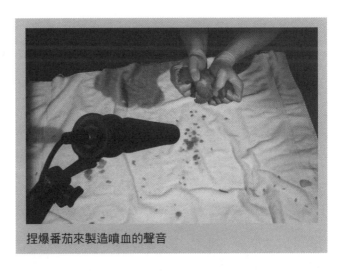
捏爆番茄來製造噴血的聲音

實用的工具包括斧頭、球棒、刀子和湯匙，等錄音機錄上後，你就可以「大開殺戒」了。把切片、切塊、剁碎、重擊、擊打、丟下、扭轉、擰斷、折斷這些可以攻擊眼前蔬菜水果的花招通通使出來！錄完音後，你會被一大堆廚餘淹沒。

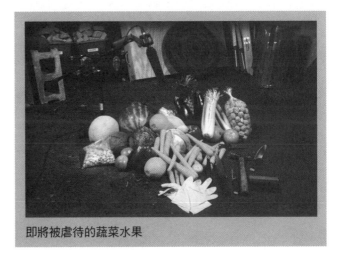
即將被虐待的蔬菜水果

遊戲還沒結束喔！現在你可以使用這些蔬菜殘骸來製造動作和其他聲音設計的元素都完成後，把這些殘骸用雙層垃圾袋裝好再丟到垃圾車，不然過幾天後會發出臭味，如果遇上溫暖的天氣還會更難聞。

下面是適合用來製造聲音，而且在雜貨店就買得到的蔬果清單。聲音其及

使用道具可以分成幾類：

斷裂聲

胡蘿蔔

芹菜

咀嚼聲

蘋果

甜椒

高麗菜

芹菜

萵苣

沉悶的身體聲

哈密瓜

茄子

馬鈴薯

西瓜

汁液噴濺的衝擊和噴濺動作聲

哈密瓜

柳橙

鳳梨

番茄

西瓜

東西的觸感聲

胡蘿蔔

哈密瓜

萵苣

柳橙

鳳梨

狼人變身

狼人變身的聲音會用到上述討論的所有東西，此外還要加上人類的呻吟與

痛苦掙扎聲。利用雞骨或芹菜來製造身體內部變形的聲音。握住一把芹菜，快速扭轉就能發出變身時的骨頭斷裂聲。

你可能會想要加上衣服繃裂撕破的聲音。如果想要加上毛髮增長聲，可以用掃把鬆毛摩擦布料或皮革。用雙手緊拉住假髮會發出更逼真的毛髮聲。如果你想要錄到最好的音質，請在月圓之夜進行。

■居家音效

居家音效很容易採集，因為所有聲音都來自家裡可以找到的普通東西。錄製居家音效需要其他家庭成員的配合，包含小貓、小狗、和小鳥。

下面是錄製與剪輯居家音效的技巧和小祕訣：

家電

大型家電必須在原地錄音，利用隔音毯來幫助控制房間的聲音。錄大概一分鐘左右的家電運轉聲，記得裡頭要有適當的道具才能夠發出逼真的聲音。比方說，烤麵包機裡面如果有麵包，開關跳起來的聲音會截然不同。此外，還要錄下切換開關、按鍵、門、抽屜、以及該家電所有組件的操作聲。

果汁機和咖啡研磨機之類小家電要跟台面和餐桌隔開，避免因為表面共振而錄進不需要的低頻。要完全隔離的話，得把家電拿在手上或放在數條疊好的毛巾上才行。

門鈴

門鈴聲要使用槍型麥克風近距離收音，以隔絕屋內的影響。為了讓門鈴聲更有個性，拿一支立體聲麥克風站在幾英呎外，把房子的環境聲一起收進來。如果想要比較遠的空間感，那就將立體聲麥克風指向遠離門鈴的地方。你也可以嘗試在不同的房間捕捉從樓上聽到的門鈴聲。記住，這樣做會產生其他不必要的背景聲音，並且大大削弱錄到的音量。

淋浴間

不要為了錄音，在有水的狀況下把錄音器材帶進淋浴間。意思是說，把立體聲麥克風高高舉過淋浴門或浴簾，對準水流錄音比較安全。錄下整個淋浴過程，並且另外錄下水流動的聲音。別忘了，有人在裡面淋浴時水聲會有所不同。

請你的朋友協助錄音。記住，麥克風只有耳朵沒有眼睛，所以你可以換上短褲工作！

　　趁著水還在流動，下去地下室錄製水沖過水管的聲音。在這個空間錄音時，請人幫你重複上述的操作。有些水管在水龍頭開開關關時會發出巨響，找一過好位置也把這個聲音錄下來。

廁所

　　廁所聲的錄音有幾個觀點可以考慮。你可以從水箱後面、近距離、幾英呎外、或是關起門來在廁所外錄音。每一個位置的觀點都是獨特的，錄下的聲音質感也不同，當然，每種觀點都要錄下馬桶蓋打開和蓋上，還有內部管道的聲音。

　　順帶一提，聲音設計師班·博特是以馬桶水箱蓋來製造《法櫃奇兵》裡約櫃（Ark of the Covenant）的頂蓋聲。這表示在音效的世界裡，崇高華麗的視覺效果可以由最粗鄙的道具來發聲。博特發明這個音效剛好就證明了用耳朵聽、而不是用眼睛看這個道理。

100 種居家音效

　　家裡能提供的音效遠比你想像的還要多。在進入現場前，先在家裡熟練錄音技巧，幫助累積經驗，並且熟悉各種物品和機器的錄音作業。

　　下面是 100 種在家可以錄到的聲音：

冷氣機

鬧鐘

動物／寵物

閣樓門

烤肉架

浴缸

浴室風扇

腳踏車

果汁機

瓶子

斷路器箱／電箱

掃帚

櫃子

汽車

吊扇

清潔用品

時鐘

衣服

咖啡豆研磨機

咖啡機

電腦

鍋具

盤子

洗碗機

門鈴

門

抽屜

乾衣機

DVD 播放機

點心

電動刮鬍刀

電動牙刷

健身器材

壁爐

食物

冷凍櫃

暖爐

家具

玩具

車庫門（開／關）

垃圾桶

園藝用水管

眼鏡

吹風機

美髮用品

手工具

製冰機

按摩浴缸

罐子

階梯

枱燈

草坪養護工具

景觀家具

割草機

草坪灑水器

燈泡（拆卸／更換）

床單、被單等亞麻織品

液體

行李箱

微波爐

拖把

辦公用品

餐具

藥瓶

抽水馬桶

水池

鍋碗瓢盆

電動工具

收音機

電冰箱

直排輪

紗門

縫紉機

淋浴間

銀器

水槽

滑板

衣櫃滑門

煙霧偵測器

吹雪機

運動器材

樓梯

照相機

儲存用品／箱子

火爐

鞦韆

茶壺

電視機

烤麵包機

盥洗用品

廁所

工具箱

牙刷

玩具

雜物間水槽

攝影機

洗衣機

割草機

體重計

窗戶

■ 人聲音效

　　最容易錄的聲音應該是有關人的元素了。表演者可以根據指示，立刻發出你需要的聲音。但另一方面，涉及嬰孩和兒童的工作會困難得多，需要時間、耐性，多錄幾次。

　　人聲錄音麥克風的挑選原則有兩派說法。第一派說法是使用大振膜麥克風，像是 Rode NT-2000 或 Neumann TLM-103。這些麥克風錄的人聲完整而飽滿，一

些外部處理器像是麥克風前級和壓縮器對大振膜麥克風來說司空見慣。但在音效製作上，不要使用外部處理器來錄製人聲。麥克風要放在距離嘴巴 1 英呎（約 30 公分）的範圍內，麥克風前面最好放置防噴網以減少在發出「ㄅ」（b）、「ㄆ」（p）開頭詞語時產生的強烈爆噴音。這種方式能製作出既強而有力又乾淨到可供廣播使用的聲音。

第二派說法是挑選短槍型麥克風，把麥克風架在平常收配音（常稱 ADR，automated dialogue replacement 自動對白替換的縮寫）的位置，也就是高於配音員、在其前方幾英呎處，並且把麥克風的角度朝向嘴巴。在這個位置錄音，有助於錄到符合一般電影對白需求的聲音，能感覺到人聲的周圍有空氣或環境音。

不管是哪種方式，都一定要讓表演者戴上完全覆蓋耳朵的耳機，阻止漏出的聲音再傳進麥克風。避免在表演者吃完飯、喝下汽水或其他含糖飲料後馬上錄音；這都會使口腔製造黏液，在嘴巴開闔時發出濕濕的口水聲。表演者錄音時只能喝溫水。

下面是人聲音效的錄製清單：

擤鼻涕

呼吸

飽嗝

咀嚼

清喉嚨

咳嗽

哭泣

放屁

作嘔

漱口

傻笑

做鬼臉

埋怨

呼嚕聲

打嗝

笑聲

呻吟

一些語句（哈囉、再見、我愛你等等）

咂舌（表示輕蔑）

反應聲（啊、哦、喔等等）

尖叫

噓

嘆氣

啜飲

啜食

響吻

打噴嚏

嗅聞

噴鼻息

吐痰

吞嚥

嗚咽

口哨

■ 衝擊音效

　　衝擊的定義是兩個物體相撞，墜落、擊打、滴落、刮擦都歸在這個類別。錄製衝擊聲的技巧跟錄鼓聲非常相似。在類比時代，少量的失真是可接受的，而且這通常令人期待，它讓聲音有誇大的效果。但是來到數位錄音時代，失真的聲音很尖銳刺耳，因此要盡量避免發生。不過有時還是要做權衡取捨。

　　錄音時要降低衝擊聲的音量，才不致於削峰失真。這樣不只初始起音聽起來變小聲，其他聲音也會跟著小聲。這麼一來，衝擊的衰減聲消失了。你可以在剪輯時壓縮衝擊聲，使衰減聲恢復，但潛在代價是增加聲音的嘶聲。

　　權宜之計是讓初始衝擊聲故意削峰失真，以保留其餘的聲音。我不太建議新手採用這方法，你必須透過不斷地測試來幫助自己熟練。必要時，失真和沒有失真的狀況都多錄幾次。將兩者剪輯在一起，就可以得到一個不只有乾淨起音，還有適當衰減音量的衝擊聲。

　　一般來說，衝擊是單一音源的元素。槍型麥克風是現場收音的好選擇；如果在錄音棚作業，你可能會想用大振膜麥克風來捕捉結實的衝擊聲。

下面是錄製與剪輯衝擊聲的技巧和小祕訣：

子彈衝擊

子彈衝擊基本上是表面受到極速的衝擊。撞擊聲要很結實，在木頭撞擊聲後應該加上木材裂成碎屑、飛濺的聲音。玻璃衝擊聲不一定要打破玻璃才行，你也可以用鐵槌擊打一堆玻璃碎片，錄下逼真的玻璃噴飛聲。金屬衝擊用鐵槌擊打鏟子就可以辦到。

有些聲音設計師會為了子彈衝擊聲而不辭辛勞去錄製逼真的素材來源，其中一個極端案例是在靶場把豬屍體當做標靶來射擊。這種衝擊聲很接近人體的共鳴，不過哈密瓜和西瓜也能有同樣的效果。

你還可以用子彈的反彈聲來潤飾衝擊音效。子彈反彈聲的做法有幾種。你可以去靶場，把麥克風架在靠近標靶的位置錄下真實的聲音；或是在麥克風前用彈弓射擊 25 分硬幣、螺絲釘、或金屬墊片來模仿呼嘯而過的聲音。有一個聲音設計技巧是取一段賽車開過的聲音，用等化器過濾掉引擎聲，再以此為基礎做進一步處理。

地面衝擊

強烈的地面衝擊聲很難在擬音棚內模仿。這種聲音通常會以低頻來做強化和潤飾，達到增加重量感和地面震動的效果。如果你打算用擬音方式來製造這個音效，要先用厚厚一堆混合土來隔絕地面聲音。如果想讓衝擊聲有個性一點，可以把捲成一團的皮夾克這類質地特殊的物品丟在土表上。剪輯時還可以玩玩看不同音高，底部再墊一個低頻效果音（LFE，low-frequency effects 的縮寫）來潤飾。

金屬衝擊

金屬衝擊聲是碰撞動作絕佳的聲音素材來源，而且音高調低後聽起來會更大聲。大型垃圾桶這種又大又空心的物品能發出深沉、豐富的聲音特色。找一個空無一物的大型垃圾桶來使用；裡面有東西的話會削弱聲音，或是抖動發出聲音。桶子內外的衝擊聲都要錄下來，桶內的聲音很大，要小心音量。

板金有種獨特的聲音：金屬非常容易振動，因此有像殘響那樣的尾音。為了更清楚了解這一點，在錄音室裡面擺幾塊板金，站在房間的另一端，拍手一下——你會聽見金屬片振動的聲音。如果擬音工作中用不到，最好把棚內所有

板金都移開，因為它們很容易對其他聲音產生反應而發出不必要的聲音。使用板金聲音時，把衝擊聲調低、製造驚人的撞擊聲，可以做為爆炸聲的來源。

泥巴衝擊聲

錄製泥巴衝擊聲的場面會很髒亂。如果你的擬音棚狀況允許，就帶泥土跟水進去盡情玩樂吧。比較乾淨的辦法是用濕毛巾或濕報紙來製造衝擊聲，唯一的問題是錄不到泥濘土壤那種的抽吸聲。你可以用裝滿泥巴的水桶來錄抽吸聲，之後再加到原本的音效中，就不會搞得髒兮兮了。

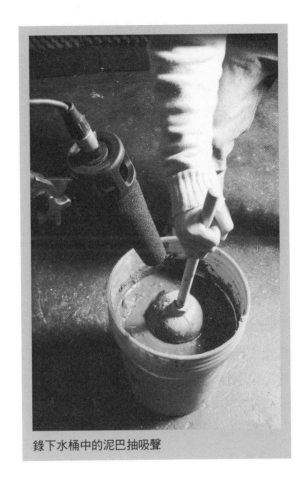

錄下水桶中的泥巴抽吸聲

■ 工業音效

工業音效往往來自於會發出巨大聲響或重擊的工具和機械。這些設備中的馬達可能會干擾、或導致數位錄音故障。而且一如鳴聲大作的警笛，這些機械聲也會引發某些微型硬碟故障或完全停止錄音。因此最好使用不會被特定振動影響的記憶卡。

有些大型機器像是沖壓機、輸送帶、或是輥壓機因為不方便搬進擬音棚而必須在現場錄音。工廠負責人可能會允許你在晚間，或是工作比較不繁忙的時段進入變小聲、甚至安靜下來的廠房內錄音。別忘了關掉任何會發出蜂鳴聲或哼聲的日光燈。

下面是錄製與剪輯工業音效的技巧和小祕訣：

電銲機

電銲機絕佳的電擊聲可做為科幻音效的素材來源。拿一支收音桿跟槍型麥

克風接近機器，操作時要與空間中的其他東西隔開。你需要戴上護目鏡。要錄製有人拿著電銲機工作的音效、而不是音源素材時，記得使用立體聲麥克風，從數英呎外的位置來錄音。電銲機的電源供應器會發出有趣的哼聲。確定完整錄下機器啟動、運作和關機的聲音。

生產線

汽車製造商亨利・福特（Henry Ford）因為將生產線帶入美國文化中而聲名大噪。身為底特律人，我可以證明密西根州的生產線數量遠遠大過於星巴克咖啡店！其他行業也都採用生產線，從玩具到食品，應用在各種東西的製程上。生產線在今天的美國無所不在。

通常我們不太容易實地到生產線錄製設備的運作聲。如果能去的話，你會發現有無數的聲音可以收集。帶一支槍型麥克風、一支立體聲麥克風和一支收音桿前去：利用立體聲麥克風採集環境音與空間聲響；利用槍型麥克風近距離採集輸送帶、機械手臂和其他機械聲音。請注意，有些工廠只允許你在穿著防護鞋的狀態下進入工廠。如果你有安全防護的鋼頭靴，也請穿上。

氣動工具

你會在修車廠和從事建築業的鄰居家車庫找到氣動工具。以後者來說，你可以詢問他們願不願意把器材帶進錄音室，在隔絕的空間進行錄音。氣動工具是藉由空氣壓縮機製造的空氣來運轉，記得要單獨錄下空氣壓縮機的運轉聲。至於氣動工具真正的聲音，做法是先把壓縮機放在另一間房間，再把風管拉進擬音棚內錄音。其他值得一錄的聲音還包括把工具從風管上移除，還有空氣驅動器的噴氣聲。

在修車廠很難錄到不受空間影響的工具聲。不過如果這個環境本來就有氣動工具的聲音，那就如你所願了。地點對聲音來說非常重要，所以應該要使用一支立體聲麥克風從遠近不同的位置來錄音。務必讓氣動工具對準麥克風的中心。

電動工具

電動工具不難找到，多半就在你家的車庫或工作間裡，很方便帶到擬音棚的隔音空間進行錄音。記住，要錄下電動工具正在進行某項工作的聲音，而不光只是空轉而已。帶一些螺絲、氣槍釘、木頭和其他用品來使用。

把心型或高心型麥克風架在 12 到 18 英吋（約 30 ～ 45 公分）遠的位置應

該就能錄到不錯的聲音。注意音量和小心你的耳朵，有些工具，像是圓鋸機的聲音很大，你可能會想摘掉耳機（就這麼一次！），換戴上耳塞。

倉庫門

倉庫自動門的履帶轉輪是很好的機械動作聲源。你可以在接近轉輪的定點放一支槍型麥克風，或跟著門的開關動作收音。把立體聲麥克風架在正對門中心點幾呎遠的地方，可以錄到很好的倉門轉動聲。

■ 低頻效果

低頻效果（low frequency effects，LFE）指的是電影 5.1 環繞聲軌的 .1 聲道。這種音效通常是用來潤飾其他效果，本身鮮少單獨使用。它讓平凡無奇的聲音增加了深沉的低頻特性，也能強化並延展一個完整的音效聲。

低頻效果的頻率範圍落在 20Hz 到 120Hz（Dolby Digital 及 DTS 等格式的標準不同）。20Hz 到 50Hz 的聲音屬於超低音，外界對這個聲音的感覺比聽覺還要強烈，因其振動程度大過於可聽見的聲音。當你觀賞像《神鬼奇航》（Pirates of Caribbean）、《蜘蛛人》（Spiderman）這類電影時，這些強力得讓牙齒打顫的頻率就是讓你家牆上畫框掉下來的罪魁禍首。低頻效果通常只透過超低音喇叭發聲，為了正確製作這種音效，你的錄音室需要一顆超低音喇叭。

衝擊聲、共振的隆隆聲、重擊聲都是主要的低頻效果音。把所有在正常聲音中高於 100Hz 的頻率消除後就能得到低頻效果。你可能要多次使用濾波器才能完全去除所有較高的頻率。應該再做一些壓縮處理，讓聲音變厚。

持續不斷的隆隆聲可以利用白噪音來製造，首先要像上述方法一樣削減頻率，再調低音高。有變化的隆隆聲可以用任何聲音當材料。舉例來說，高速公路的車流環境聲音經過濾波後再調低音高，就會變成間歇的隆隆聲低頻效果。實驗不同的音源，看看哪一種效果最好。

■ 多媒體音效

多媒體音效是指跟手機、DVD 選單、CD-ROM、網站等與影像畫面有關的電子或器材聲響。這些聲音的運用可以是直接或隱喻的手法。多媒體音效的製

作技巧五花八門，不過最佳方式也許是針對視覺效果去創作。它看起來像什麼？你覺得它聽起來會是怎樣？從這裡著手。

下面是錄製與剪輯多媒體音效的技巧和小祕訣：

嗶嗶聲

嗶嗶聲可以取材自「器械類」的音源，像是電子鐘或微波爐按鍵。有些新聞攝影用的現場混音機內建有 1KHz 的音頻產生器（tone generator），能將音頻直接錄進現場錄音機中。嗶嗶聲也可以透過合成器插件、或者數位音訊工作站的音頻產生器發出電子訊號。只要得到一個結實可用的音頻，就可以接著進行移調和訊號處理了。

你也可以把多個嗶嗶聲剪輯在一起、並調高音高成為單一的嗶聲。把各種不同音高的嗶嗶聲加在一起會發出有趣的音樂聲調。失真和音頻等化則為嗶嗶聲帶來負面性質；但做為警示音就非常適合。你很快會發現，高音調的嗶嗶聲只需要些微的音量就會很大聲。因此要保護你的耳朵，保持低音量。高音調的嗶嗶聲不需要正規化。

按鍵音

按鍵音效是數位世界裡用來確認某個動作的聲響。這種提示音代表著收到了一項指令或動作即將執行。而根據聲音類型，還可以判斷按鍵是哪一種風格。按鍵音效的音源可以取材自器械或電子用品。

器械聲音的來源包括：

風扇
手電筒
搖桿
檯燈
攪拌器
滑鼠點擊
電源開關
訂書機
玩具

記住，你可以剪輯、調整音高，或任意疊加上述物件來製造有快、有慢、或者多擊次的按鍵聲。不要侷限在單擊次或雙擊次的按鍵類型，齒輪、棘輪和彈簧聲都可以用來疊加更複雜的聲音。

滑鼠游標停留聲

滑鼠游標停留聲是當游標出現在選單上、把選項展開時所發出的聲音。這種聲音通常代表動作正在進行、或具有開展的感覺。把任意一個的短音源做延遲效果處理，然後反轉，再加上更多的延遲效果，之後再反轉一次，最後調高音高，就會變成一段具有往前推進感的電子聲響。重覆幾次上述的步驟，可以得到更奇特的聲音。也用器具的聲音試試看吧！物體滑動的聲音帶有動作感，與視覺搭配起來的效果很不錯。

■ 音樂類音效

音樂類音效是使用樂器製造出來、但不是歌曲的聲音，例如吉他調音、敲鈸、或是連續擊鼓聲等。這些聲音的麥克風架設方式一如錄製歌曲。錄樂器的關鍵在於找到發聲的位置。木吉他的聲音來自音孔（sound hole）；鋼琴的聲音來自琴蓋底下。

確保你製作的音樂是原創的。舉例來說，構成 NBC 電視台商標的 3 個音符在連續彈奏的狀況下是受到版權保護的。你可以模仿這些音符，但不能彈得一模一樣。使用音樂盒來製作音效時，請檢查演奏歌曲的版權資訊，否則會因為侵權而招致訴訟。如果有疑慮或是無法獲得資訊時，請選擇其他音源。電子琴裡面有類似的範本，讓你可以用來表演自己的曲調或已經進入公共領域的歌曲（例如世界名曲「小星星」）。

下面是一些你可以嘗試錄製的音樂類元素：

鐘聲

敲鈸聲

連續擊鼓聲

鑼聲

吉他回授聲

吉他經典樂句

吉他調音聲

音階

交響樂團調音

鋼琴和絃

鋼琴滑音

敲鼓框

頌缽

合成器連擊效果

搖鈴鼓

部落鼓聲節奏

小喇叭高聲響起

木琴滑音

■ 辦公室音效

　　辦公大樓裡也有成百上千種值得錄下的聲音，包括來自辦公機器、辦公用品、電梯和電腦等的豐富聲響。事先預約好在別人辦公室下班的時間去錄音。如果有人在裡面，你可以用立體聲麥克風來採集環境音；如果是錄製特定物品，則應該使用槍型麥克風。

　　大多數辦公室的日光燈具都會導致錄音時出現蜂鳴聲或哼聲。必要的話，把燈關掉以便工作進行。你可能需要關掉印表機和影印機這類內部有風扇運轉的機器。其他噪音可能來自暖氣及空調系統；找到溫度控制器，在錄音時關掉它（要得到允許才能這麼做）。有個好辦法是把錄音過程中更動或移動過的物品列在清單上，等結束錄音時再依照這張清單物歸原位。

　　在辦公室或商業機構內作業時，應該專注採集那些在其他地方很難找到的聲音。你隨時都可以在擬音棚裡收剪刀和訂書機的聲音，但真正的辦公室可能是唯一能錄到影印機這類大型設備的地方。

　　在辦公室和商務場所要尋找並錄下的聲音包括：

影音設備推車

裝訂機

現金保管箱

收銀機

影印機

電梯

傳真機

檔案櫃

護貝機

液晶投影機

辦公室門

辦公室家具

辦公室電話

高架式投影機

裁紙器

畫架

碎紙機

裁紙機

印表機

列印計算機

投影幕

打卡鐘

自動販賣機

■ 科幻音效

　　科幻音效給了音效設計師盡情發揮的超大空間，主要是因為科幻聲音大部分都是完全虛構的，沒有現實世界的事物可以對應。外星生物、雷射衝擊波和太空船並不存在──至少你錄不到它們的聲音。所以如果想要製造逼真的虛構聲音（請原諒我用這種矛盾的說法），想像力是其中的關鍵。

　　科幻音效常用的技巧是去找一個在真實世界中類似的道具或車輛，從現成的物體下手。這些物體可以變身成未來世界中的某種東西。以這個音源做為聲音的基底，從這裡著手音效的設計。

　　早期科幻電影以電子聲音和合成器做為主要的音效來源。這種做法在八○年代大幅減少，大多是受到屢獲奧斯卡金像獎的聲音設計先驅班·博特（作品

包括《星際大戰》、《法櫃奇兵》、《風雲際會》）所影響。他利用電影投影機、鋼索、甚至是海象這些素材創造出具有高度真實感的科幻音效。他重新定義了科幻音效和電影領域的許多學問。

下面是錄製與剪輯科幻片音效的技巧和小祕訣：

空氣噴發

壓縮空氣罐是製造氣體噴發和氣動聲很好對聲音來源。噴氣時要避開麥克風，以免損壞振膜。試試看噴氣到杯子、罐子、塑膠管、及其他物品中，以製造獨特的聲音。簡單把一個噴氣聲加上一些殘響，就可以有效變出釋放氣體的聲音。

雷射槍

《星際大戰》裡的雷射槍音效是用鐵槌敲打鋼索，聲音基底因此包含了巨響或擊打。這個音效代表的是射出雷射光束所造成的震盪，後面還要加上振動傳到鋼索上產生的尾音。你可先找到一個有趣的衝擊聲，對其進行延遲和音高滑變（pitch bend）處理，就能得到類似的效果。要創造以電子聲響為基底的雷射槍聲，你可以試著用音高滑變方式來處理合成的嗶嗶聲或音頻聲。

行星大氣層

儘管這種聲音本質上都是些雜音，但也可能摻雜生命跡象。一般我們對荒涼星球的想像都是沙漠風塵對喧囂，但不要執著於這些顯而易見的做法。如果不以風聲為主要的構成要件，還能怎樣營造恐怖的、懸疑的、甚至是空靈的舖底聲響？音高調低並且經過處理的環境音可以做為行星大氣層的聲音主角。試試看用反轉和濾波方式來處理森林或叢林的環境音；甚至你可以重塑用自己聲音發出的有趣元素。多去實驗！反正沒有人真的聽過其他星球的聲音，所以技術上來說，不會有什麼錯誤的音效做法。

機器人

機器人通常會根據一連串伺服器下達的指令來動作。你可以在汽車後照鏡、玩具、或 DVD 播放機的托盤上找到伺服馬達的蹤影。錄下這些音源，建立一套伺服器聲音樣本的資料庫，然後把這些樣本輸入取樣循環數位音訊工作站中進行疊加、音高調整，變成一連串經過精密計算、天衣無縫的動作聲。如果想在

機器人身上添加人性化元素，試試看用一些天然的聲音來揣摩機器人的講話聲，這包括人聲的處理。

太空船艙門

太空船艙門聲會讓人感覺到有某個動作正在進行。電子音不如真實世界的音源，所以你要多實驗一些不同質感的物品，找到心目中的聲音。從一疊紙中間抽出一張紙會發出自然的頻率飄忽聲。汽車自動天窗或車窗開關聲微調後會得到有趣的玻璃屏蔽效果。你也可以堆疊氣體的噴射聲來模擬氣閘機械裝置。

如果想要個性一點的艙門聲，開關門聲的音高可以做些變化。開門聲從低一點的音高展開，隨著開門動作而調升音高；關門聲則從高一點的音高展開，隨著關門動作而調降音高。把開門聲反轉過來當做關門聲時要格外小心，反轉聲如果沒有額外再做一些處理，會很容易露餡而破壞整體效果。

太空船飛過

火箭和其他太空船的聲音可以利用真實的車輛聲來設計。飛機、噴射機、汽車和直升機都是絕佳的素材來源。畢竟很難只靠插件製造的都卜勒效應就憑空生成合適的聲音。真實世界車輛聲的錄音具有自然的都卜勒效應和移動感。試著對原始音源進行濾波處理，讓它不容易被辨識出來。聲音在經過相位移動和頻率飄忽的處理程序後，很快就有了特殊的質感，聽起來彷彿離我們遠去、到了另一個世界。

■ 科技音效

科技持續進化，每年都有新的設備問世。事實上，這些設備發出的聲音都出自聲音設計師之手。在幾年前，照相機快門聲還是機械的聲音；今日的數位相機快門聲則是經過聲音設計師悉心打造、儲存在相機裡的電子檔，可以重製使用。

其他基本的科技音效包括 PA 系統、錄音設備跟其他電子器材的聲響。現代科技的聲音能做為音源素材，發展出科幻音效、間諜裝備和多媒體效果。然而隨著設備製程愈來愈先進，機器聲音變得極小、甚至無聲，因此效果音也愈來愈難錄到。儘管如此，你應該盡可能把這些器材直接帶進擬音棚，用槍型麥克風近距離錄下可用的音量。

下面是錄製與剪輯科技音效的技巧和小祕訣：

手機鈴聲

大多數手機鈴聲都有版權。可是不必擔心，它比你想像的還容易製作。高檔細膩的手機鈴聲只需要有一個用音頻產生器發出的正弦波，再利用取樣循環數位音訊工作站來進行疊加和移調。

首先把一個正弦波（以一個 5 秒鐘的 1KHz 音頻為例）輸入數位音訊工作站，並且複製到多個音軌。現在把樣本以不同的間隔放在時間軸上，數位音訊工作站畫面上的時間軸格線可做為擺放的位置參考。你還可以調整一個、一些、或者全部樣本的音高，譜出有音樂性的鈴聲。

下面是簡便的鈴聲製作教學：

1. 先從長度只有 1 格（1/30 秒）的 1KHz 音頻開始。
2. 在這個音頻後面加上 1 格靜音。
3. 重複步驟 1 跟 2，直到有 8 個音頻樣本，中間有 7 段靜音間隔。
4. 檔案最後加上 8 格靜音。
5. 重複步驟 1 到 4 。
6. 檔案末端加上 1 秒的靜音。

現在你得到一個長度約 2 秒半的基本手機鈴聲。不斷循環這個聲音，直到有人接起電話，或者轉入語音信箱。

麥克風回授

電影裡頭不管是哪個角色站上講台，只要一開口，麥克風就會發出回授的聲音。我猜整個好萊塢大概都對現場音控師（live sound engineer）很有意見，才一致決定讓他們成為場景中的笑點。電影雖然這樣演，但實際在拍攝時，PA 可能連開都沒開，回授是後製才加上去的。

製造回授的訣竅是在錄音時把你的耳機對著麥克風。至少在進入剪輯階段前，這個做法讓你的耳朵免於尖嘯聲所帶來的痛楚。耳機回授通常很高音；你可以調低音高，加上一些殘響或延遲效果，讓它聽起來像是從 PA 系統傳出來一樣。如果希望聲音更真實的話，你可以把麥克風接到大喇叭或吉他音箱的聲音錄下來。

■ 車輛音效

交通運輸音效的類型涵蓋了機械動力、電動、和以燃料發動的大眾運輸、航運和水運等交通工具。不同類型車輛的錄音技巧十分迥異。以電影來說，最普遍的車輛聲錄音技巧是車上錄音（onboard recording）。

這種技巧是在行進中的車內空間錄音。許多錄音師會在車輛內外不同位置架設多支麥克風，把不同觀點的聲音錄進一部或多部錄音機，之後做為同步或獨立的音軌。在電影裡，這些同步錄音檔對聲音設計師幫助很大。

交通運輸工具主要分為四種：

■飛機
■汽車
■船隻
■火車

下面是錄製與剪輯交通運輸工具音效的技巧和小祕訣：

飛機

如同先前在環境音章節討論過的，站在機場跑道終點的圍牆外面可以錄到很棒的聲音。能夠接近動作或發聲的位置固然是一件好事，但這個企圖在現今的機場維安制度下幾乎不可能達成，除非你是為了某個大型製片或電玩遊戲製作案來錄音才有機會。

小一點的飛機比較容易錄音。根據六度分隔理論，每個人的消防隊員兄弟都認識擁有飛機、或有飛機駕駛執照的人。在飛機裡面用一支立體聲麥克風收音，會得到有如置身在座艙的聲音；引擎關閉、在地面時停好之後，要讓駕駛員盡可能地切換開關和設備，並以槍型麥克風錄下這些聲音。

建議針對下列飛機動作來錄音：

分別從機內和機外錄音
引擎啟動
怠速
引擎關閉
滑行

起飛

爬升

俯衝

降落

汽車駛過

　　汽車、摩托車、卡車，以及任何有引擎、有輪子、能在路上跑的東西都算在這個類別。在製作跟影像同步的音效時，要確認行駛的路面符合影像，粗糙水泥地的聲音不能用在平坦高速公路的影像上；雨後的泥巴路面聽起來會有顛簸感，可能也不符合畫面所見。聲音與畫面的質地要搭配得宜。

　　站在車流量不大的路旁可以錄到各種車輛一台台開過去的聲音。找一個不會被任何蟲鳴鳥叫破壞錄音作業的地點；利用「打聲板」方式記下通過車輛的廠

牌與型號，剪輯時才能正確命名。如果因為擔心破壞接近中的車聲而找不到空擋發出聲音打板，請在紙上記下車型資料，之後再跟現場錄音機的鏡次編號或計數器位置兩相對照。

錄製動力計（dynamometer）的聲音

　　請你的朋友或家人把車開到錄音地點、讓車子通過，你再趁機錄下，藉此採集各種派得上用場的車輛聲音。一如在第 8 章〈錄音十誡〉說過的，錄到愈多車速不同的車輛聲，剪輯時會有愈多素材可用，甚至足以建立你自己的的聲音資料庫。

汽車——車上錄音

　　下列是車上麥克風的主要放置處：

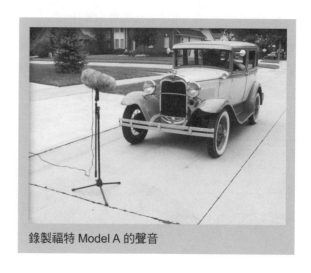

錄製福特 Model A 的聲音

1. 對著引擎／引擎蓋下

2. 對著排氣管

3. 在車內

引擎角度

　　以這個角度錄到的聲響很適合用來搭配車輛追逐的連續鏡頭，因為它包含了引擎怠速、催動和齒輪換檔的聲音，讓人有貼近引擎的感覺。錄音方法是在引擎蓋底下、引擎區塊的上方架設一支領夾式麥克風。小心架設的位置，麥克風暴露在發熱的引擎環境下可能永久損壞。有些錄音師選擇使用較為廉價的動圈式麥克風。麥克風線要走在引擎蓋外面，沿著車子側面經過車窗進到錄音機。絕對不要把錄音機架設或放置在引擎室裡內。

排氣管角度

　　排氣管是車輛發出粗暴轟隆聲的部位。在排氣管末端架一支麥克風，拿一件衣服或其他材料來幫助減緩金屬表面的振動情形，同時也將麥克風與排氣管的熱度隔開。高效能防風罩可由布料、防風套或高強度防風毛罩等材料構成。為了保護麥克風不受強烈氣流影響，把麥克風放在塞有地毯或泡棉的塑膠管或咖啡罐內也是很聰明的辦法。

車內角度

　　這個角度能錄到坐在車裡一般會聽到的環境音。這些音效本身已經很有用，但要是能跟引擎角度的錄音混合得當，會有更逼真的效果。現實中，現代車輛的設計傾向於將車廂內部與引擎的噪音隔開。儘管如此，適當的混音會讓聲音的感覺更對。

　　下列是車內錄音的一般聲音項目：

車內

分別以低、中、高速讓空調出風各 60 秒（不含引擎聲）

車門半開警報聲

車門鎖跳上、跳下聲

輕輕開門聲／用力開門聲

引擎驅動／關閉

引擎加速

引擎啟動／駛離

引擎啟動／怠速 60 秒／關閉

排檔桿

前座置物箱打開／關上

警示燈

引擎蓋打開／關上

喇叭聲短按、長按、長短穿插

鑰匙插入／取出

調整後照鏡

自動調整座椅

安全帶繫上／鬆開

座椅後仰／前傾

天窗打開／關上

行李廂開起／關上（從車內錄音）

方向燈

車窗向上／向下

以低、中、高速擺動雨刷各 60 秒（不含引擎聲）

以雨刷清洗窗戶／除霧（不含引擎聲）

車外

車門鎖跳上／跳下

輕輕開門聲／用力開門聲

引擎驅動／關閉（近距離）

引擎驅動／關閉（遠距離）

引擎加速（遠距離）

引擎加速（對著水箱罩錄音）

引擎加速（對著排氣管錄音）

引擎加速（對著引擎蓋下方錄音）

引擎啟動／駛離（近距離）

引擎啟動／駛離（遠距離）

引擎啟動／怠速 60 秒／關閉（遠距離）

引擎啟動／怠速 60 秒／關閉（對著水箱罩錄音）

引擎啟動／怠速 60 秒／關閉（對著排氣管錄音）

引擎啟動／怠速 60 秒／關閉（對著引擎蓋下方錄音）

油箱蓋打開／蓋回

油箱門打開／關上

引擎蓋打開／關上

喇叭聲短按、長按、長短穿插

調整後照鏡

天窗打開／關上

行李廂打開／關上

車窗向上／向下

分別以低、中、高速擺動雨刷各 60 秒（不含引擎聲）

以雨刷清洗窗戶／除霧（不含引擎聲）

　　注意，請將不同轉速度的風扇或雨刷視為不同聲音。啟動裝置、運轉、然後關掉，用不同的速度錄下這些重複的步驟。把引擎加速聲視為完整事件，引擎加速後、進入怠速狀態、然後再次加速，就會得到比較自然的剪輯點。

船隻

　　船隻跟車輛沒兩樣，它也可以製造許多值得一錄的聲音元素。把船開出去、關掉馬達，錄下波浪拍打船身和船上其他物件的聲音。最好把錄音器材固定在船中央，而且還要綁在椅子或其他固定物體上，避免四處移動或弄濕。使用毛巾覆蓋器材；塑膠罩有點吵，可能會干擾錄音。

　　使用立體聲麥克風把船隻和水聲一起錄下，像是引擎運轉和水波飛濺聲。風聲是個大問題，特別是在高速行駛的狀態下，一定要使用高強度防風毛罩來抵抗風噪。在船隻航行過程中，盡可能從不同角度錄音。錄幾次麥克風朝向前方、遠離馬達的聲音，再反過來錄幾次麥克風朝向馬達的聲音。

　　下列是在船上錄音的一般項目：

起錨／下錨

船艙內部

停靠碼頭時的連續動作

鳴笛－短音、長音、長短穿插

舷內馬達－驅動／關閉

舷內馬達－行駛中 在船上錄音

舷內馬達－經過

舷內馬達－加速

舷內馬達－啟動／駛離

舷內馬達－啟動／怠速 60 秒／關閉

船側的救生器具

舷外馬達－驅動／關閉

舷外馬達－行駛 在船上錄音

舷外馬達－經過

舷外馬達－加速

舷外馬達－啟動／駛離

舷外馬達－啟動／怠速 60 秒／關閉

划槳

船帆升起／下降

節流閥來回動作

海浪拍打船身

水上摩托車

　　水上摩托車的錄音工作既有趣又很有挑戰性。想要錄好水上摩托車的持續聲響，最保險的方式是搭乘另一艘船跟著聲音來源移動。使用一支長收音桿和一支槍型麥克風來錄音，這樣一來你乘坐的船跟水上摩托車之間能夠保有一段距離，收到的聲音才會乾淨，錄音器材也不會有損壞的風險。水上摩托車開過去的聲音可以從船上或碼頭上錄得。

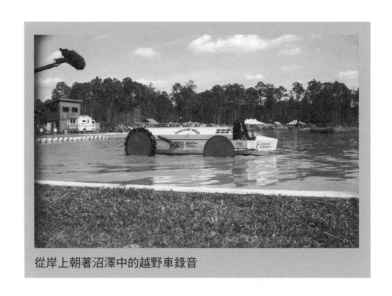

從岸上朝著沼澤中的越野車錄音

火車

錄製火車經過的聲音必須在車流量很少的安靜地點進行。你可以在這種的平交道錄到乾淨的火車聲。如果都找不到這種平交道，那就沿著鐵軌走大約 1/4 英哩（約 400 公尺）的距離，就不會在火車通過後錄到平交道的警鈴聲。務必跟軌道保持安全

錄製平交道警鈴聲

距離。火車聲很大，所以你不必貼近軌道——反而你的增益值還得調低呢！

　　將一支立體聲麥克風垂直對著於鐵軌錄音，這樣火車通過的聲音會有很好的立體聲空間感。槍型麥克風可以用來錄製車輪的聲音。火車音量很大，因此這兩個角度的差異可能不太明顯。先用立體聲錄音，剪輯時再混成單聲道可說是比較明智的做法。

　　上網查詢、或打電話詢問站務人員火車的時刻。你不會想整天浪費時間待在鐵軌旁的，除非天氣很好！火車駛近時，你可以做動作示意駕駛員鳴笛或吹哨，他們通常都很樂意幫忙。

地鐵

　　想要有好的地鐵聲音，你可以取一段火車駛過的聲音來做循環。記住，完整的火車引擎聲會逐漸接近或逐漸遠離你，在這種音高不斷改變的情況下很難做循環。因此要從中間取一段乾淨的聲音：只取引擎聲遠到聽不見、只留下車輪喀噠喀噠的片段。加上刺耳的金屬聲就可以當做地鐵剎車聲。使用殘響插件讓聲音彷彿置於隧道中；地鐵通過的聲音可以使用都卜勒效應插件來處理。

■戰爭音效

　　戰爭的聲音涵蓋子彈發射、彈殼四射、爆炸、叫喊、尖叫、子彈衝擊、坦克、戰機飛過等等，由各式各樣聲音堆疊出層次繁多的混亂場面。然而在電影中，這種場面其實都是人為控制的。特效工程師（special effect engineer）計畫

好每個場景的每個階段、布景中事先設置好所有的煙火爆破裝置、特技演員也把他們的表演動作彩排到完美為止。

如此一來，錄下的場景就會跟計畫一樣。坦克跟坦克開火是分開錄製的、槍聲跟持槍動作是分開錄製的、演員尖叫跟中彈也是分開錄製的。雖然真實世界的聲音可能不像設計出來那樣令人眼花撩亂，但是從零開始製作一個聲音，最好的方式就是從真實音源素材著手進行。

下面是錄製與剪輯戰爭音效的技巧和小祕訣：

槍聲

槍隻的特性與錄音環境有直接的關聯。槍聲是一種很快的聲響，但如果在靠近山區的地方錄音，當槍響穿過平原、遇到山壁反彈回來的回聲，音量就會逐漸減弱。如果在室內靶場錄音，槍響在室內迴盪產生數十、甚至上百個回聲，很快會聚集成巨大模糊的轟鳴。如果在森林裡錄音，當槍響從數千片樹葉或數十株樹幹上反彈回來，則變成單薄且微弱的爆音。

錄音地點必須嚴格挑選。記得要用耳朵聽，而不要用眼睛看（還沒忘記這個觀念吧？）。漂亮的地點不見得就是好的錄音地點。邀請你的射擊者先到現場前做些測試。

槍聲既不好錄、又不好找到合適的射擊地點，所以最好使用多部錄音機和多支麥克風來錄音。你還會需要訊號衰減鍵或衰減器，因為槍聲的起音一定會讓麥克風前級超載。錄音時，請射擊者在兩次射擊動作中間停頓一下，幫助你完整錄下逐漸衰減的聲音而不被重新安裝子彈、扣扳機聲所干擾。建立一套你們兩個都看得懂的手勢，以便溝通什麼時候該重新裝入子彈、進行下一次射擊。

如果麥克風擺得近，有可能會無意間錄下彈殼掉落地面的撞擊聲。有鑑於此，在地面鋪上隔音毯，一來不會有彈殼掉落的聲音，二來錄音結束後也比較容易清理。錄了進行一陣子過後，地上可能有彈殼堆疊，所以過程中要迅速清理，並留下用過的彈殼做為日後擬音的道具

幾乎每把槍發出的音量都不一樣。在繼續錄音前，一定要回放每把槍的測試錄音檔做確認。不這個做的話可能浪費掉整個錄音，而要重新錄音是很花錢也花時間的事。另外，務必錄下每種武器的保險音檔，音源素材永遠都不夠用。

礙於麥克風的音量設定和架設位置，你很難在每次錄音時都用自己的聲音打聲板，所以要有手寫場記表的打算。如果你有大聲公的話，就用它來打板。

監聽槍聲要非常小心。實際射擊時不要戴著耳機，應該改戴耳塞、監看錄

音機的音量表。之後再換回用耳機監聽回放，以低音量監聽初始槍聲，然後以較高的音量監聽緊接在射擊動作後的背景聲音和尾音。如果沒有採取這些預防措施，你的耳朵可能會永久損傷。

在室外錄製槍聲

以下示範使用了 4 部錄音機，最多可以錄製 8 條獨立音軌。這些音軌不僅可以做為備份錄音檔，以防其中一支麥克風失真、或出現不甚理想的錄音成果；進入剪輯階段，這些遠近與音質都不一樣的錄音檔案還可以做為混音的素材。

位置 1

送入 1 號錄音機—第 1 軌（左）和第 2 軌（右）

把一支立體聲麥克風架在射擊者後方、面向靶場，從全面且一般的角度錄下事件整體的聲響。麥克風收到的擊發聲多於衝擊聲。

位置 2

送入 2 號錄音機—第 1 軌

把一支動圈式心型指向麥克風架在槍管旁邊，收到的器械聲會多於實際射擊的聲音。儘管這個錄音很少單獨使用，卻是角度絕佳的潤飾聲。這個聲音不僅直接、也隔絕了其他聲音。

位置 3

送入 2 號錄音機—第 2 軌

把一支大振膜電容式麥克風直接架在槍口正前方，會錄到令人嘆為觀止的聲響。這段距離正好提供足夠的空間，讓聲音產生大振幅的低頻聲波。這將成為你的槍聲音效典型。

位置 4

送入 3 號錄音機—第 1 軌

把一支短槍型麥克風對著槍口，錄下擊發子彈那一瞬間，以及子彈飛過的聲音。這個獨特的擺位方式能夠收到平衡性很好的開槍聲和衰減聲，讓武器聽起來比真實情形誇張。

位置 5

送入 3 號錄音機—第 2 軌

MXL 991
離槍 60 英呎
離地 2 英呎
背對槍口

MXL 991
離槍 60 英呎
離地 2 吋呎
朝向槍口

Sennheiser 416
離槍 25 英呎
離地 2 英呎
背對槍口

Sennheiser 416
離槍 25 英呎
離地 2 英呎
朝向槍口

槍枝錄音的
進階擺位方法
戶外靶場

Rode NT-3
離槍 10 英呎
離地 2 英呎
正對槍口

 Shure SM57
離槍 5 英呎
與槍同高
正對槍口

射擊者

Rode NT-4
離槍 10 英呎
離地 10 英呎
角度與槍管平行

在室外錄製槍聲時的麥克風擺法　　　　1 英呎 = 0.305 公尺

從不同角度錄製手槍槍聲

把第二支短槍型麥克風對著靶場方向並遠離槍枝，著重在子彈飛過的聲音，而不是射擊瞬間的爆發聲。

位置 6

送入 4 號錄音機─第 1 軌

把一支小振膜電容式麥克風架在靶場的遠端，對著槍口方向，會得到很好的遠距離角度錄音。這是很難以剪輯技術模擬的聲音。

位置 7

送入 4 號錄音機─第 2 軌

把第二支小振膜電容式麥克風架在靶場的遠端，背對著槍口方向收音，會錄到比較清楚的子彈飛過聲和衰減的反射聲。

這些錄音裝置的搭配組合是相當豐富的剪輯素材，能夠滿足幾乎各類型製作的需求。

在室內槍聲錄製

以下示範使用 3 部錄音機，最多可以錄製 6 條獨立音軌。跟之前一樣，這些音軌可以做為備份錄音檔，以防失真或不理想的錄音成果。

位置 1

送入 1 號錄音機─第 1 軌（左）和第 2 軌（右）

把一支立體聲麥克風架在射擊者後方、面向靶場，從全面且一般的角度錄下整體事件的聲響。麥克風收到的擊發聲多於衝擊聲。

位置 2

送入 2 號錄音機─第 1 軌

把一支動圈式心型指向麥克風架在槍管旁邊，收到的器械聲會多於實際射擊的聲音。再次說明，儘管這個錄音很少單獨使用，卻是角度絕佳的潤飾聲。這個聲音不僅直接、也隔絕了其他聲音，有少量殘響。

位置 3

送入 2 號錄音機─第 2 軌

把一支大振膜電容式麥克風直接架在槍口正前方，錄下的聲音將成為你的槍聲

MXL 991
離靶或牆壁 5 英呎
離地板 2 英呎
正對靶

MXL 991
離靶或牆壁 5 英呎
離地板 2 英呎
朝向槍口

**槍枝錄音的進階
擺位方法
室內靶場**

Rode NT-3
離槍 10 英呎
離地板 2 英呎
角度正對槍口

Shure SM57
離槍 5 英呎
與槍同高
角度正對槍口

射擊者

Rode NT-4
離槍 10 英呎
離地板 10 英呎
角度與槍管平行

在室內錄製槍聲時的麥克風擺法 1 英呎 = 0.305 公尺

在室內靶場鋪上隔音毯以接住彈殼

音效典型。這個位置會有大量的殘響。

位置 4

送入 3 號錄音機—第 1 軌
把一支小振膜電容式麥克風架在靶場的遠端、對著槍口方向，會錄到等量的殘響
和開槍聲。

位置 5

送入 3 號錄音機—第 2 軌
把第二支小振膜電容式麥克風背對著槍口、面向靶或靶場牆壁，錄下子彈從牆壁
反彈和子彈擊中牆壁的聲音。這也為原本殘響聲多過於開槍聲的射擊事件添加了
一些混音的素材來源。

　　室內錄音裝置的組合變化比室外錄音少，而且角度相當主觀。戶外槍聲經
過妥善處理，可以成功模擬室內槍聲；但室內槍聲由於殘響特徵太過明顯，以
至於無法反過來模擬為戶外槍聲。不過這些殘響也讓室內槍聲成為爆炸聲的重
要素材。把音高調低，有助於製造強而有力的爆炸衝擊聲，空間中的殘響也會
有更豐富、更平均的漸弱表現。

機關槍

　　全自動機關槍和重型火砲的聲音來源可以直接打電話到家附近的國民衛隊
基地或警察局尋求協助，你可能還會驚訝他們如此熱心助人呢！。你必須在錄
音前找好地點，確認你
可以接受那裡的背景噪
音，還有四周環境是否
能產生最少量的回聲。

　　如果你無法確定地
點或是要錄的武器，你
可以自己用非自動式武
器來製造聲音。先決定
你想模仿的自動機關槍
口徑，接下來找到同樣

作者和馬科姆縣（Macomb County）警局的副警長合影

口徑的非自動式武器，錄下它的聲音做為樣本。將樣本帶入多軌編輯器中，疊加多個單發射聲就可以得到自動式武器的聲音。

疊加時避免使用同樣的單發聲音，否則聽起來會很假、很刻板。此外，每一個聲音都要完整地發出來，不要讓聲音黏在一起，聽起來會像被切斷。藉由疊加處理，上一發子彈的聲音在下一發子彈射出後還能延續到結束，聽起來更接近真實。精確一點的話，你應該事先調查並決定好自動武器的射擊速度，讓音效吻合。

槍聲擬音

每種武器都有其獨特的動作聲，一定要盡可能錄下每一種武器所能發出的任何聲音。大多數的槍枝主人都不會允許你把他們昂貴的武器丟在地上，但你仍然可以用釘槍和其他工具來模仿這個效果。武器動作聲通常不會很大，使用一支槍型麥克風近距離收音，武器會彷彿就在你的眼前。

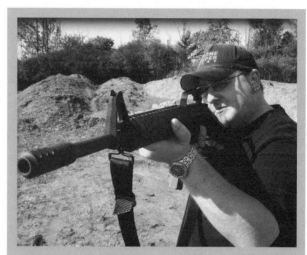

在錄音工作休息時間把玩 M-16 機關槍

槍枝動作聲在現實世界並不存在，儘管在電影裡，每一次只要英雄舉起槍瞄準都會伴隨著這個聲音。你可以把好幾樣道具加在一起試試看，例如用一條鬆開扣環的皮帶去纏繞你剛才丟到地面的釘槍。

下面是進行槍枝錄音時的擬音項目：

馬科姆縣警局的槍械室

槍管 開／關

槍栓 關上

槍栓 拉開

槍栓 拉開和關上（一次完成）

子彈上膛／卸載入槍膛

膛室旋轉

空發

擊錘 拉／放

插入彈匣 空／滿

卸除彈匣 空／滿

手槍從槍套中拔出／插回

上機架

保險 開／關

導彈飛過

　　導彈飛過的聲音做法很簡單，只要調高商用噴射機飛過去的聲音就可以。你可以變換聲音的定位，讓移動感更加明顯。或者在聲音結尾加上爆炸聲，不過導彈跟爆炸聲的空間感要一致。在導彈通過聲終了時，導彈已經飛得相當遠了，隨後的爆炸聲聽起來也要有遙遠的感覺才會一致。如果你希望爆炸聲聽起來落在近處、有強烈感受，那就剪下導彈通過聲的中間段落，把爆炸聲安插在都卜勒效應發生之前。

投擲忍者飛鏢

　　雙節棍、忍者飛鏢（編按：或稱手裏劍）、擲刀等武術型武器的聲音是以動作為基礎。飛鏢的投擲聲是由多次揮動木條的聲音疊合而成，時間長短要跟武器飛出去畫面吻合。接下來要用一個小金屬環來製造衝擊聲；調高刀劍的敲擊聲也可以達到這個效果。你應該加強飛鏢射中物體的衝擊聲。如果目標是人，你可以結合拳頭重擊聲和擠噴液體的聲音，來模擬飛鏢射中人體後噴血的效果。

劍擊

　　使用兩條長金屬片來製造刀劍的擊打或刮擦聲。這些實用的鋼條跟鋼棒在居家修繕店都有販售，當然也可以從 www.bestbuyswords.com 這類網站選購。你

不需要大力揮舞道具就能錄到具有說服力的聲音。實際上，你只需要固定其中一條金屬片，用另一條金屬片來擊打它就好。動作要輕一點，用手指頭拿住道具，才不會削弱金屬的聲響。如果需要悶悶的金屬衝擊聲，緊握住兩個道具。把兩個道具稍微往內相對，讓一條金屬片在另一條的表面滑過，就會出現刮擦聲。

用真劍表演兩支劍的刮擦聲

沒有必要為了衝擊聲而真的用刀劍去擊打表面。舉例來說，金屬、石頭、或木頭表面受衝擊的聲音都事後疊加在刀劍擊打聲上，營造一種真的打到表面的效果。最前面還可以加上揮木條的咻咻聲來模仿劍在空中揮舞的聲音。

■ 水聲音效

水對錄音工作來說是一個特殊的挑戰，主要是因為水跟電子器材格格不入。長期暴露在潮溼的環

用金屬片表演兩支劍互擊的聲音

境或直接接觸到水都會讓器材出問題。如果要錄溼答答的水聲時，一定要確認麥克風保持乾燥和狀態良好。

下面是錄製與剪輯水聲音效的一些技巧和小祕訣：

一般水聲

水池和湖泊是採集水大量噴濺和水體運動聲的最佳來源，但背景噪音是個大問題。浴缸很適合用來錄製小規模的聲音像是水滴，但是水濺起來很容易會被發現是浴缸的聲音。如果你的擬音棚環境允許的話，帶一組兒童游泳池進去錄音，以隔絕

亞倫・埃森堡（Alan Eschenburg）近距離錄製水花聲

外界影響；大型充氣池的錄音效果會比硬質塑膠池好。錄完後，使用電動抽水機把水抽走，只要把水管從水池接到室內排水管或到室外就好了。

飛濺和劇烈的動作勢必會讓水噴得四處都是，不利於架設麥克風。錄製水聲音效時，麥克風應該架高在側邊，裝上飛船型防風罩可以避免麥克風被水潑濺。但要記住，水會滲入防風罩外層的布質纖維，四處滴個幾滴應該還好，但要避免潑溼防風罩。

除非是具有低頻特質的特殊音效（像是海洋波濤洶湧、瀑布、或水底發出的汩汩聲），不然液體的頻率大多在落在 200Hz 或更高的範圍內，因此大部分錄下的素材都可以在剪輯時用低頻濾波器過濾掉，只留下包含水聲的頻率。這樣有助於移除不必要的背景噪音和其他外來的聲音，讓錄音成果維持乾淨、自然。

水泡聲

用吸管把空氣吹入一杯水裡面就可以製造出泡泡聲。更深沉或更大的泡泡可以改用較大的碗公或水盆。吸管的口徑和長度也會影響泡泡的大小。取一段園藝用水管或潛水用的呼吸管在兒童泳池裡製造巨大的泡泡。如果要錄熱水沸騰的聲音，麥克風要架在距離水壺側邊幾英吋遠的位置。記住，火爐的熱力會沿著水壺旁邊上升，麥克風太靠近的話可能會損壞。

水滴聲

　　水滴的聲音比你想像的還要安靜，它在錄音機裡播放的音量相對很低。拿一支裝上飛船型防風罩的槍型麥克風接近水源，浴缸或水槽都是理想的錄音地點，但不要使用水龍頭流出的水，因為水龍頭本身的聲音會干擾錄音。將你的手指頭浸入一杯水中，然後讓水滴落入裝滿水的水槽或浴缸中。如果想錄得大聲一點，你的手指要離水面再高一些。

　　多重水滴聲的錄音方法是拿著一塊溼海綿在水面上方，不要擠壓海綿，避免這個動作在錄音時被察覺；相反地，應該要讓水自然流出海綿。多錄幾次，再把這些片段剪輯在一起，變成較長的水滴音效段落。

下水道與洞穴聲

　　下水道的聲音可以在現場收音沒錯，但其實有比接近惡臭和老鼠更容易的辦法。把海綿製造的水滴聲剪成較長的片段，疊加更多水滴聲，再錯開這幾個分層，這樣同樣的水滴聲就不會同時間出現在不同音軌上。

亞倫‧埃森堡深入紅寶石瀑布（Ruby fall）內部錄製水滴聲

　　如果你有一個 30 秒的循環片段，把它分成三軌。第一軌從一開始就播放；第二軌從 10 秒後開始播放；第 3 軌從 20 秒後開始播放，藉此得到一個完整而沒有明顯循環點的聲音。如果是單聲道的循環，將第 1 軌擺在左邊，第 2 軌保持在中間，第 3 軌擺右邊。避免極左或極右的音象設定，應該要找到一個

布萊恩‧柯里奇對著下水道錄音

折衷位置,例如 50% 左、50% 右,形成自然的立體聲音場。

一旦有了穩定鋪底的水滴聲,就可以運用殘響插件來創造洞穴和下水道這類環境音。對此循環片段進行音高移調和疊加,就能進一步營造出水滴的深度感。舉例來說,洞穴深處的水滴聲音高會比近處水滴聲來的低。

沙灘的海浪聲

海浪拍打沙灘的聲音極度紓壓,還有什麼比在海灘上錄音一整天還爽的差事呢?這是在陽光下盡情玩耍的絕佳理由。問題是,海岸線很不方便錄音,因為遊客會在海灘上來來去去。找一處僻靜的海灘,私人海灘上更好(一定要得到許可)。

尼克・德蘭考斯基在墨西哥灣採集海浪聲

如果沒辦法在你理想中的地點錄音,換其他時間再試試看。在夜晚——當人聲鼎沸的海水變成一片海洋荒漠——進行錄音是很好的解決辦法,或者找一個沒有車流噪音或其他多餘聲音的地點。幸運的話,甚至不會有海鷗把你團團圍住。

起風的日子很適合錄海浪聲。為了保險起見,記得把高強度防風毛罩也一起帶去。架設一支立體聲麥克風,中心對準地平線,以平衡海浪的聲音。如果你想跟長翅膀的老鼠們(譯注:指那些會偷吃遊客食物的海鷗)共度時光,可以趁著海邊流浪漢(譯注:指在海灘上慵懶曬太陽和消磨時間的人)還在碼頭下睡覺的清晨時分快點開始錄音。

水底錄音

前面討論過在水邊錄音到底有多危險,現在要介紹的是如何把麥克風放入水中。水下麥克風是能夠錄製水下振動和水下聲響的潛水用特殊麥克風,DPA(編按:Danish Professional Audio,丹麥專業音響公司的縮寫)出產的 DPA8011 水下麥克風是一支可以真正在水中錄音的高端產品,不過要價可是超過 2,000 美元(台幣約 60,000 元)。有一個便宜許多但是會搞得髒兮兮的水底錄音方法,叫做保險

套技巧。

把麥克風塞入保險套裡。這時如果你選用潤滑型保險套，那就是你自己的問題了。全指向麥克風的效果最好，心型指向型麥克風也夠用。以防萬一有漏水狀況發生，使用便宜的麥克風比較不會心痛。將橡皮筋緊緊纏在導線上、封住保險套的開口，然後就可以把麥克風

安全的水底錄音

注意：千萬不要用你不願意丟棄的麥克風來做水底錄音，如果有任何液體滲進麥克風，可能就回天乏術了了。

浸入水中錄音。你會很驚訝錄音效果竟然這麼好。錄音結束後務必丟棄保險套，以免你的另一半起疑心。

另一個製造水底音效的辦法是先在水面上錄好水聲做為素材，剪輯時再進行聲音設計。記住，高頻在水下會減弱或消滅，這時可以出動等化器來修整頻率，並且調整音高，得到適當的聲音。舉例來說，海浪音高如果調得夠低，就能夠製造出海底的環境音。

■ 氣候和自然災害音效

天氣聲音可以人工製造，但最好的效果始終來自真實音源。自然災害聲需要從頭設計起，而根據它們的範圍與程度，你需要一個強大的素材軍火庫來打造龍捲風、雪崩、塌方和地震這類天災的聲音。天氣現象發生的當下可以隨時錄音，但有時候這正是問題所在。

雨聲

我曾經為了採集雨聲空等了很多天，好笑的是，等雨停也一樣用了很多天，才能再繼續錄別的東西。多年來我已經養成習慣，每當打雷下雨時我都會錄音，即便當時我並沒有要用那些素材。

每次聽見打雷或下雨，我會抓起一套錄音設備、在車庫裡做準備；這也是我總有一套設備隨時待命的其中一個原因。我將一支裝有飛船型防風罩和一般防風罩的立體聲麥克風架好，放在距離車庫門幾英呎的位置，確保器材不被雨

水淋濕或受到干擾。我按下錄音鍵之後就回去工作（或睡覺），讓它在那裡錄一、兩個小時。

我會保留硬碟上的錄音，等到哪一天工作需要，這個素材就能派上用場。有時候我幾個月、甚至幾年都不會用到它，但在有需要的時候就不愁沒東西可用。除此之外，你永遠沒辦法預料什麼時候會出現完美的閃電聲；錄得愈多，愈有機會捕捉到它。

假設你等到脖子都僵了卻還沒下雨，也不需要開始擊鼓、大跳祈雨舞。製作人造雨聲需要點技巧。雨，基本上就是無數顆水滴落在表面。所以，抓起一條園藝水管，按下錄音機上的紅色錄音鍵，保持水流穩定持續。只要錄到好的樣本，就可以在剪輯時做循環，用它建立雨季的效果。

試著把水噴到不同材質的表面，像是房屋側面的窗戶、水泥、磚頭、屋瓦、草地等等。如果需要雨水落在湖中或海中的聲音，可以先把水噴到水池，再把水滴聲疊在波浪聲上。在車外用水管造雨，噴灑在擋風玻璃上的音效聽起來也不錯。盡量發揮你的想像力吧！

地震

地震的音效有很多種，可能跟低頻轟隆隆一樣簡單（詳見 P.253「低頻效果」）；也可能跟地面裂開、夾帶其他雜屑碎片一樣複雜。對地表運動來說，地面質地的影響很大。氣球摩擦、在地面拖行重物、或木頭加工開裂聲這些聲音經過音高的調整，都會是很好的地震音效音源。

如果需要一次把所有元素的低頻增強，注意不要讓音軌變得混濁。要有選擇地進行強化。一般來說，最好是把低頻隆隆聲設計在低音端，但是讓其他元素保持清晰明亮，讓整體音效展現平衡的頻率。

The Future of Sound Design
19 聲音設計的未來
衝破聲音的藩籬

如果我能用一句話來總結這本書，那會是：「製造音效的方式不只一種，盡你所能，做得比之前聽過的更好就對了！」

啟發與影響

啟發與影響就像是天平的兩端，一端能激發你的創造能量，帶領你邁向新的方向；另一個端則鎖定你往某個特定方向進行思考，讓你的視野更深遠。每個人的工作方式都不相同。

有些音樂家會聆聽他人譜寫的特定類型歌曲，以激發自己寫出原創歌曲的潛能；有些音樂家在寫歌的時候則拒絕去聽其他歌曲或受到他人影響，避免原本的創作變質或者變調。聲音設計在本質上是一件具有音樂性的工作，它就像管絃樂的作曲一樣，把原本視為日常噪音的各種聲音元素混在一起，譜出一首交響曲。

對每個人來說，在受到啟發或是受到影響這之間有個平衡點。啟發能帶來藝術上的突破；影響卻會扼殺創造的開展。迄今已經有數以百萬計的音效問世，並且有成千上萬的音效集結在音效庫裡等著賣出。這個世界不需要重複反芻同樣的聲音，聽眾想要聽到新鮮、新穎的素材。做一些嶄新又別開生面的聲音吧！擺脫對爆炸聲的既有成見，設計更酷的東西。

聽電影，不要只看電影

有些電影要用看的，有些電影要用聽的。聲音很棒的電影不一定要有非常深刻的故事線或得獎演技來娛樂觀眾……儘管這肯定有加分。不論如何，電影都需要有好的聲音設計師和有才華的擬音師。當你結合了深刻的故事線、精湛的演技和出色的聲音設計，最終你會跟《魔戒》一樣獲得奧斯卡金像獎。下面是一些你應該聽聽、有聲音設計師參與其中的優秀電影。仔細研究片中的聲音、

層疊和聚焦的方式。有些場景需要你關掉螢幕，只用耳朵聆聽聲音。

音效優異的電影作品

（編按：下列片單包括中英文片名及該部片的聲音設計師姓名）

異形（Aliens）—— 唐‧夏普（Don Sharpe）

現代啟示錄（Apocalypse Now）—— 華特‧莫屈（Walter Murch）

浴火赤子情（Backdraft）—— 蓋瑞‧萊德斯壯（Gary Rydstrom）

接觸未來（Contact）—— 蘭迪‧湯姆（Randy Thom）

鬥陣俱樂部（Fight Club）—— 雷恩‧克利斯（Ren Klyce）

鬼入侵（The Haunting）—— 蓋瑞‧萊德斯壯（Gary Rydstrom）

超人特攻隊（The Incredibles）—— 蘭迪‧湯姆（Randy Thom）

侏儸紀公園（Jurassic Park）—— 蓋瑞‧萊德斯壯（Gary Rydstrom）

奪命總動員（The Long Kiss Goodnight）—— 保羅‧貝羅茲海默（Paul Berolzheimer）、
　　史帝夫‧弗立克（Steve Flick）、查爾斯‧梅恩斯（Charles Maynes）

魔戒（The Lord of the Rings）—— 大衛‧法默（David Farmer）

駭客任務（The Matrix）—— 丹‧戴維斯（Dane Davis）

怪獸電力公司（Monsters, Inc.）—— 蓋瑞‧萊德斯壯（Gary Rydstrom）

法櫃奇兵（Raiders of the Lost Ark）—— 班‧博特（Ben Burtt）

《法櫃奇兵》裡的巨石滾動聲是 Honda Civic 在砂礫上行
進的聲音——《法櫃奇兵》©1981 盧卡斯影業版權所有

搶救雷恩大兵（Saving Private Ryan）—— 蓋瑞‧萊德斯壯（Gary Rydstrom）

偷拐搶騙（Snatch）—— 麥克‧柯林奇（Matt Collinge）

星際大戰（Star Wars）—— 班‧博特（Ben Burtt）

玩具總動員（Toy Story）—— 蓋瑞‧萊德斯壯（Gary Rydstrom）

魔鬼大帝：真實謊言（True Lies）—— 威利‧史戴特曼（Wylie Stateman）

龍捲風（Twister）—— 葛瑞格‧赫奇佩斯（Greg Hedgepath）、查爾斯‧梅恩斯（Charles Maynes）、約翰‧波斯皮西爾（John Pospisil）

決戰異世界（Underworld）—— 史考特‧葛辛（Scott Gershin）

　　分析這些電影的聲音內容、時機安排、混音技巧和衝擊效果。一部片裡面空有厲害的音效，跟能夠善用它們來建立情感、張力、動作是兩碼子事，在聆聽這些電影和其他作品時，問問自己下列的問題：

音效逼真嗎？還是聽起來有點勉強？

那個聲音是怎麼跟其他部分的混音產生關聯的？

他們是用什麼來製造那個音效的？

我會怎樣做那個音效呢？

功勞歸予應得者

　　儘管聲音承載著泰半的電影體驗，聲音設計部門的工作人員名單卻總是埋藏在電影的最末段，在製作助理（production assistant）、後勤人員（craft service，譯注：負責劇組伙食、茶水點心、場地整理等工作的人員）和製作人的女友……所有人的最最最後面。這真是奇恥大辱。優秀的電影工作者（filmmaker）懂得優秀聲音設計的價值。這些電影工作者通常會注意到這件事，並且把聲音設計師的名字提列到應該出現的位置——在片頭名單（front credit），跟其他部門的設計師和藝術指導的名字放在一起。

　　下面是幾位對我和我的作品有深遠影響的聲音設計師：

蓋瑞‧萊德斯壯

班‧博特

蘭迪‧湯姆

史考特‧葛辛

丹‧戴維斯

查爾斯‧梅恩斯

雷恩‧克利斯

亞倫‧霍華斯（Alan Howarth，編按：其作品包括電影《星艦迷航記》〔Star Trek〕、《萬聖節》〔Halloween〕系列、《鬼哭神號》〔Poltergeist〕、《吸血鬼：真愛不死》〔Dracula〕、《星際奇兵》（Stargate）、《獵殺紅色十月》〔The Hunt for Red October〕、《小美人魚》〔The Little Mermaid〕等）

　　聲音設計通常是吃力不討好的工作。最大的稱讚就是沒人察覺你到底做了什麼；當然，你所有的努力與熱情也不會有人發現。不過，這也代表你做對了。

音效的未來

　　現今世界對音效的需求比以往更甚。自幾世紀前粗糙的金屬片雷聲，到收音機誕生，然後進入網路世界，音效繼續在說故事這個領域扮演著重要角色。不管是電影、電視、廣播、遊戲、多媒體、手機，甚至時下流行的 YouTube，各類型的音效製作都在持續增長。資源變成人人都可取得，而非只有專業人士才能使用。科技進展使音效的取得和購買門檻變得愈來愈低。隨著數位電影製作興起，新一代的聲音設計師也逐漸嶄露頭角。我衷心希望這本書能為你的聲音之旅帶來幫助。

未來的聲音設計師西恩‧維爾斯（Sean Viers）

Resource
實用參考資源 跟上科技進展

下列是音效這個工作的相關書籍、專門雜誌、製造商、業界組織和協會、以及線上資源。

請注意，雖然我完全認可大部分的供應商和組織，但我無法為他們的所有產品與服務背書。請讀者與消費者務必注意，一經出售概不負責，

書籍（書名 / 作者 / 出版社）

Acoustic Design for the Home Studio
Mitch Gallagher
Thomson Course Technology

Audio Pro Home Recording Course
Bill Gibson
Mix Books

Complete Guide to Game Audio
Aaron Marks
CMP Books

Modern Recording Techniques
David Miles Huber, Robert E. Runstein
Focal Press

Recording and Producing in the Home Studio
David Franz
Berklee Press

Sound Design
David Sonnenschein
Michael Wiese Productions

Understanding Audio
Daniel M. Thompson
Berklee Press

專門雜誌

Audio Media
www.audiomedia.com

Electronic Musician
www.emusician.com

EQ
www.eqmag.com

Keyboard
www.keyboardmag.com

Mix Magazine
www.mixonline.com

Post Magazine
www.postmagazine.com

Pro Audio Review
www.proaudioreview.com

ProSound News
www.prosoundnews.com

Recording
www.recordingmag.com

Sound on Sound
www.soundonsound.com

線上資源

www.filmsound.org
網站中提供專業豐富的聲音設計資訊

Sound Effects Bible
www.soundeffectsbible.com

Yahoo Sound Design Group
sound_design@yahoogroups.com

社群成員包括奧斯卡聲音設計得主和業
餘錄音師，是一個發問、獲得資源和交
流的好地方。

World Wide Pro Audio Directory
www.audiodirectory.nl

業界協會組織

AES—Audio Engineering Society
www.aes.org

**AMPAS—Academy of Motion
Picture Arts & Sciences**
www.oscars.org

**ATAS—Academy of Television Arts
& Sciences**
www.emmys.org

CAS—Cinema Audio Society
www.cinemaaudiosociety.org

Dolby
www.dolby.com

European Broadcasting Union
www.ebu.ch

**GANG—Game Audio Network
Guild**
www.audiogang.org

Library of Congress
www.loc.gov

**MPSE—
Motion Picture Sound Editors**
www.mpse.org

**NARAS—
National Academy of Recording
Arts and Sciences**
www.grammy.com

PACE Anti Piracy
www.paceap.com

SMPTE—
Society of Motion Picture and
Television Engineers
www.smpte.org

THX
www.thx.com

音效公司

Blastwave FX
www.blastwavefx.com

Hollywood Edge
www.hollywoodedge.com

Noise Fuel
www.noisefuel.com

Pro Sound Effects
www.prosoundeffects.com

Sound Dogs
www.sounddogs.com

Sound Ideas
www.sound-ideas.com

Soundsnap
www.soundsnap.com

Stock Music.net
www.stockmusic.net

器材零售商

B&H Photo Video
www.bhphotovideo.com

Broadcast Shop
www.thebroadcastshop.com

Custom Supply
www.mediasupplystore.com

Full Compass
www.fullcompass.com

Guitar Center
www.guitarcenter.com

Markertek
www.markertek.com

Musician's Friend
www.musiciansfriend.com

PSC
(Professional Sound Corporation)
www.professionalsound.com

Sweetwater
www.sweetwater.com

TAI Audio
www.taiaudio.com

Trew Audio
www.trewaudio.com

麥克風廠商

AKG
www.akg.com

Audio Technica
www.audio-technica.com

Audix
www.audixusa.com

DPA
www.dpamicrophones.com

Holophone
www.holophone.com

MXL
www.mxlmics.com

Neumann
www.neumann.com

Oktava
www.oktava-online.com

Rode
www.rodemic.com

Rycote
www.rycote.com

Sanken
www.sanken-mic.com

Schoeps
www.schoeps.de

Sennheiser
www.sennheiser.com

Shure
www.shure.com

TRAM
www.trammicrophones.com

VDB
www.vdbboompolesuk.com

插件開發商

Altiverb
www.altiverb.com

PSP
www.pspaudioware.com

TC Electronic
www.tcelectronic.com

Universal Audio
www.uaudio.com

Waves
www.waves.com

錄音器材廠商

Edirol
www.edirol.com

Fostex
www.fostex.com

On-Stage Stands
www.onstagestands.com

Pelican
www.pelican.com

PortaBrace
www.portabrace.com

Roland
www.roland.com

SilicaGelPackets.Com
www.silicagelpackets.com

Sony
www.sony.com

Sound Devices
www.sounddevices.com

Zoom
www.zoom.co.jp

軟體開發商

Ableton
www.abelton.com

Adobe
www.adobe.com

Apple
www.apple.com

Cakewalk
www.cakewalk.com

Digidesign
www.digidesign.com

Lexicon
www.lexicon.com

Reason
www.propellerheads.se

Sony Media Software
www.sonymediasoftware.com

Steinberg
www.steinberg.net

錄音室設備廠商

Alesis
www.alesis.com

Argosy
www.argosyconsole.com

Auralex
www.auralex.com

Dorrough Electronics
www.dorrough.com

Ebtech
www.ebtechaudio.com

Foam Factory
www.usafoam.com

Furman
www.furmansound.com

iLok
www.ilok.com

Mackie
www.mackie.com

M-Audio
www.m-audio.com

MOTU
www.motu.com

Noren Products
www.norenproducts.com

Omnirax
www.omnirax.com

Presonus
www.presonus.com

Raxxess
www.raxxess.com

Studio RTA
www.studiorta.com

Tannoy
www.tannoy.com

Tascam
www.tascam.com

Yamaha
www.yamaha.com

致謝

我要感謝在這一路上、在這一直以來驚險刺激的旅程中給我支持的所有人。

感謝 KDN 製作公司的 Bill Kubota 和 Dave Newman 當年慷慨出借 DAT 錄音機，讓我錄下了生平第一個音效。

感謝聲音設計師蘭迪‧湯姆（Randy Thom）和查爾斯‧梅恩斯（Charles Maynes）這些專家願意在公開論壇上跟其他聲音設計師分享他們的在工作上的智慧和洞察。前者作品包括《星際大戰五部曲：帝國大反擊》（The Empire Strikes Back）、《魔宮傳奇》（Indiana Jones and the Temple of Doom）、《阿甘正傳》（Forest Gump War of the Worlds）；後者則參與《驚奇 4 超人》（Fantastic Four）、《蜘蛛人》（Spiderman）、《古墓奇兵》（Lara Croft: Tomb Raider）、《龍捲風》（Twister）、《惡夜追殺令》（From Dusk Till Dawn）。

感謝爸、媽的支持；感謝好友和伙伴 Gary Allison 的一路相伴；
感謝兒子 Sean 以我為榜樣去做跟我一樣的事，差別只在於他是我的縮小版本；
感謝老婆 Tracy 鼓勵我勇敢去追夢。

謝謝你們！

中英詞彙對照表

中文	英文	頁數
英文・數字		
.AIFF 檔；音訊交換檔案格式	audio interchange file format	130
.WAV 檔；波形音訊格式	waveform audio format	130
8 字型或雙指向麥克風	figure eight / bidirectional microphone	32
A/D 類比轉數位	analog to digital	127,143
ADR 自動對白替換；配音	automated dialogue replacement	248
BWF 檔；廣播聲波格式	broadcast wave format	59, 130
C 型夾	C-clamp	126
D/A 數位轉類比	digital to analog	127,143
DIN 德國工業標準學會	Deutsche Industrie Normen	131
DSP 數位訊號處理	digital signal processing	136
FFT 快速傅立葉轉換	fast Fourier transform	140
fps 影格數／秒	frame per second	131
HUI 人性化使用介面	human user interface	149
MIDI 樂器數位介面	musical instrument digital interface	131
MS 中側式立體聲錄音技術	middle-side stereo recording technique	33
Nagra 攜行式盤帶錄音機	Nagra portable magnetic tape recorder	58
PCI 周邊組件互連	peripheral component interconnect	136
rpm 每分鐘轉速	revolutions per minute	148
SPDIF；Sony/Phillips 數位介面	Sony/Phillips digital interface	131
TDM 分時多工	time-division multiplexing	136
THX 湯姆林森・霍爾曼實驗	Tomlinson Holman Experiment	147
2 畫		
人群音效	crowd sound	214
人聲音效	human sound	247
人聲麥克風	vocal / voiceover microphone	42
人聲模擬	vocalizing	192
人聲錄音間	vocal booth	26
人體替身	body double	232
3 畫		
上升音	ascend	221
下降聲	descend	221
大衛・史密斯	David Smith	131
子混音	submix	187
子群組	subgroup	135, 187
工業音效	industrial sound	251
4 畫		
內耳鼓膜	eardrum	21
公共領域	public domain	101
公共廣播系統	public address system, PA	198
分貝	decibels, dB	24
切換開關	switch	62
反轉	reverse	192
心型指向麥克風	cardioid microphone	32
手槍式握把	pistol grip	49
水下麥克風	hydrophone / underwater microphone	47

多媒體	multimedia	19
多媒體音效	multimedia effect	253
安全眼鏡	safety glasses	124
安全鏡次	safety take	80
安定器	ballast	106
尖峰訊號	spike	148
尖端	tip	68
成像元素	imaging element	220
收音桿	boom pole	53
收音距離	throw	39
有版權的音樂	copyrightd music	101
有機玻璃	plexiglass	154
有聲電影	talkie	112
耳道	ear canal	48
耳機（俗稱罐子）	headphone / cans	25,65,71,88,89,145,150,151, 198,248,252,260,268
耳機監聽	headphone cues	150
耳機擴大機	headphone amplifier	67, 144
自動修剪／裁切	auto trim / crop	137
艾米利・柏林納	Emile Berliner	57

<table>
<tr><td colspan="3" align="center">7畫</td></tr>
</table>

位元深度	bit depth	59, 63
低傳真	low fidelity	203
低頻削減濾波器	low-cut filter	31
低頻效果音	low-frequency effect, LFE	250, 253
克里斯蒂安・都卜勒	Christian Doppler	168
冷凝現象	condensation	56
吸音材料	sound-absorbing material	26
吸音泡棉	sound foam	113
尾板	tail slate	86
批判式聆聽	critical listening	90
沒有反射音	acoustically dead	26
沖刷聲	wash	223
車上錄音	onboard recording	261
車輛音效	vehicle sound	261
防水布面膠帶	gaffer's tape	53
防風雨條	weather strip	117
防風套（俗稱絨毛鼠、毛怪套）	windjammer / winsock	52
防風罩	windscreen	50
防噴網	pop filter	46, 54
防震架	shock mount	26, 49

<table>
<tr><td colspan="3" align="center">8畫</td></tr>
</table>

亞歷山大・葛拉漢・貝爾	Alexander Graham Bell	24
併軌	bouncing tracks	186
卷積殘響效果器	convolution reverb	142
取樣	sampling	92
取樣循環	looping	190
取樣循環工作站	loop-based workstation	134,160,193,258
取樣頻率	sample rates	63, 127
咔嗒聲	click	159

背景效果	background, BG	19,20
迪士尼強化家庭劇院混音 5.1	Disney 5.1 Enhanced Home Theatre Mix	146
重音	accent	221
降噪插件	noise reduction plug-in	140
限幅器	limiter	62
音孔	sound hole	255
音軌交換	swapping channels	137
音軌清單	track list	134
音軌轉換	channel conversion	164
音軌轉換器	channel converter	137
音效	sound effect	17
音效卡	sound card	127, 143
音效庫	sound effects library	111
音高滑變	pitch bend	258
音高轉移	pitch shift	141
音量	volume	23
音量表	meter	88
音量單位表；VU 表	volume unit meter	169
音像移位效果	panning effect	137
音樂類元素	musical element	222
音樂類音效	musical effect	255
音箱 / 放大器	amplifier	25
音頻產生器	tone generator	254, 260
音壓	sound pressure level, SPL	24
飛船型防風罩	zeppelin / windshield	51
10 畫		
倒帶聲	tape rewind	223
哼聲	hum	90
哼聲抑制器	hum eliminator	91
套筒	sleeve	68
娛樂產業	show business	103
家庭劇院混音版本	home theater remix	146
峰值	peak	89
峰值表	peak meter	169
恐怖音效	Horror effect	238
振幅	amplitude	24
振膜	diaphragm	
效果處理器	effect processor	143
時間加權平均噪音	time-weighted average noise	25
時間延展	time stretch	143
時間軸	timeline	134
時間碼	time code	84
時間碼卡	time code card	59
時間碼戳記	time code stamping	130
時間壓縮	time compression	143,189
氣氛音	atmos	20
氣候和自然災害音效	weather and natural disaster sound	280
消長聲	swell	223
特效工程師	special effect engineer	267

班・博特	Ben Burtt	18
留聲電話機 / 鋼絲錄音機	telegraphone / wire recorder	58
疾病管制與預防中心	Centers for Disease Control and Prevention, CDC	25
矩陣解碼器	matrix decoder	33
脈衝碼調變	pulse code modulation, PCM	130
脈衝響應	impulse response, IR	142
衰減	decay	222
衰減器	pad	54
記憶卡	compact flash card	57
迸發聲	burst	221
配音員	voiceover artist	102
配音員同意書	voiceover artist release form	102
配音棚	dubbing stage	146
針 / 插腳	pin	34
閃爍 / 叮噹聲	shimmer / tinkle	222
陡峭幅度	steep	166
院線發行版本	theatrical release	146
高心型指向麥克風	hypercardioid microphone	32
高效防風毛罩	hi-wind cover	52
高通濾波器	high pass filter, HPF	31
11 畫		
乾 / 溼旋鈕	dry / wet knob	143
乾式牆面	drywall	115
假人	dummy	232
假人頭	dummy head	47
偏移疊加	offset layering	188
剪輯工作站	editing workstation	134
剪輯用錄音室	editing studio	153
剪輯清單	edit decision list, EDL	133
動物音效	animal sound	200
動圈式麥克風	dynamic microphone	28
動態	dynamics	141
參數圖形等化器	paragraphic equalizer	89, 138
唱片	platter	57
唱盤式留聲機	gramophone	57
密部（波峰）	compression（crest）	21
專案	session	133
彩色條紋訊號	color bar	100
掃頻聲	sweeper	223
接線盒	breakout box, BOB	144
接頭	connector	67
接環	ring	68
梅花頭	RCA connector	69
混音棚	mixdown stage	146
現場錄音機	field recorder	27, 59
甜蜜點	sweet spot	146
移調 / 音高轉移	pitch-shift	192
移調疊加	pitch layering	134,193
通用麥克風	general purpose microphone	40

微調旋鈕	trim knob	62
碰撞 / 衝擊聲	hit / impact	222
萬用工具鉗	Leatherman	76
腳步聲音效	footstep sound	235
蜂鳴聲	buzz	90
補償性增益	makeup gain	137
解析度	resolution	59
詮釋資料	metadata	130
詮釋資料嵌入	metadata embedding	182
跳線排	patch bay	149
閘門	gate	138
隔音毯	sound blanket	26, 91,113
隔音層	layers of insulation	113
隔音機櫃	isolation cabinet	157
零位線 / 平衡點 / 基線	point of rest / zero line / baseline	21, 130
零點自動偵測功能	snap-to-zero function	191
電力上升音	power up	222
電力下降聲	power down	222
電力接地	electric ground	155
電子音效	electronic effects	19, 220
電子新聞採集	electronic news gathering, ENG	100
電容式麥克風	condenser microphone	28
電源穩壓器	power conditioner	151
電腦合成影像	computer-generated imagery, CGI	18
電話頭	phone jack	68
電影工作人員名單	credits	111
電影工作者	filmmaker	285
電影片名 / 節目名稱	title	20
預跑	pre-roll	79
預錄緩衝	pre-record buffer	80
14 畫		
劃接	wipe	220
圖形等化器	graphic equalizer	138
實效果	hard effect	13
實體插線	patch	135
對白	dialogue	17
對講	talkback	150
幕後花絮	outtake	87
槍型麥克風	shotgun microphone	36
滾筒式留聲機	phonograph	57
監聽喇叭	moniter	133, 144
監聽喇叭選擇	monitor selection	150
監聽管理裝置	monitor management device	150
磁帶錄音機	magnetophone	58
磁碟陣列	redundant array of independent disks, RAID	148
算繪	render	129
維齊馬・波爾森	Valdemar Poulsen	58
緊急事故音效	emergency effect	218
製作元素	production elements	19
製作助理	production assistant	285

電影列表

國家圖書館出版品預行編目資料

音效聖經：徹底解說影視巨作驚心動魄情緒奔流的聲音特效技法 / 里克.維爾斯(Ric Viers)作；潘致蕙譯. -- 修訂一版. -- 臺北市：易博士文化, 城邦文化事業股份有限公司出版：英屬蓋曼群島商家庭傳媒股份有限公司城邦分公司發行, 2022.05
　面；　公分
譯自：The sound effects bible : how to create and record hollywood style sound effects.
ISBN 978-986-480-229-6(平裝)

1.CST: 電影 2.CST: 音效

987.44　　　　　　　　　　　　　　　　　　　　　111006598

音效聖經：徹底解說影視巨作驚心動魄情緒奔流的聲音特效技法

原 著 書 名／The Sound Effects Bible: How to Create and Record Hollywood Style Sound Effects
原 出 版 社／Michael Wiese Productions
作　　　者／里克‧維爾斯（Ric Viers）
譯　　　者／潘致蕙
責 任 編 輯／邱靖容、謝沂宸
監　　　製／蕭麗媛

業 務 經 理／羅越華
總 編 輯／蕭麗媛
視 覺 總 監／陳栩椿
發 行 人／何飛鵬
出　　　版／易博士文化
　　　　　　城邦文化事業股份有限公司
　　　　　　台北市中山區民生東路二段 141 號 8 樓
　　　　　　電話：(02) 2500-7008　　傳真：(02) 2502-7676
　　　　　　E-mail：ct_easybooks@hmg.com.tw
發　　　行／英屬蓋曼群島商家庭傳媒股份有限公司城邦分公司
　　　　　　台北市中山區民生東路二段 141 號 11 樓
　　　　　　書虫客服服務專線：(02) 2500-7718、2500-7719
　　　　　　服務時間：週一至週五上午 09:30-12:00；下午 13:30-17:00
　　　　　　24 小時傳真服務：(02) 2500-1990、2500-1991
　　　　　　讀者服務信箱：service@readingclub.com.tw
　　　　　　劃撥帳號：19863813
　　　　　　戶名：書虫股份有限公司
香港發行所／城邦（香港）出版集團有限公司
　　　　　　香港灣仔駱克道 193 號東超商業中心 1 樓
　　　　　　電話：(852) 2508-6231　　傳真：(852) 2578-9337
　　　　　　E-mail：hkcite@biznetvigator.com
馬新發行所／城邦（馬新）出版集團【Cite (M) Sdn. Bhd.】
　　　　　　41, Jalan Radin Anum, Bandar Baru Sri Petaling,
　　　　　　57000 Kuala Lumpur, Malaysia.
　　　　　　電話：(603) 90578822　　傳真：(603) 90576622
　　　　　　E-mail：cite@cite.com.my
美 術 編 輯／林雯瑛
封 面 構 成／陳姿秀
製 版 印 刷／卡樂彩色製版印刷有限公司

■2020年3月19日 初版一刷
■2022年5月26日 修訂一版
978-986-480-229-6(平裝)
定價1300元　　HK$433